서 양

코스튬

서양 코스튬 연대기

고대에서부터 20세기 후반까지

ⓒ 들녘 2023

초판 1쇄	2023년 1월 25일		
초판 2쇄	2023년 5월 15일		

지은이	존 피콕		
번역	한명희		
감수	이민정		

출판책임	박성규	펴낸이	이정원
편집주간	선우미정	펴낸곳	도서출판 들녘
기획이사	이지윤	등록일자	1987년 12월 12일
편집진행	이동하	등록번호	10-156
디자인진행	한채린	주소	경기도 파주시 회동길 198
편집	김혜민·이수연	전화	031-955-7374 (대표)
디자인	하민우·고유단		031-955-7389 (편집)
마케팅	전병우	팩스	031-955-7393
경영지원	김은주·나수정	이메일	dulnyouk@dulnyouk.co.kr
제작관리	구법모		
물류관리	엄철용		

ISBN 979-11-5925-749-0 (03650)

값은 뒤표지에 있습니다. 잘못된 책은 구입하신 곳에서 바꿔드립니다.

서양 코스튬 연대기

고대에서부터
20세기 후반까지

존 피콕 지음

한명희 옮김

THE CHRONICLE OF
WERSTERN COSTUME

들녘

일러두기

1. 저자는 현대 독자가 알아듣기 쉽도록 옛 시대에만 쓰이던 용어를 쓰지 않고 현대 패션 용어로 번안하기도 했다.
 저자의 의견을 존중하여 그대로 옮겼다.
2. 본문의 패션 용어에 대한 설명은 옮긴이가 작성했으며, 용어 해설 면은 저자가 작성했다.
 다만 독자의 이해를 돕기 위해 필요한 용어에 한해서 옮긴이가 용어 해설 면에 추가적인 용어 해설을 덧붙였다.

차례

『서양 코스튬 연대기』는 약 사천 년의 역사에 걸쳐 몇 가지 문화를 다룬다. 내가 연구하고 편집한 내용이 담긴 이 책은 서양 복식 발달사의 주요 흐름을 시각적으로 알기 쉽게 내보이고자 하는 목적으로 쓰였다. 나는 역사적 흐름을 충실히 파악하기 위해 이집트와 메소포타미아 문명을 포함한 동지중해에서 연구를 시작했고, 19세기 후반과 20세기를 다룬 부분에서는 미국의 사료도 추가했다.

『서양 코스튬 연대기』는 서양 복식에 대한 학술적 연구서는 아니다. 때문에 책 전반에 특정한 민족과 국가에서 유래한 스타일은 가급적 다루는 것을 피하고자 했다. 예컨대 오스트리아–헝가리 이중제국에서는 농민들의 복장이 점차 '고급 패션'으로 바뀌어 궁정 드레스가 된 경우가 있는데, 여기서 아주 독립된 민속적 요소의 의상들은 생략했다. 또한 몇몇 사례에서는 특정 스타일 간의 발달 관계를 이어 보고자 도판을 단순화하기도 했다. 경우에 따라서는 완전한 복식을 표현하기 위해 다양한 사료에서 뽑아낸 의상을 조합해보기도 했다. 이 책은 주로 중·상류 계층의 복식을 다루지만, 비교를 위해 노동자계급의 의상도 수록했다.

사천 년에 이르는 긴 기간을 다루는 까닭에, 용어 및 분류와 관련하여 몇 가지 문제에 부딪혔다. 이를테면 과거의 용어를 그대로 쓰는 건 역사적으로는 정확할 수 있어도, 전문가가 아닌 일반 독자를 혼란스럽게 할 우려가 있을 것이다. 그래서 오늘날의 독자들이 좀 더 이해하기 쉽도록 현대적인 용어로 바꾸거나 일부는 통일했다. 물론 지나친 단순화의 위험성은 충분히 방지하고자 했다. 주로 색, 옷감, 여자용 속옷(foundation garments) 등을 포함해 형태가 동일함에도 지역별로 다르게 칭해지던 용어에 이 방침을 적용했다. 예를 들어 18세기 중반에 흔히 보이던 부인용 드레스를 이 책에서는 색(sacque)이라는 용어로 통칭하는데, 이 옷은 와토 백(Watteau back), 색(sac), 색(sacque), 색 백(sack back), 트롤로피(trollopee), 로브 아 라 프랑세(robe à la française), 로브 아 랑글레

즈(robe à l'anglaise), 심지어 스커트에 주름을 잡은 것은 폴로네즈(polonaise)라 불리기도 했다. 이처럼 몇 가지 복잡하게 세분된 용어를 단순화했다.

옷감의 호칭에서도 마찬가지 원칙을 지켰기 때문에 주의해둘 필요가 있다. 과거의 일부 호칭 중에는 오늘날에도 동일한 의미로 쓰여 이해하기 쉬운 전문용어가 있다. 반면 특정 시대의 유행에 따라 만들어진 용어 중에는 현재 우리가 알고 있는 의미와 아예 다르거나 무슨 뜻인지조차 알 수 없는 것도 있다. 브로케이드(brocade, 양단), 벨벳(velvet), 태피터(taffeta, 호박단), 새틴(satin) 등은 현대의 독자도 알 수 있는 명칭이다. 하지만 카포이(caffoy), 하라틴(harateen), 류트스트링(lutestring), 모린(moreen) 같은 용어는 의미가 모호할 뿐만 아니라 어떤 경우에는 복식 역사가들마저도 그 옷감이 무엇인지 특정하지 못하기도 한다. 색상 용어 또한 특정 시대의 유행이나 습속에 따라 변화를 겪었는데, 현대의 색상 차트에서 사용하는 용어만 봐도 이 사실은 모두가 알 것이다. 따라

서 나는 셰루즈(Cheruse), 노팅엄(Nottingham), 부지벌(Bougival) 또는 플레이크(flake)와 같은 말은 피하고, 보다 알기 쉬운 '흰색(white)'이라는 말을 썼다.

'일러스트 용어 해설'에서는 전문가가 아닌 사람이 이 책에서 처음 마주치게 되는 전문용어나 표현을 해설하고 있다. 간략한 참고문헌도 덧붙였다. 이 문헌들은 내가 연구하고 책으로 엮는 데 도움을 주었으며, 지식을 보다 확장하고 연구를 더 진전시키고자 하는 독자에게 추천하는 자료다.

존 피콕

고대 이집트, 기원전 2000-1700년경

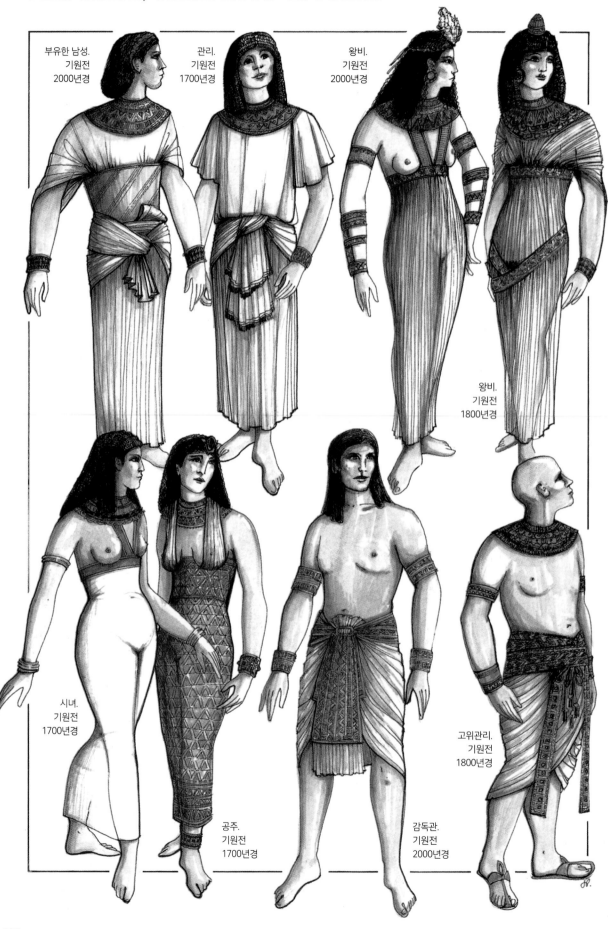

부유한 남성.
기원전
2000년경

관리.
기원전
1700년경

왕비.
기원전
2000년경

왕비.
기원전
1800년경

시녀.
기원전
1700년경

공주.
기원전
1700년경

감독관.
기원전
2000년경

고위관리.
기원전
1800년경

고대 이집트, 기원전 1500-1200년경

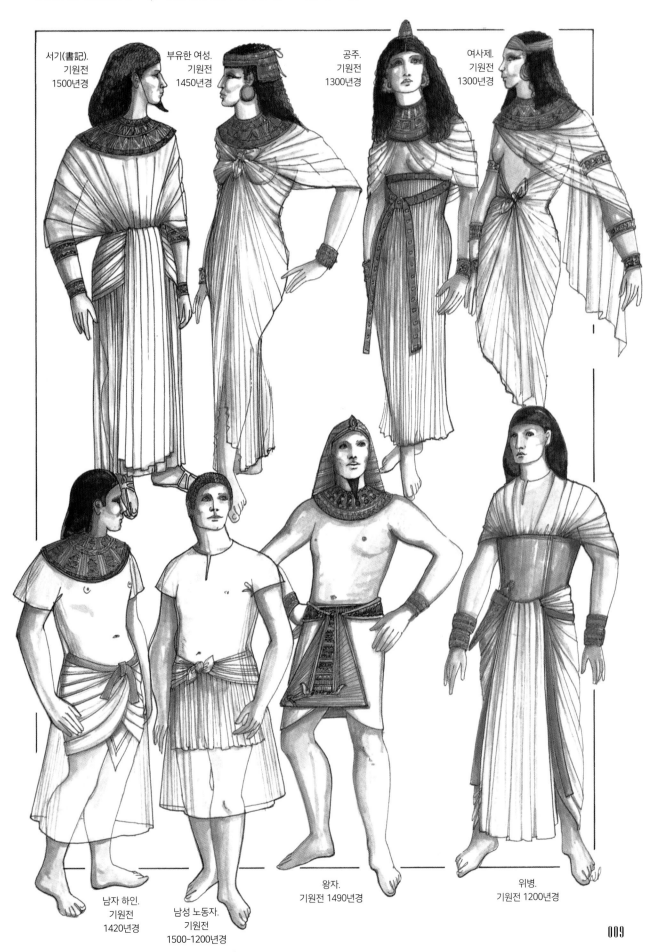

서기(書記).
기원전
1500년경

부유한 여성.
기원전
1450년경

공주.
기원전
1300년경

여사제.
기원전
1300년경

남자 하인.
기원전
1420년경

남성 노동자.
기원전
1500-1200년경

왕자.
기원전 1490년경

위병.
기원전 1200년경

고대 이집트, 기원전 1500-1200년경

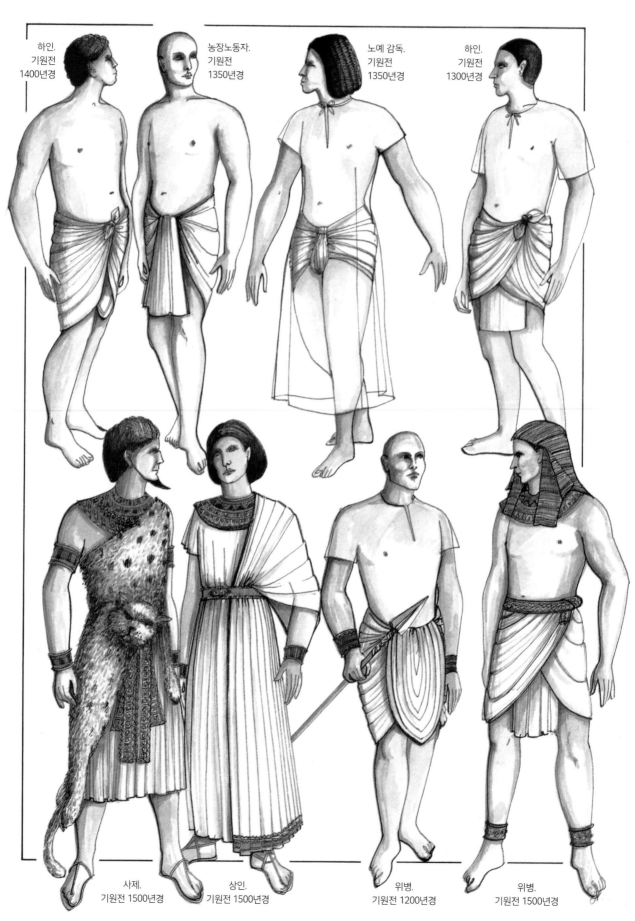

하인.
기원전
1400년경

농장노동자.
기원전
1350년경

노예 감독.
기원전
1350년경

하인.
기원전
1300년경

사제.
기원전 1500년경

상인.
기원전 1500년경

위병.
기원전 1200년경

위병.
기원전 1500년경

고대 크레타, 기원전 2000-1200년경

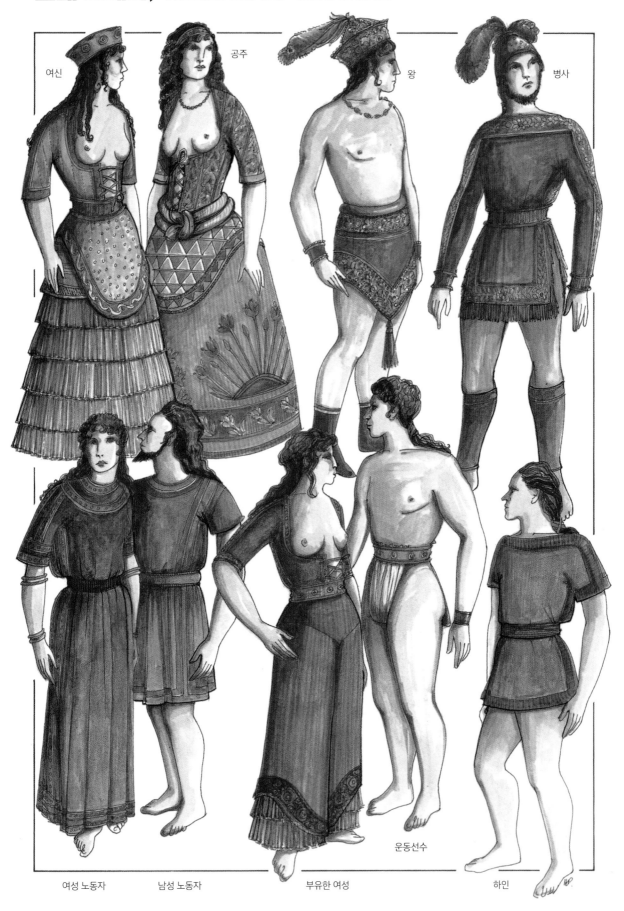

여신

공주

왕

병사

운동선수

여성 노동자

남성 노동자

부유한 여성

하인

고대 그리스, 기원전 600-480년경

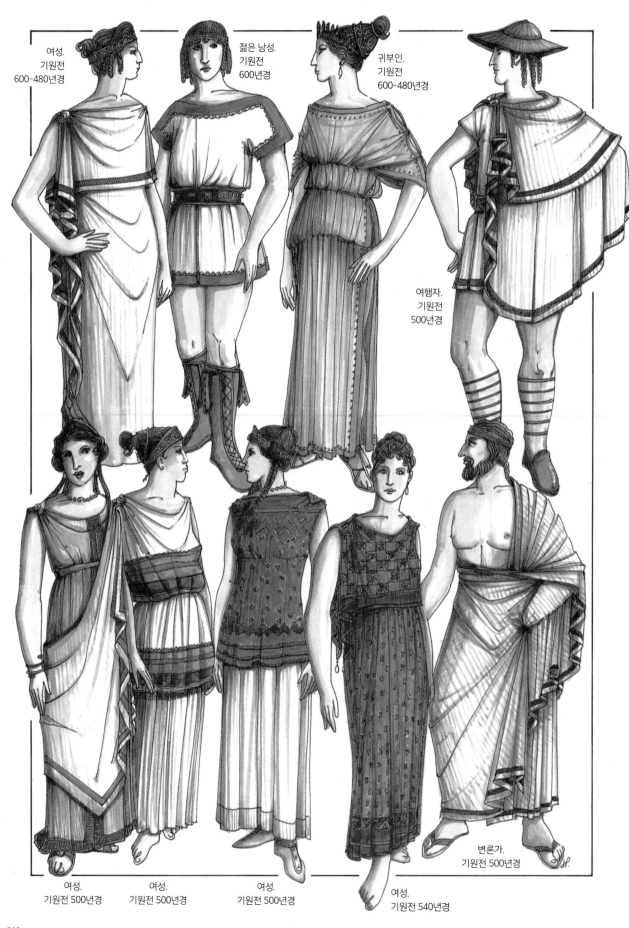

여성.
기원전
600-480년경

젊은 남성.
기원전
600년경

귀부인.
기원전
600-480년경

여행자.
기원전
500년경

여성.
기원전 500년경

여성.
기원전 500년경

여성.
기원전 500년경

여성.
기원전 540년경

변론가.
기원전 500년경

고대 그리스, 기원전 480-450년경

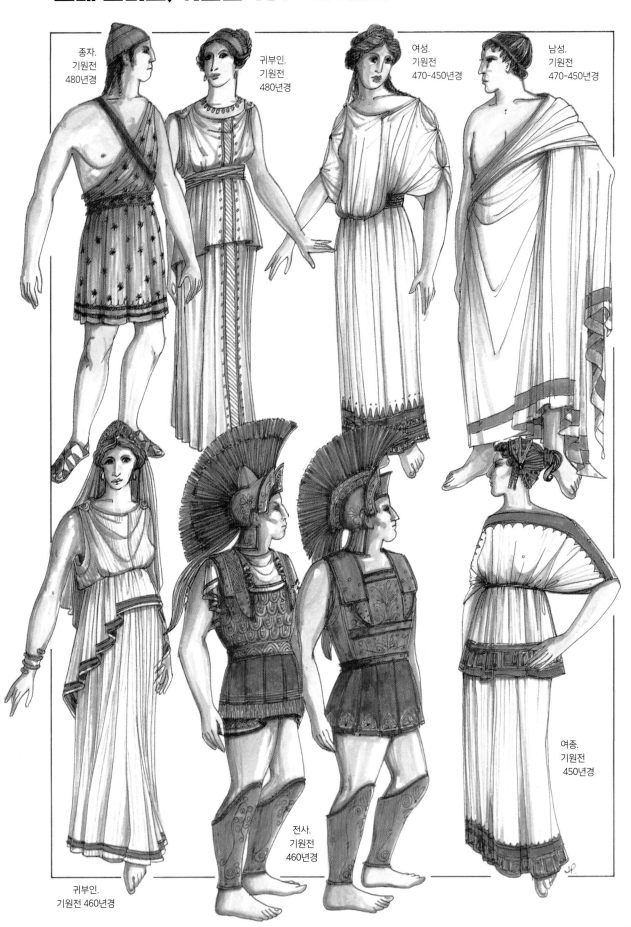

종자.
기원전
480년경

귀부인.
기원전
480년경

여성.
기원전
470-450년경

남성.
기원전
470-450년경

귀부인.
기원전 460년경

전사.
기원전
460년경

여종.
기원전
450년경

고대 그리스, 기원전 440-400년경

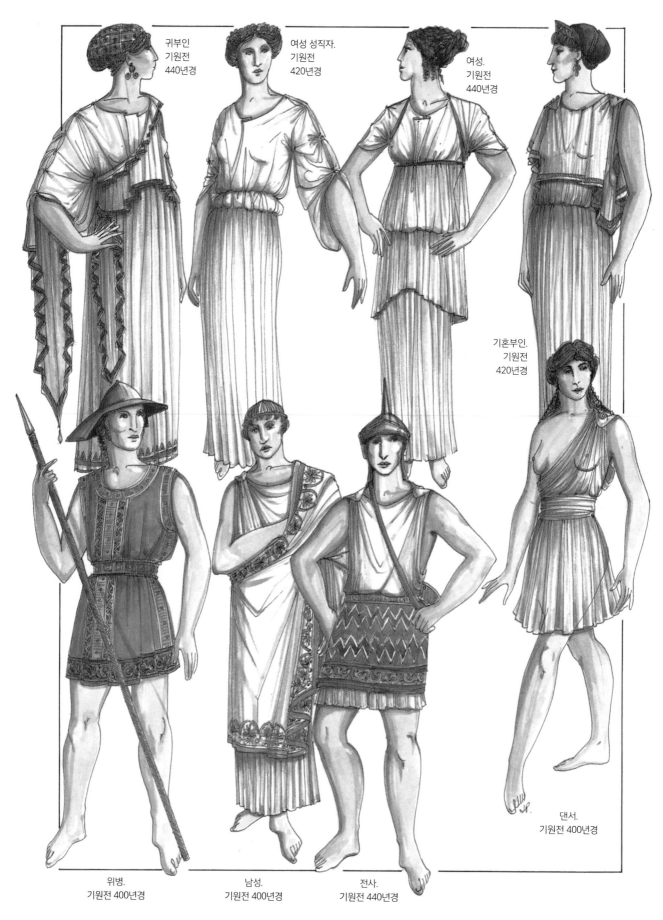

귀부인.
기원전
440년경

여성 성직자.
기원전
420년경

여성.
기원전
440년경

기혼부인.
기원전
420년경

댄서.
기원전 400년경

위병.
기원전 400년경

남성.
기원전 400년경

전사.
기원전 440년경

고대 그리스, 기원전 300-150년경

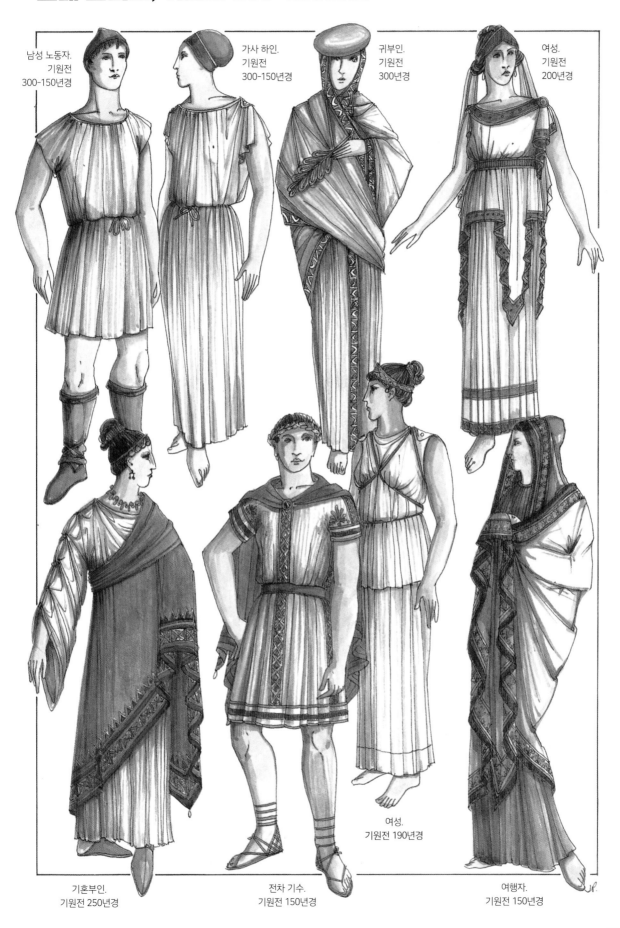

남성 노동자.
기원전
300-150년경

가사 하인.
기원전
300-150년경

귀부인.
기원전
300년경

여성.
기원전
200년경

기혼부인.
기원전 250년경

전차 기수.
기원전 150년경

여성.
기원전 190년경

여행자.
기원전 150년경

바빌로니아와 아시리아, 기원전 1200-500년경

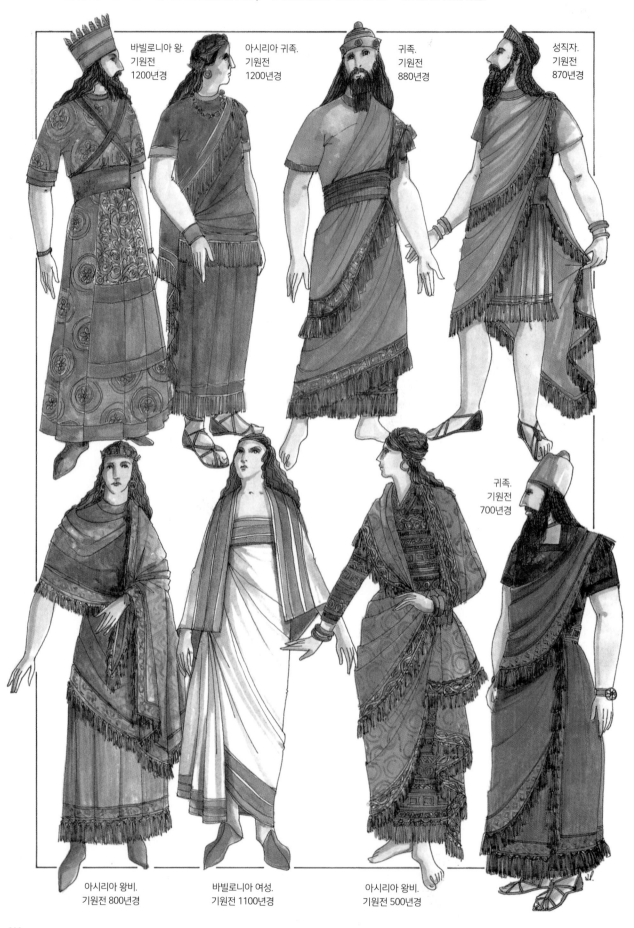

바빌로니아 왕.
기원전
1200년경

아시리아 귀족.
기원전
1200년경

귀족.
기원전
880년경

성직자.
기원전
870년경

귀족.
기원전
700년경

아시리아 왕비.
기원전 800년경

바빌로니아 여성.
기원전 1100년경

아시리아 왕비.
기원전 500년경

아시리아, 기원전 750-서기 100년경

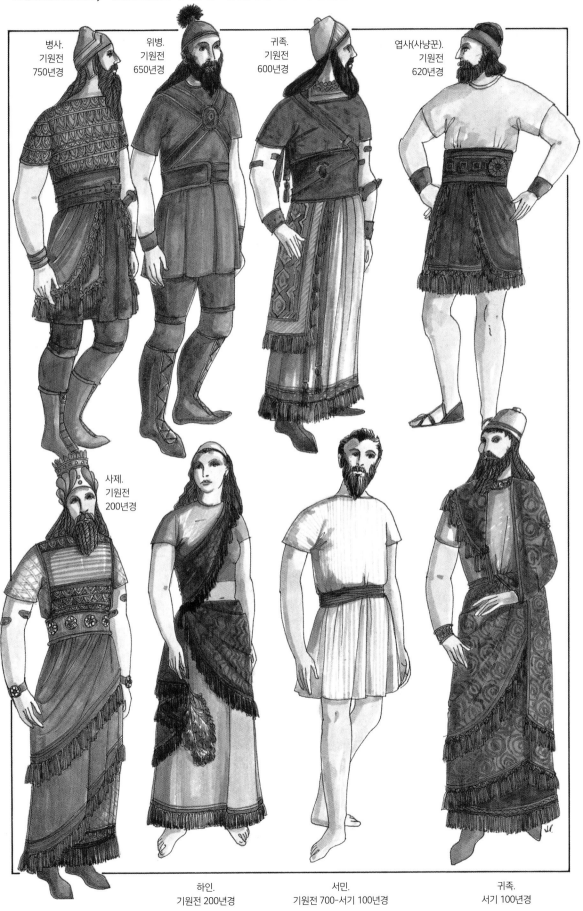

병사.
기원전
750년경

위병.
기원전
650년경

귀족.
기원전
600년경

엽사(사냥꾼).
기원전
620년경

사제.
기원전
200년경

하인.
기원전 200년경

서민.
기원전 700-서기 100년경

귀족.
서기 100년경

페르시아, 기원전 600-500년경

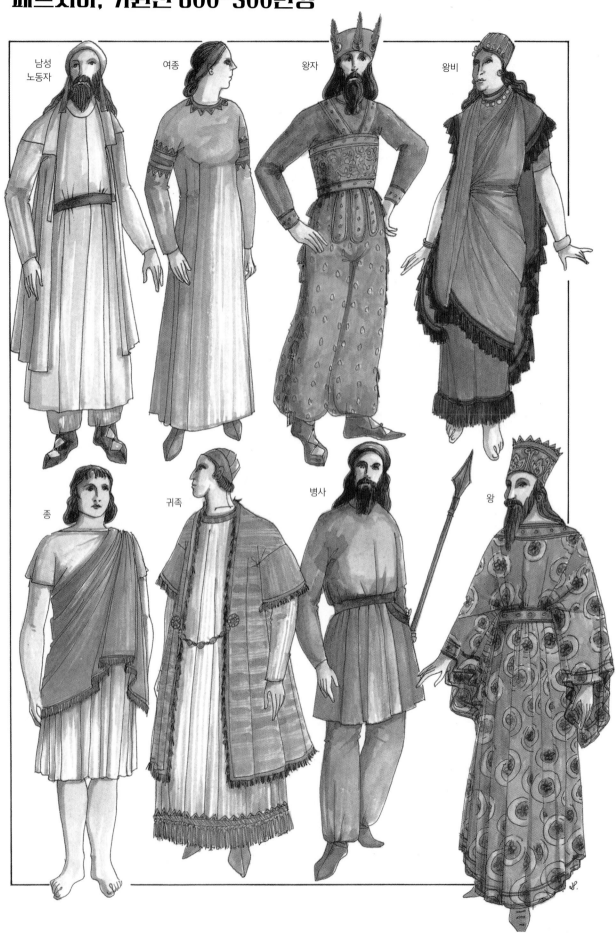

남성
노동자

여종

왕자

왕비

종

귀족

병사

왕

고대 로마, 기원전 750-300년경

무희.
기원전 500년경

남성 노동자.
기원전
750-300년경

남성 노동자.
기원전
750-300년경

남성.
기원전
750년경

체육가.
기원전
400-300년경

검투사.
기원전 300년경

종.
기원전 350년경

양치기.
기원전 350년경

부유한 남성.
기원전 300년경

고대 로마, 기원전 100-서기 25년경

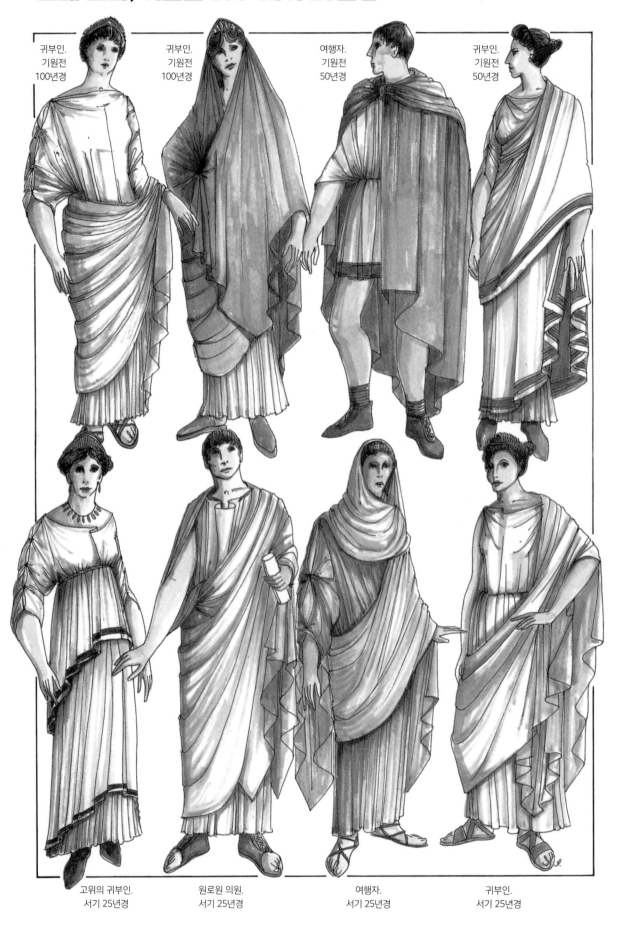

귀부인.
기원전
100년경

귀부인.
기원전
100년경

여행자.
기원전
50년경

귀부인.
기원전
50년경

고위의 귀부인.
서기 25년경

원로원 의원.
서기 25년경

여행자.
서기 25년경

귀부인.
서기 25년경

고대 로마, 50-200년경

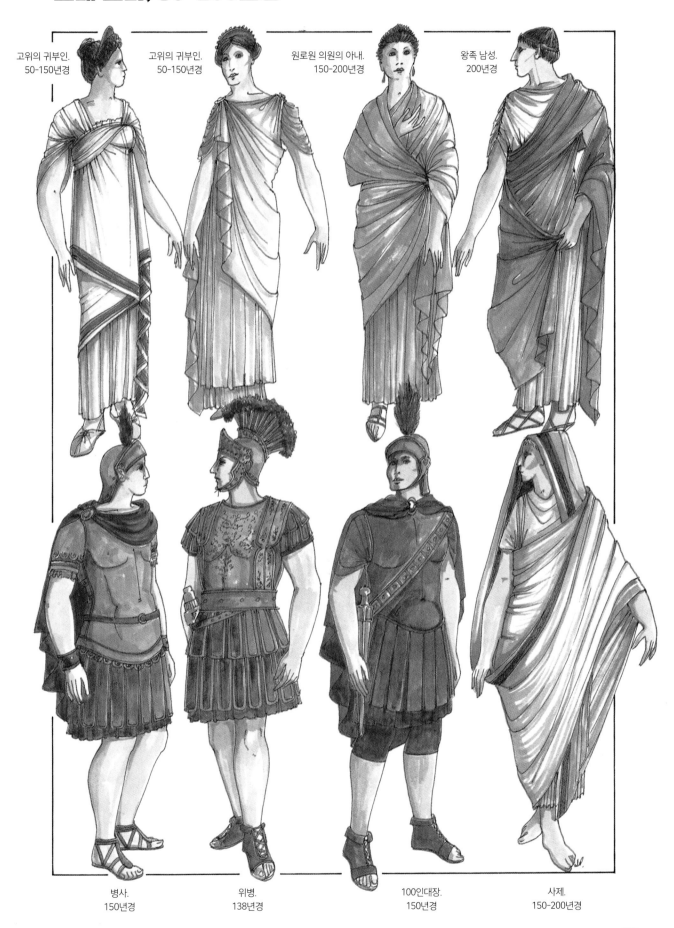

고위의 귀부인.
50-150년경

고위의 귀부인.
50-150년경

원로원 의원의 아내.
150-200년경

왕족 남성.
200년경

병사.
150년경

위병.
138년경

100인대장.
150년경

사제.
150-200년경

고대 로마, 200-487년경

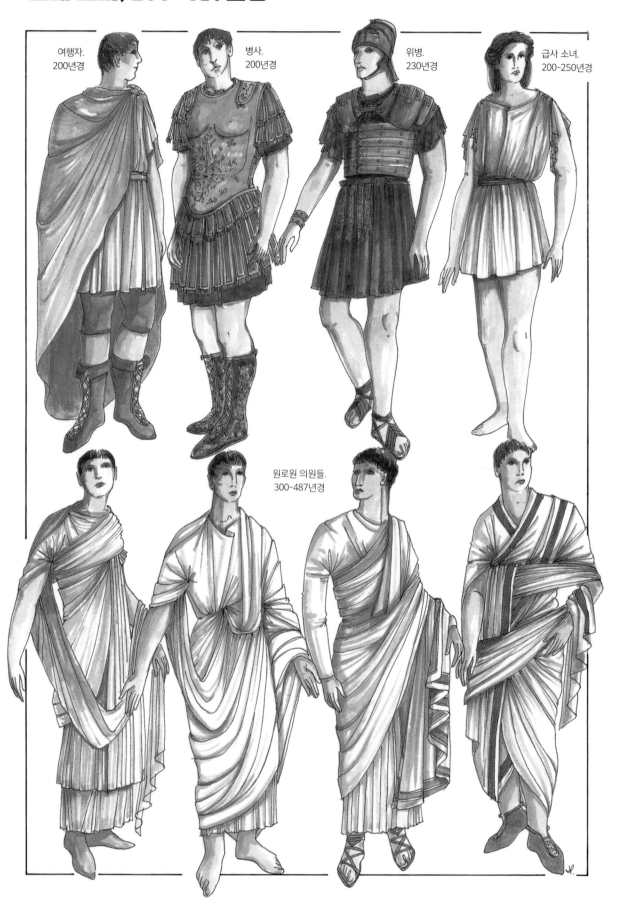

여행자.
200년경

병사.
200년경

위병.
230년경

급사 소녀.
200-250년경

원로원 의원들.
300-487년경

비잔티움, 500-1200년경

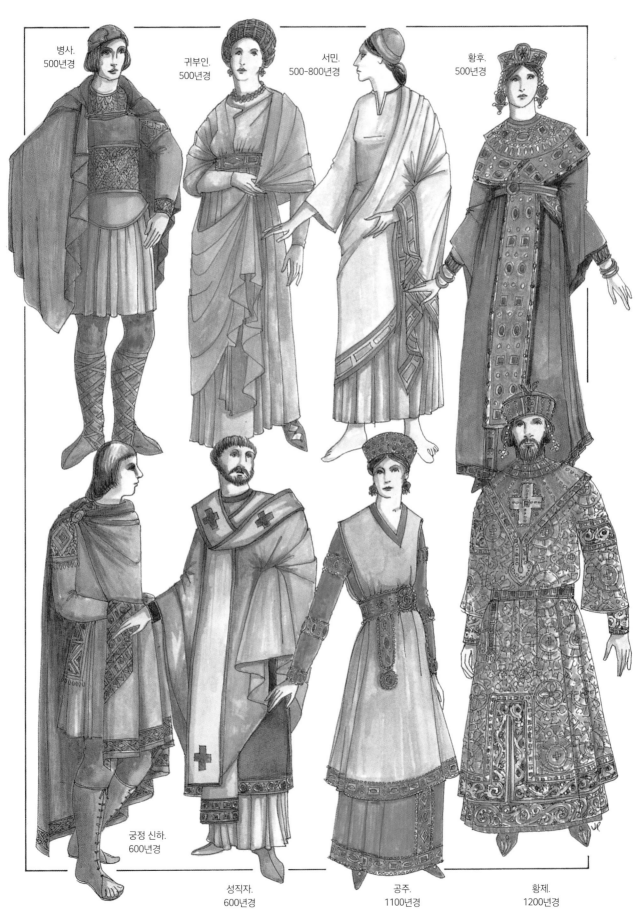

병사.
500년경

귀부인.
500년경

서민.
500-800년경

황후.
500년경

궁정 신하.
600년경

성직자.
600년경

공주.
1100년경

황제.
1200년경

고대 이집트, 기원전 2000-1700년경

❶ 부유한 남성. 기원전 2000년경: 리넨 가발; 채색한 목깃(collar) 형태의 목걸이; 폭넓은 퀼트(quilt) 벨트; 얇은 히프 거들. **❷ 관리. 기원전 1700년경:** 채색한 목깃 형태의 목걸이; 흰색 리넨 로브; 매듭이 있는 허리띠(waist-sash); 팔찌. **❸ 왕비. 기원전 2000년경:** 깃털 장식이 달린, 긴 곱슬 가발; 가슴 아래부터 늘어뜨린 섬세한 주름이 들어간 로브; 기하학적 무늬의 암밴드(armband). **❹ 왕비. 기원전 1800년경:** 향기 나는 밀랍 원뿔을 얹은 큰 가발; 케이프(cape, 망토의 일종)처럼 감싼 주름진 리넨 로브; 가슴 아래와 히프 둘레를 감싼 벨트.

❺ 시녀. 기원전 1700년경: 하이 벨트(high belt)와 가슴 사이에 끈이 있는 긴 튜브 형태의 로브; 금과 밝은 색상의 비즈로 만든 목깃 형태의 목걸이. **❻ 공주. 기원전 1700년경:** 연꽃 문양 브로치로 장식하고 기름 바른 긴 곱슬 가발; 발목 길이의 튜브 모양 로브; 반투명한 리넨 가슴가리개. **❼ 감독관. 기원전 2000년경:** 무릎까지 걸친 로인 클로스(loincloth, 샅바 모양의 요포腰布); 채색된 히프 벨트와 새시(sash, 띠); 금과 에나 멜로 만든 암밴드와 팔찌. **❽ 고위 관리. 기원전 1800년경:** 삭발한 머리; 금과 비즈 (beads)로 만든 목깃 형태의 목걸이와 상박대(armlet); 자수와 비즈로 장식한 넓은 히 프 새시(hip-sash, 히프 띠); 친친 동여맨 로인클로스.

고대 이집트, 기원전 1500-1200년경

❶ 서기(書記). 기원전 1500년경: 긴 가발과 가짜 수염; 밝은 색상의 목깃 형태의 목 걸이와 상박대; 히프 새시가 달린 반투명한 리넨 로브; 샌들. **❷ 부유한 여성. 기원전 1450년경:** 금과 에나멜 소재의 헤드드레스(headdress); 헤드드레스와 짝을 맞춘 목깃 형태의 목걸이; 큰 귀걸이; 가슴 위로 매듭지은 반투명한 리넨 로브. **❸ 공주. 기원전 1300년경:** 향기 나는 원뿔과 곱슬 가발; 분리된 케이프 탑(cape top); 가슴 아래로 좁 은 벨트를 두른 발목 길이의 주름진 스커트. **❹ 여사제. 기원전 1300년경:** 금 헤드드 레스; 나선형 귀걸이; 걸쳐 두르는(draped) 형태의 반투명 흰색 리넨 로브를 허리에서 매듭지음.

❺ 남자 하인. 기원전 1420년경: T자형 시프트(shift, "용어해설" 참조) 위에 폭넓은 목 깃 형태의 목걸이; 벨트; 짧은 로인클로스. **❻ 남성 노동자. 기원전 1500-1200년경:** 머리에 꼭 맞는 짧은 가발; 새시가 달린 주름진 로인클로스; 무릎 길이(knee-length)의 얇은 리넨 오버시프트(overshift). **❼ 왕자. 기원전 1490년경:** 천으로 덮은 가발; 금 필렛(fillet, "용어해설" 참조); 가짜 수염; 금과 에나멜로 장식한 로인클로스를 간소한 리 넨 로인클로스 위에 착용. **❽ 위병. 기원전 1200년경:** 리넨 로브; 걸쳐 두른 새시와 벨트; 가슴에서 히프까지 덮은 폭넓은 가죽 벨트.

고대 이집트, 기원전 1500-1200년경

❶ **하인. 기원전 1400년경:** 촘촘한 곱슬 가발; 걸쳐 두른 무릎 길이 로인클로스, 정면에서 낮게 매듭지음. ❷ **농장노동자. 기원전 1350년경:** 삭발한 머리; 정면에서 둘러 묶은 짧고 흰 리넨 로인클로스. ❸ **노예 감독. 기원전 1350년경:** 턱 길이(chin-length)의 두꺼운 리넨 가발; 발목 길이의 반투명한 리넨 튜닉 안에 감아 둘러 입은 작은 로인클로스. ❹ **하인. 기원전 1300년경:** 귀 둘레를 판 펠트 모자(felt cap); 짧고 반투명한 셔츠를 걸쳐 두른 로인클로스 안에 밀어 넣음.

❺ **사제. 기원전 1500년경:** 짧은 검은 가발; 가짜 수염; 금과 에나멜 소재의 목깃·상박대·팔찌; 무릎 길이 스커트와 장식된 금 로인클로스 위에 동물 가죽 망토를 두름; 얇은 샌들. ❻ **상인. 기원전 1500년경:** 장식 보더(border, 끝동. 끝단에 댄 다른 색의 무늬, 다른 소재의 천)가 달린 발목 길이의 로브 위에 정교한 비즈 칼라; 한쪽 어깨에 두르고 금 벨트로 고정한 망토; 샌들. ❼ **위병. 기원전 1200년경:** 삭발한 머리; 반투명한 리넨 셔츠; 로인클로스; 팔찌. ❽ **위병. 기원전 1500년경:** 줄무늬가 들어간 밝은 색상의 천 가발; 채색한 목깃과 발목대; 로인클로스를 묶는 벨트.

고대 크레타, 기원전 2000-1200년경

❶ **여신:** 금관; 링리츠(ringlets, 세로로 컬이 진 머리가 귀 옆으로 나오도록 만든 머리 모양) 형태의 긴 머리; 팔꿈치 길이의 소매가 달린, 가슴 부분 아래를 잘라낸 보디스(bodice); 허리에서 타이트하게 조인 좁은 벨트; 장식 에이프런(apron); 종(bell) 모양 스커트. ❷ **공주:** 금과 에나멜로 만든 헤드밴드(headband); 작은 비즈 목걸이; 자수 보디스; 패드를 넣은 벨트; 바닥까지 닿는 종 모양 스커트. ❸ **왕:** 긴 깃털이 달린 보석 왕관; 비즈와 조개껍질 목걸이; 허리에 두른 견고한 벨트; 정면에 술이 달린 짧은 자수 로인클로스; 가죽 부츠. ❹ **병사:** 긴 깃털을 꼭대기에 단 금속 투구; 양옆에 절개부를 넣은, 긴 소매 자수 가죽 튜닉; 발 부분을 덮지 않은 각반.

❺ **여성 노동자:** 발목 길이의 T자형 투박한 리넨 로브; 넓은 가죽 벨트. ❻ **남성 노동자:** 긴 머리와 끝이 뾰족한 수염; 장식적으로 채색된 밴드를 두른 T자형 리넨 튜닉; 허리 벨트. ❼ **부유한 여성:** 비즈와 자수로 장식되고 정면부를 끈으로 묶은, 몸에 딱 맞는 보디스; 타이트한 벨트; 양다리로 갈라진 스커트(divided skirt). ❽ **운동선수:** 리넨 로인클로스; 타이트한 벨트; 가죽 팔찌. ❾ **하인:** 끝단과 봉제선에 다른 천을 댄 짧은 튜닉; 가죽 벨트.

고대 그리스, 기원전 600-480년경

❶ 여성. 기원전 600-480년경: 타이트한 곱슬머리를 폭넓은 비즈 헤드밴드로 갈무리; 양쪽 어깨에서 핀으로 고정한 옆이 트여 있는 가운, 오버폴드(overfold)는 허리까지 내려와 있다. ❷ 젊은 남성. 기원전 600년경: 좁은 헤드밴드로 고정한 링리츠 머리; 짧은 T자형 튜닉; 폭넓은 가죽 벨트; 무릎 길이의 부드러운 가죽 부츠. ❸ 귀부인. 기원전 600-480년경: 정교한 필렛; 곱슬머리; 드롭 이어링(drop earing); 가슴 아래와 히프 위에 드레이프되는 오버폴드가 형성되도록 입은 키톤(chiton, "용어해설" 참조), 양쪽 어깨에서 핀으로 고정하였고 양옆은 트여 있다. ❹ 여행자. 기원전 500년경: 챙 넓은 모자; 좁은 보더가 들어간, 둥글게 재단(circular-cut)한 짧은 클로크(cloak, 소매 없는 상의로, 망토를 뜻하기도 한다); 레그 바인딩(leg bindings); 부드러운 가죽 신. ❺ 여성. 기원전 500년경: 정면의 중앙과 끝단에 장식 보더가 들어간 가운; 가슴 아래에 벨트; 한쪽 어깨에 걸친 숄; 평평한 가죽 샌들. ❻ 여성. 기원전 500년경: 끝에 프린지가 달린 노랑, 오렌지, 파랑 줄무늬의 넓은 보더로 장식된 튜닉, 오버폴드를 히프라인까지 내리고 허리에서 타이트하게 조임. ❼ 여성. 기원전 500년경: 위쪽 머리와 앞쪽 머리를 넓은 헤드밴드로 갈무리; 비즈 목걸이; 진한 파랑과 빨강 오버폴드의 튜닉; 가죽 신. ❽ 여성. 기원전 540년경: 과감한 기하학 문양의 튜닉. 짙은 파란색과 빨간색으로 물들인 오버폴드. ❾ 변론가. 기원전 500년경: 수염; 긴 머리; 가죽 필렛; 한쪽 어깨에 걸친 로브; 가죽 샌들.

고대 그리스, 기원전 480-450년경

❶ 종자. 기원전 480년경: 스컬캡(scull cap, "용어해설" 참조); 무늬가 들어간 튜닉; 기하학 문양의 허리 벨트; 샌들. ❷ 귀부인. 기원전 480년경: 묶은 헤드스카프; 작은 조개껍질 목걸이; 오버폴드를 히프까지 내리고 정면 중앙에 무늬 패널(천조각)을 붙여 놓은 키톤; 가슴 아래에 새시. ❸ 여성. 기원전 470-450년경: 어깨에서 핀으로 고정하고 앞으로 길게 늘어뜨린, 끝단에 넓은 보더가 있는 키톤. ❹ 남성. 기원전 470-450년경: 앞쪽으로 빗어 내린 짧은 머리를 필렛으로 갈무리; 보더가 장식된 로브를 한쪽 어깨에 걸침. ❺ 귀부인. 기원전 460년경: 에나멜 장식 티아라(tiara, "용어해설" 참조); 히프까지 닿는 베일; 귀걸이; 파랑과 오렌지색 얇은 끈 모양의 보더로 마감된 섬세한 코튼 키톤, 뒤쪽으로 더 깊게 떨어진 오버폴드. ❻❼ 전사. 기원전 460년경: 바이저(visor, 안면 보호대)와 넥 실드(목 보호대)가 달린 투구(helmet); 붉게 염색한 말총 깃털 장식; 금속제 흉갑과 어깨 보호대; 짧은 스커트; 다리 보호대. ❽ 여종. 기원전 450년경: 스카프와 필렛으로 고정시킨 섬세한 헤어스타일; 넓은 문양의 보더가 들어간 흰색 리넨 튜닉.

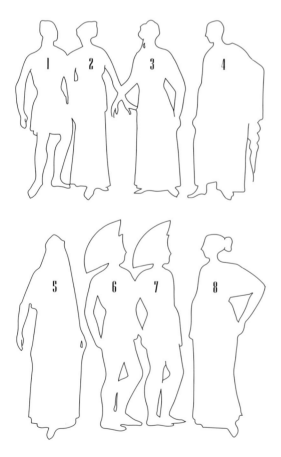

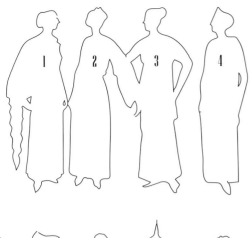

고대 그리스, 기원전 440-400년경

❶ **귀부인. 기원전 440년경:** 자수와 비즈로 꾸민 캡; 골드와이어 귀걸이; 좁은 보더가 들어간, 정교하게 제작한 키톤. ❷ **여성 성직자. 기원전 420년경:** 이마를 드러내고 금색 화관으로 장식한 머리; 폴드(fold, 접기)와 플리트(pleat, 주름, 주름잡힌)가 형성된 간소한 흰색 리넨 키톤. ❸ **여성. 기원전 440년경:** 링리츠로 정돈한 곱슬머리; 가슴 아래와 어깨 위를 가는 띠로 여민, 두 장의 오버폴드가 달린 키톤. ❹ **부인. 기원전 420년경:** 황금 티아라와 귀걸이; 가느다란 필렛으로 고정시킨 패브릭(fabric, 천) 캡; 짧은 오버폴드와 어깨에 핀으로 고정한 키톤.

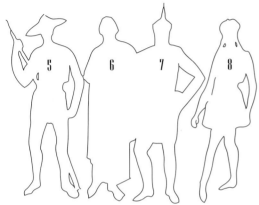

❺ **위병. 기원전 400년경:** 넓은 챙이 달린 금속 투구; 밝은 색상의 허벅지 길이 리넨 튜닉, 강렬한 기하학 문양 보더로 끝단을 마감. ❻ **남성. 기원전 400년경:** 발목 길이의 튜닉; 꽃과 잎을 양식화한 넓은 보더가 장식된 숄을 걸침. ❼ **전사. 기원전 440년경:** 스파이크(spike)와 조절 가능한 얼굴가리개, 목 보호대가 달린 금속 투구; 짧은 튜닉; 밝은 색상의 리넨 오버스커트. ❽ **댄서. 기원전 400년경:** 긴 곱슬머리; 한쪽 어깨에 핀으로 고정하고 허리에서 묶은 반투명한 무릎 길이의 주름진 튜닉.

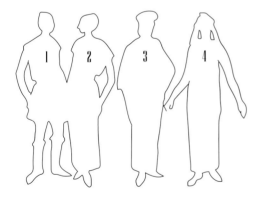

고대 그리스, 기원전 300-150년경

❶ **남성 노동자. 기원전 300-150년경:** 짧게 깎은 머리; 스컬캡(scull-cap: 두개모); 허벅지 중간에 닿는 올이 굵은 리넨 또는 모직 튜닉; 무릎까지 올라간 가죽 보호대; 거친 가죽 신. ❷ **가사 하인. 기원전 300-150년경:** 좁은 가죽 필렛으로 고정한 리넨 모자; 올 굵은 거친 시프트. ❸ **귀부인. 기원전 300년경:** 원반 모양의 짚 모자; 몸통에서 단단히 묶은 스톨(stole, "용어해설" 참조); 짚 부채. ❹ **여성. 기원전 200년경:** 티아라와 등까지 닿는 긴 베일; 넓은 장식 보더와 가슴 아래부터 고르지 않은 오버폴드가 내려온 키톤.

❺ **부인. 기원전 250년경:** 목걸이; 밝은 오렌지색 숄로 덮은 긴 키톤; 가죽 뮬(mule, "용어해설" 참조). ❻ **전차 기수(Charioteer). 기원전 150년경:** 짧은 머리; 금 필렛; 원형으로 재단된 짧은 클로크; 짧은 소매와 채색과 자수로 장식된 무릎 길이의 튜닉; 샌들. ❼ **여성. 기원전 190년경:** 금 티아라와 머리 장식; 키톤과 히프까지 닿는 오버폴드; 스트랩(strap, 끈의 일종)과 리본(ribbon, 끈의 일종)을 교차시킨 벨트. ❽ **여행자. 기원전 150년경:** 발목까지 늘어뜨린 암적색 튜닉; 몸통 둘레와 머리 위로 타이트하게 두른, 넓은 보더로 마감된 스톨.

바빌로니아와 아시리아, 기원전 1200-500년경

❶ 바빌로니아 왕. 기원전 1200년경: 깃털 장식이 달린 키 높은 금관; 정면에 에이프런이 달린 자수 로브; 폭넓은 벨트; 가슴에서 교차한 끈. ❷ 아시리아 귀족. 기원전 1200년경: 긴 머리 위에 쓴 황금 잎사귀 필렛; 금색 테슬 프린지(tassel fringe)가 달린 숄; 신발. ❸ 귀족. 기원전 880년경: 위쪽을 자른(truncated) 모자; 링리츠로 꾸민 긴 머리와 수염; 끝자락에 단을 대어 마감한 짧은 튜닉; 술이 달린 진노란색 숄; 비단 새시(sash). ❹ 성직자. 기원전 870년경: 긴 머리와 수염; 끝단에 프린지가 달린 짧은 튜닉; 한쪽 어깨에서 핀으로 고정한 숄.

❺ 아시리아 왕비. 기원전 800년경: 금관과 귀걸이; 끝단에 자수와 프린지로 장식한 무늬 숄. ❻ 바빌로니아 여성. 기원전 1100년경: 가장자리에 밝은 색상 줄무늬 보더가 들어간 하얀 스톨; 가죽 뮬. ❼ 아시리아 왕비. 기원전 500년경: 기하학적 줄무늬가 수놓아진 튜닉; 프린지가 달린 숄; 무거운 뱅글(bangle, 느슨하게 차는 큰 팔찌). ❽ 귀족. 기원전 700년경: 끝을 자른 키 높은 모자; 긴 머리와 수염; 자수 로브; 술이 달린 모직 숄; 신발.

아시리아, 기원전 750-서기 100년경

❶ 병사. 기원전 750년경: 턱끈이 달린 금속 투구; 긴 머리와 수염; 넓고 뻣뻣한 가죽 벨트로 붉은 튜닉을 맴; 브리치즈(breeches, 무릎 바로 아래서 여미는 반바지); 스타킹; 부츠. ❷ 위병. 기원전 650년경: 깃털 장식이 한 개 달린 투구; 모직 튜닉; 가슴에서 교차시킨 스트랩; 폭넓은 허리 벨트. ❸ 귀족. 기원전 600년경: 위 끝을 자른 모자; 긴 머리와 수염; 비즈 목걸이; 끝단에 술이 달린 스커트; 폭넓은 벨트; 가죽 상박대; 빨간 가죽 부츠. ❹ 엽사(사냥꾼). 기원전 620년경: 가죽 헤드밴드·손목대(wristlets)·벨트; 프린지가 달린 스커트; 샌들.

❺ 사제. 기원전 200년경: 얇은 관이 달린 헤드드레스; 견고한 보디스; 꽃무늬가 디자인된 벨트와 그와 동일한 디자인의 팔찌; 프린지가 달린 스커트. ❻ 하인. 기원전 200년경: 짧은 보디스와 분리형 스커트; 프린지가 달린 직물 숄; 깃털 부채. ❼ 서민. 기원전 700-서기 100년경: 짧은 머리와 수염; T자형 튜닉; 가죽끈 벨트. ❽ 귀족. 서기 100년경: 튜닉과 분리형 스커트; 금 자수와 프린지가 달린 숄.

페르시아, 기원전 600-500년경

❶ **남성 노동자**: 턱끈이 달린 패브릭 캡; 벨트로 여민 튜닉 위로 헐렁한 코트를 걸침; 바지; 신발. ❷ **여종**: 뒤로 흘러내린 머리를 헤드밴드로 묶음; 위팔과 목 부분을 장식한, 긴 소매 슈미즈(chemise, "용어해설" 참조). ❸ **왕자**: 깃털과 브로치로 장식한 키 높은 관; 폭넓은 장식 가죽 벨트; 발목에서 동여맨 바지. ❹ **왕비**: 작은 황금 디스크(disc, 원반)가 달린 헤드드레스; 금 귀걸이와 목걸이; 프린지가 달린 숄과 스커트.

❺ **종**: 무릎까지 내려온 T자형 리넨 튜닉; 한쪽 어깨에 걸친 짧은 망토. ❻ **귀족**: 머리를 감싼 모자; 줄무늬 모직물에 프린지가 달린 큰 코트를 브로치와 비즈로 앞부분에서 묶음; 끝단에 긴 술이 달린 언더로브(underrobe). ❼ **병사**: 전체가 가죽으로 된 캡; 바지 위에 걸친 튜닉; 부츠. ❽ **왕**: 키 높은 황금 왕관; 긴 소매 자수 로브; 부츠.

고대 로마, 기원전 750-300년경

❶ **남성 노동자. 기원전 750-300년경**: 한쪽 어깨에 걸치고 허리에서 동여맨 허벅지 중간 길이의 튜닉; 가죽 앵클부츠(ankle-boots, 발목까지 닿는 부츠). ❷ **남성 노동자. 기원전 750-300년경**: 무릎 길이의 T자형 튜닉; 샌들. ❸❹ **남성. 기원전 750년경**: 앞쪽으로 빗어 내린 짧은 머리; 채색된 보더로 마감한 주름진 토가를 한쪽 어깨에 걸침; 가죽 샌들. ❺ **체육가(gymnast). 기원전 400-300년경**: 가슴 부위를 감싼 패브릭; 짧은 팬츠. ❻ **무희. 기원전 500년경**: 섬세하게 감아올린 머리; 하이 웨이스트(high-waist) 로브; 얇고 반투명한 긴 패브릭 스톨.

❼ **검투사. 기원전 300년경**: 쇼츠(shorts, 반바지) 모양으로 감은 스커트와 좌우 비대칭의 튜닉; 넓은 가죽 벨트; 징(stud)이 들어간 가죽 패드(pad)로 한쪽 팔을 보호하고, 다른 손에는 방패를 쥠; 앵클부츠. ❽ **종. 기원전 350년경**: 팔 부위를 절개한 가벼운 리넨 시프트. ❾ **양치기. 기원전 350년경**: 넓은 챙의 밀짚모자; 한쪽 어깨에 동여맨 투박한 가죽 케이프(cape); 양가죽 튜닉; 무릎 높이의 부츠. ❿ **부유한 남성. 기원전 300년경**: 황금 잎사귀 형태의 필렛; 꽃과 잎 문양 보더가 장식된 폭넓은 스톨; 샌들.

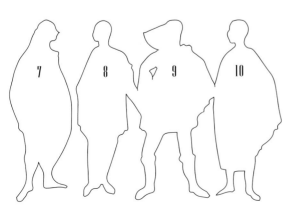

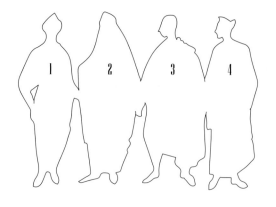

고대 로마, 기원전 100-서기 25년경

❶ **귀부인. 기원전 100년경:** 황금 티아라; 연한 크림색 로브; 연초록색 실크 스톨; 밑창이 두꺼운 샌들. ❷ **귀부인. 기원전 100년경:** 에나멜과 황금으로 만든 티아라; 크림색 로브 위에 걸친 긴 보라색 실크 베일; 뮬. ❸ **여행자. 기원전 50년경:** 앞부분에서 걸쇠로 묶은 오버케이프(overcape)가 달린 긴 클로크(cloak); 끝단에 넓은 보더를 단 짧은 튜닉; 레그 바인딩(leg binding); 앵클부츠. ❹ **귀부인. 기원전 50년경:** 티아라로 장식한 머리; 연한 청색 로브 위에 걸친, 넓은 보더가 들어간 긴 숄.

❺ **고위의 귀부인. 서기 25년경:** 황금 티아라와 귀걸이, 목걸이; 발목 길이 슈미즈 위에 걸친 로브. 소매를 핀으로 집어 놓았다. ❻ **원로원 의원. 서기 25년경:** 짧은 머리; 발목 길이의 언더로브 위에 걸친 토가; 발가락 부분이 트인, 끈으로 묶는 부츠. ❼ **여행자. 서기 25년경:** 헐렁한 슈미즈; 몸을 감싸고 머리에 뒤집어쓴 스톨; 샌들. ❽ **귀부인. 서기 25년경:** 섬세하게 꾸민 머리; 허리끈이 달린 긴 슈미즈; 연초록색 긴 실크 스톨.

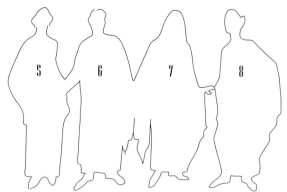

고대 로마, 50-200년경

❶ **고위의 귀부인. 50-150년경:** 큰 티아라; 이마 높이 곱슬거리는 머리; 밝은 적색 보더가 들어간 숄을 발목 길이의 슈미즈로 감아 두름. ❷ **고위의 귀부인. 50-150년경:** 연초록색 슈미즈 위에 그보다 짧은 크림색 로브; 좌우 비대칭의 스톨. ❸ **원로원 의원의 아내. 150-200년경:** 금 귀걸이; 스톨; 슈미즈. ❹ **왕족 남성. 200년경:** 금 필렛; 슈미즈; 보라색 토가; 샌들.

❺ **병사. 150년경:** 붉은 깃털 장식이 한 개 달린 투구; 어깨에서 핀으로 고정한 짧은 원형 케이프; 무릎 길이의 스커트; 가죽 흉갑 위로 벨트를 두름; 손목대; 견고한 샌들. ❻ **위병. 138년경:** 바이저와 키 높은 깃털 장식 크레스트(crest, 꼭대기)가 달린 투구; 금속과 가죽으로 된 갑옷; 앞부분이 트인 가죽 앵클부츠. ❼ **100인대장(centurion). 150년경:** 깃털 장식 투구; 케이프; 붉은 모직 언더튜닉(undertunic)과 짧은 브리치즈(breeches, 반바지) 위에 걸친 가죽 갑옷; 붉은 가죽 부츠. ❽ **사제. 150-200년경:** 몸과 머리를 둘러싼 커다란 토가. 보라색 보더로 마감됨.

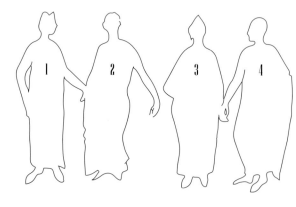

고대 로마, 200-487년경

❶ 여행자. 200년경: 짧게 자른 머리; 헐렁한 원형 클로크; 무릎 길이 브리치즈를 덮은 짧은 튜닉; 긴 부츠. ❷ 병사. 200년경: 꽃과 잎사귀 문양이 새겨진 윤기 나는 금속 흉갑; 가장자리에 술을 단 가죽 소매와 스커트; 붉은 모직 언더튜닉; 자수를 놓은 긴 부츠. ❸ 위병. 230년경: 바이저와 목 보호대가 달린 금속 투구; 가죽과 금속으로 만든 넓은 어깨 패드; 주조한(moulded) 흉갑; 붉은 모직 언더튜닉; 샌들. ❹ 급사 소녀 (serving girl). 200-250년경: 허벅지 중간까지 내려오는 가벼운 모직 튜닉; 끈으로 엮은 벨트.

❺❻❼❽ 원로원 의원들. 300-487년경: 다양한 형태로 동여매거나 걸친 토가들. 길이와 넓이, 보더의 유무가 각각 다르다.

비잔티움, 500-1200년경

❶ 병사. 500년경: 금속 투구; 원형 케이프; 문양이 들어간 흉갑과 벨트와 상박대; 무릎 길이 튜닉; 가죽으로 두른 스타킹. ❷ 귀부인. 500년경: 큰 터번(turban, "용어해설" 참조); 금 귀걸이와 목걸이; 보석으로 장식한 벨트; 라일락색(연보라색) 슈미즈; 연갈색 오버튜닉; 분홍색 스톨. ❸ 서민. 500-800년경: 펠트(felt) 모자; T자형 로브; 기하학적 무늬 보더가 장식된 긴 모직 스톨. ❹ 황후. 500년경: 보석 관; 자수 놓은 깃과 보석으로 장식한 스톨; 끝단을 보석으로 장식한 간소한 튜닉; 빨간 가죽 신발.

❺ 궁정 신하(courtier). 600년경: 밝은 색상 자수가 들어간 T자형 튜닉; 장식 패널 (panel)과 보더가 들어간 긴 초록색 클로크; 발가락 부분이 트인, 정면을 끈으로 묶은 무릎 길이의 부츠. ❻ 성직자. 600년경: 초록색 타원형 케이프; 끄트머리에 장식이 달린 보라색 튜닉; 긴 스톨. ❼ 공주. 1100년경: 귀금속으로 장식한 큰 관, 귀걸이, 팔찌와 금 벨트; 초록색 슈미즈; 무릎 길이의 오버튜닉. ❽ 황제. 1200년경: 큰 왕관; 넓은 깃; 호화로운 비단에 금사(金絲) 자수와 보석을 덧댄 튜닉과 슈미즈.

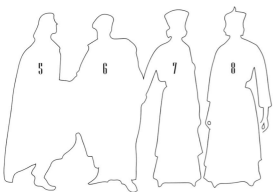

100-950년경

튜튼인 전사.
100-900년경

스페인 남성
노동자.
500-
600년경

수도사.
600년경

덴마크 여성.
600-800년경

덴마크 여성.
600-800년경

스페인 귀부인.
650-700년경

프랑스 여성.
850년경

프랑스 왕.
850년경

프랑스 남성.
850년경

앵글로색슨 귀족.
950년경

950-1100년경

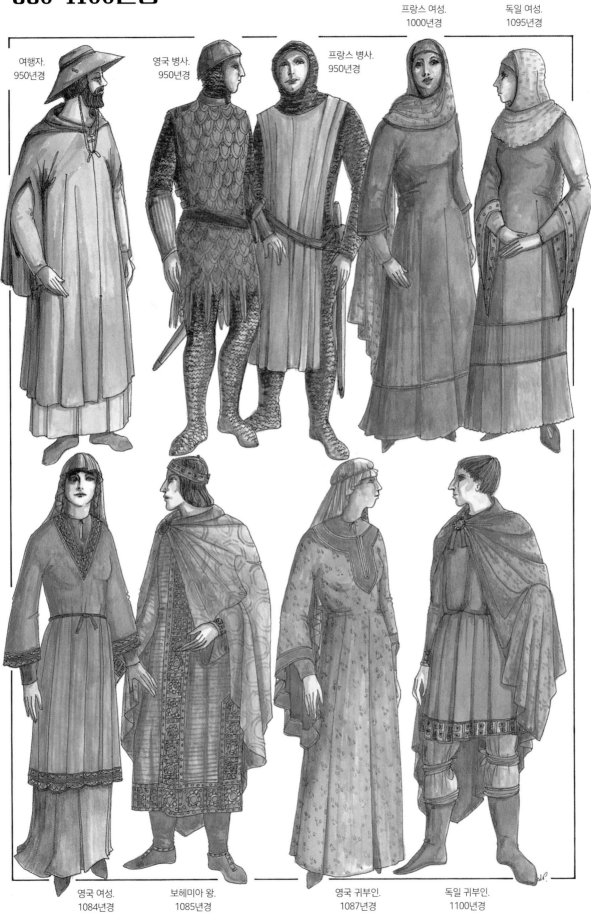

여행자.
950년경

영국 병사.
950년경

프랑스 병사.
950년경

프랑스 여성.
1000년경

독일 여성.
1095년경

영국 여성.
1084년경

보헤미아 왕.
1085년경

영국 귀부인.
1087년경

독일 귀부인.
1100년경

1100-1115년경

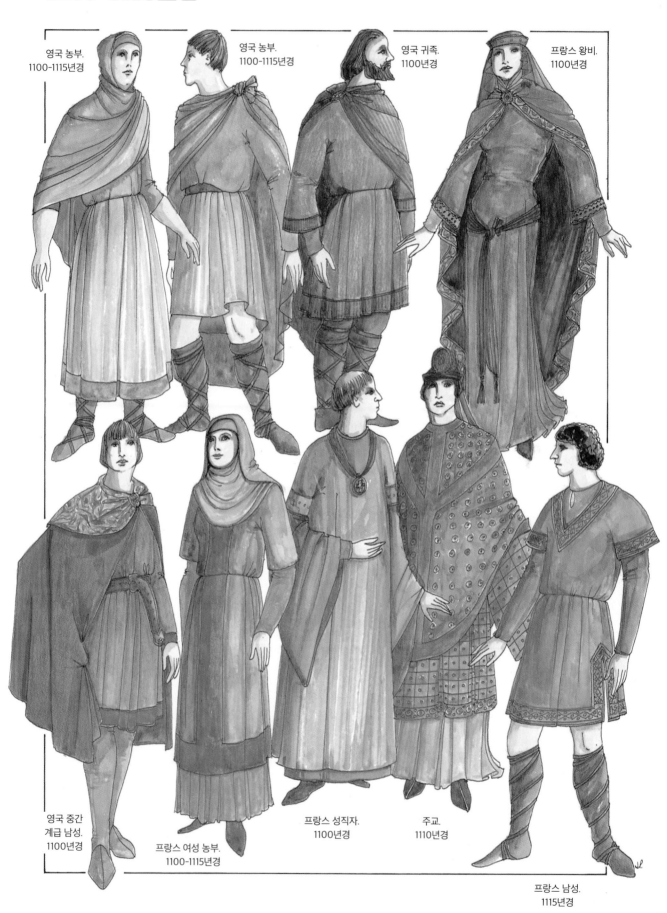

영국 농부.
1100-1115년경

영국 농부.
1100-1115년경

영국 귀족.
1100년경

프랑스 왕비.
1100년경

영국 중간
계급 남성.
1100년경

프랑스 여성 농부.
1100-1115년경

프랑스 성직자.
1100년경

주교.
1110년경

프랑스 남성.
1115년경

1120-1150년경

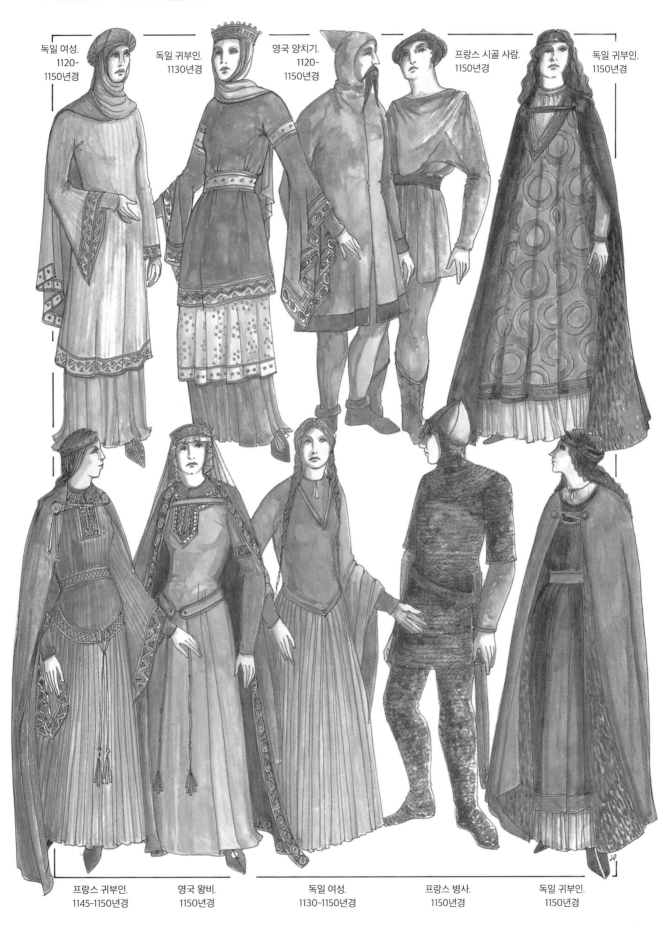

독일 여성.
1120-
1150년경

독일 귀부인.
1130년경

영국 양치기.
1120-
1150년경

프랑스 시골 사람.
1150년경

독일 귀부인.
1150년경

프랑스 귀부인.
1145-1150년경

영국 왕비.
1150년경

독일 여성.
1130-1150년경

프랑스 병사.
1150년경

독일 귀부인.
1150년경

1160-1185년경

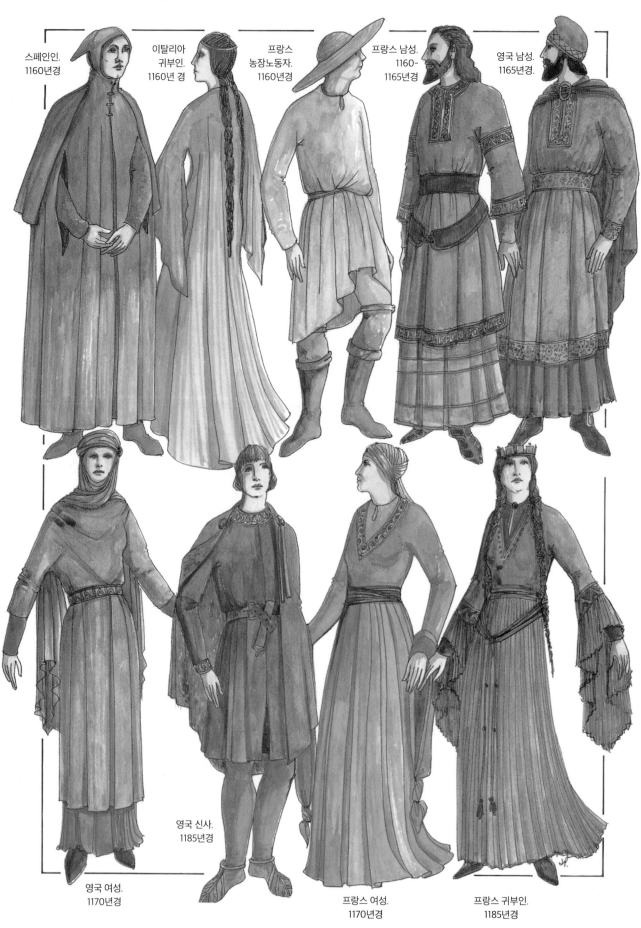

스페인인.
1160년경

이탈리아
귀부인.
1160년 경

프랑스
농장노동자.
1160년경

프랑스 남성.
1160-
1165년경

영국 남성.
1165년경.

영국 여성.
1170년경

영국 신사.
1185년경

프랑스 여성.
1170년경

프랑스 귀부인.
1185년경

1190-1200년경

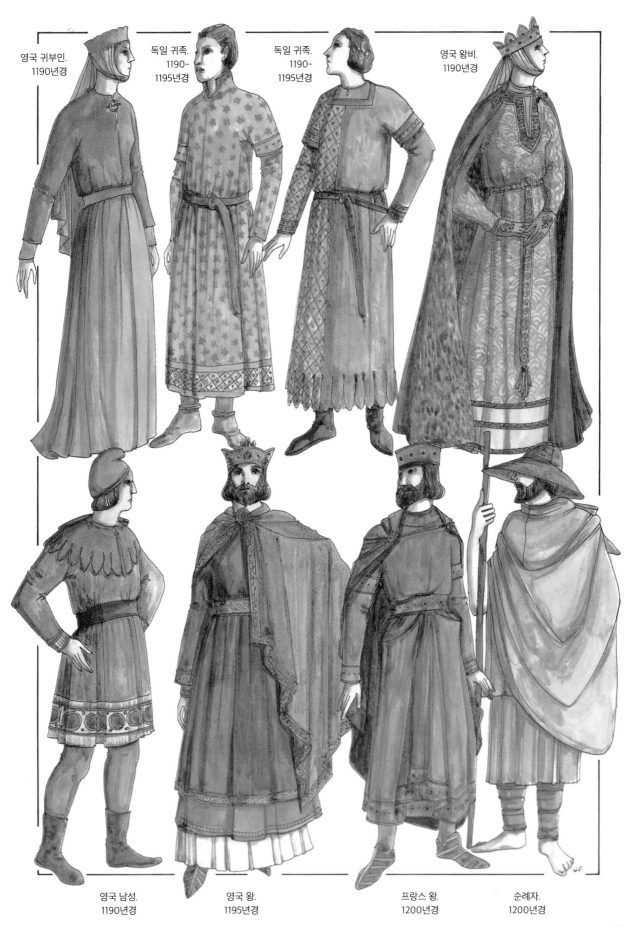

영국 귀부인.
1190년경

독일 귀족.
1190-
1195년경

독일 귀족.
1190-
1195년경

영국 왕비.
1190년경

영국 남성.
1190년경

영국 왕.
1195년경

프랑스 왕.
1200년경

순례자.
1200년경

1200-1216년경

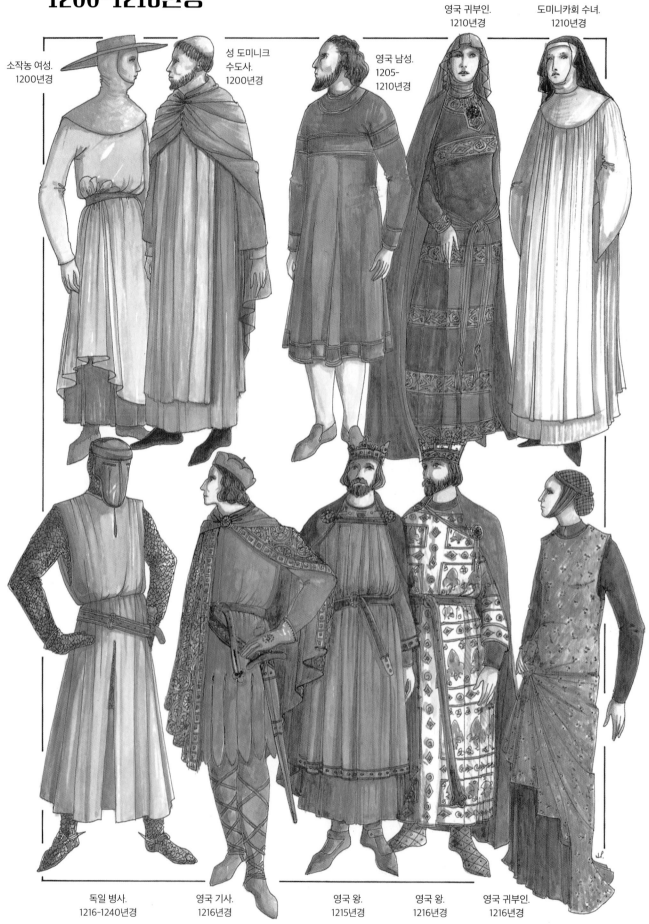

소작농 여성.
1200년경

성 도미니크
수도사.
1200년경

영국 남성.
1205-
1210년경

영국 귀부인.
1210년경

도미니카회 수녀.
1210년경

독일 병사.
1216-1240년경

영국 기사.
1216년경

영국 왕.
1215년경

영국 왕.
1216년경

영국 귀부인.
1216년경

1216-1240년경

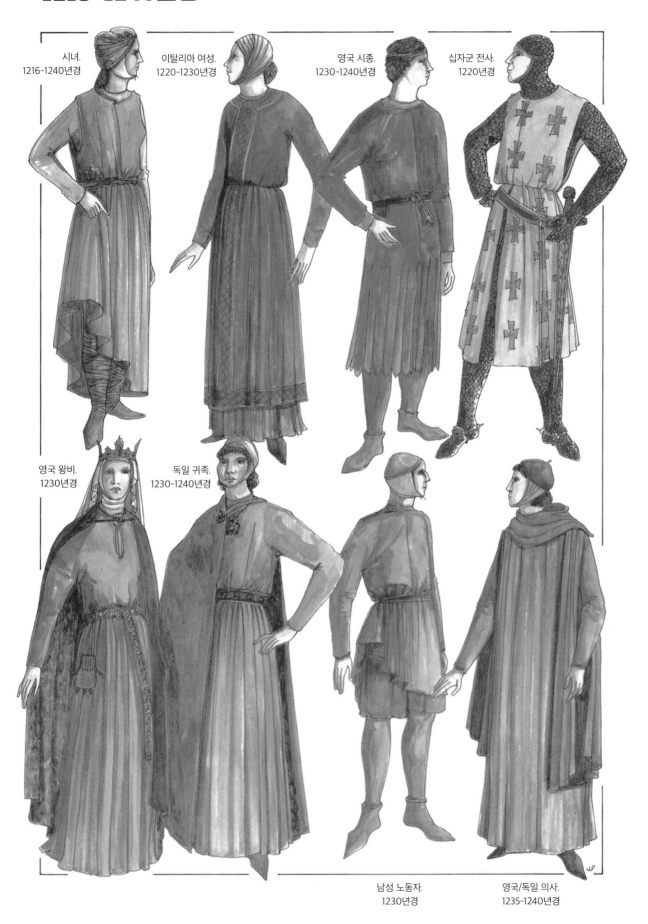

시녀.
1216-1240년경

이탈리아 여성.
1220-1230년경

영국 시종.
1230-1240년경

십자군 전사.
1220년경

영국 왕비.
1230년경

독일 귀족.
1230-1240년경

남성 노동자.
1230년경

영국/독일 의사.
1235-1240년경

1240-1250년경

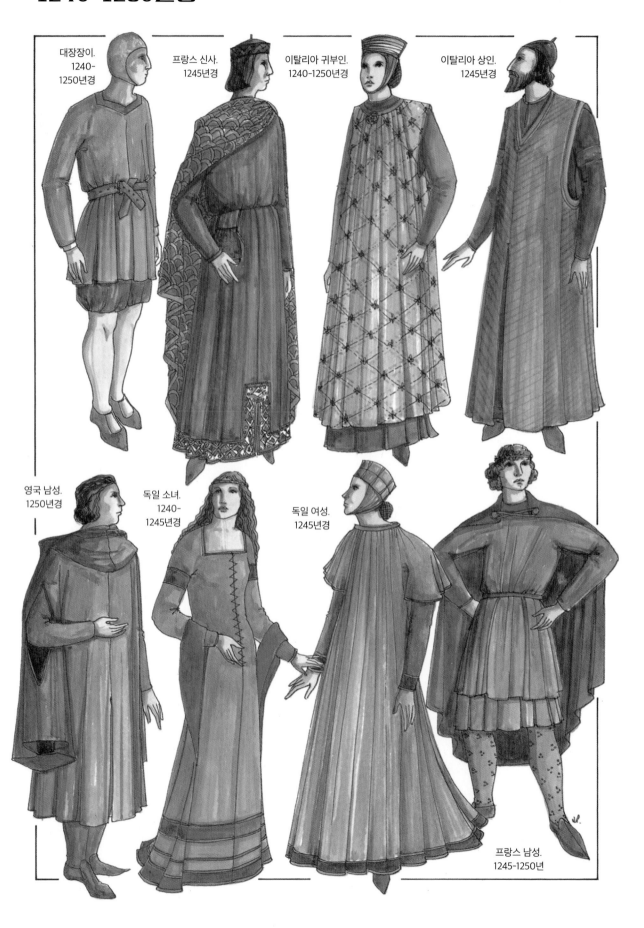

대장장이.
1240-
1250년경

프랑스 신사.
1245년경

이탈리아 귀부인.
1240-1250년경

이탈리아 상인.
1245년경

영국 남성.
1250년경

독일 소녀.
1240-
1245년경

독일 여성.
1245년경

프랑스 남성.
1245-1250년

1245-1260년경

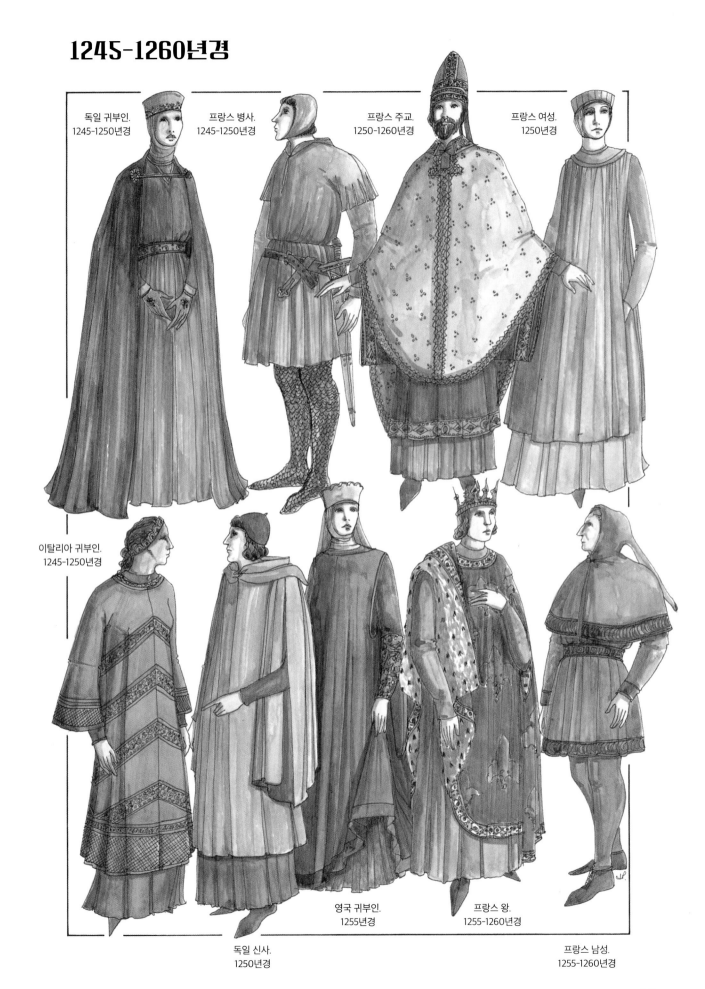

독일 귀부인.
1245-1250년경

프랑스 병사.
1245-1250년경

프랑스 주교.
1250-1260년경

프랑스 여성.
1250년경

이탈리아 귀부인.
1245-1250년경

영국 귀부인.
1255년경

프랑스 왕.
1255-1260년경

독일 신사.
1250년경

프랑스 남성.
1255-1260년경

1260-1300년경

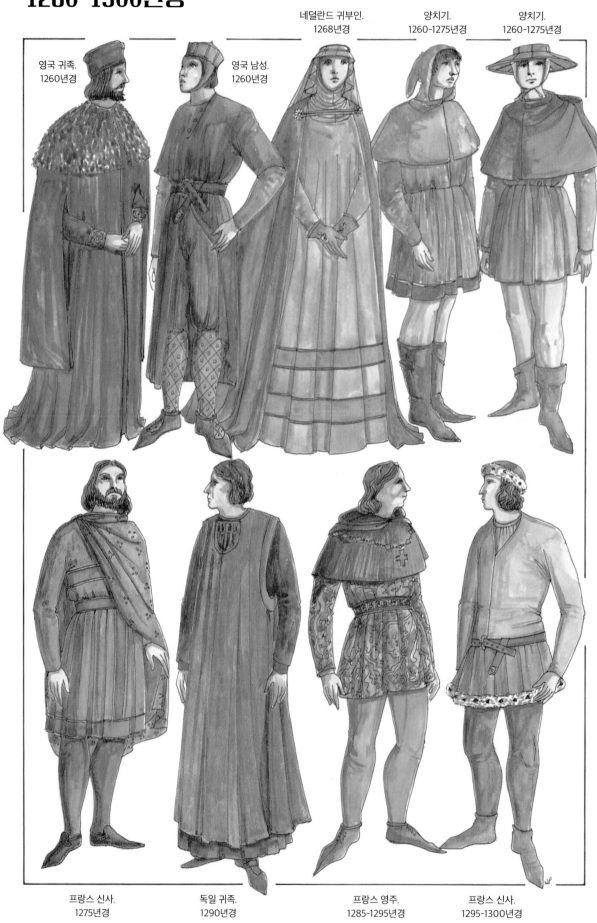

영국 귀족.
1260년경

영국 남성.
1260년경

네덜란드 귀부인.
1268년경

양치기.
1260-1275년경

양치기.
1260-1275년경

프랑스 신사.
1275년경

독일 귀족.
1290년경

프랑스 영주.
1285-1295년경

프랑스 신사.
1295-1300년경

1300-1335년경

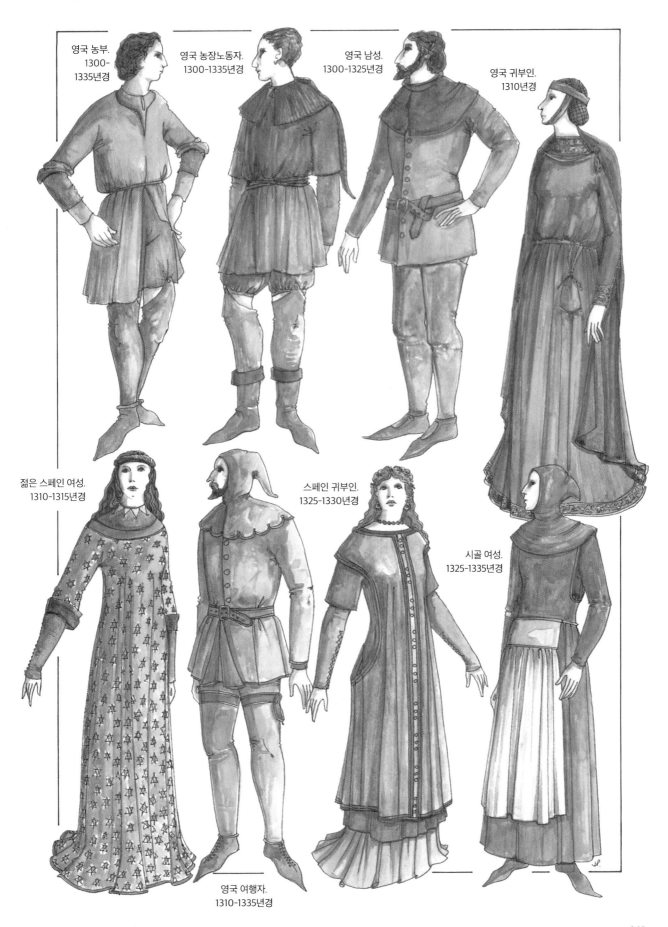

영국 농부.
1300-
1335년경

영국 농장노동자.
1300-1335년경

영국 남성.
1300-1325년경

영국 귀부인.
1310년경

젊은 스페인 여성.
1310-1315년경

스페인 귀부인.
1325-1330년경

시골 여성.
1325-1335년경

영국 여행자.
1310-1335년경

1335-1350년경

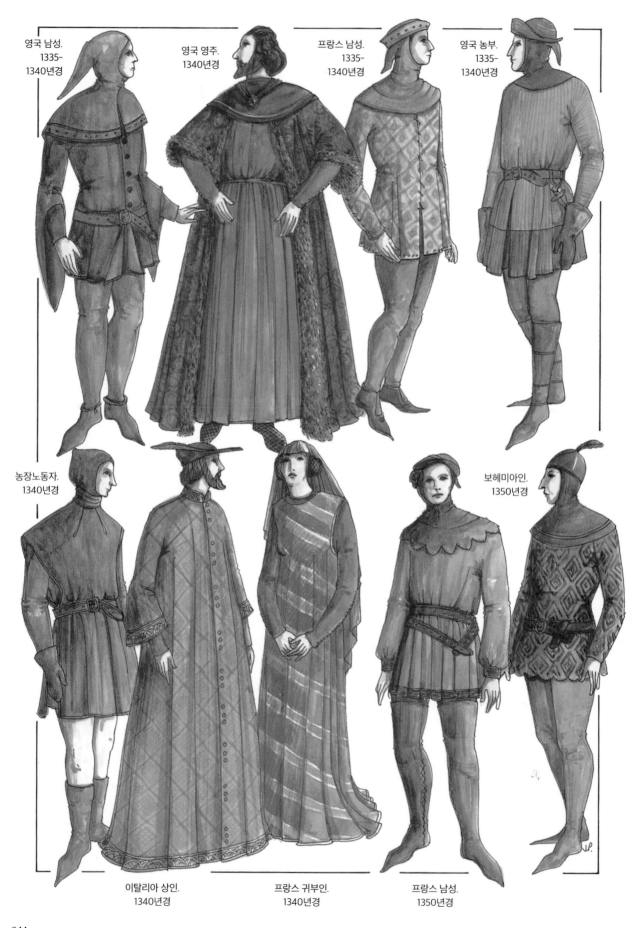

영국 남성.
1335-
1340년경

영국 영주.
1340년경

프랑스 남성.
1335-
1340년경

영국 농부.
1335-
1340년경

농장노동자.
1340년경

보헤미아인.
1350년경

이탈리아 상인.
1340년경

프랑스 귀부인.
1340년경

프랑스 남성.
1350년경

1350-1369년경

여행자.
1350년경

이탈리아 청년.
1350년경

스페인 영주.
1350년경

영국 기사.
1350년경

영국 영주.
1350년경

이탈리아
귀부인.
1355-
1360년경

스페인 소녀.
1365년경

독일 귀부인.
1369년경

영국 귀부인.
1364년경

독일 기사.
1369년경

1370-1390년경

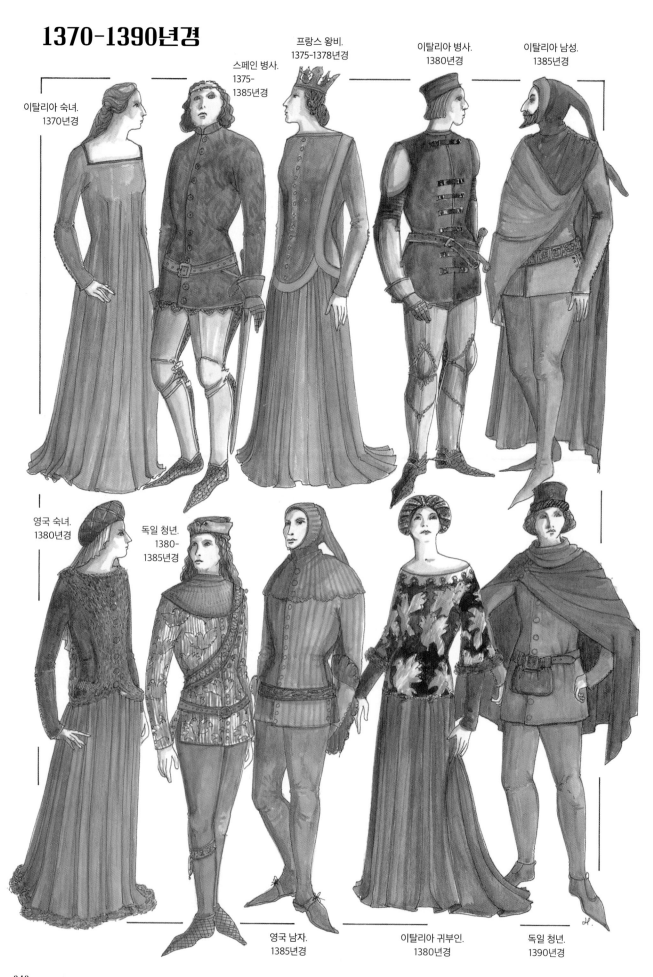

이탈리아 숙녀.
1370년경

스페인 병사.
1375-
1385년경

프랑스 왕비.
1375-1378년경

이탈리아 병사.
1380년경

이탈리아 남성.
1385년경

영국 숙녀.
1380년경

독일 청년.
1380-
1385년경

영국 남자.
1385년경

이탈리아 귀부인.
1380년경

독일 청년.
1390년경

1390-1400년경

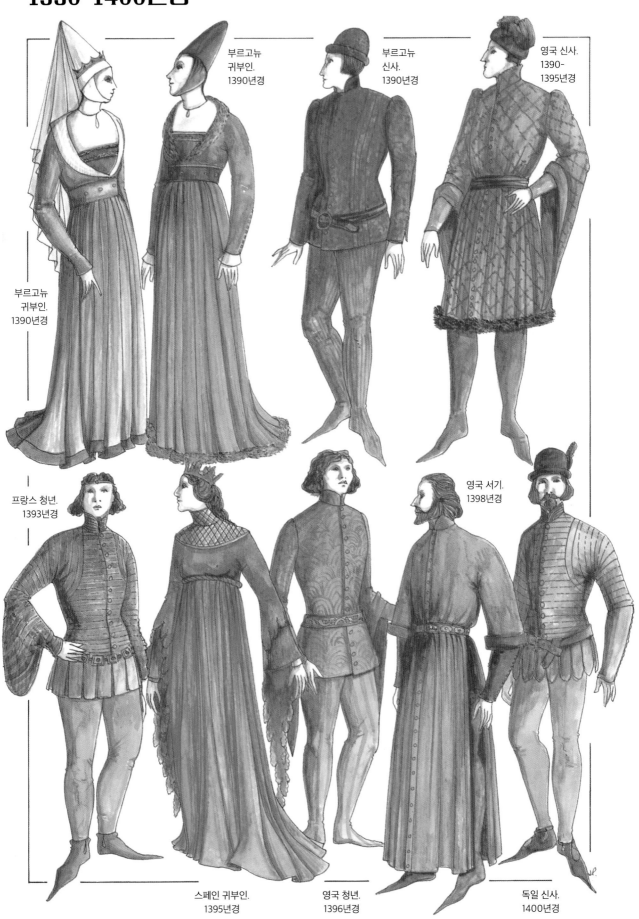

부르고뉴
귀부인.
1390년경

부르고뉴
귀부인.
1390년경

부르고뉴
신사.
1390년경

영국 신사.
1390-
1395년경

프랑스 청년.
1393년경

영국 서기.
1398년경

스페인 귀부인.
1395년경

영국 청년.
1396년경

독일 신사.
1400년경

100-950년경

❶ **튜튼인 전사.** 100-900년경: 뿔 달린 금속 투구; 긴 클로크; 짧은 튜닉; 버클 달린 넓은 가죽 벨트; 바지; 레그 바인딩. ❷ **스페인의 남성 노동자.** 500-600년경: 짧은 머리; 스커트를 드로어즈(drawers, "용어해설" 참조)처럼 말아 올린 튜닉; 가죽 벨트; 부츠; 앵클 바인더(ankle binders). ❸ **수도사.** 600년경: 부분적으로 면도한 머리; 긴 튜닉; 타바드(tabard, "용어해설" 참조); 가죽 앵클 슈즈. ❹ **덴마크 여성.** 600-800년경: 동물 가죽을 덧댄 숄더 케이프(shoulder cape, 어깨 망토); 끝단에 줄무늬를 넣은 발목 길이 스커트. ❺ **덴마크 여성.** 600-800년경: 상단에 부분적으로 오버폴드가 내려온 긴 모직 드레스; 허리 벨트; 가죽 신.

❻ **스페인 귀부인.** 650-700년경: 몸에 딱 붙는 발목 길이의 드레스. 좁은 소매; 긴 스톨. ❼ **프랑스 여성.** 850년경: 머리와 어깨 위에 뒤집어쓴 스톨; 긴 소매 갈색 슈미즈 위에 종아리 중반까지 내려오는 초록색 가운을 걸침; 히프 새시(sash). ❽ **프랑스 왕.** 850년경: 서큘러 클로크(circular cloak, 원형 망토); 오버가운과 언더가운; 황금 장신구; 가죽 부츠. ❾ **프랑스 남성.** 850년경: 캡; 짧은 튜닉; 어깨에 핀으로 고정한 서큘러 케이프; 가죽 부츠. ❿ **앵글로색슨 귀족.** 950년경: 긴 머리와 수염; 스커트와 짧은 소매 끝단에 띠로 문양을 넣은 튜닉.

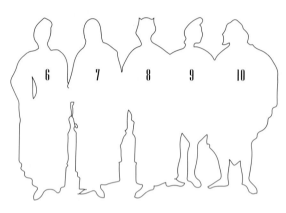

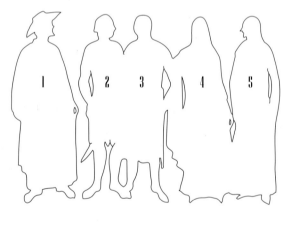

950-1100년경

❶ **여행자.** 950년경: 챙이 넓은 햇볕가리개용 짚 모자; 후드(hood)와 넓은 소매가 달린 종아리 중반 길이의 오버가운; 발목 길이의 언더가운. ❷ **영국 병사.** 950년경: 체인메일(chain-mail) 위에 착용한 금속 투구; 무릎까지 이어진 금속 갑옷; 소드 벨트(sword belt, 검대); 발바닥까지 감싸는 체인메일 호즈(hose, 몸에 딱 붙는 바지). ❸ **프랑스 병사.** 950년경: 후드가 달린 체인메일 튜닉; 긴 패브릭 타바드; 소드 벨트; 발바닥까지 감싼 체인메일 호즈. ❹ **프랑스 여성.** 1000년경: 무늬 있는 스톨을 머리에 뒤집어씀; 몸에 딱 붙는 빨간 모직 가운. ❺ **독일 여성.** 1095년경: 끝단에 스캘럽(scallop, "용어해설" 참조)을 하고, 넓은 플레어 슬리브 끝에 장식이 들어간 긴 녹색 모직 가운.

❻ **영국 여성.** 1084년경: 짧은 크림색 리넨 베일; 보더가 장식된 무릎 길이 오버가운; 바닥까지 닿는 언더가운; 허리 벨트. ❼ **보헤미아 왕.** 1085년경: 보석을 박은 금관; 붉은 보석 브로치로 여민 헐렁한 클로크; 금 자수 보더로 마감된 긴 가운; 초록색 호즈; 앵클 슈즈. ❽ **영국 귀부인.** 1087년경: 긴 베일과 헤드밴드; 네크라인(neckline, 목둘레선)과 소매에 넓은 보더가 들어간, 바닥까지 닿는 가운. ❾ **독일 귀부인.** 1100년경: 정면에서 브로치로 여민 클로크; 무릎 길이 튜닉; 호즈; 레그 바인딩 부츠.

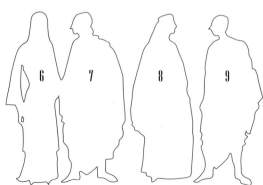

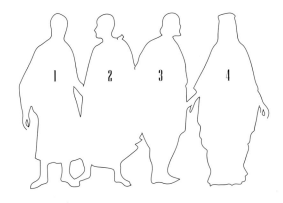

1100-1115년경

❶ **영국 농부.** 1100-1115년경: 거친 소재로 만든 숄; 끝단에 띠를 단 종아리 중반 길이의 회색 튜닉; 띠로 감은 호즈. ❷ **영국 농부.** 1100-1115년경: 한쪽 어깨에서 묶은 클로크; 무릎 길이의 시프트; 허리 벨트; 가죽끈으로 두른 짧은 호즈. ❸ **영국 귀족.** 1100년경: 한쪽 어깨 위에서 걸쇠(clasp)로 고정한 짧은 클로크; 무릎 길이의 튜닉. 띠 모양 끝단; 빨간색 호즈; 가죽 바인딩; 신발. ❹ **프랑스 왕비.** 1100년경: 왕관과 긴 베일; 빨간 안감에 금 테두리가 달린, 바닥까지 닿는 파란색 클로크; 몸에 달라붙는, 바닥까지 닿는 가운; 히프 거들.

❺ **영국 중간 계급 남성.** 1100년경: 숄더 케이프와 무릎 길이의 클로크; 파란색 튜닉; 버클이 달린 가죽 벨트; 초록색 호즈; 가죽 신. ❻ **프랑스 여성 농부.** 1100-1115년경: 머리와 어깨를 덮은 베일; 타이트한 소매가 달린 긴 가운; 정면부의 아래까지와 끝단 둘레에 띠(band)가 들어간 짧은 소매의 튜닉. ❼ **프랑스 성직자.** 1100년경: 플레어 슬리브(flared sleeves, 나팔 모양의 소매)가 달린 긴 가운; 짙은 초록색 언더가운. ❽ **주교.** 1110년경: 작은 미트라(mitre, "용어해설" 참조); 무늬가 들어간 샤쥐블(chasuble, "용어해설" 참조); 아주 넓은 소매가 달린 무릎 길이 언더가운; 빨간 가죽 신. ❾ **프랑스 남성.** 1115년경: 짧은 곱슬머리; 깊게 파인 V자형 네크라인과 짧은 스커트의 양옆에 절개선을 넣은 튜닉; 가죽띠로 감은 긴 부츠.

1120-1150년경

❶ **독일 여성.** 1120-1150년경: 패드를 넣은 롤 헤드드레스(roll headdress); 무늬가 있는 보더로 마감한 긴 베일; 플레어 슬리브가 달린 오버가운. ❷ **독일 귀부인.** 1130년경: 금관; 긴 베일; 초록색 짧은 오버가운; 가장자리를 장식한 트레일링 슬리브(trailing sleeves, 길게 늘어진 소매)가 달린 초록색 짧은 오버가운; 무늬가 들어간 언더가운; 파란색 슈미즈. ❸ **영국 양치기.** 1120-1150년경: 안에 양가죽을 댄 후드; 앞부분에 절개선을 넣은 무릎 길이의 튜닉; 윗부분을 접어 내린 앵클부츠. ❹ **프랑스 시골 사람.** 1150년경: 패드를 넣은 챙이 달린 작은 모자; 짧은 튜닉; 가죽 벨트; 부츠. ❺ **독일 귀부인.** 1150년경: 긴 머리; 황금 필렛; 모피로 안감을 댄 바닥까지 닿는 클로크; 민소매와 브이넥(V-necked)에, 굵은 기하학 무늬가 들어간 넉넉한 오버튜닉.

❻ **프랑스 귀부인.** 1145-1150년경: 보석이 박힌 넓은 황금 헤드밴드; 길게 딿은 머리; 플레어 슬리브가 달린 가운; 허리 벨트와 히프 거들. ❼ **영국 왕비.** 1150년경: 금관 아래로 내려뜨린 긴 베일; 짧은 소매와 목 부분에 기하학 장식이 들어간 바닥까지 닿는 가운. ❽ **독일 여성.** 1130-1150년경: 좁은 히프 거들과 긴 트레일링 슬리브가 달린 몸에 달라붙는 드레스. ❾ **프랑스 병사.** 1150년경: 금속 투구; 체인메일 후드와 작은 케이프, 튜닉과 호즈. ❿ **독일 귀부인.** 1150년경: 모피로 안감을 댄 오렌지색 모직 클로크; 파란색으로 트리밍(trimming, 테두리 장식)된 빨간 가운.

1160-1185년경

❶ 스페인인. 1160년경: 숄더 케이프와 후드가 달린 발목 길이의 클로크; 초록색 언더튜닉; 가죽 신. **❷ 이탈리아 귀부인. 1160년경:** 땋은 머리에 두른 황금 서클릿(circlet, "용어해설" 참조); 플레어 슬리브가 달린 트레일링 가운(trailing gown, 길게 늘어진 가운). **❸ 프랑스 농장노동자. 1160년경:** 챙 넓은 짚 모자; 긴 소매 튜닉; 무릎 길이 호즈; 가죽 부츠. **❹ 프랑스 남성. 1160-1165년경:** 긴 머리와 끝을 뾰족하게 다듬은 수염; 섬세한 자수가 들어간 무릎 길이의 튜닉; 허리 벨트와 히프 거들; 채색 띠로 장식한 언더가운; 채색한 가죽 신. **❺ 영국 남성. 1165년경:** 노란색 띠가 붙은 캡; 정면에서 브로치로 여민 파란색 케이프; 금 테두리 장식이 들어간 스리쿼터(전신의 3/4 길이)의 오버튜닉.

❻ 영국 여성. 1170년경: 긴 베일; 허리 벨트가 있는 오버튜닉; 긴 소매 언더가운; 가죽 신. **❼ 영국 신사. 1185년경:** 가죽으로 안감을 댄 케이프; 스커트 정면부에 절개선을 넣은 긴 소매 튜닉; 버클이 달린 허리 벨트; 호즈; 앵클부츠. **❽ 프랑스 여성. 1170년경:** 터번; 끝에 매듭을 지은 긴 트레일링 슬리브와 허리 벨트가 달린 브이넥 오버가운. **❾ 프랑스 귀부인. 1185년경:** 리본과 함께 땋은 긴 머리; 섬세하게 주름지고 아래쪽으로 퍼진 플레어 슬리브와 스커트가 내려오는 가운; 이중 벨트와 새시.

1190-1200년경

❶ 영국 귀부인. 1190년경: 헤드드레스와 베일; 바닥에 살짝 쓸리는 모직 가운; 허리 벨트. **❷ 독일 귀족. 1190-1195년경:** 하이칼라(high collar, 높은 목깃)와 끝단에 넓은 보더가 들어간, 무늬로 장식된 튜닉; 긴 히프 벨트; 앵클부츠. **❸ 독일 귀족. 1190-1195년경:** 네모진 네크라인과 끝단에 대그(dag, 끄트머리를 조각나게 늘어뜨림, "용어해설" 참조)로 장식된 튜닉. 부분 채색과 부분 무늬가 들어감; 히프 벨트; 숏 부츠. **❹ 영국 왕비. 1190년경:** 관과 베일; 모피로 안감을 댄 긴 클로크; 무늬가 들어간 가운; 웨이스트 거들; 자수 가죽 장갑.

❺ 영국 남성. 1190년경: 대그로 장식된 숄더 케이프와 후드; 넓은 자수 보더로 마감한 짧은 튜닉; 호즈; 가죽 부츠. **❻ 영국 왕. 1195년경:** 보석 관; 앞부분에서 여민 파란색 긴 망토; 빨간색 튜닉; 초록색 언더가운; 붉은색과 황금색 가죽 신. **❼ 프랑스 왕. 1200년경:** 앞부분에서 끈으로 묶은 반원형 케이프; 자수 띠가 들어간 종아리 중반 길이의 튜닉; 가죽 앵클슈즈. **❽ 순례자. 1200년경:** 챙이 넓은 밀짚모자; 후드 달린 원형 케이프; 두 개의 단으로 된 튜닉; 신발 없는 호즈.

1200-1216년경

❶ **소작농 여성.** 1200년경: 숄더 케이프와 후드 위에 쓴 밀짚모자; 리넨 오버가운; 가죽 벨트; 짙은 흑색 슈미즈; 부츠. ❷ **성 도미니크 수도사.** 1200년경: 클로크와 후드; 스카풀라(scapular, "용어해설" 참조); 검은색 부츠. ❸ **영국 남성.** 1205-1210년경: 긴 머리와 끝이 뾰족한 수염; 자수 보더가 장식된 무릎 길이 튜닉; 가죽 앵클슈즈. ❹ **영국 귀부인.** 1210년경: 베일과 바르베트(barbette, "용어해설" 참조); 긴 클로크; 중간 중간 자수 띠를 넣은 가운. ❺ **도미니카회 수녀.** 1210년경: 검은색 베일; 흰색 바르베트; 흰색 가운.

❻ **독일 병사.** 1216-1240년경: 금속 투구와 안면보호용 덮개(faceplate); 체인메일 후드·튜닉·호즈·미튼(mitten, "용어해설" 참조) 위에 쓴 패브릭 서코트(surcoat, "용어해설" 참조); 스퍼(spurs, 박차, "용어해설" 참조). ❼ **영국 기사.** 1216년경: 자수 클로크; 스커트에 대그로 장식된 튜닉; 건틀렛(gauntlet, "용어해설" 참조); 가죽으로 둘러 묶은 호즈. ❽ **영국 왕.** 1215년경: 보석 왕관; 긴 클로크; 서코트; 튜닉; 호즈; 가죽 앵클슈즈. ❾ **영국 왕.** 1216년경: 왕관; 자수 서코트; 긴 클로크; 무늬가 들어간 호즈. ❿ **영국 귀부인.** 1216년경: 패드를 대고 망사로 갈무리한 머리; 민소매 서코트; 타이트한 긴 소매가 달리고 네크라인이 높은 언더가운.

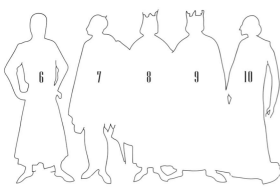

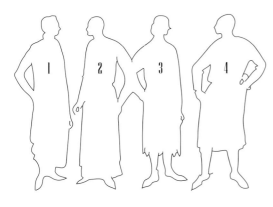

1216-1240년경

❶ **시녀.** 1216-1240년경: 하얀 코이프(coif, "용어해설" 참조) 위에 걸친 터번; 민소매 서코트; 가죽 벨트; 바인딩 호즈. ❷ **이탈리아 여성.** 1220-1230년경: 얇은 리넨으로 둘러싼 머리; 채색 패브릭 띠가 달린 긴 소매 튜닉; 바닥까지 닿는 언더가운. ❸ **영국 시종.** 1230-1240년경: 짧은 머리; 가느다란 필렛; 초록색 부분과 철이 산화된 듯한 녹색 부분으로 나뉘고, 스커트를 긴 세로로 자른 튜닉; 초록색 호즈; 앵클부츠. ❹ **십자군 전사.** 1220년경: 전신에 체인메일을 두르고, 그 위에 문장이 장식된 민소매 서코트를 걸침; 소드 벨트.

❺ **영국 왕비.** 1230년경: 관(crown); 리넨 베일과 바르베트; 모피로 안감을 댄 긴 망토; 작은 지갑을 매단 금색 가죽 허리 벨트. ❻ **독일 귀족.** 1230-1240년경: 머리를 감싼 코이프; 모피로 안감을 댄 클로크; 타이트한 긴 소매가 달린, 바닥까지 닿는 서코트; 원석이 장식된 금속 허리 벨트. ❼ **남성 노동자.** 1230년경: 스컬캡과 코이프; 짧은 튜닉; 드로어즈; 호즈; 가죽 앵클부츠. ❽ **영국/독일 의사.** 1235-1240년경: 리넨 보닛(bonnet, 끈을 턱밑에서 맴) 위에 스토크(stalk, "용어해설" 참조)가 달린 모자를 착용; 카울(cowl, "용어해설" 참조)과 후드; 행잉 슬리브(hanging sleeves, "용어해설" 참조)가 달린 긴 서코트.

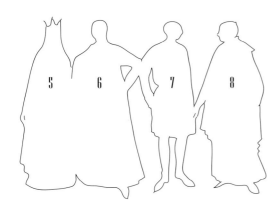

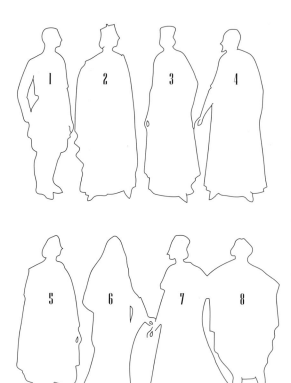

1240-1250년경

❶ **대장장이.** 1240-1250년경: 리넨 코이프; 튜닉; 버클이 달린 가죽 벨트; 무릎 위에 주름잡은 드로어즈; 앵클슈즈. ❷ **프랑스 신사.** 1245년경: 스토크가 달린 자수 모자; 무늬 클로크; 장식 보더가 들어간, 바닥 길이의 가운; 허리 벨트에 매단 지갑. ❸ **이탈리아 귀부인.** 1240-1250년경: 바르베트 위에 쓴 리넨 헤드드레스; 자수 무늬가 들어간 민소매 서코트; 타이트한 소매가 달린, 바닥 길이의 언더가운. ❹ **이탈리아 상인.** 1245년경: 스토크가 달린 모자; 긴 머리와 뾰족한 수염; 앞부분에 절개선이 들어간 브이넥 서코트; 긴 소매 언더튜닉.

❺ **영국 남성.** 1250년경: 넓은 행잉 슬리브가 달린 종아리 중반 길이 코트 위에 카울을 착용; 초록색 호즈; 끝이 뾰족한 가죽 신. ❻ **독일 소녀.** 1240-1245년경: 금 서클릿으로 갈무리한 긴 머리; 타이트한 소매 끝에 아래로 늘어진 커프스(cuffs)를 달고, 낮은 사각 네크라인과 정면부를 끈으로 졸라맨 가운. ❼ **독일 여성.** 1245년경: 뻣뻣하게 만든 리넨 헤드드레스; 리넨 코이프와 바르베트; 스누드(snood, 뒷머리를 집어넣는 자루 모양의 그물망, "용어해설" 참조)로 갈무리한 머리; 짧은 소매가 달리고 미끈하게 처진 넓은 가운. ❽ **프랑스 남성.** 1245-1250년: 눈썹 위를 일자로 자른 곱슬머리; 금 필렛; 클로크; 긴 소매 서코트; 허리 벨트; 무늬가 들어간 호즈; 가죽 신.

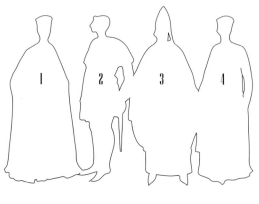

1245-1260년경

❶ **독일 귀부인.** 1245-1250년경: 보석과 진주로 장식된 패브릭 헤드드레스; 바르베트와 베일; 긴 망토; V자형 네크라인을 가진 가운; 허리 벨트; 자수 장갑. ❷ **프랑스 병사.** 1245-1250년경: 리넨 코이프; 소매 끝이 대그로 마감된 가죽 튜닉; 체인메일 호즈; 소드 벨트. ❸ **프랑스 주교.** 1250-1260년경: 키 높은 자수 미트라; 끝단을 땋은 자수 케이프; 끝단을 자수와 보석으로 장식한 언더가운. ❹ **프랑스 여성.** 1250년경: 헤드드레스와 바르베트; 양옆이 트인 민소매 서코트; 타이트한 소매가 달린 헐거운 언더가운.

❺ **이탈리아 귀부인.** 1245-1250년경: 넓은 플레어 슬리브와 금 자수 밴드가 부착된 서코트. ❻ **독일 신사.** 1250년경: 스토크가 달린 스컬캡; 후드와 벌어진 행잉 슬리브가 달린 서코트; 부츠. ❼ **영국 귀부인.** 1255년경: 리넨 헤드드레스, 바르베트와 베일; 민소매 서코트; 트레일링 슬리브(trailing sleeves, 길게 늘어진 소매)가 달린 가운; 자수 안소매. ❽ **프랑스 왕.** 1255-1260년경: 왕관; 가죽 안감에 금세공 자수가 들어간 비대칭 클로크; 바닥 길이 튜닉. ❾ **프랑스 남성.** 1255-1260년경: 짧은 케이프와 끝이 뾰족하고 길게 뻗은 후드; 튜닉; 허리 벨트; 호즈; 앵클부츠.

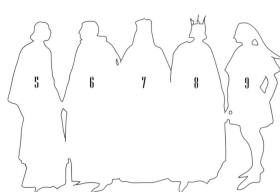

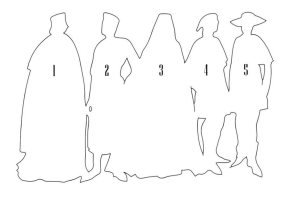

1260-1300년경

❶ **영국 귀족.** 1260년경: 모자; 긴 머리와 수염; 모피 케이프를 걸친 전신(full-length) 코트; 행잉 슬리브와 트레일링 헴(trailing hem, 길게 늘어진 끝단). ❷ **영국 남성.** 1260 년경: 코이프 위에 쓴 모자; 앞부분이 벌어진 7부 길이의 튜닉; 허리 벨트; 무릎 위에서 졸라맨 드로어즈; 무늬가 들어간 호즈. ❸ **네덜란드 귀부인.** 1268년경: 베일과 고지트(gorget, "용어해설" 참조); 넉넉한 망토; 헐렁한 가운; 자수 장갑. ❹ **양치기.** 1260-1275년경: 짧은 케이프와 후드; 끝단이 접힌 튜닉; 긴 가죽 부츠. ❺ **양치기.** 1260-1275년경: 보닛 위에 쓴 밀짚모자; 숄더 케이프와 후드; 짧은 튜닉; 가죽 부츠.

❻ **프랑스 신사.** 1275년경: 짧은 클록; 채색된 띠가 부착된 튜닉; 끝이 뾰족한 가죽신. ❼ **독일 귀족.** 1290년경: 가슴에 문장이 부착된 민소매 서코트; 긴 튜닉. ❽ **프랑스 영주.** 1285-1295년경: 긴 머리; 숄더 케이프와 후드; 금 넥 체인(neck chain, 목에 거는 체인); 타이트한 소매와 짧은 스커트가 있는 자수 튜닉; 허리 벨트; 호즈; 길고 뾰족한 신발. ❾ **프랑스 신사.** 1295-1300년경: 모피로 테두리를 댄 모자; 타이트한 긴 소매와 끝단에 모피를 댄 튜닉; 낮은 허리 벨트; 끝이 뾰족한 신발.

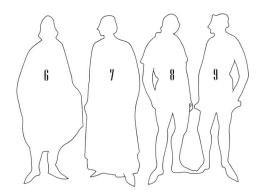

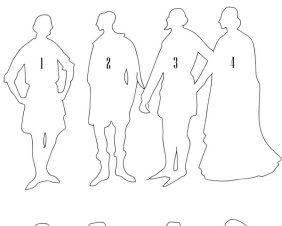

1300-1335년경

❶ **영국 농부.** 1300-1335년경: 짧은 머리; 거친 패브릭 튜닉; 짧은 언더드로어즈 (underdrawers, 속바지)에 부착시킨 호즈; 끝이 뾰족한 긴 부츠. ❷ **영국 농장노동자.** 1300-1335년경: 긴 릴리파이프(liripipe, "용어해설" 참조)가 늘어진 후드와 케이프; 거친 패브릭 튜닉; 주름 잡힌 드로어즈에 부착시킨 호즈; 접어 젖힌 커프스가 붙은 부츠. ❸ **영국 남성.** 1300-1325년경: 짧은 머리와 수염; 케이프와 후드; 목에서 밑단까지 단추가 달린 튜닉; 허리 벨트; 호즈; 끝이 길고 뾰족한 신발. ❹ **영국 귀부인.** 1310년 경: 머리를 패드 넣은 헤어 네트(hairnet, 머리에 쓰는 망)로 감싸고 그 위에 바르베트와 필렛을 착용; 헐렁한 망토; 목과 손목과 끝단에 자수가 들어가고, 소매의 손목에서 팔꿈치까지 단추가 달린 가운; 벨트와 지갑.

❺ **젊은 스페인 여성.** 1310-1315년경: 엇감아서 꼰(twisted) 패브릭 필렛; 낮고 둥근 네크라인, 넓은 커프스가 달린 스리쿼터 슬리브(7부 소매), 별 무늬 자수를 넣은 가운. ❻ **영국 여행자.** 1310-1335년경: 짧은 릴리파이프가 튀어나온 후드와 끝단이 스캘럽으로 된 짧은 케이프; 버클 달린 허리 벨트; 호즈와 가터(garter, "용어해설" 참조); 끝이 뾰족하고 긴 신발. ❼ **스페인 귀부인.** 1325-1330년경: 금세공된 가는 꽃무늬 필렛으로 장식한 긴 머리; 필렛과 세트를 이루는 귀걸이와 목걸이; 암홀(armhole, 소매가 붙을 수 있게 몸판에 만들어 둔 자리)을 깊게 판 서코트; 끈으로 묶은 소매가 달린 언더가운. ❽ **시골 여성.** 1325-1335년경: 민소매 서코트에 걸친 짧은 케이프와 후드; 허리에 달린 에이프런.

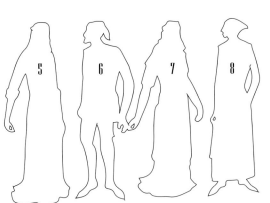

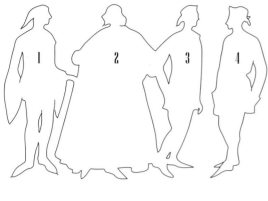

1335-1350년경

❶ 영국 남성. 1335-1340년경: 릴리파이프가 늘어진 후드와 숄더 케이프; 긴 플레어 슬리브와 단추가 달린 코트아르디(cotehardie, "용어해설" 참조); 히프 벨트; 호즈; 신발.
❷ 영국 영주. 1340년경: 안감과 가장자리가 가죽으로 된 넉넉한 망토에 숄더 케이프를 걸침; 소매에 단추가 달린 가운. ❸ 프랑스 남성. 1335-1340년경: 후드가 달린 숄더 케이프 위에 부드러운 패브릭 모자를 착용; 벌어진 소매와 정면부를 끈으로 묶은, 형압(型押, stamp)한 벨벳(velvet, "용어해설" 참조) 튜닉; 양쪽을 서로 다르게 채색한(parti-coloured, "용어해설" 참조) 호즈; 신발. ❹ 영국 농부. 1335-1340년경: 밀짚모자; 양옆과 앞부분에 벤츠(vents, 통풍구)가 들어간 거친 패브릭 소재의 튜닉; 가죽 미튼; 장식적인 바인딩을 덧댄 긴 부츠.
❺ 농장노동자. 1340년경: 목에 감아 두른 릴리파이프가 달린 후드; 타바드; 가죽 벨트; 언더튜닉; 부츠. ❻ 이탈리아 상인. 1340년경: 깃털이 달린 펠트(felt) 소재의 챙모자; 목깃과 커프스와 끝단에 자수가 들어가고 목에서 끝자락까지 단추가 세 개씩 일정한 간격으로 달린 헐렁한 서코트. ❼ 프랑스 귀부인. 1340년경: 네트로 갈무리한 머리; 긴 베일; 대각선 줄무늬가 있는 패브릭 소재의 민소매 서코트; 소매에 단추가 달린 언더가운. ❽ 프랑스 남성. 1350년경: 머리를 감싼 릴리파이프; 스캘럽 마감한 케이프; 튜닉; 이중 벨트; 허벅지 길이 부츠. ❾ 보헤미아인. 1350년경: 후드가 달린 케이프 위에 깃털 달린 모자를 착용; 가슴에 패드(pad, 심)를 넣고 끝단을 스캘럽 형태로 만든 몸에 달라붙는 튜닉; 솔드 호즈(soled hose, 발바닥까지 감싼 호즈).

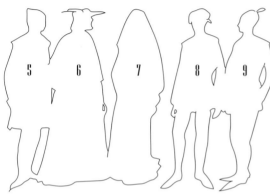

1350-1369년경

❶ 영국 기사. 1350년경: 가느다란 금 필렛; 가장자리가 스캘럽으로 마감된 숄더 케이프; 패드를 넣고, 장식 단추를 달고, 양쪽을 다른 색으로 채색한 튜닉을 히프 벨트로 낮게 동여맴; 끝이 길고 뾰족한 앵클부츠. ❷ 영국 영주. 1350년경: 자수 서코트 위에 걸친 벨벳 케이프; 상완부(팔목 상부)에 걸친 긴 티핏(tippet, "용어해설" 참조); 히프 벨트와 돈주머니. ❸ 여행자. 1350년경: 릴리파이프가 달린 후드와 케이프; 스커트가 대그로 마감된, 패드를 넣은 퀼트 서코트; 끝이 길고 뾰족하며 발등 부분이 트인 신발. ❹ 이탈리아 청년. 1350년경: 낮은 네크라인에 양쪽의 색상과 패턴이 서로 다른 튜닉; 양쪽의 색상과 패턴이 서로 다른 호즈; 끝이 뾰족한, 짧은 연질 가죽 부츠. ❺ 스페인 영주. 1350년경: 후드가 달린 넓은 숄더 케이프; 목에서 밑자락까지 단추가 달린 서코트; 무늬가 들어간 언더가운.
❻ 이탈리아 귀부인. 1355-1360년경: 깊은 V자형 네크라인과 단추 장식이 달린 타바드; 긴 소매 가운. ❼ 영국 귀부인. 1364년경: 필렛; 귀 윗부분에서 땋은 머리; 베일; 양쪽 색이 서로 다른 사각 네크라인 가운; 단추와 긴 티핏. ❽ 독일 기사. 1369년경: 체인 후드와 목깃 위에 쓴 투구; 패드를 넣은 퀼트 튜닉; 히프 벨트; 건틀렛; 레그 아머(leg armour, 다리 보호대). ❾ 스페인 소녀. 1365년경: 낮은 사각 네크라인과 양옆이 트이고 히프 부분에 단추가 달린, 짧은 소매 가운. ❿ 독일 귀부인. 1369년경: 엇감아 꼰(twisted) 패브릭 필렛; 낮은 네크라인에 대그로 마감된 티핏을 걸치고 정면부에 단추를 단 가운; 히프 거들.

1370-1390년경

❶ **이탈리아 숙녀. 1370년경:** 손목에서 팔꿈치까지 단추가 달린 타이트한 소매에 검은색 테두리의 낮은 사각 네크라인 가운. ❷ **스페인 병사. 1375-1385년경:** 하이칼라를 세우고 가슴에 패드를 넣은 튜닉을 체인메일 위에 착용. ❸ **프랑스 왕비. 1375-1378년경:** 키 높은 왕관; 땋아서 감은 머리; 암홀(armhole)이 깊은 서코트. ❹ **이탈리아 병사. 1380년경:** 가슴에 패드를 넣고 스트랩으로 조인 가죽 튜닉; 어깨와 팔다리에 금속 보호대; 건틀렛, 스퍼. ❺ **이탈리아 남성. 1385년경:** 긴 릴리파이프가 달린 후드; 긴 사이드리스 서코트(sideless surcoat, 옆이 없는 서코트); 양쪽 색깔이 다른 솔드 호즈.

❻ **영국 숙녀. 1380년경:** 패드를 넣은 롤 헤드드레스; 긴 베일; 테두리에 가죽을 붙인 서코트. ❼ **독일 청년. 1380-1385년경:** 작은 모자; 숄더 케이프; 패드를 넣은 자수 벨벳 튜닉; 종(bell)으로 장식한 새시; 양쪽을 다르게 채색한 호즈; 가터; 자수 신발. ❽ **영국 남자. 1385년경:** 케이프와 후드, 그리고 그 두 가지 색에 어울리게 양쪽을 달리 채색한 튜닉, 튜닉에 달린 스캘럽과 대그 장식 소매; 솔드 호즈와 딱딱한 패튼(patten, "용어해설" 참조). ❾ **이탈리아 귀부인. 1380년경:** 패드를 넣고 보석으로 장식한 롤 헤드드레스; 테두리를 가죽으로 처리한 자수 가운과 자락이 바닥에 끌리는 긴 스커트; 히프 벨트. ❿ **독일 청년. 1390년경:** 챙에 패드를 넣은 키 높은 모자; 케이프; 후드가 달린 튜닉; 벨트와 돈주머니.

1390-1400년경

❶ **부르고뉴 귀부인. 1390년경:** 낮은 관과 긴 베일이 달린 키 높은 헤드드레스; 머리에 딱 맞는 캡; 낮은 네크라인을 민무늬 반투명 재질로 채움; 넓은 벨트; 끄트머리를 다른 천으로 장식한 트레일링 스커트. ❷ **부르고뉴 귀부인. 1390년경:** 캡 위에 착용한 키 높은 헤드드레스; 낮은 네크라인에 패드를 넣은 소매, 목 부분과 끝단에 모피를 덧댄 가운; 높게 맨 허리 벨트. ❸ **부르고뉴 신사. 1390년경:** 챙이 두툼하고 키 높은 모자; 하이칼라와 가슴·히프·소매에 패드를 넣은 튜닉; 솔드 호즈. ❹ **영국 신사. 1390-1395년경:** 패드를 넣은 롤(padded roll)을 올려 쓴, 대그로 장식된 릴리파이프 크라운(crown, 모자 윗부분); 하이칼라와 긴 소매에 가죽 테두리가 달린 튜닉; 허리 벨트.

❺ **프랑스 청년. 1393년경:** 하이칼라와 백 슬리브(bag sleeves, 주머니 모양 소매, "용어해설" 참조)의 서코트, 패드를 넣고 스티칭(stitching, 바늘땀)으로 장식함; 낮은 히프 벨트; 끝이 길고 뾰족한 신발. ❻ **스페인 귀부인. 1395년경:** 하이 웨이스트, 거즈(gauze, 얇은 천)와 네트로 채운 낮은 네크라인, 소매가 길고 대그로 마감된 가운. ❼ **영국 청년. 1396년경:** 높은 네크라인에서 밑자락까지 단추를 달고 형압한 벨벳 튜닉. 가슴에 패드를 넣고 트레일링 슬리브를 달았음; 줄무늬 호즈. ❽ **영국 서기. 1398년경:** 옆을 트고 팔꿈치 길이의 넓은 소매 끝에 가죽을 댄 서코트. 정면부의 위에서 아래까지 단추가 달렸음. ❾ **독일 신사. 1400년경:** 깃털로 장식한 높다란 크라운의 모자; 대그로 장식된 스커트; 패드를 넣은 퀼트 튜닉; 히프 벨트.

1400-1415년경

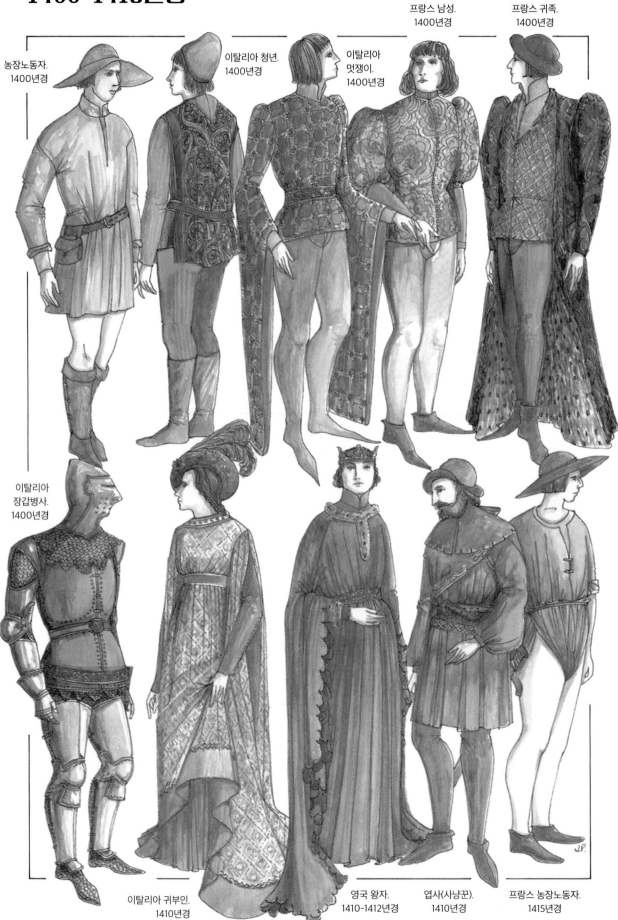

농장노동자.
1400년경

이탈리아 청년.
1400년경

이탈리아
멋쟁이.
1400년경

프랑스 남성.
1400년경

프랑스 귀족.
1400년경

이탈리아
장갑병사.
1400년경

이탈리아 귀부인.
1410년경

영국 왕자.
1410-1412년경

엽사(사냥꾼).
1410년경

프랑스 농장노동자.
1415년경

1415-1426년경

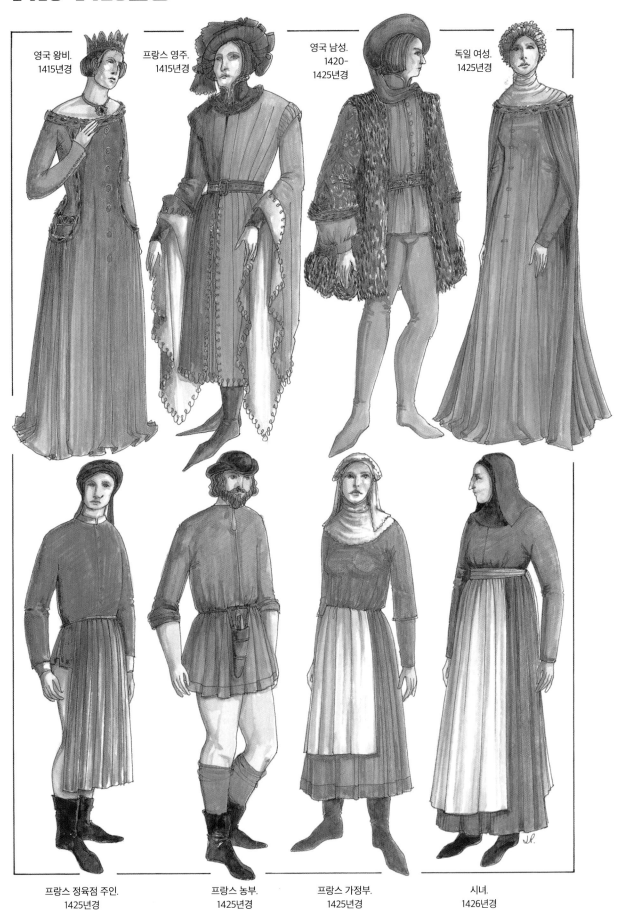

영국 왕비.
1415년경

프랑스 영주.
1415년경

영국 남성.
1420-
1425년경

독일 여성.
1425년경

프랑스 정육점 주인.
1425년경

프랑스 농부.
1425년경

프랑스 가정부.
1425년경

시녀.
1426년경

1430년경

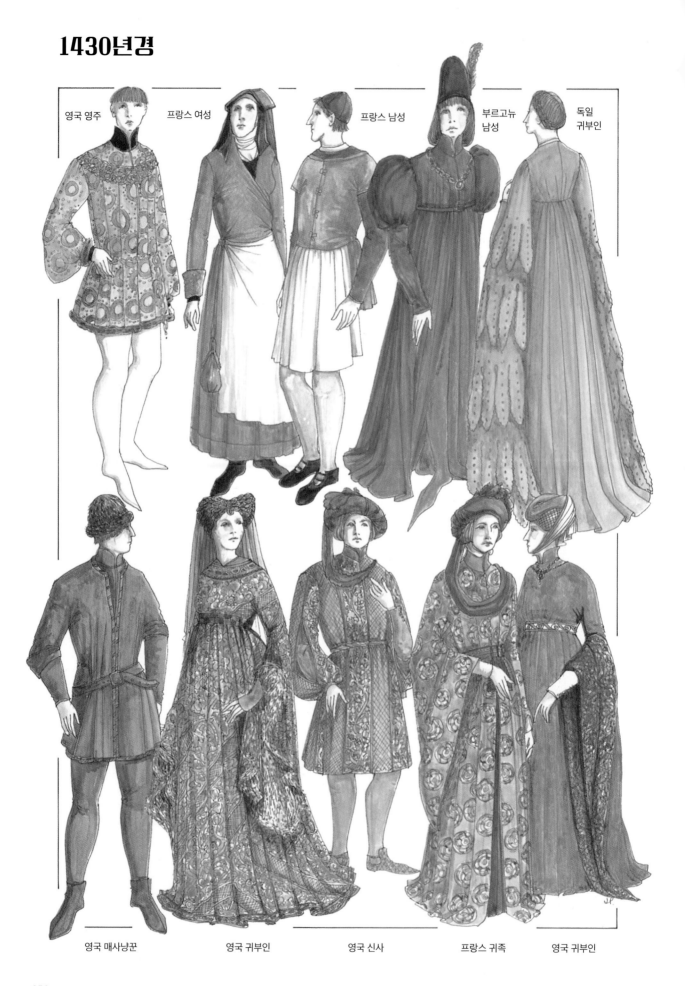

영국 영주　　프랑스 여성　　프랑스 남성　　부르고뉴 남성　　독일 귀부인

영국 매사냥꾼　　영국 귀부인　　영국 신사　　프랑스 귀족　　영국 귀부인

1433-1435년경

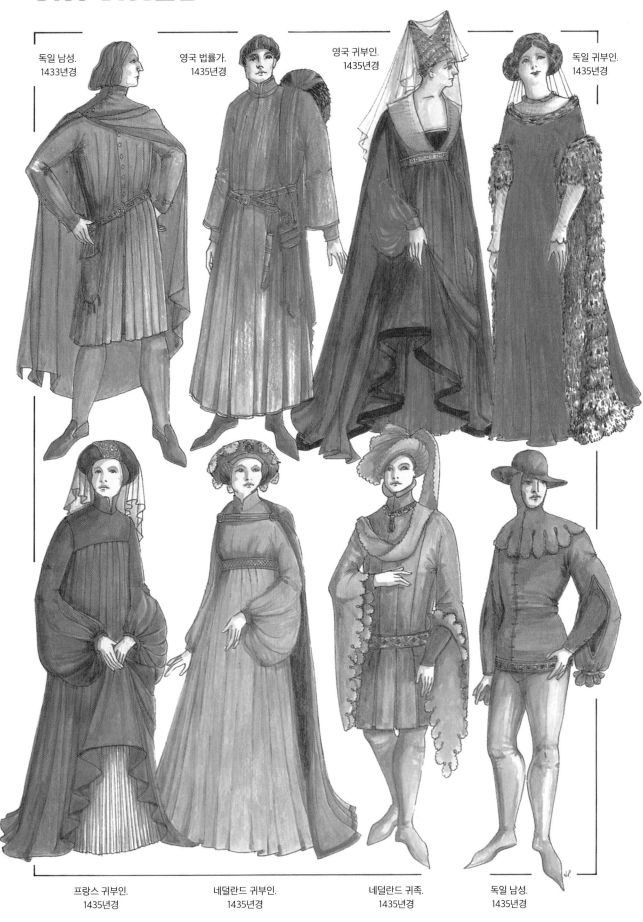

독일 남성.
1433년경

영국 법률가.
1435년경

영국 귀부인.
1435년경

독일 귀부인.
1435년경

프랑스 귀부인.
1435년경

네덜란드 귀부인.
1435년경

네덜란드 귀족.
1435년경

독일 남성.
1435년경

1435-1440년경

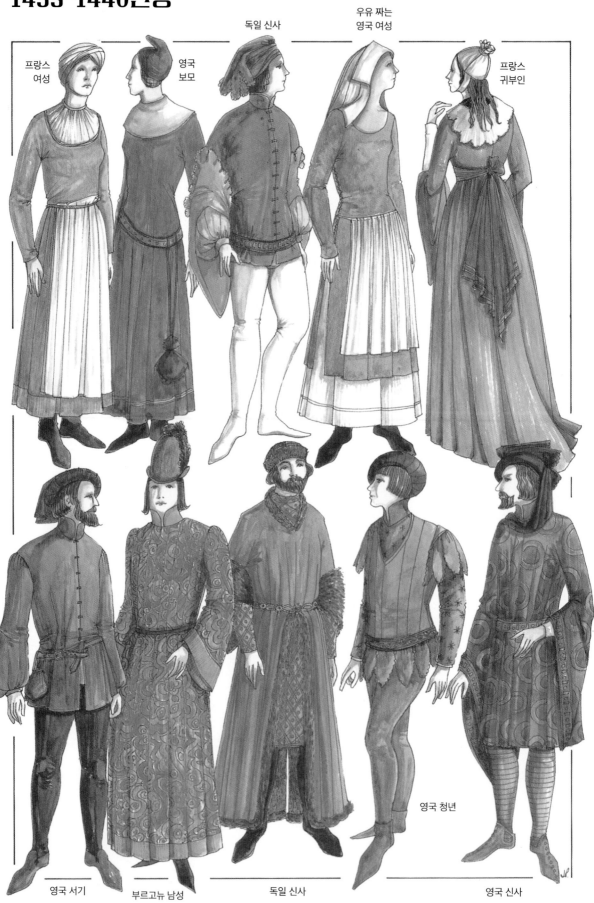

프랑스
여성

영국
보모

독일 신사

우유 짜는
영국 여성

프랑스
귀부인

영국 서기

부르고뉴 남성

독일 신사

영국 청년

영국 신사

1440년경

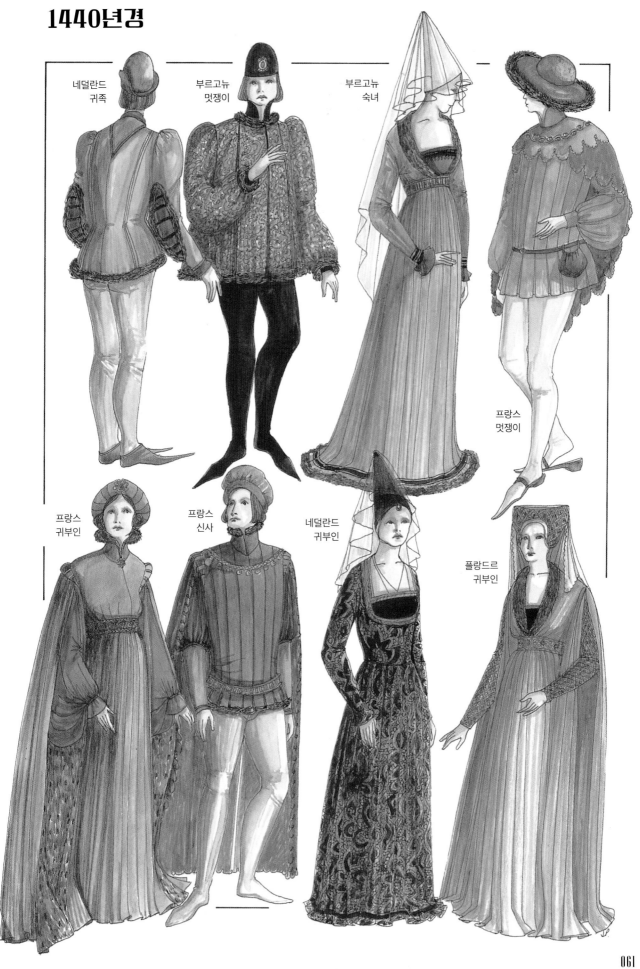

네덜란드
귀족

부르고뉴
멋쟁이

부르고뉴
숙녀

프랑스
멋쟁이

프랑스
귀부인

프랑스
신사

네덜란드
귀부인

플랑드르
귀부인

1440-1450년경

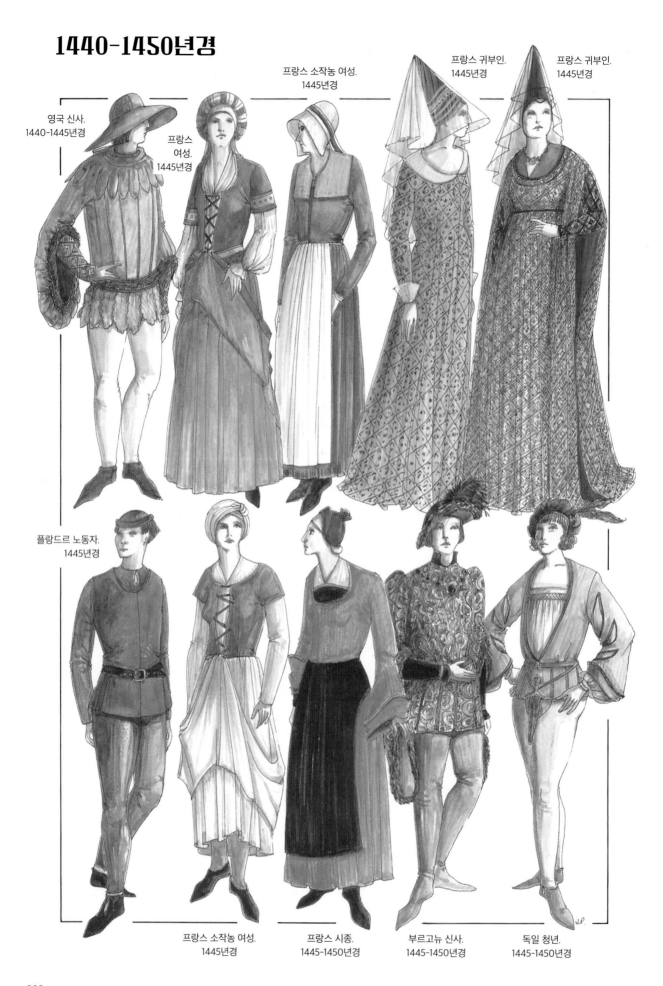

영국 신사.
1440-1445년경

프랑스
여성.
1445년경

프랑스 소작농 여성.
1445년경

프랑스 귀부인.
1445년경

프랑스 귀부인.
1445년경

플랑드르 노동자.
1445년경

프랑스 소작농 여성.
1445년경

프랑스 시종.
1445-1450년경

부르고뉴 신사.
1445-1450년경

독일 청년.
1445-1450년경

1450년경

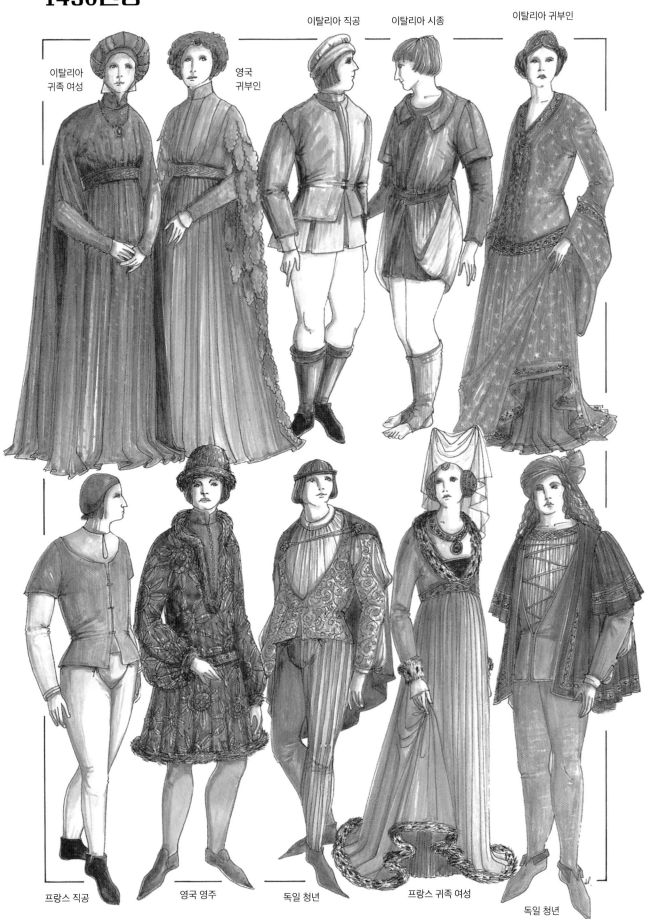

이탈리아 직공

이탈리아 시종

이탈리아 귀부인

이탈리아 귀족 여성

영국 귀부인

프랑스 직공

영국 영주

독일 청년

프랑스 귀족 여성

독일 청년

1450년경

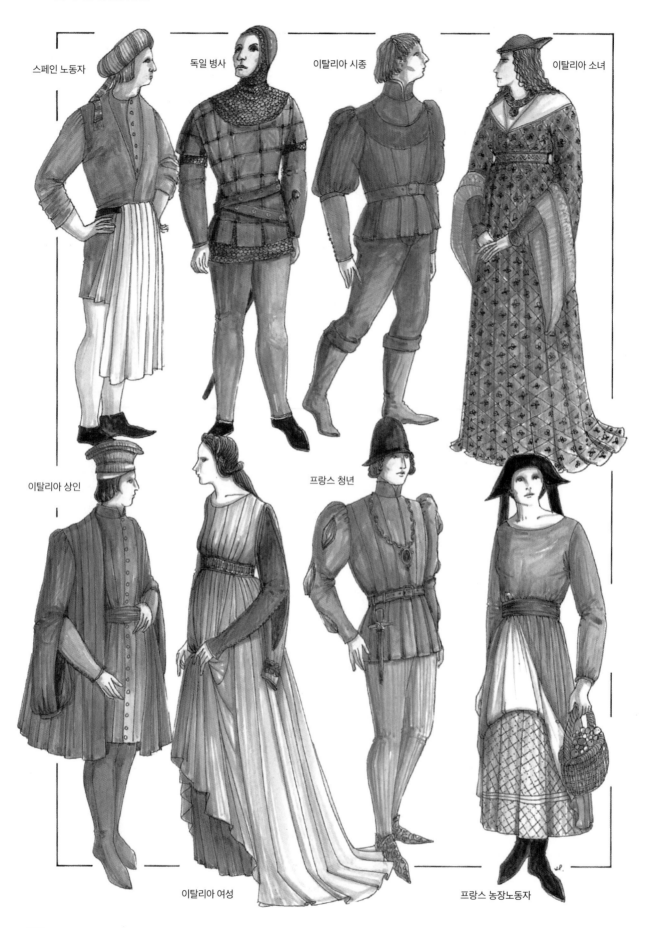

스페인 노동자

독일 병사

이탈리아 시종

이탈리아 소녀

이탈리아 상인

프랑스 청년

이탈리아 여성

프랑스 농장노동자

1450-1455년경

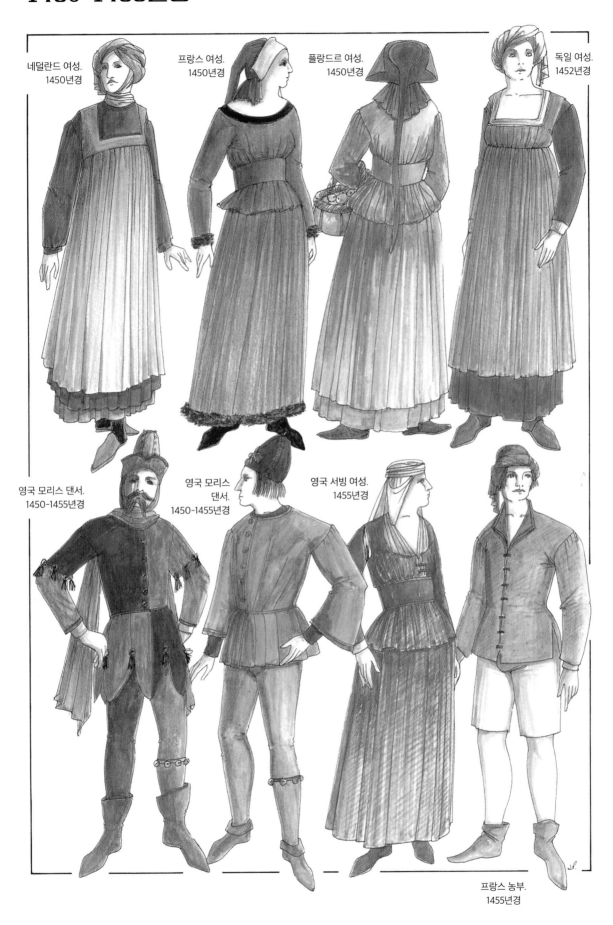

네덜란드 여성.
1450년경

프랑스 여성.
1450년경

플랑드르 여성.
1450년경

독일 여성.
1452년경

영국 모리스 댄서.
1450-1455년경

영국 모리스
댄서.
1450-1455년경

영국 서빙 여성.
1455년경

프랑스 농부.
1455년경

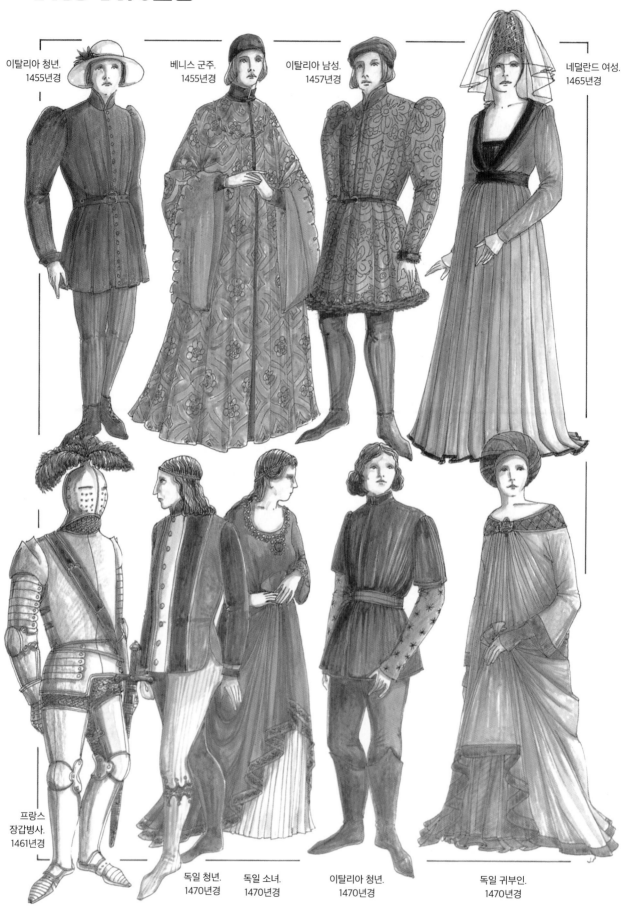

이탈리아 청년.
1455년경

베니스 군주.
1455년경

이탈리아 남성.
1457년경

네덜란드 여성.
1465년경

프랑스
장갑병사.
1461년경

독일 청년.
1470년경

독일 소녀.
1470년경

이탈리아 청년.
1470년경

독일 귀부인.
1470년경

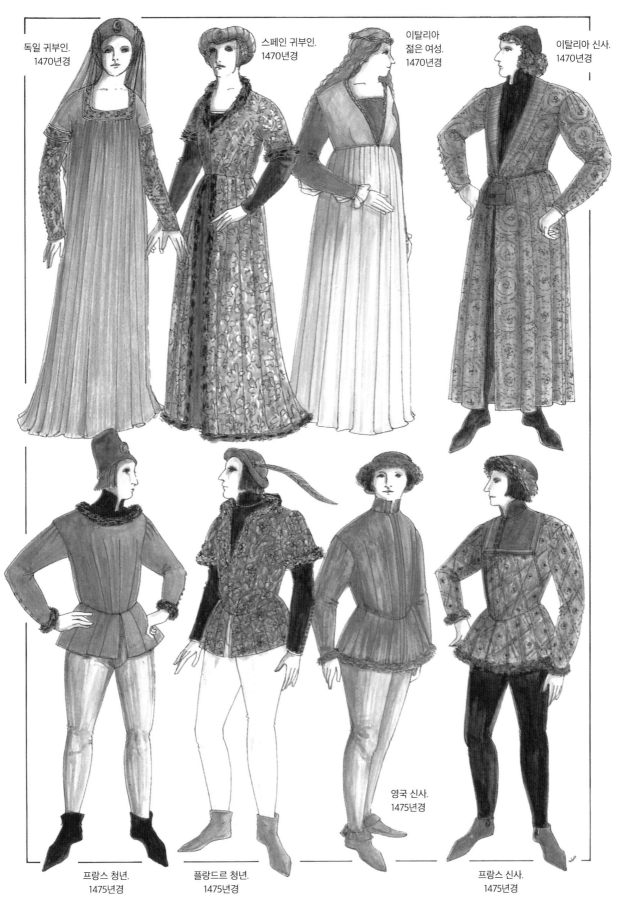

독일 귀부인.
1470년경

스페인 귀부인.
1470년경

이탈리아
젊은 여성.
1470년경

이탈리아 신사.
1470년경

프랑스 청년.
1475년경

플랑드르 청년.
1475년경

영국 신사.
1475년경

프랑스 신사.
1475년경

1475-1485년경

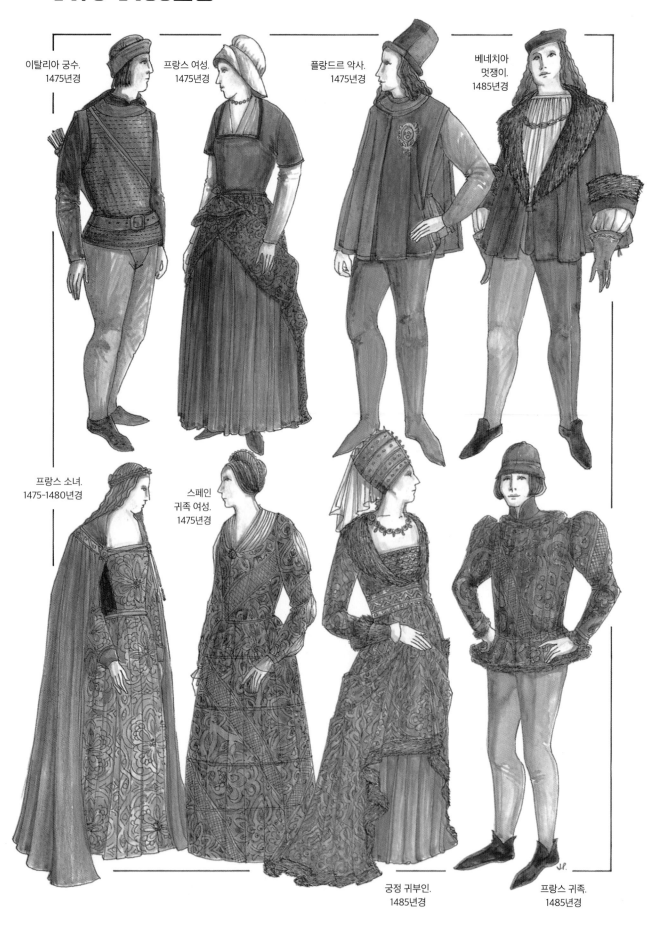

이탈리아 궁수.
1475년경

프랑스 여성.
1475년경

플랑드르 악사.
1475년경

베네치아
멋쟁이.
1485년경

프랑스 소녀.
1475-1480년경

스페인
귀족 여성.
1475년경

궁정 귀부인.
1485년경

프랑스 귀족.
1485년경

1490년경

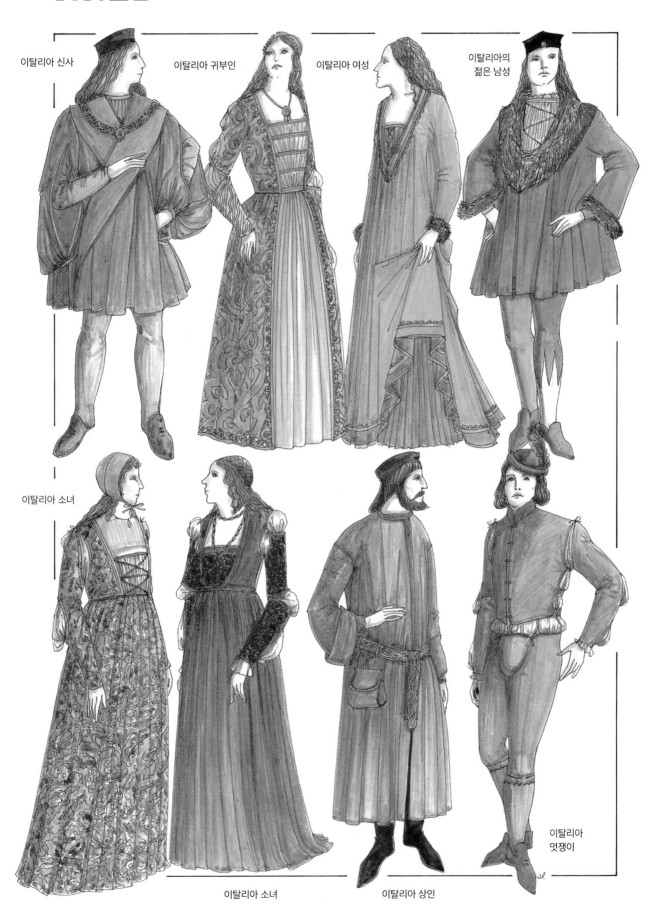

이탈리아 신사

이탈리아 귀부인

이탈리아 여성

이탈리아의
젊은 남성

이탈리아 소녀

이탈리아 소녀

이탈리아 상인

이탈리아
멋쟁이

1490-1500년경

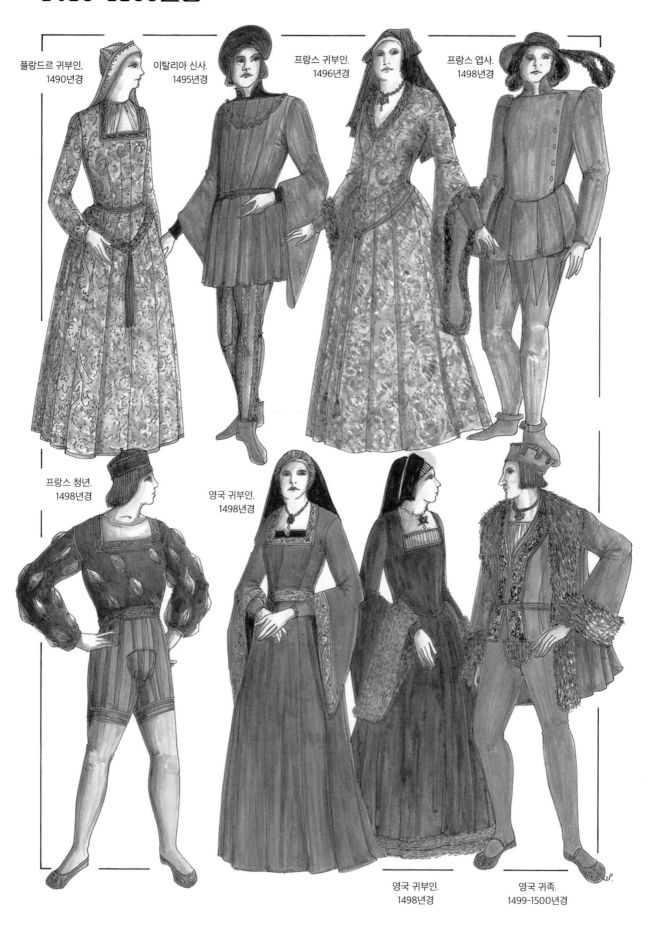

플랑드르 귀부인,
1490년경

이탈리아 신사,
1495년경

프랑스 귀부인,
1496년경

프랑스 엽사,
1498년경

프랑스 청년,
1498년경

영국 귀부인,
1498년경

영국 귀부인,
1498년경

영국 귀족,
1499-1500년경

1490-1500년경

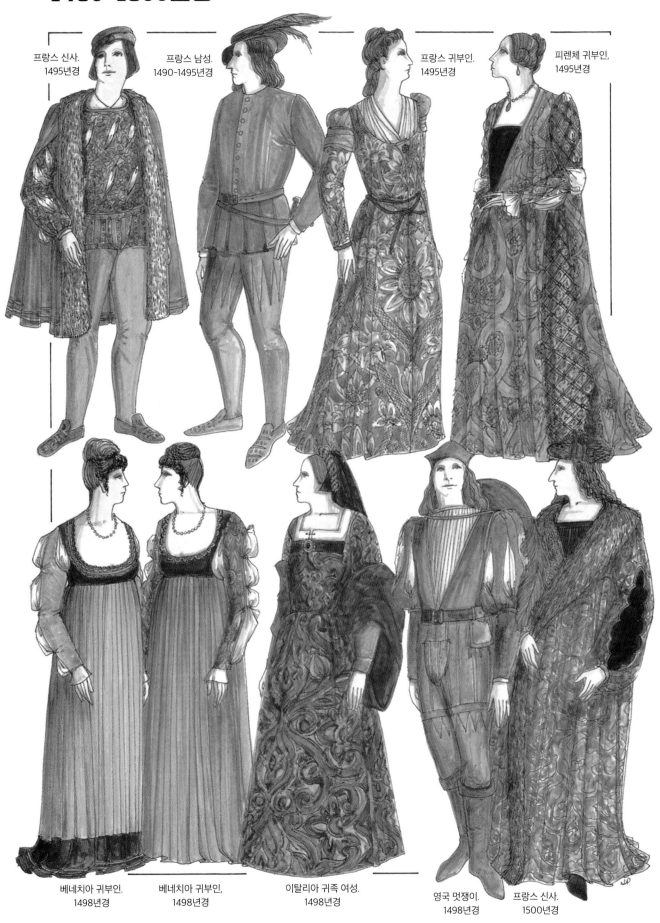

프랑스 신사.
1495년경

프랑스 남성.
1490-1495년경

프랑스 귀부인.
1495년경

피렌체 귀부인,
1495년경

베네치아 귀부인.
1498년경

베네치아 귀부인,
1498년경

이탈리아 귀족 여성.
1498년경

영국 멋쟁이.
1498년경

프랑스 신사.
1500년경

1400-1415년경

❶ **농장노동자. 1400년경:** 챙 넓은 모자; 목깃이 달린 언더튜닉; 허벅지 중반 길이의 오버튜닉; 가죽 벨트와 파우치(pouch); 옆을 조여 맨 게이터(gaiter, 각반, "용어해설" 참조). ❷ **이탈리아 청년. 1400년경:** 챙 없는 펠트 모자; 자수 타바드; 양쪽 색깔이 서로 다른 호즈; 무릎 길이 부츠. ❸ **이탈리아 멋쟁이(dandy). 1400년경:** 하이칼라, 타이트한 보디스, 트레일링 슬리브가 달린 자수 튜닉; 양쪽 색깔이 다르고, 끝이 길고 뾰족한 솔드 호즈. ❹ **프랑스 남성. 1400년경:** 목에서 밑자락까지 단추가 달리고 소매의 어깨 부분에 짚을 채운 짧은 튜닉; 조인드 호즈(joined hose, 하나로 연결된 호즈, "용어해설" 참조); 짧은 가죽 앵클슈즈. ❺ **프랑스 귀족. 1400년경:** 두툼한 브림(brim, 챙)이 달리고 크라운을 천으로 걸쳐 두른 모자; 자수와 윗 가장자리에 모피를 붙인 튜닉; 바닥까지 늘어지는 모피 안감 코트. 과장된 형태의 소매가 달림; 짧은 가죽 앵클슈즈.

❻ **이탈리아 장갑병사. 1400년경:** 가죽, 금속, 체인 갑옷. ❼ **이탈리아 귀부인. 1410년경:** 깃털 장식과 테두리에 브로치를 단 모피 모자; 긴 머리; 문양을 넣어 직조한 실크 오버가운, 허리선이 높고 긴 트레일링 슬리브를 달았다; 소매에 단추가 달린 언더가운. ❽ **영국 왕자. 1410-1412년경:** 보석으로 세팅된 금관; 벨벳 로브의 긴 트레일링 슬리브가 대그로 마감됨. ❾ **엽사. 1410년경:** 모자; 후드가 달린 케이프; 무릎 길이의 튜닉; 소드 벨트; 호즈; 짧은 부츠. ❿ **프랑스 농장노동자. 1415년경:** 챙 넓은 밀짚모자; 허리 벨트 안으로 밀어넣은 짧은 시프트; 앵클부츠.

1415-1426년경

❶ **영국 왕비. 1415년경:** 금관; 귀 둘레로 갈무리한 머리; 펜던트가 달린 목걸이; 모피로 테두리를 두른 넓은 네크라인 오버가운, 힙라인까지 깊게 파낸 암홀; 몸에 붙는 언더가운. ❷ **프랑스 영주. 1415년경:** 패드를 넣은 롤 헤드드레스와 드레이퍼리(drapery, 아래로 늘어뜨린 천 장식)가 달린 모자; 대그로 장식되고 양쪽 색상이 다른 로브, 긴 트레일링 슬리브 끝에도 대그로 장식됨; 허리 벨트; 끝이 길고 뾰족한 솔드 호즈. ❸ **영국 남성. 1420-1425년경:** 안감과 테두리가 모피로 되어 있는 코트; 단추로 여미는 짧은 언더튜닉, 백 슬리브가 달림. ❹ **독일 여성. 1425년경:** 딱 맞는 후드와 케이프 위에 플리트 보닛을 착용; 모피 테두리의 긴 망토; 열린 부분을 끈으로 여민 가운.

❺ **프랑스 정육점 주인. 1425년경:** 터번; 열린 부분을 단추로 채운 타이트한 짧은 튜닉; 긴 에이프런; 부츠. ❻ **프랑스 농부. 1425년경:** 작은 모자; 짧은 튜닉; 공구 홀더(tool holder)가 매달린 가죽 허리 벨트; 윗부분을 말아 내린 호즈; 부츠. ❼ **프랑스 가정부. 1425년경:** 끝단이 스캘럽으로 된 목면 베일; 팔꿈치 길이 소매가 달린, 종아리 중반 길이의 간소한 가운; 에이프런; 솔드 호즈. ❽ **시녀. 1426년경:** 어두운색 짧은 베일; 높은 웨이스트라인의 간소한 가운; 가슴 아래부터 흘러내린 긴 에이프런.

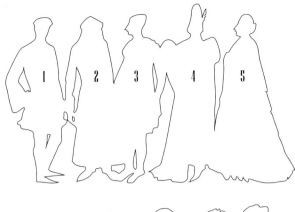
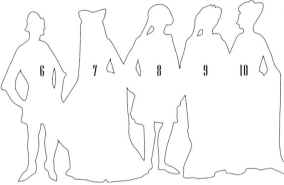

1430년경

❶ **영국 영주:** 짧게 자른 머리; 검은색 벨벳 목깃; 끝단에 모피를 댄, 검은색 무늬가 반복되는 노란색 브로케이드(brocade, 양단, "용어해설" 참조) 튜닉; 흰색 솔드 호즈. ❷ **프랑스 여성:** 검은색 베일; 모피 커프스가 달린 오렌지색 랩어라운드(wrap-around, 몸에 휘감아서 입는) 가운; 검은색 언더가운; 큰 흰색 에이프런; 허리 벨트에서 내려뜨린 백(bag). ❸ **프랑스 남성:** 천을 몇 조각 이어 붙여 만든 빨간 모자; 흰색 슈미즈; 빨간색 언더튜닉; 회색 모직 튜닉; 큰 흰색 에이프런; 스트랩이 달린 가죽 신. ❹ **부르고뉴 남성:** 깃털 장식이 달린 키 높은 모자; 하이칼라와 크게 부풀린 소매를 가진 넉넉한 가운; 끝이 길고 뾰족한 파란색 호즈. ❺ **독일 귀부인:** 패브릭제 잎사귀 화관으로 장식한 머리; 가운의 웨이스트라인이 높고, 긴 트레일링 슬리브가 대그로 마감됨. ❻ **영국 매사냥꾼(falconer):** 모피 모자; 오렌지색 언더가운; 가장자리가 블랭킷 스티치(blanket-stitch, 수놓는 방법의 일종)로 된 가죽 튜닉; 빨간색 호즈; 짧은 부츠. ❼ **영국 귀부인:** 작은 패브릭 꽃잎으로 이루어진 하트 모양의 헤드드레스; 가죽 안감의 넓은 소매가 달리고 자수 보더로 장식된 화려한 문양의 가운. ❽ **영국 신사:** 패드를 넣은 롤 헤드드레스. 대그로 마감된 드레이퍼리가 달림; 긴 머리; 테두리가 벨벳으로 되어 있고 화려한 문양과 자수가 들어간 패브릭 튜닉; 호즈; 자수 신발. ❾ **프랑스 귀족:** 대그로 마감된 드레이퍼리가 달린, 패드를 넣은 롤 헤드드레스; 긴 트레일링 슬리브가 달리고 금 자수가 들어간 초록색 긴 실크 가운; 빨간색 가죽 벨트와 지갑. ❿ **영국 귀부인:** 골드 메시 캡(gold mesh cap, 황금 그물망 모자) 위에 쓴, 패드를 넣은 하트 모양 롤 헤드드레스; 턱 아래로 묶은 베일; 자수 놓은 긴 트레일링 슬리브가 달린 별 문양 밝은 남색 가운.

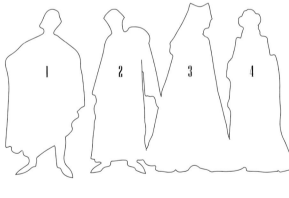
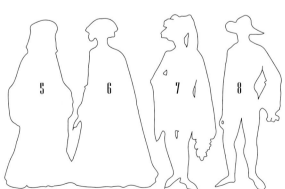

1433-1435년경

❶ **독일 남성. 1433년경:** 옆을 단추로 여민 긴 클로크; 무릎 길이의 튜닉; 가죽 벨트와 백; 모직 호즈; 가죽 신. ❷ **영국 법률가. 1435년경:** 모피 모자에 묶은 비단 포를 어깨에 걸침; 발목 길이의 튜닉; 백(bag)과 펜 홀더(pen holder, 펜 통)가 달린 가죽 벨트; 솔드 호즈. ❸ **영국 귀부인. 1435년경:** 뿔 모양으로 된 보석 박힌 빨간색과 금색의 헤드드레스; 반투명한 긴 베일과 그와 세트를 이룬 목깃; 벌어진 트레일링 슬리브가 달린 긴 가운; 큰 백 슬리브(bag sleeves)가 달린 언더가운. ❹ **독일 귀부인. 1435년경:** 귀 위로 땋아 올린 머리; 모피 테두리와 모피 트레일링 슬리브가 달린 가운. ❺ **프랑스 귀부인. 1435년경:** 반투명한 베일이 달린, 패드를 넣은 롤 헤드드레스; 큰 백 슬리브가 달린 빨간색 벨벳 가운; 플리트 언더가운. ❻ **네덜란드 귀부인. 1435년경:** 대그로 마감하고 브로치를 단, 패드를 넣은 롤 헤드드레스; 끝을 묶어 입은 바닥 길이의 망토; 섬세한 하이 웨이스트와 백 슬리브가 달린 가운. ❼ **네덜란드 귀족. 1435년경:** 아래로 처지고 끝을 대그 모양으로 처리한 패브릭 모자; 금 넥 체인과 펜던트; 목선이 높은 튜닉; 대그 장식이 된 넓은 소매; 낮은 히프 벨트. ❽ **독일 남성. 1435년경:** 테두리를 대그로 장식한 케이프와 후드가 달린 넓은 챙 모자; 트인 정면부를 끈으로 여민 튜닉; 낮은 히프 벨트; 솔드 호즈.

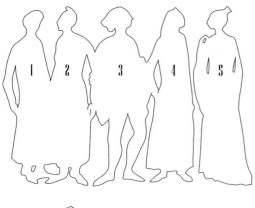

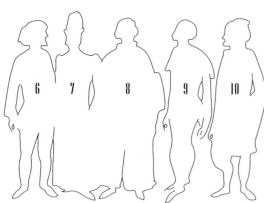

1435-1440년경

❶ **프랑스 여성**: 흰색 리넨 터번; 목에 드로스트링(drawstring, 당겨 여미는 끈)을 달아 놓은 흰색 슈미즈; 파란색 드레스; 흰색 에이프런; 검은색 솔드 호즈. ❷ **영국 보모 (nursemaid)**: 빨간색 캡; 네트로 갈무리한 머리; 넓은 흰색 리넨 목깃; 발목 길이 드 레스; 히프 벨트와 그에 달린 자루 가방. ❸ **독일 신사**: 대그 모양 테두리가 달린 모자; 열린 앞부분을 끈으로 묶고, 대그로 마감된 소매 끝을 넓게 뒤집은 튜닉; 히프 벨트; 흰색 호즈. ❹ **우유 짜는 영국 여성**: 리넨 헤드드레스와 베일; 원형으로 낮게 파인 네 크라인에 옆구리를 끈으로 여민 드레스; 흰색 리넨 에이프런과 언더스커트; 부츠. ❺ **프랑스 귀부인**: 톱노트(topknot, 상투 모양 꼬투리)가 달리고 턱 아래로 묶은 흰색 리넨 보닛; 끝단이 스캘럽으로 마감된 흰색 리넨 목깃; 플레어 슬리브가 달린 긴 가운; 하 이 웨이스트 새시(high waist-sash, 높이 매는 띠).

❻ **영국 서기**: 챙에 패드를 넣은 모자; 트인 부분을 끈으로 여민 튜닉; 가죽 벨트와 파 우치; 검은색 호즈; 가죽 신. ❼ **부르고뉴 남성**: 깃털로 장식한 좁은 챙의 높다란 모 자; 헐렁한 가운; 허리 벨트; 끝이 길고 뾰족한 신발. ❽ **독일 신사**: 모피 모자; 짧은 머 리와 수염; 무릎 길이 자수 언더가운; 안감과 테두리가 모피로 된 헐렁한 코트; 허리 벨트; 롱 부츠. ❾ **영국 청년**: 패드를 넣은 군청색 롤 헤드드레스; 짧은 소매와 스커트 를 대그로 처리한 튜닉; 양쪽 색상이 다른 호즈와 부츠. ❿ **영국 신사**: 패드를 넣은 늘 어진 모자; 짧고 뾰족한 수염; 무늬로 장식된 튜닉에 플레어 슬리브가 늘어짐; 줄 문 양 호즈; 윗부분에 단추가 달린 신발.

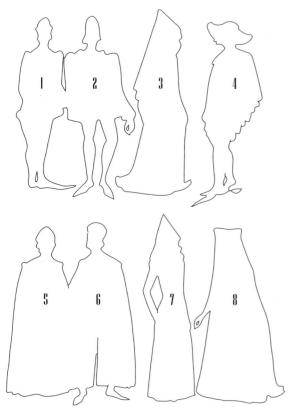

1440년경

❶ **네덜란드 귀족**: 붉은색 챙은 좁고 크라운은 높게 솟아 있는 초록색 모자; 팔꿈치를 크게 터놓고 모피로 장식한 초록색 튜닉; 빨간색 언더튜닉; 회색 호즈; 끝이 뾰족한 녹색 가죽 신. ❷ **부르고뉴 멋쟁이(dandy)**: 브로치로 장식한, 챙 없고 키 높은 검은색 모자; 가죽 테두리에 붉은색과 금색 브로케이드로 된 짧은 튜닉; 검은색 솔드 호즈. ❸ **부르고뉴 숙녀**: 얇고 반투명한 베일을 걸친, 키 높고 끝이 뾰족한 헤드드레스; 모피와 브레이드(braid, 돋을무늬를 넣어 짠 직물이나 끈)로 테두리를 장식한 가운을 가슴 아랫부 분에서 벨트로 착용. ❹ **프랑스 멋쟁이**: 넓은 챙 테두리에 좁은 모피가 달린 펠트 모 자; 끝단을 스캘럽과 대그로 장식한 케이프와 클로크; 짧은 플리트 튜닉에 가죽 벨트 와 파우치; 크림색 솔드 호즈; 패튼(patten, 서양 나막신).

❺ **프랑스 귀부인**: 패드를 넣은 롤 헤드드레스에 브로치 장식; 테두리가 모피로 장식 된 하이칼라와 땅바닥까지 끌리는 모피 안감 가운. 오픈(open) 트레일링 슬리브가 달 림; 하이 웨이스트 벨트. ❻ **프랑스 신사**: 넉넉한 파란색 모자; 테두리에 모피를 대고 스탠딩(standing) 하이칼라와 플리트 보디스에 스커트가 내려오는 튜닉; 작은 종이 달 린 장식적인 넥칼라(neck collar); 회색 솔드 호즈. ❼ **네덜란드 귀부인**: 섬세한 반투명 베일이 달린 키 높은 검은색 헤드드레스; 타이트한 긴 소매와 반투명 재질로 채워진 사각 네크라인의 검은색 브로케이드 가운. ❽ **플랑드르 귀부인**: 보석과 자수로 장식 된 헤드드레스; 끝이 스캘럽으로 된 베일; 벌어진 긴 트레일링 슬리브가 달린 하이 웨 이스트 가운; 자수로 장식된 타이트한 긴 소매.

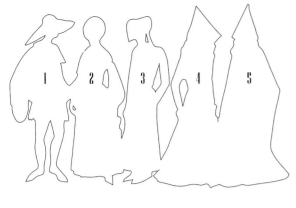

1440-1450년경

❶ **영국 신사. 1440-1445년경**: 넓은 챙의 큰 모자; 케이프와 후드; 대그와 스캘럽으로 장식되고 바깥으로 노출된 모피 테두리의 백 슬리브가 달린 튜닉; 호즈; 앵클슈즈.
❷ **프랑스 여성. 1445년경**: 패드를 넣은 큰 롤 헤드드레스; 벌어진 앞부분을 끈으로 여민 타이트한 보디스에 스커트를 벨트 안에 밀어 넣고 뒤집어 올린 가운; 모직 언더스커트. ❸ **프랑스 소작농 여성. 1445년경**: 흰색 리넨 보닛; 반투명한 넓은 목깃이 달린 발목 길이의 드레스; 큰 에이프런. ❹ **프랑스 귀부인. 1445년경**: 거즈 베일이 달린 키 높은 헤드드레스; 반투명한 목깃과 커프스가 달린 자수 가운. ❺ **프랑스 귀부인. 1445년경**: 긴 백 베일(back veil)이 달린 빨간색 헤드드레스; 벌어진 긴 트레일링 슬리브가 달린, 금색과 검은색으로 자수를 놓은 가운.
❻ **플랑드르 노동자. 1445년경**: 작은 캡; 빨간색 튜닉; 가죽 벨트; 발 부분이 없는 호즈; 검은색 가죽 앵클슈즈. ❼ **프랑스 소작농 여성. 1445년경**: 흰색 리넨 터번; 줄무늬 리넨 드레스; 짧은 소매의 오버보디스; 패티코트(petticoat, "용어해설" 참조); 호즈; 앵클슈즈. ❽ **프랑스 시종. 1445-1450년경**: 톱노트가 달린 빨간색 캡을 흰색 리넨 보닛 위에 착용; 소매 하반부가 넓게 퍼진 회색 드레스; 검은색 큰 에이프런. ❾ **부르고뉴 신사. 1445-1450년경**: 깃털 장식이 달리고 테두리를 모피로 처리한 모자; 끝단이 모피로 된 소매가 트인 브로케이드 코트; 솔드 호즈. ❿ **독일 청년. 1445-1450년경**: 깃털 장식이 달린 패브릭 모자; 자수로 장식된 얇은 리넨 셔츠; 슬래시트 슬리브(slashed sleeves, 소맷부리에 트임이 있는 소매)가 달린 튜닉; 가죽 벨트; 대거(dagger, 단검); 조인드 호즈.

1450년경

❶ **이탈리아 귀족 여성**: 패드를 넣은 롤 헤드드레스; 하이칼라와 벌어진 긴 트레일링 슬리브가 달린 긴 로브; 하이 웨이스트 벨트. ❷ **영국 귀부인**: 브로치 장식이 달린 잎사귀 모양 패브릭 터번; 잎 모양으로 재단한 긴 소매가 벌어진 가운; 하이 웨이스트 벨트. ❸ **이탈리아 직공**: 리넨 캡; 두꺼운 울 재킷; 플리트 튜닉; 무릎 길이의 호즈; 숏 부츠. ❹ **이탈리아 시종**: 암청색 언더튜닉; 가죽 벨트 안에 밀어 넣은 겉옷 아랫단; 발 부분이 없는 무릎 길이의 호즈. ❺ **이탈리아 귀부인**: 작은 골드 티아라; 귓가에서 정돈한 머리; 트레일링 스커트와 플레어 슬리브가 달리고, 밝은 청색 옷감에 은빛 별이 장식된 가운; 낮은 히프 벨트.
❻ **프랑스 직공**: 머리에 딱 들어맞는 캡; 흰색 언더셔츠; 짧은 소매가 달리고 끈으로 여민 저킨(jerkin, 조끼, "용어해설" 참조); 조인드 호즈; 앵클부츠. ❼ **영국 영주**: 모피 모자; 끝단이 모피로 된 무릎 길이의 로브; 낮은 벨트; 앵클슈즈. ❽ **독일 청년**: 좁은 필렛; 패드를 넣은 목깃과 긴 소매를 가진 셔츠; 낮은 네크라인과 타이트한 긴 소매에 세부적으로 슬래시(slash, "용어해설" 참조)가 들어간 튜닉; 양쪽의 색상과 패턴이 서로 다른 호즈; 길고 뾰족한 신발. ❾ **프랑스 귀족 여성**: 느슨한 베일이 달린 키 높은 뿔 모양 헤드드레스; 귀 윗부분에서 말아 올린 머리; 타이트한 긴 소매와 모피 커프스·목깃·끝단이 달린 가운. ❿ **독일 청년**: 느슨한 패브릭 터번; 짧은 소매와 브레이드 장식이 들어간 히프 길이의 코트; 자수 테두리가 들어간 플리트 셔츠; 조인드 호즈; 앵클부츠.

1450년경

❶ **스페인 노동자:** 패드를 넣은 롤 헤드드레스에 긴 프린지가 달림; 단추가 달린 셔츠; 랩오버(wrapover, 몸을 감싸듯 입는) 튜닉; 가죽 벨트 위에 끼워 넣은 에이프런; 앵클 슈즈. ❷ **독일 병사:** 체인 후드 및 케이프 위에 금속 투구; 패드를 넣은 가죽 튜닉; 이중 가죽 소드 벨트; 앵클부츠 위에 입은 발 부분이 없는 호즈. ❸ **이탈리아 시종:** 높다란 스탠딩칼라(standing collar)와 타이트한 소매가 달린 어두운색 언더튜닉; 펑퍼짐한 소매와 짧은 플리트 스커트로 장식된 오렌지색 벨벳 튜닉; 양쪽의 색상이 다른 조인드 호즈; 무릎 길이의 부츠. ❹ **이탈리아 소녀:** 작은 삼각 모자; 긴 곱슬머리; 원석이 장식된 금목걸이; 큰 리넨 목깃과 플레어 슬리브 형태의 긴 가운; 하이 웨이스트 벨트. ❺ **이탈리아 상인:** 스컬캡 위에 쓴 펠트 모자; 벌어진 백 슬리브가 달린 짙은 녹색 코트; 목에서 밑자락까지 단추가 달린 짙은 회색 언더로브; 웨이스트 새시(waist-sash, 허리띠); 솔드 호즈. ❻ **이탈리아 여성:** 하이 웨이스트와 행잉 백 슬리브(hanging bag skeeves)가 달린 분홍색 벨벳 가운; 단추가 달린 길고 타이트한 소매의 보라색 실크 언더가운. ❼ **프랑스 청년:** 좁은 챙의 키 높은 펠트 모자; 장식 슬래시(slash, 트인 부분)가 들어간 펑퍼짐한 소매에 스티치(stitch, 봉제선)와 플리트(pleat, 주름)가 들어간 튜닉; 가죽 벨트에 매단 대거; 파란색 호즈; 자수로 꾸민 신발. ❽ **프랑스 농장노동자:** 검은색 헤드드레스와 베일; 스커트를 허리띠에 감아 넣은 파란색 드레스; 퀼트 페티코트.

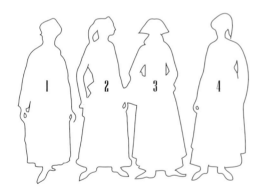

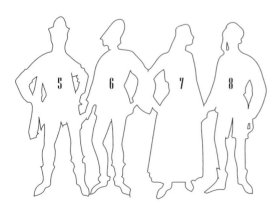

1450-1455년경

❶ **네덜란드 여성. 1450년경:** 머리와 귀를 덮은 터번; 하이 웨이스트 형태의 민소매 스모크(smock, 덧옷); 붉은 모직 언더가운에 백 슬리브가 달림; 페티코트; 어두운색 호즈; 가죽 물. ❷ **프랑스 여성. 1450년경:** 뒤집어놓은 흰색 챙과 등 쪽으로 길고 뾰족한 꼬리가 달린 헤드드레스; 보트 모양 네크라인(boat-shaped neckline, "용어해설" 참조), 넉넉한 스커트, 모피로 된 커프스와 헴(hem, 끝자락), 넓은 벨트가 달린 모직 가운. ❸ **플랑드르 여성. 1450년경;** 꼬리가 길고 뾰족하며 끝자락이 프릴(frill, 주름)로 된 보닛; 넓은 페플럼(peplum, "용어해설" 참조) 오버폴드로 덮인 모직 드레스; 드레스와 같은 색 패브릭 벨트; 파란색 언더가운; 가죽 물. ❹ **독일 여성. 1452년경:** 리넨 터번; 사각 네크라인, 하이 웨이스트, 개더(gather, 주름) 스커트가 내려오는 드레스; 두꺼운 모직 슈미즈; 가죽 물.

❺ **영국 모리스 댄서**(남성들만으로 이루어지며 익살스러운 가장으로 로빈 후드 이야기 등 영국 전설에 나오는 인물로 분장하는 것이 특징). **1450-1455년경:** 뒤집어진 챙과 긴 스카프가 달린 키 높은 모자; 벨 장식이 달리고 양쪽 색상이 다른 튜닉, 스커트, 호즈; 숏 부츠. ❻ **영국 모리스 댄서. 1450-1455년경:** 벨이 장식된 키 높은 모자와 호즈; 넓은 소매와 짧은 플리트 스커트가 내려오는 튜닉; 좁은 커프가 달린 앵클슈즈. ❼ **영국의 서빙 여성. 1455년경:** 느슨한 서클릿으로 고정한 리넨 베일; 리넨 스카프가 안으로 들어간 낮고 둥근 네크라인, 페플럼과 넉넉한 스커트; 벨트; 솔드 호즈. ❽ **프랑스 농부. 1455년경:** 스카프를 두른 모자; 가죽 끈으로 조인 저킨; 짧은 목면 트렁크; 가죽 앵클 부츠.

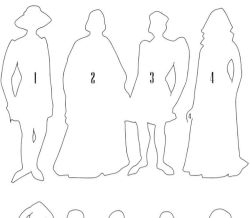

1455-1470년경

❶ **이탈리아 청년. 1455년경**: 빨간 깃털로 장식된 넓은 챙의 흰색 모자; 단추로 여민 빨간색 벨벳 코트. 가슴과 소매는 밀짚으로 채움; 끈으로 여민 부츠. ❷ **베네치아 군주. 1455년경**: 빨간색 실크 캡과 언더가운; 넓은 스캘럽 소매가 달리고 금색과 초록색 겹자수가 놓인 브로케이드 로브. ❸ **이탈리아 남성. 1457년경**: 벨벳 캡; 테두리를 모피로 장식하고, 가슴과 소매에 패드를 넣은 헝압 벨벳 로브; 솔드 호즈. ❹ **네덜란드 여성. 1465년경**: 섬세한 반투명 베일을 늘어트린 키 높은 헤드드레스; 검은색 벨트와 목깃 사이를 검은 천으로 채우고, 플리스트 스커트와 타이트한 긴 소매에 흰색 커프스가 달린 낮은 네크라인 가운.

❺ **프랑스 장갑병사. 1461년경**: 바이저와 깃털 장식이 달린 금속 투구; 체인메일 수트 위에 이음매가 있는 금속 갑옷을 착용; 소드 벨트. ❻ **독일 청년. 1470년경**: 길게 흘러내린 머리; 가늘게 꼰 필릿; 다른 색상 패브릭을 재봉해 만든 튜닉; 양쪽의 색상과 패턴이 서로 다른 조인드 호즈. ❼ **독일 소녀. 1470년경**: 늘어뜨린 머리를 감싼 보석 서클릿; 금과 진주로 된 목걸이; 끝단을 금색 브레이드로 장식한 간소한 가운; 플리트 언더로브. ❽ **이탈리아 청년. 1470년경**: 작은 스탠드 칼라(stand collar, "용어해설" 참조)와 짧은 소매가 달린 짧은 튜닉; 웨이스트 새시; 은별 자수를 놓은 언더슬리브(undersleeves, 안소매); 호즈; 무릎 길이 부츠. ❾ **독일 귀부인. 1470년경**: 패드를 넣은 큰 롤 헤드드레스; 네크라인이 넓고 끝단을 이어 묶은 헐거운 가운; 파란색 언더로브.

1470-1475년경

❶ **독일 귀부인. 1470년경**: 브로치 장식과 반투명한 긴 베일이 달린 패드 넣은 롤 헤드드레스; 낮은 사각 네크라인의 넉넉한 가운; 화려한 자수의 언더슬리브. ❷ **스페인 귀부인. 1470년경**: 챙에 패드를 넣고 금사로 자수한 헤드드레스를 골드 네트(net) 캡 위에 착용. V자형 네크라인의 테두리, 짧은 소매의 끝단, 스커트의 갈라진 부분 끝을 모피로 장식한 가운. ❸ **이탈리아의 젊은 여성. 1470년경**: 긴 곱슬머리; 꽃과 잎 모양의 도제(陶製, ceramic) 서클릿; 하이 웨이스트, 깊은 V자형 네크라인을 빨간 비단으로 채우고 금색 브레이드로 밑자락을 처리한 가운. ❹ **이탈리아 신사. 1470년경**: 작고 빨간 스컬캡; 높다란 스탠드 칼라가 달린 검은색 언더튜닉; 겹자수가 놓인 금색 실크 브로케이드에 연보라색 새틴(satin, "용어해설" 참조)으로 깃을 단 넉넉한 코트; 가느다란 허리 벨트와 파우치.

❺ **프랑스 청년. 1475년경**: 브로치 장식이 달린 부드러운 펠트 모자; 짙은 갈색 가죽 테두리가 달린 초록색 벨벳 튜닉; 호즈; 검은색 앵클부츠. ❻ **플랑드르 청년. 1475년경**: 긴 깃털 장식이 달린 패브릭 모자; 끝단에 가죽을 대고 스커트를 평평한 플리트(flat pleats)로 마감한 브로케이드 튜닉; 검은색 언더튜닉. ❼ **영국 신사. 1475년경**: 두툼한 모피 챙이 달린 초록색 벨벳 모자; 모자와 짝을 맞춰 모피 끝단을 단 튜닉; 호즈; 앵클슈즈. ❽ **프랑스 신사. 1475년경**: 모피 챙이 달린 벨벳 모자; 낮은 사각 네크라인과 플리트 스커트가 내려오는 브로드케이드 튜닉; 검은색 호즈; 빨간 가죽 앵클슈즈.

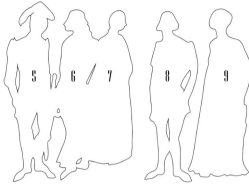

1475-1485년경

❶ **이탈리아 궁수. 1475년경:** 가죽 모자; 모직 언더튜닉과 후드; 탑 스티칭(top-stitching)을 놓은 가죽 튜닉; 허리 벨트; 조인드 호즈와 코드피스(codpiece, "용어해설" 참조); 앵클슈즈. ❷ **프랑스 여성. 1475년경:** 위로 뒤집은(upturned) 챙이 달린 흰색 리넨 캡; 브로케이드 스커트를 가는 허리 벨트에 잡아 넣은 짧은 소매 사각 네크라인 드레스; 헐렁한 페티코트. ❸ **플랑드르 악사. 1475년경:** 패드를 넣은 챙과 키 높은 모자, 타바드, 제봉한 호즈를 두 가지 다른 색으로 교차시켜 세트를 이룸. ❹ **베네치아 멋쟁이. 1485년경:** 작은 모자; 긴 곱슬머리; 긴 소매가 달린 플리트 셔츠; 모피 옷깃과 커프스가 달린 매우 짧은 코트; 금 자수가 들어간 가죽 건틀렛; 양쪽 색상이 다른 호즈와 코드피스.

❺ **프랑스 소녀. 1475-1480년경:** 길게 늘어뜨린 머리; 잎사귀 화관; 타이트한 보디스와 소매가 달린 브로케이드 드레스 위에 긴 벨벳 망토를 착용. ❻ **스페인 귀족 여성. 1475년경:** 가느다란 티아라; 이마가 드러나게 묶어 올린 머리; 몸에 맞는 보디스, 타이트한 슬래시트 슬리브, 와이어 후프(wire hoops, 철사 고리) 프레임 위에 걸친 스커트 드레스. ❼ **프랑스 궁정 귀부인. 1485년경:** 얇은 베일이 달린 보석 장식; 키 높은 헤드드레스; 모피 테두리가 달린 브로케이드 소재의 긴 트레일링 가운; 가슴 아래에 맨 자수 벨트. ❽ **프랑스 귀족. 1485년경:** 작은 모자; 패드를 대고 스티치를 놓은 보디스와 끝자락을 모피로 덧댄 브로케이드 튜닉.

1490년경

❶ **이탈리아 신사:** 검은색 작은 모자; 긴 곱슬머리; 타이트한 소매의 분홍색 언더로브; 초록색 실크 옷깃에 맞춘, 벌어진 백 슬리브를 단 코트; 호즈; 가죽 뮬. ❷ **이탈리아 귀부인:** 가장자리에 진주 장식을 단 작은 모자; 타이트한 보디스와 언더가운이 보이도록 스커트의 앞부분이 벌어진 브로케이드 가운; 와이어 후프 위에 입은 스커트. ❸ **이탈리아 여성:** 넓은 자수 스카프로 묶은 긴 머리; 깊은 V자형 네크라인과 모피 커프스가 달린 넉넉한 오버가운; 끈으로 여민 보디스와 플리트 스커트가 달린 언더가운. ❹ **이탈리아의 젊은 남성:** 브로치 장식이 달린 검은색 작은 모자; 옷깃과 커프스가 모피로 된 짧은 코트; 금 넥 체인(neck chain); 양쪽 색상이 다른 호즈; 가죽 신. ❺ **이탈리아 소녀:** 턱 아래에 맨 리넨 캡; 반투명한 슈미즈; 얇은 리넨 언더가운 위에, 소매에 슬래시를 내고 무늬가 들어간 브로케이드 가운을 착용. ❻ **이탈리아 소녀:** 메시 캡(mesh cap, 그물모자); 금과 비즈 목걸이; 무늬가 있는 벨벳 소매와 언더보디스가 달린 하이 웨이스트 벨벳 드레스. ❼ **이탈리아 상인:** 작은 모자; 긴 머리와 짧은 수염; 종아리 중반 길이의 코트; 채색된 가죽 벨트와 허리에 걸친 백. ❽ **이탈리아 멋쟁이:** 깃털 장식이 달린 빨간색 작은 캡; 슬리브가 있고 사이드 심(side seams, 옆솔기선)이 들어간 짧은 저킨; 위아래 색상이 다른 조인드 호즈와 코드피스.

1490-1500년경

❶ 플랑드르 귀부인, 1490년경: 넓은 턴 백(turned-back, 뒤집은) 챙이 달린 헤드드레스; 몸에 맞는 보디스와 반투명 재질로 된 낮은 사각 네크라인 가운; 긴 태슬(tassels, 술)이 삽입된 히프 거들을 원석으로 장식함. ❷ 이탈리아 신사. 1495년경: 패드를 넣은 챙의 벨벳 모자; 금 넥 체인; 플리트 스커트와 플레어 슬리브가 있는 튜닉; 줄무늬 호즈; 가죽 앵클부츠. ❸ 프랑스 귀부인. 1496년경: 검은색 베일; V자형 네크라인과 넓은 플레어 슬리브가 달린 자수 브로케이드 가운; 히프 거들. ❹ 프랑스 엽사. 1498년경: 넓은 챙과 깃털 장식이 달린 모자; 짧은 플리트 스커트가 내려오는 튜닉. 측면이 단추로 채워져 있음; 위쪽과 아래쪽 무늬와 색상이 대비되는 조인드 호즈; 앵클부츠. ❺ 프랑스 청년. 1498년경: 작은 모자; 슬래시와 자수로 장식된 짧은 튜닉; 조인드 호즈; 코드피스와 무릎 아래를 덮는 호즈; 발가락 부분이 둥근 굽 없는 신발. ❻ 영국 귀부인. 1498년경: 작은 캡 위에 올려 쓴 헤드드레스와 베일; 자수 테두리가 달린 낮은 사각 네크라인과 그것과 조화시킨 플레어 슬리브의 끝단과 허리 벨트. ❼ 영국 귀부인. 1498년경: 리넨 소재의 헤드드레스, 캡과 베일; 폭넓은 모피 커프스와 그와 세트를 이룬 모피 끝자락의 벨벳 가운. ❽ 영국 귀족. 1499-1500년경: 챙을 위로 뒤집은(upturned) 작은 패브릭 모자; 여우 모피의 큰 옷깃과 커프스가 달린 짧은 코트; 자수 튜닉; 조인드 호즈와 코드피스; 발가락 부분이 뭉툭한 굽 없는 신발.

1490-1500년경

❶ 프랑스 신사. 1495년경: 작은 패브릭 모자; 바깥으로 노출된 행잉 슬리브와 큰 모피 자락이 달린 코트; 보디스와 소매에 슬래시가 들어간 브로케이드 튜닉; 조인드 호즈; 코드피스; 슬래시트 장식(slashed decoration, 부분 부분 잘라낸 장식)한 둥근 코의 가죽 신. ❷ 프랑스 남성. 1490-1495년경: 작은 캡 위에 깃털 장식이 두 개 달린 모자를 씀; 단추로 여민 초록색 튜닉; 튜닉과 대조되는 색상의 소매; 아래쪽으로 뾰족 무늬가 들어간 호즈; 슬래시가 들어간 신발. ❸ 프랑스 귀부인. 1495년경: 낮은 네크라인 안에 실크 스카프를 대고, 브로치로 여민 장식 턱(tuck)이 달린 타이트한 보디스와 두툼하면서 짧은 형태의 오버슬리브가 있는 가운을 착용. ❹ 피렌체 귀부인. 1495년경: 귀 뒤로 틀어 올린 머리; 드롭 이어링과 그와 조화를 이룬 목걸이; 보석이 달린 퀼트 언더가운; 형압과 자수로 장식된 벨벳 타바드. ❺ 베네치아 귀부인. 1498년경: 천연 모발과 가발을 섞어 틀어 올린 머리; 목걸이; 낮은 네크라인의 가운. 밑자락에 금색 브레이드 장식; 얇은 보디스와 작은 끈(cords)으로 묶은 슬래시트 슬리브. ❻ 베네치아 귀부인, 1498년경: 진주 목걸이; 낮은 네크라인의 가운에, 짧은 검은색 벨벳 보디스와 작은 끈으로 묶은 자수 소매가 달림. ❼ 이탈리아 귀족 여성. 1498년경: 패드를 넣고 자수와 비즈가 들어간 패브릭 티아라에 검은색 벨벳 베일이 달림; 타이트한 보디스, 낮은 사각 네크라인, 큰 커프스, 프레임 위에 치마를 두른 가운. ❽ 영국 멋쟁이. 1498년경: 작은 모자를 쓰고, 깃털이 달린 큰 모자를 한쪽 어깨에 걸침; 플리트 셔츠; 큰 슬래시트 슬리브에 패드를 넣은 웨이스트 튜닉(waist-tunic); 줄무늬 호즈. ❾ 프랑스 신사. 1500년경: 리본과 깃털로 장식된 모피 모자; 모피 깃과 벌어진 백 슬리브가 달린 긴 브로케이드 코트.

1500-1505년경

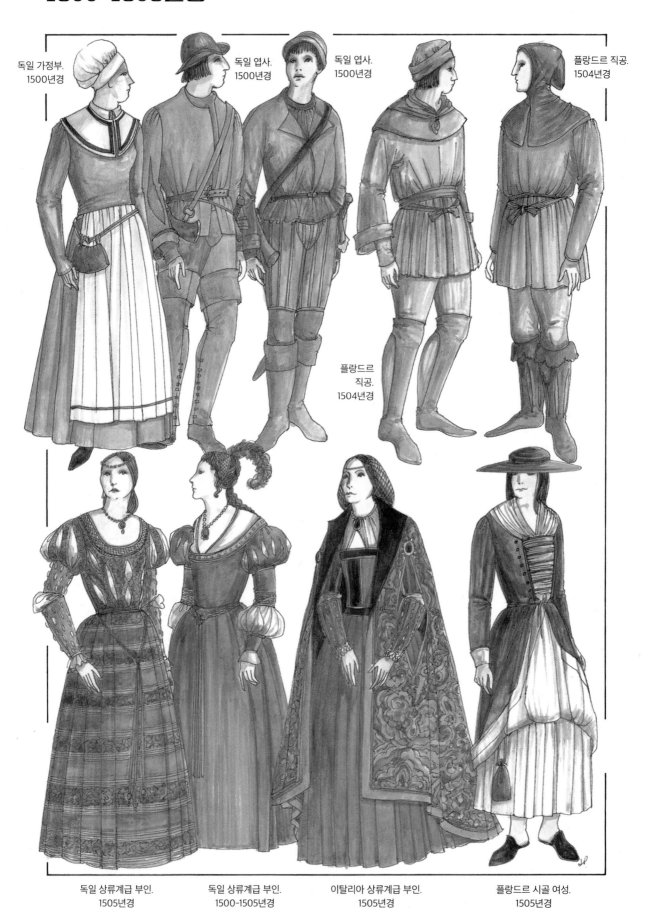

독일 가정부.
1500년경

독일 엽사.
1500년경

독일 엽사.
1500년경

플랑드르 직공.
1504년경

플랑드르
직공.
1504년경

독일 상류계급 부인.
1505년경

독일 상류계급 부인.
1500-1505년경

이탈리아 상류계급 부인.
1505년경

플랑드르 시골 여성.
1505년경

1505-1515년경

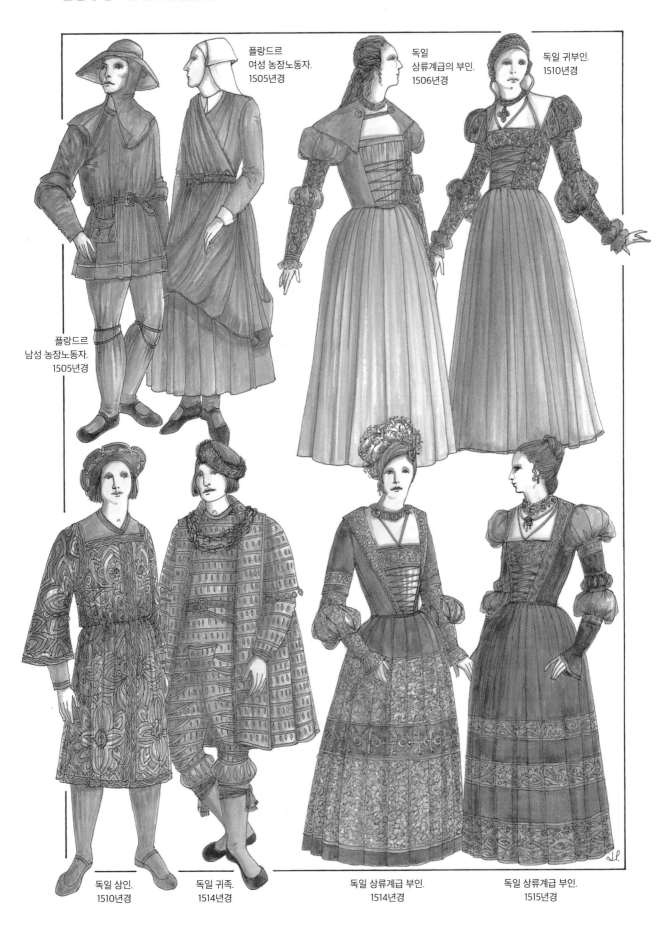

플랑드르
여성 농장노동자.
1505년경

독일
상류계급의 부인.
1506년경

독일 귀부인.
1510년경

플랑드르
남성 농장노동자.
1505년경

독일 상인.
1510년경

독일 귀족.
1514년경

독일 상류계급 부인.
1514년경

독일 상류계급 부인.
1515년경

1515-1525년경

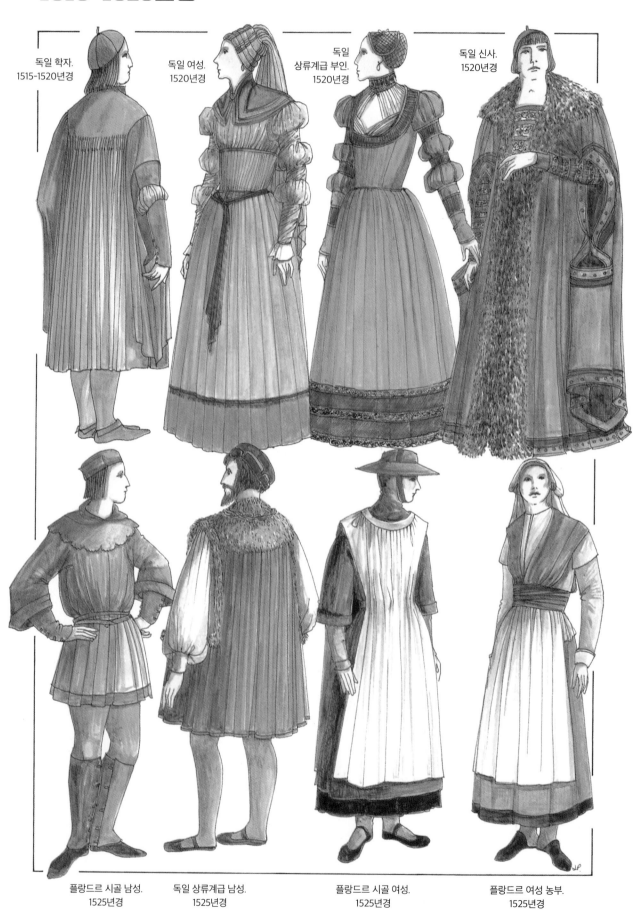

독일 학자.
1515-1520년경

독일 여성.
1520년경

독일
상류계급 부인.
1520년경

독일 신사.
1520년경

플랑드르 시골 남성.
1525년경

독일 상류계급 남성.
1525년경

플랑드르 시골 여성.
1525년경

플랑드르 여성 농부.
1525년경

1530-1535년경

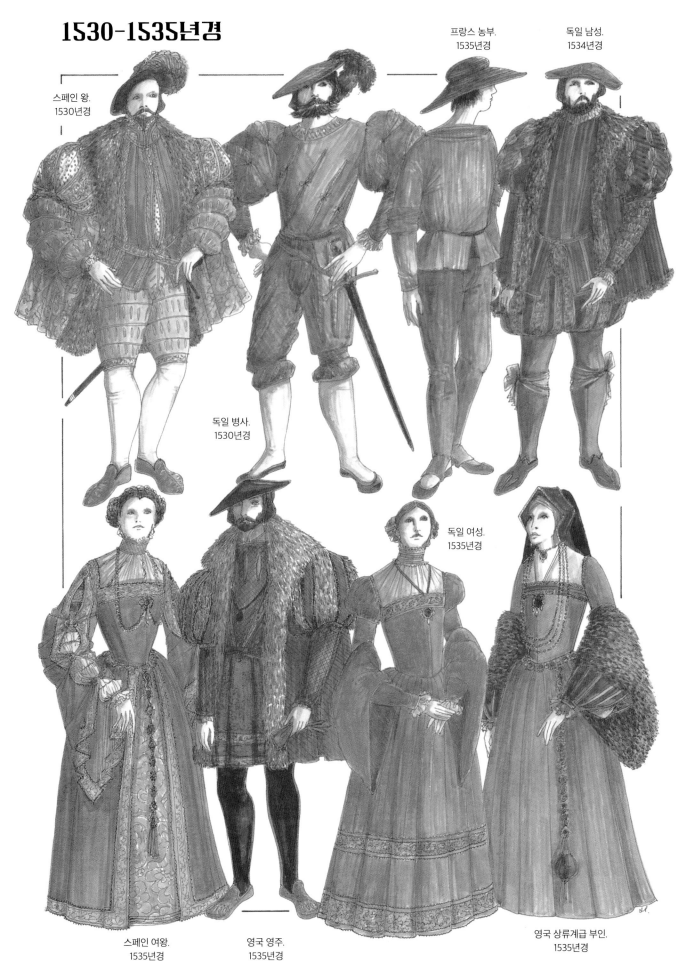

스페인 왕.
1530년경

프랑스 농부.
1535년경

독일 남성.
1534년경

독일 병사.
1530년경

독일 여성.
1535년경

스페인 여왕.
1535년경

영국 영주.
1535년경

영국 상류계급 부인.
1535년경

1536-1541년경

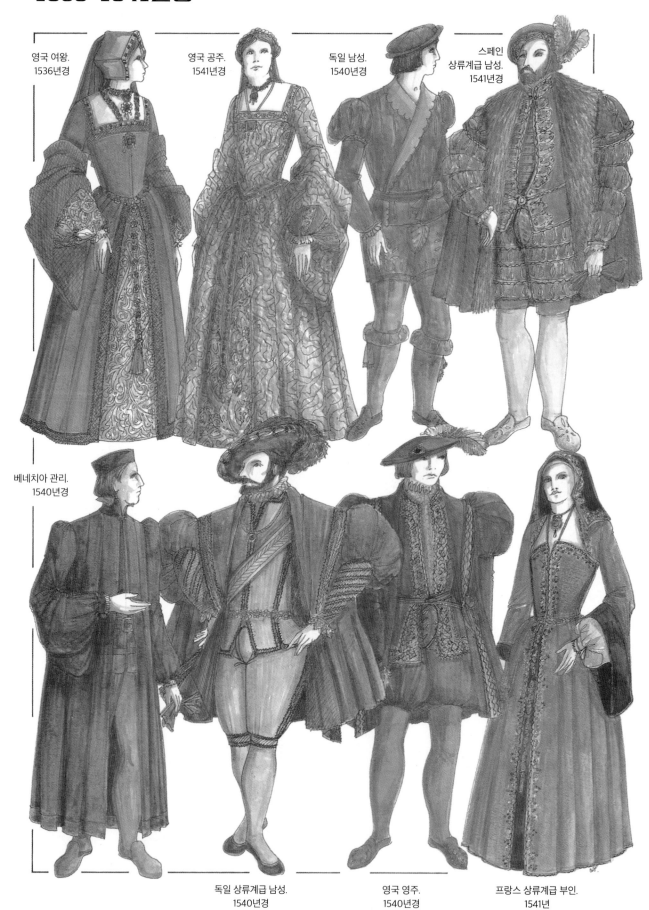

영국 여왕.
1536년경

영국 공주.
1541년경

독일 남성.
1540년경

스페인
상류계급 남성.
1541년경

베네치아 관리.
1540년경

독일 상류계급 남성.
1540년경

영국 영주.
1540년경

프랑스 상류계급 부인.
1541년

1541-1550년경

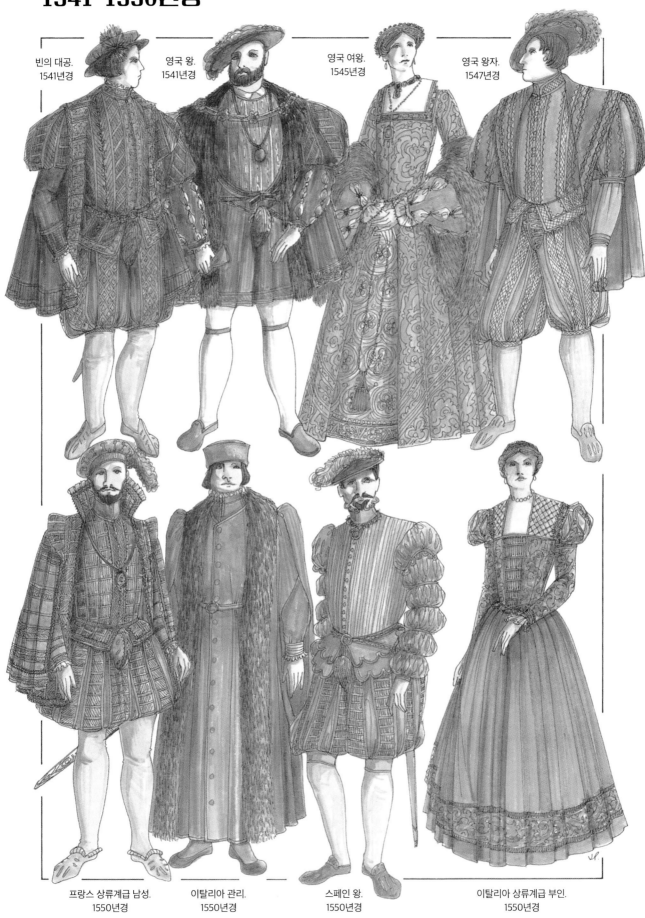

빈의 대공.
1541년경

영국 왕.
1541년경

영국 여왕.
1545년경

영국 왕자.
1547년경

프랑스 상류계급 남성.
1550년경

이탈리아 관리.
1550년경

스페인 왕.
1550년경

이탈리아 상류계급 부인.
1550년경

1550년경

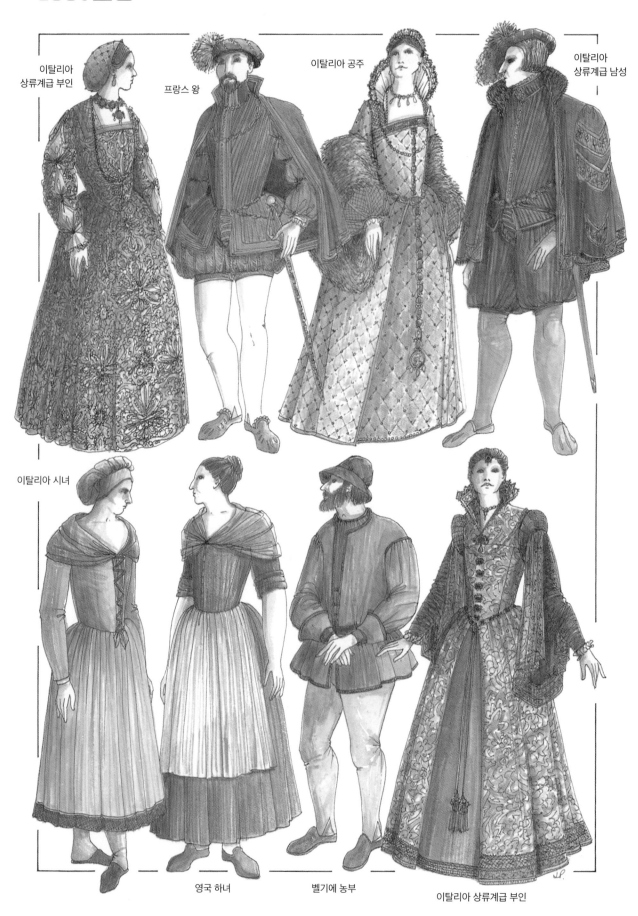

이탈리아
상류계급 부인

프랑스 왕

이탈리아 공주

이탈리아
상류계급 남성

이탈리아 시녀

영국 하녀

벨기에 농부

이탈리아 상류계급 부인

1551-1555년경

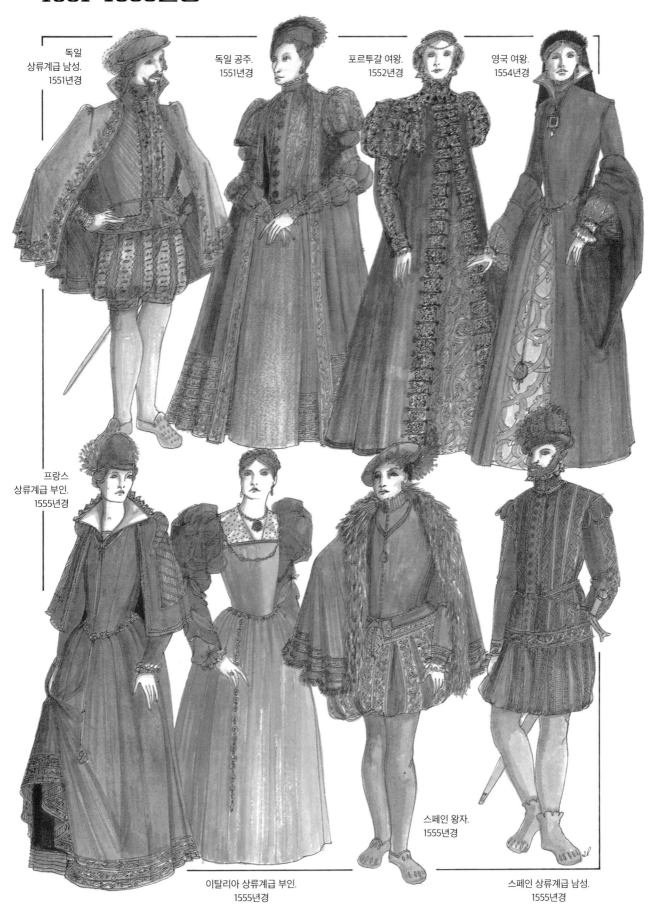

독일
상류계급 남성.
1551년경

독일 공주.
1551년경

포르투갈 여왕.
1552년경

영국 여왕.
1554년경

프랑스
상류계급 부인.
1555년경

스페인 왕자.
1555년경

이탈리아 상류계급 부인.
1555년경

스페인 상류계급 남성.
1555년경

1557-1560년경

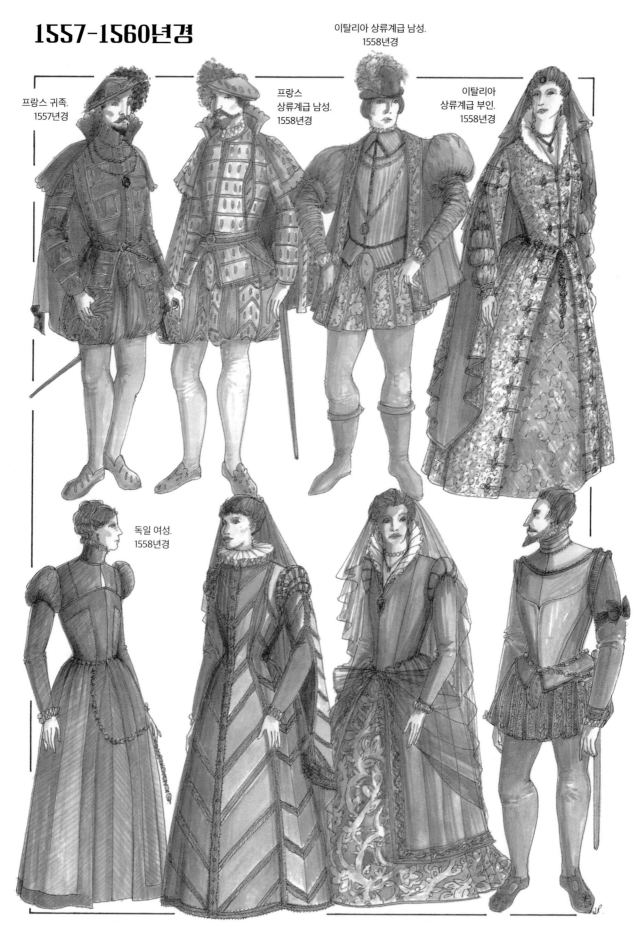

프랑스 귀족.
1557년경

프랑스
상류계급 남성.
1558년경

이탈리아 상류계급 남성.
1558년경

이탈리아
상류계급 부인.
1558년경

독일 여성.
1558년경

이탈리아 상류계급 부인.
1560년경

이탈리아 상류계급 부인.
1560년경

스페인 장군.
1560년경

1560년경

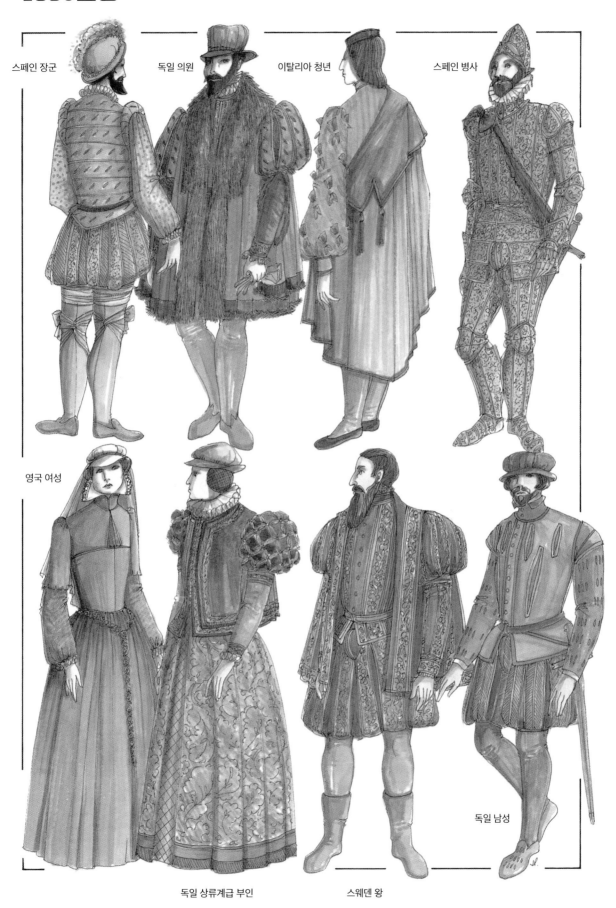

스페인 장군

독일 의원

이탈리아 청년

스페인 병사

영국 여성

독일 상류계급 부인

스웨덴 왕

독일 남성

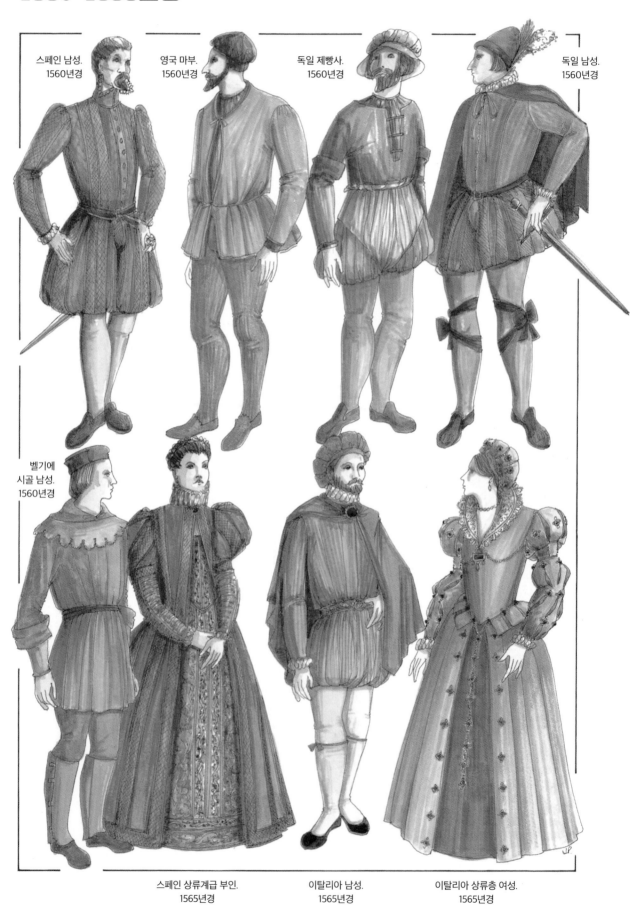

스페인 남성.
1560년경

영국 마부.
1560년경

독일 제빵사.
1560년경

독일 남성.
1560년경

벨기에
시골 남성.
1560년경

스페인 상류계급 부인.
1565년경

이탈리아 남성.
1565년경

이탈리아 상류층 여성.
1565년경

1565-1575년경

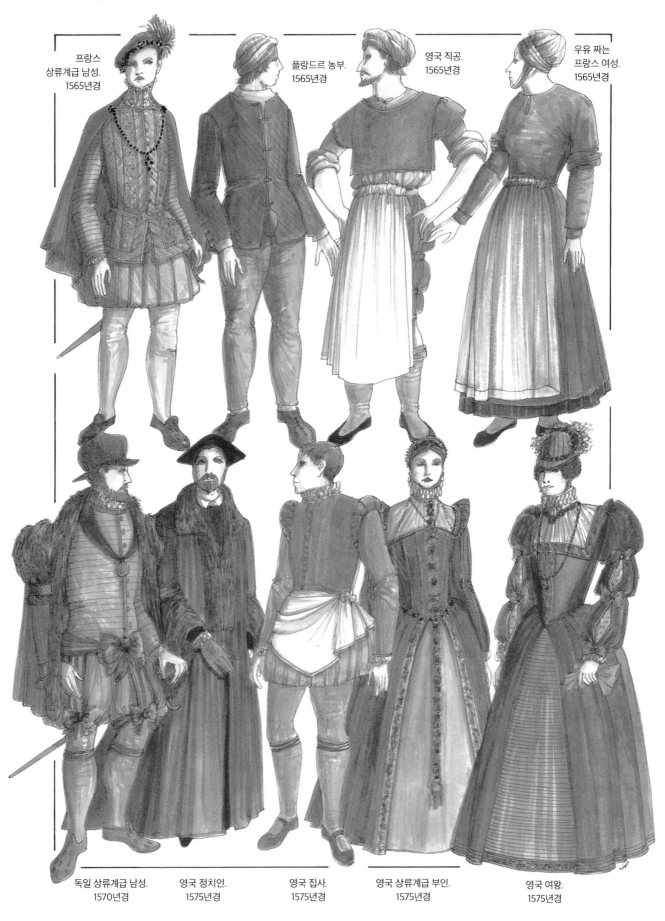

프랑스
상류계급 남성.
1565년경

플랑드르 농부.
1565년경

영국 직공.
1565년경

우유 짜는
프랑스 여성.
1565년경

독일 상류계급 남성.
1570년경

영국 정치인.
1575년경

영국 집사.
1575년경

영국 상류계급 부인.
1575년경

영국 여왕.
1575년경

1580년경

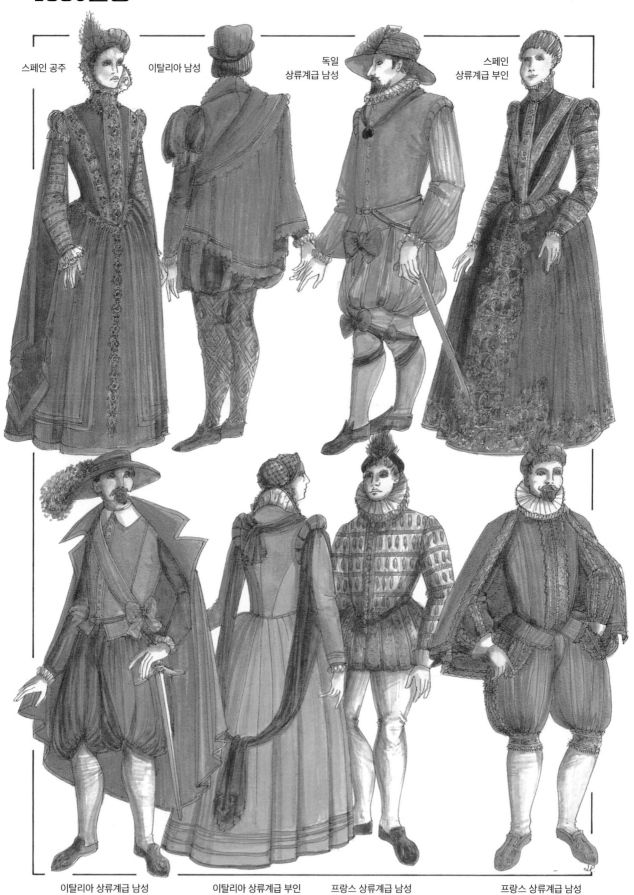

스페인 공주

이탈리아 남성

독일
상류계급 남성

스페인
상류계급 부인

이탈리아 상류계급 남성

이탈리아 상류계급 부인

프랑스 상류계급 남성

프랑스 상류계급 남성

1580-1590년경

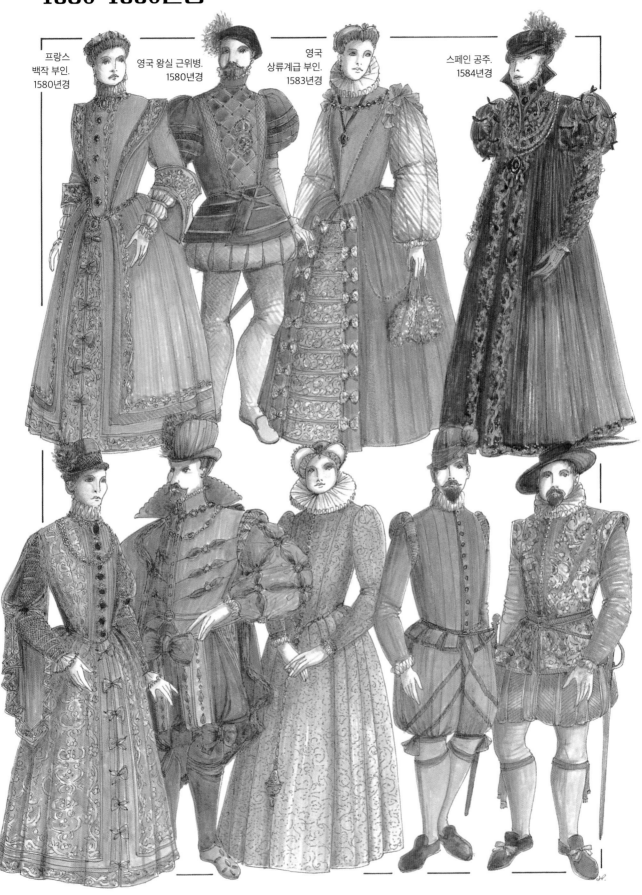

프랑스
백작 부인.
1580년경

영국 왕실 근위병.
1580년경

영국
상류계급 부인.
1583년경

스페인 공주.
1584년경

스페인 공주.
1585년경

독일의 궁정신하.
1585년경

네덜란드 여성.
1587년경

스페인 상류계급 남성.
1588년경

영국 영주.
1590년경

1590-1595년경

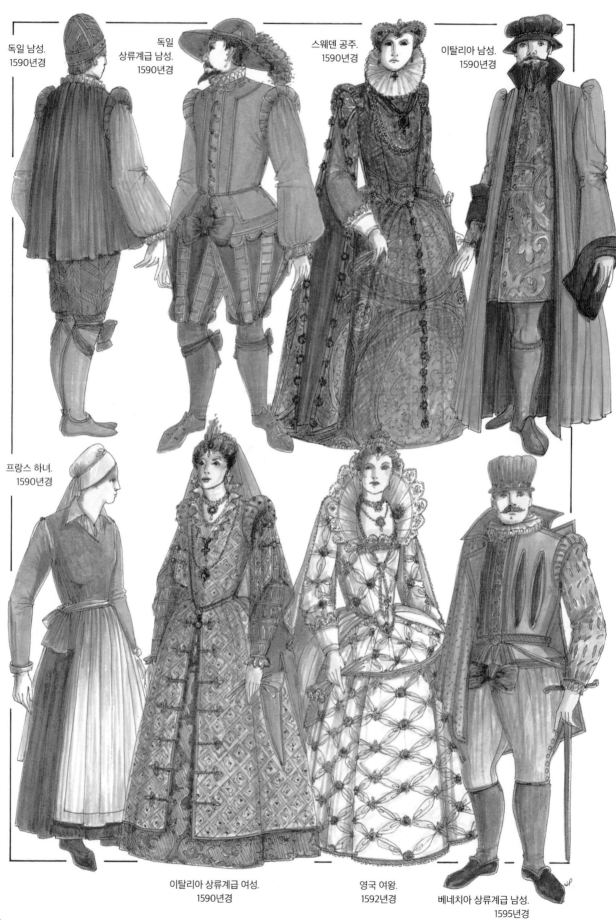

독일 남성.
1590년경

독일
상류계급 남성.
1590년경

스웨덴 공주.
1590년경

이탈리아 남성.
1590년경

프랑스 하녀.
1590년경

이탈리아 상류계급 여성.
1590년경

영국 여왕.
1592년경

베네치아 상류계급 남성.
1595년경

1595-1600년경

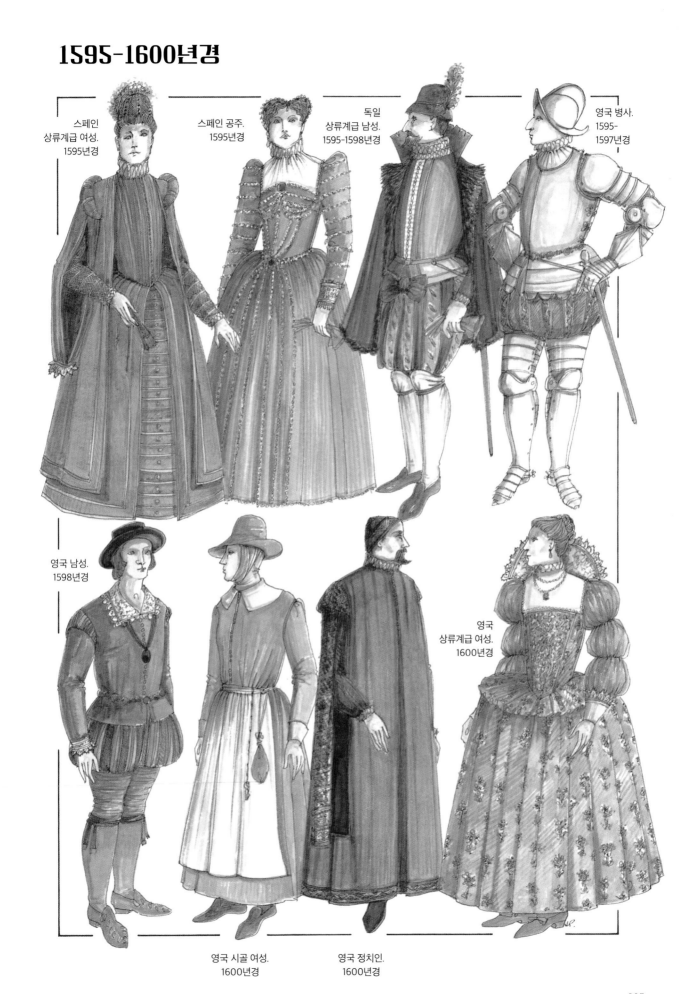

스페인
상류계급 여성.
1595년경

스페인 공주.
1595년경

독일
상류계급 남성.
1595-1598년경

영국 병사.
1595-
1597년경

영국 남성.
1598년경

영국
상류계급 여성.
1600년경

영국 시골 여성.
1600년경

영국 정치인.
1600년경

1500-1505년경

❶ 독일 가정부. 1500년경: 흰색 리넨 소재의 캡, 목깃, 숄더 케이프, 에이프런; 타이트한 소매와 보디스가 달린 발목 길이의 드레스; 가죽 벨트와 지갑. **❷ 독일 엽사. 1500년경:** 챙이 좁은 모자; 넓은 슬래시트 슬리브가 달린 재킷; 앵클슈즈 위에 착용한 발 부분이 없는 긴 가죽 부츠. **❸ 독일 엽사. 1500년경:** 작은 패브릭 모자; 짧은 재킷; 가느다란 가죽 벨트; 줄무늬 호즈와 코드피스; 무릎까지 올라오는 부츠. **❹ 플랑드르 직공. 1504년경:** 가죽 모자; 숄더 케이프; 넥 스카프; 튜닉 위에 웨이스트 새시; 호즈; 뒷부분이 트인 긴 부츠. **❺ 플랑드르 직공. 1504년경:** 후드가 달린 케이프; 벨트로 묶은 튜닉; 모직 호즈; 스캘럽 커프(scalloped cuff)가 달리고 슬래시를 넣은 가죽 부츠.

❻ 독일 상류계급 부인. 1505년경: 가운데 가르마를 타고 비즈 서클릿으로 단장한 머리; 목걸이와 세트를 이룬 귀걸이; 슬래시트 슬리브와 보디스가 달린 가운; 금색 브레이드와 띠무늬 자수가 들어간 스커트를 프레임 위에 착용. **❼ 독일 상류계급 부인. 1500-1505년경:** 긴 타조 깃털로 장식한 작은 골드 메시 캡(mesh cap, 그물모자); 펜던트가 달린 진주 목걸이; 테두리를 자수로 장식한 넓은 스쿱드(scooped, 둥글게 깊이 파인) 네크라인; 슬래시가 들어간 퍼프 슬리브(puff sleeves, 불룩하게 팽창시킨 소매, "용어해설" 참조). **❽ 이탈리아 상류계급 부인. 1505년경:** 금색 네트로 갈무리한 머리; 타이트한 보디스와 넉넉한 스커트가 달린 가운을 입고 그 위에 무늬가 들어간 여행용 벨벳 케이프를 착용. **❾ 플랑드르 시골 여성. 1505년경:** 챙 넓은 밀짚모자; 리넨 스카프; 끈으로 여미는 보디스; 허리 벨트에 말아 넣은 스커트; 리넨 언더스커트; 가죽 뮬.

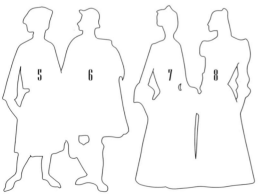

1505-1515년경

❶ 플랑드르 남성 농장노동자. 1505년경: 챙 넓은 밀짚모자; 케이프와 후드; T자형 튜닉; 가죽 벨트와 백; 거친 소재의 호즈; 스트랩이 달린 신발. **❷ 플랑드르 여성 농장노동자. 1505년경:** 뻣뻣한 흰색 베일; 랩어라운드 드레스; 가죽 허리 벨트 안에 말아 넣은 스커트; 모직 언더스커트; 스트랩이 달린 신발. **❸ 독일 상류계급 부인. 1506년경:** 진주 귀걸이와 목걸이; 숄더 케이프; 끈으로 여미는 타이트한 보디스와 슬래시를 넣은 퍼프 슬리브가 달린 가운. **❹ 독일 귀부인. 1510년경:** 가느다란 골드 메시 캡; 와이어로 테두리를 넣은 반투명한 깃; 자수와 슬래시가 들어간 퍼프 슬리브; 프레임 위에 입은 스커트.

❺ 독일 상인. 1510년경: 모자의 넓은 챙에 스캘럽을 넣고 위로 접어 올림; 옷깃에 브레이드 장식을 한 형압 벨벳 튜닉; 호즈; 스트랩이 달린 신발. **❻ 독일 귀족. 1514년경:** 가죽 테두리의 모자; 작은 슬래시로 장식한 무릎 길이의 코트, 튜닉, 호즈; 프린지를 단 가터; 굽 없는 가죽 신발. **❼ 독일 상류계급 부인. 1514년경:** 금 자수 터번; 하얀 깃털과 브로치 장식; 금색 브로케이드와 빨간색 벨벳 가운. **❽ 독일 상류계급 부인. 1515년경:** 보석을 끼워 넣은 금 장식물; 금사로 자수를 놓은 분홍색 소매가 달린 갈색 실크 가운.

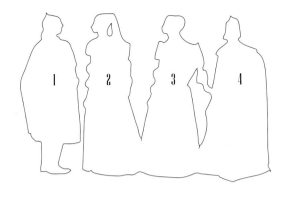
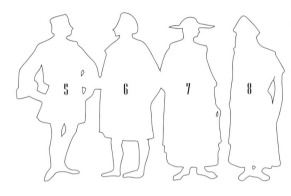

1515-1525년경

❶ **독일 학자.** 1515-1520년경: 스토크가 달린 작은 모자; 옆이 트인 행잉 슬리브가 달린 가운; 깊은 카트리지 플리트(cartridge pleats, 통 모양과 같은 주름이 연속적으로 이어짐)가 들어간, 앞뒤로 넓은 요크(yoke, 어깨 부분이나 스커트의 허리 부분에 따로 대는 천); 앵클슈즈. ❷ **독일 여성.** 1520년경: 패드를 넣은 터번; 리넨 베일; 작은 숄더 케이프; 보디스의 소매와 보디스의 절반이 작은 얼룩이 들어간 실크로 직조됨; 파란색 벨벳으로 된 보디스 아랫부분과 스커트, 진홍색 실크가 스커트 테두리를 장식함. ❸ **독일 상류계급 부인.** 1520년경: 섬세한 그물 모양 보닛으로 감싼 머리; 드롭 이어링; 보석으로 장식한 하이칼라; 얇은 리넨으로 덮은 깊게 파인 둥근 네크라인; 슬래시가 들어간 퍼프 슬리브; 끝자락에 넓은 띠를 두른 스커트를 프레임 위에 걸침. ❹ **독일 신사.** 1520년경: 스토크가 달린 작은 모자; 안감과 가장자리가 모피로 된 바닥 길이의 코트; 긴 행잉 슬리브.

❺ **플랑드르 시골 남성.** 1525년경: 뒷쪽의 챙을 위로 접어 올린 캡; 끝단이 스캘럽으로 되어 있는 작은 케이프와 후드; 가장자리를 접은 T자형 튜닉; 호즈; 가죽 게이터(gaiter, 각반). ❻ **독일 상류계급 남성.** 1525년경: 스캘럽이 달린 챙을 접어 올린 가죽 모자; 안감과 테두리가 모피로 된 민소매 코트; 발등에 스트랩이 달린 굽 없는 신발. ❼ **플랑드르 시골 여성.** 1525년경: 초록색 모직 후드를 쓰고, 턱에 띠로 고정한 밀짚 모자를 착용; 검은색 패티코트 위에 튜닉 드레스를 착용; 큰 리넨 타바드. ❽ **플랑드르 여성 농부.** 1525년경: 흰색 리넨 베일; 리넨 보디스 위에 걸친 어두운색 숄더 스카프; 새시; 에이프런; 끝단을 접은 스커트; 가죽 뮬.

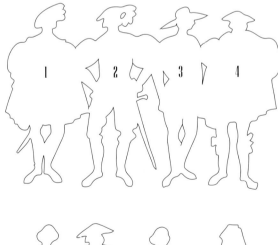

1530-1535년경

❶ **스페인 왕.** 1530년경: 깃털 장식이 달린 검은색 벨벳 모자; 넓은 띠로 묶어 몇 단을 부풀린 소매의 더블릿(doublet, "용어해설" 참조); 자수 언더튜닉; 안감과 옷깃이 모피로 된 오버코트; 슬래시가 들어간 브리치즈와 코드피스. ❷ **독일 병사.** 1530년경: 깃털 장식이 달린 폭넓은 캡; 작은 슬래시로 장식한 튜닉, 코드피스, 무릎 길이의 브리치즈. ❸ **프랑스 농부.** 1535년경: 넓은 챙의 밀짚모자; 짧은 튜닉; 코드피스가 달린 발 부분이 없는 조인드 호즈. ❹ **독일 남성.** 1534년경: 뻣뻣한 챙의 패브릭 캡; 목과 손목의 좁은 러프(ruff, 주름 옷깃, "용어해설" 참조); 금색 브레이드로 옷자락을 장식한 긴 더블릿; 안감과 옷깃에 모피를 대고 소매 상단을 부풀린 짧은 오버코트; 패드를 넣고 슬래시 처리를 한 브리치즈; 무릎에서 묶은 실크 가터; 슬래시를 넣은 신발.

❺ **스페인 여왕.** 1535년경: 정교하게 땋은 머리; 진주 귀걸이와 목걸이; 깊은 사각 네크라인 가운; 아래로 처진 넓은 소매에 슬릿(slit, 긴 절개선)을 내고 정면부에서 브로치로 여밈; 타이트한 보디스; 브로케이드 언더스커트 위에, 앞이 갈라진 넉넉한 스커트를 와이어 프레임 위에 걸쳐 입음. ❻ **영국 영주.** 1535년경: 벨벳 캡; 다듬은 콧수염과 턱수염; 가장자리에 넓은 모피 옷깃이 달린 짧은 코트; 패드를 넣고 모피 테두리를 단 긴 소매; 가죽 장갑. ❼ **독일 여성.** 1535년경: 땋은 머리를 귀 부분에서 브레이드(braid, "용어해설" 참조)로 묶고 진주로 장식; 깊은 사각 네크라인 벨벳 가운; 타이트한 보디스; 뒤집어 접은 큰 커프스가 달린 소매; 프레임 위에 걸쳐 입은 자수 스커트. ❽ **영국 상류계급 부인.** 1535년경: 패드를 넣은 타이트한 터번을 쓰고, 그 위에 뻣뻣한 검은색 천으로 만든 캐널(kennel, 개 집) 헤드드레스를 착용; 뒤집어 접은 아주 큰 모피 커프스가 달린 가운; 돈주머니를 매단 보석 장식의 웨이스트 거들.

1536-1541년경

❶ **영국 여왕. 1536년경:** 어깨 길이의 검은색 베일이 달린 캐널(kennel, 개 집) 헤드드레스; 보석이 달린 목걸이, 펜던트, 브로치, 핀; 금색 메시(mesh, 그물)로 덮인 커다란 커퍼스를 뒤집어 접은 가운; 패드를 넣은 장식용 언더슬리브. ❷ **영국 공주. 1541년경:** 넓은 사각 네크라인의 브로케이드 드레스; 길게 갈라진 스커트 안에 또 다른 자수가 들어간 언더스커트 착용; 보석이 장식된 허리 벨트와 펜던트. ❸ **독일 남성. 1540년경:** 뻣뻣한 좁은 챙에 개더(gather, 천을 여러 겹 겹쳐 꿰맨 것)를 한 패브릭 모자; 스캘럽으로 마감한 옷깃이 달린 튜닉을 둘러 입음; 브리치즈; 장식 슬래시를 넣은 가터. ❹ **스페인 상류계급 남성. 1541년경:** 깃털로 장식한 자수 모자; 모피 옷깃의 짧은 코트; 슬래시 장식을 넣은 더블릿, 브리치즈, 코드피스; 가죽 장갑과 신발.

❺ **베네치아 관리. 1540년경:** 작은 모자; 넉넉한 백 슬리브가 달린 발목 길이의 코트; 짧은 언더튜닉; 조인드 호즈; 가죽 물과 장갑. ❻ **독일 상류계급 남성. 1540년경:** 루슈(ruche, 주름 장식) 리본과 깃털, 브로치로 장식한 큰 모자; 목 부분의 넓은 러프(ruff); 금색 브레이드로 테두리를 장식한 더블릿과 브리치즈; 넉넉한 퍼프 슬리브가 달리고 안감이 진홍색 실크로 된 벨벳 코트. ❼ **영국 영주. 1540년경:** 브로치와 깃털로 장식한 납작한 실크 모자; 금 자수와 브레이드로 장식한 더블릿; 빨간색 짧은 실크 코트; 패드를 넣은 브리치즈; 슬래시가 들어간 가죽 신발. ❽ **프랑스 상류계급 부인. 1541년경:** 금사로 자수를 놓은 검은 벨벳 베일; 목 둘레와 보디스에서 스커트까지 아래쪽으로 얇은 금 자수가 들어간 회색 벨벳 드레스; 검은 커퍼스가 달린 넓은 소매; 웨이스트 거들과 펜던트.

1541-1550년경

❶ **빈 대공. 1541년경:** 깃털로 장식한 벨벳 모자; 띠 모양 금색 브레이드로 장식한 더블릿; 단추로 여밈; 긴 소매의 짧은 코트; 패드를 넣은 브리치즈; 슬래시가 들어간 신발. ❷ **영국 왕. 1541년경:** 깃털 장식이 달린 납작한 모자; 짧은 머리와 짧게 자른 수염; 작은 슬래시로 장식한 언더튜닉; 장식된 코드피스; 무릎 길이의 플리트 스커트; 가터; 조인드 호즈. ❸ **영국 여왕. 1545년경:** 금사로 수를 놓고 테두리를 진주로 장식한 작은 패브릭 헤드드레스; 깊은 사각 네크라인과 보석 브로치로 장식한 가운; 넓은 모피 커퍼스; 장식용 안소매; 스플리트(split, 앞이 갈라진) 스커트; 자수 언더스커트. ❹ **영국 왕자. 1547년경:** 깃털과 루슈(ruche) 리본으로 장식한 모자; 금색 리본과 브레이드로 테두리를 장식한 더블릿; 짧은 코트, 패드를 넣은 브리치즈.

❺ **프랑스 상류계급 남성. 1550년경:** 높다란 스탠드 칼라, 패드를 넣은 에폴렛(epaulette)과 벌어진 행잉 슬리브, 등 전체에 금 브레이드를 장식한 짧은 코트; 패드를 넣은 브리치즈; 작은 슬래시를 넣은 큰 코드피스. ❻ **이탈리아 관리. 1550년경:** 작은 펠트 모자; 넓은 모피 칼라와 행잉 슬리브가 달린 발목 길이의 코트; 정면부에서 단추로 여민 언더가운. ❼ **스페인 왕. 1550년경:** 좁은 챙과 깃털 장식이 달린 검은 벨벳 모자; 스탠드 칼라를 세운 더블릿, 가느다란 세로 주름이 들어간 보디스, 슬래시를 넣고 띠로 묶어 여러 겹으로 부풀린 퍼프 슬리브; 패드를 넣어 부풀린 브리치즈; 가죽 신발. ❽ **이탈리아 상류계급 부인. 1550년경:** 슬래시 장식 퍼프 슬리브가 달린 브로케이드 가운; 금 메시 요크(yoke)에 진주를 박아 넣음; 세로 단으로 빈틈을 처리한 가느다랗게 떨어지는 타이트한 보디스; 띠 모양 브로케이드 스커트를 패드와 지지대 위에 걸쳐 입음.

1550년경

❶ 이탈리아 상류계급 부인: 진주를 군데군데 박은 네트로 갈무리한 머리; 사각 네크라인의 브로케이드 가운; 뼈대를 넣어 단단하게 고정시킨 보디스; 트인 부분을 브로치로 여민 소매; 패드와 와이어 프레임 위에 스커트를 걸쳐 입음. **❷ 프랑스 왕:** 진주와 하얀 깃털로 장식한 벨벳 모자; 짧은 머리, 뾰족한 턱수염, 짧게 자른 콧수염; 빨간 벨벳 케이프와 튜닉; 패드를 넣은 브리치즈가 금색 브레이드로 장식됨; 흰색 호즈; 슬래시 장식이 들어간 스웨이드(suede, 벨벳처럼 부드러운 가죽, "용어해설" 참조) 신발. **❸ 이탈리아 공주:** 금사 자수와 진주가 들어간 티아라; 깊은 사각 네크라인 가운; 풀을 먹여 뻣뻣하게 만든 레이스 달린 하이칼라; 파란색 실크 소재 천에 진주 자수를 넣음; 폭넓은 모피 커프스; 분홍색 언더스커트와 장식용 소매. **❹ 이탈리아 상류계급 남성:** 깃털 장식이 달린 벨벳 모자; 모피 칼라와 금색 브레이드가 달린 코트를 케이프처럼 어깨에 걸침; 타이트한 더블릿; 패드를 넣은 브리치즈에 코드피스와 호즈. **❺ 이탈리아 시녀:** 리넨 캡; 그것과 세트를 이룬 숄을 끈으로 여민 보디스 안에 밀어 넣음; 발목 길이의 스커트; 호즈; 물. **❻ 영국 하녀:** 반투명한 숄; 끈으로 여민 보디스가 달린 드레스; 리넨 에이프런. **❼ 벨기에 농부:** 챙이 늘어진 모자; 거친 소재의 언더튜닉; 가죽 장식이 달린 튜닉; 발 부분이 없는 호즈; 가죽 신발. **❽ 이탈리아 상류계급 부인:** 타이트한 보디스가 있는 브로케이드 가운; 뻣뻣하게 높이 세운 목깃; 앞이 갈라진, 바닥까지 닿는 스커트; 금색 브레이드로 끝단을 장식한 행잉 슬리브; 웨이스트 거들.

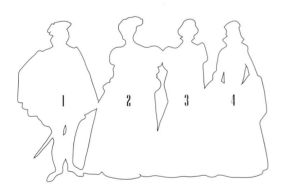

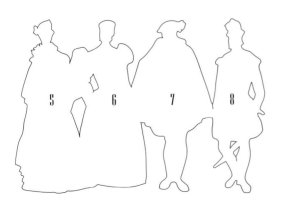

1551-1555년경

❶ 독일 상류계급 남성. 1551년경: 깃털 장식이 달린 좁은 챙의 벨벳 모자; 폭이 좁은 숄더 케이프; 스탠드 칼라; 섬세하게 자수한 튜닉과 패드를 넣은 브리치즈; 슬래시가 들어간 가죽 신. **❷ 독일 공주. 1551년경:** 브로치와 깃털 장식이 달린 뻣뻣한 소형 베레모; 바닥으로 늘어트린 코트. 금색 브레이드 보더로 마감됨; 몇 단으로 부풀린 슬래시트 슬리브; 작은 나비매듭과 브로치로 여민 보디스. **❸ 포르투갈 여왕. 1552년경:** 보석과 자수로 장식한 헤드드레스; 긴 코트 안에 끝단을 가는 레이스로 장식한 하이칼라를 세운 가운을 착용; 커다란 퍼프 슬리브. **❹ 영국 여왕. 1554년경:** 진주로 테두리를 장식한 작은 헤드드레스; 긴 베일; 높다란 윙 칼라(wing collar, "용어해설" 참조)가 달린 가운; 타이트한 보디스; 접어 올린 커프스, 앞이 갈라진 스커트; 브로케이드 언더스커트; 향수병. **❺ 프랑스 상류계급 부인. 1555년경:** 작은 챙의 키 높은 모자; 끝에 레이스가 달린 윙 칼라; 금색 브레이드로 장식한 숄더 케이프; 작은 금속과 진주로 꽃 모양을 세공한 벨트; 밑자락에 띠 모양 금 테두리를 단 가운과 언더스커트. **❻ 이탈리아 상류계급 부인. 1555년경:** 땋아서 올린 머리; 낮은 사각 네크라인 가운; 진주를 점점이 박아 네크라인 사이를 채움; 슬래시를 넣은 넉넉한 퍼프 슬리브; 타이트한 보디스; 보석 벨트와 그와 세트를 이룬 목걸이와 귀걸이. **❼ 스페인 왕자. 1555년경:** 진주와 깃털로 장식한 벨벳 모자; 모피 안감과 브레이드로 밑자락을 장식하고 깃에 늑대의 모피를 단 케이프; 하이칼라를 세운 튜닉; 목에 걸친 펜던트; 패드를 넣은 브리치즈. **❽ 스페인 상류계급 남성. 1555년경:** 패드를 넣은 챙에 크라운 모양의 키 높은 모자; 스캘럽 장식 에폴렛이 달리고 목에서 밑자락까지 단추를 단 튜닉; 기하학적인 문양의 슬래시와 자수; 슬래시와 스캘럽이 들어간 가죽 신.

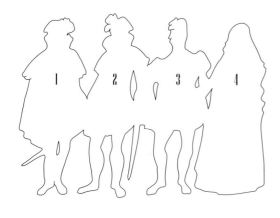

1557-1560년경

❶ 프랑스 귀족. 1557년경: 깃털 장식과 보석 띠가 달린 벨벳 모자; 끝이 스캘럽으로 된 짧은 클로크와 목깃, 숄더 케이프; 브레이드와 슬래시로 장식된 튜닉; 패드를 넣은 브리치즈. **❷ 프랑스의 상류계급 남성. 1558년경:** 깃털과 슬래시 장식이 들어간 벨벳 캡; 끝이 스캘럽으로 된 짧은 클로크와 숄더 케이프, 목깃; 슬래시 장식이 들어간 클로크, 튜닉, 패드를 넣은 브리치즈, 굽 없는 가죽 신. **❸ 이탈리아 상류계급 남성. 1558년경:** 좁은 챙의 키 높은 모자. 깃털로 꼭대기를 장식함; 소매 상반부를 크게 부풀린 짧은 형압 벨벳 코트; 타이트한 더블릿; 패드를 넣은 브리치즈; 짧은 가죽 부츠. **❹ 이탈리아 상류계급 부인. 1558년경:** 패드로 부풀린 머리를 브로치와 긴 베일로 장식; 끝에 프릴 장식이 붙은 높은 스탠드 칼라; 앞부분이 갈라진 브로케이드 가운; 타이트한 보디스; 브레이드 장식과 단추가 달린 긴 행잉 슬리브. **❺ 독일 여성. 1558년경:** 높다란 스탠드 칼라가 달린 벨벳 가운; 타이트한 보디스; 앞이 갈라진 스커트; 작게 부풀린 퍼프 슬리브; 좁은 손목 러프; 체인 벨트. **❻ 이탈리아 상류계급 부인. 1560년경:** 곱슬머리; 반투명한 긴 베일; 넓은 목 러프와 그와 세트를 이룬 손목 러프; 목에서 밑자락까지 단추를 달고 브레이드로 장식한 가운. **❼ 이탈리아 상류계급 부인. 1560년경:** 머리 뒷부분과 허리 앞부분에 부착한 반투명한 긴 베일; 목이 노출된 러프; 타이트한 보디스; 짧은 오버스커트; 브로케이드 언더스커트. **❽ 스페인 장군. 1560년경:** 가느다란 목 러프; 금속 고지트와 흉갑; 패드를 넣은 브리치즈; 발등 스트랩이 달린 가죽 신.

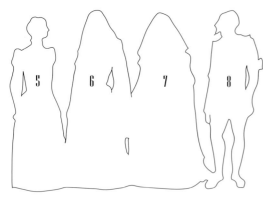

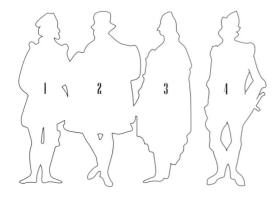

1560년경

❶ 스페인 장군: 좁은 챙과 깃털이 달린 캡; 목과 손목을 장식한 러프; 슬래시가 들어간 튜닉; 패드를 넣은 에폴렛; 브리치즈; 초록색 호즈와 넓은 패브릭 가터. **❷ 독일 의원:** 좁은 챙의 키 높은 모자; 넓은 목깃이 달린 모피 안감 코트; 슬래시가 들어가고 패드를 넣은 퍼프 슬리브. **❸ 이탈리아 청년:** 작은 필박스 해트(pill-box hat, 납작한 테 없는 모자, "용어해설" 참조); 긴 슬릭 헤어(sleek hair, 매끈한 머리); 한쪽 어깨에 걸친 헐렁하고 긴 클로크; 루프 리본(looped ribbon, 고리 모양 리본)으로 장식한 튜닉 소매에 패드를 넣음. **❹ 스페인 병사:** 고지트, 흉갑과 조인티드 암(jointed arm, 팔 관절 부분을 이어 붙임), 다리 보호대가 포함된, 음각이 들어간(engraved) 금속 갑옷; 넓은 새시; 목 부분에 얇은 목면 소재의 러프. **❺ 영국 여성:** 짧은 베일과 얇은 리넨 헤드드레스; 하이칼라를 세운 가운; 요크가 달린 타이트한 보디스; 패드 위에 걸쳐 입은 넉넉한 스커트; 웨이스트 거들. **❻ 독일 상류계급 부인:** 개더(gather, 장식 주름)가 들어간 짧은 챙 모자; 넓은 목 러프; 큰 퍼프 슬리브가 달린 짧은 재킷; 퀼트 언더스커트 위에 걸친 브로케이드 가운. **❼ 스웨덴 왕:** 짧은 머리; 긴 수염; 큰 퍼프 슬리브가 달린 히프 길이의 코트; 금 자수 패널(panel, 천조각)로 가장자리를 장식한 더블릿과 브리치즈; 짧은 가죽 부츠. **❽ 독일 남성:** 뻣뻣하고 좁은 챙의 부드러운 벨벳 모자; 하이칼라를 세운 튜닉; 슬래시가 들어간 보디스와 소매; 패드를 넣은 브리치즈.

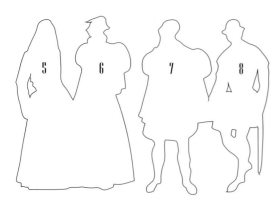

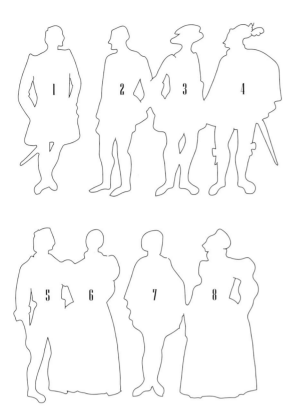

1560-1565년경

❶ **스페인 남성. 1560년경:** 짧은 머리와 수염; 정면의 위에서부터 아래까지 단추가 달리고, 하이칼라의 끝을 레이스로 장식한 튜닉; 패드를 넣은 넉넉한 브리치즈; 앵클 슈즈. ❷ **영국 마부. 1560년경:** 챙 없는 베레모; 언더셔츠; 소매에 패드를 넣은 짧은 코트; 코드피스와 호즈; 가죽 신. ❸ **독일 제빵사. 1560년경:** 뻣뻣한 리넨 모자; 거친 소재의 언더셔츠; 가죽끈이 달린 뻣뻣한 튜닉; 말아 올린 소매; 패드를 넣은 브리치즈의 두 다리 사이에 묶은 리넨 에이프런. ❹ **독일 남성. 1560년경:** 깃털로 장식한 키 높은 모자; 목의 높은 부분에 달린 러프; 짧은 케이프; 목에서 허리까지 단추가 달린 타이트한 보디스가 있는 튜닉; 패드를 넣은 브리치즈; 큰 나비매듭을 단 리본 가터.

❺ **벨기에 시골 남성. 1560년경:** 패브릭 모자; 짧은 숄더 케이프와 스캘럽 테두리 장식이 달린 후드; 허리에서 벨트로 묶은 T자형 튜닉; 호즈; 가죽 게이터(gaiter, 각반). ❻ **스페인 상류계급 부인. 1565년경:** 패드를 넣어 묶은 머리; 목의 높은 부분에 달린 러프; 금색 브레이드로 장식한 긴 코트; 브로케이드 언더가운. ❼ **이탈리아 남성. 1565년경:** 벨벳 베레모; 목의 높은 부분에 달린 러프; 브로치로 여민 짧은 케이프; 튜닉과 그와 세트를 이룬 브리치즈; 호즈; 가터; 굽 없는 신발. ❽ **이탈리아 상류층 여성. 1565년경:** 천을 여러 장 이어 붙이고 진주와 브로치로 장식한 캡; 섬세한 레이스 칼라가 달린 가운; 슬래시를 넣은 퍼프 슬리브; 앞이 트인 스커트; 보석으로 장식한 벨트.

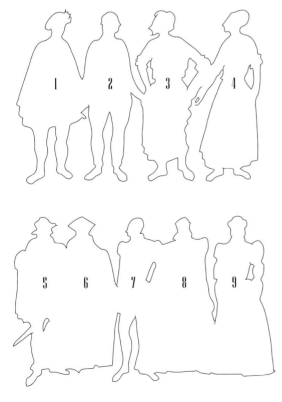

1565-1575년경

❶ **프랑스 상류계급 남성. 1565년경:** 깃털과 브로치로 장식한 벨벳 모자; 짧은 케이프; 허리 부분에서 스커트를 길게 늘어뜨린 타이트한 튜닉; 넥 체인과 펜던트; 패드를 넣은 브리치즈; 슬래시 처리한 신. ❷ **플랑드르 농부. 1565년경:** 리넨 터번과 언더셔츠; 가죽끈으로 여민 튜닉; 발 부분이 없는 호즈; 끈으로 묶은 가죽 앵클부츠. ❸ **영국 직공. 1565년경:** 거친 리넨 터번과 언더셔츠; 허리에 달린 긴 에이프런; 무릎 길이의 호즈; 굽 없는 신발. ❹ **우유 짜는 프랑스 여성. 1565년경:** 리넨 보닛과 턱끈; 두 장의 언더드레스 위에 소매 끝을 접어 올린 거친 모직 드레스를 착용; 긴 에이프런.

❺ **독일 상류계급 남성. 1570년경:** 좁은 챙과 개더를 단 키 높은 모자; 칼라와 안감이 모피로 된 짧은 코트를 어깨에 걸침; 스티치(stitch, 한 줄로 이어진 바늘땀)가 들어간 언더튜닉; 목의 높은 부분에 달린 러프; 코드피스 위에 큰 나비 모양으로 묶은 패브릭 벨트; 그와 세트를 이룬 가터. ❻ **영국 정치인. 1575년경:** 스컬캡 위에 직사각형 베레모를 착용; 작은 트레인(train, 바닥에 끌리는 옷자락)이 내려오는 헐렁한 로브; 폭넓은 모피 옷깃; 그와 세트를 이룬 커프스. ❼ **영국 집사. 1575년경:** 패드가 들어간 에폴렛이 달린 튜닉; 목의 높은 부분에 달린 러프; 패드를 넣은 브리치즈; 허리에 달린 에이프런. ❽ **영국 상류계급 부인. 1575년경:** 진주와 보석으로 장식된 티아라; 목 러프; 진주와 보석으로 테두리를 장식한 가운; 거즈로 채운 낮은 사각 네크라인; 패드를 넣은 에폴렛; 타이트한 보디스; 앞이 트인 스커트. ❾ **영국 여왕. 1575년경:** 테두리를 깃털로 장식한 키 높은 모자; 세밀한 곱슬머리; 벨벳 가운에 낮은 사각 네크라인, 타이트한 보디스, 앞이 트인 스커트, 슬래시가 들어간 나비매듭 장식의 퍼프 슬리브가 달림.

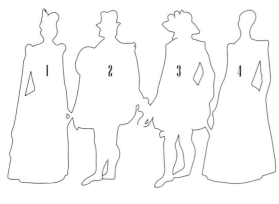

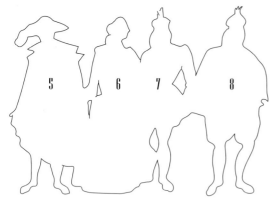

1580년경

❶ **스페인 공주**: 진주와 깃털 장식에 패드가 들어간 베레모; 하이칼라와 뻣뻣한 프릴(frill, 주름장식)이 달린 가운; 패드를 넣은 스커트 착용; 옆이 트인 행잉 슬리브; 금 자수와 브로치, 핀으로 장식된 타이트한 보디스; 그와 세트를 이룬 웨이스트 거들. ❷ **이탈리아 남성**: 플리트가 잡힌 크라운(crown, 왕관 모양 모자)과 좁은 챙이 달린 키 높은 모자; 끄트머리가 스캘럽으로 된 짧은 케이프를 한쪽 어깨에 걸침; 패드를 넣은 브리치즈; 문양이 반복되는 호즈. ❸ **독일 상류계급 남성**: 실크로 감싸고, 키 높은 크라운과 넓은 챙이 달린 모자; 폭넓은 목 러프; 목에서 허리까지 단추가 달린 튜닉; 에폴렛; 백 슬리브; 큰 나비매듭 장식의 코드피스가 달린 브리치즈와 그와 동일한 나비매듭 가터. ❹ **스페인 상류계급 부인**: 레이스가 달린 하이칼라; 금색으로 수놓은 벨벳 가운; 끝이 좁은 페플럼이 내려오는 타이트한 보디스; 와이어 프레임 위에 걸쳐 입은 넉넉한 스커트.

❺ **이탈리아 상류계급 남성**: 넓은 챙과 깃털 장식이 달린 모자; 큰 목깃을 가진 무릎 길이의 케이프; 평평한 리넨 옷깃이 달린 튜닉; 리넨 손목 러프; 무릎 쪽으로 주름을 잡은 브리치즈. ❻ **이탈리아 상류계급 부인**: 진주로 장식된 네트 헤드드레스; 철사로 깃을 세운 러프; 초록색 드레스의 에폴렛에 패드를 넣음; 스커트 뒤쪽으로 묶어 늘어뜨린 장식적인 행잉 슬리브. ❼ **프랑스 상류계급 남성**: 브로치와 깃털로 장식한 작은 벨벳 캡; 와이어로 지지한 큰 목 러프; 슬래시를 넣고 벨벳 리본 띠로 장식한 타이트한 튜닉; 좁은 슬래시가 들어간 짧은 브리치즈. ❽ **프랑스 상류계급 남성**: 깃털 장식이 달린 벨벳 캡; 금 레이스로 테두리를 장식한 짧은 숄더 케이프, 타이트한 튜닉, 무릎 길이의 브리치즈.

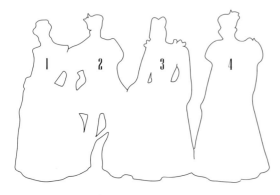

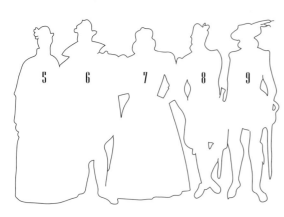

1580-1590년경

❶ **프랑스 백작 부인. 1580년경**: 보석을 세공한 헤드드레스; 패드를 넣어 묶은 머리; 목의 높은 부분에 달린 러프; 타이트한 보디스의 가운; 에폴렛; 넓은 자수 커프스가 달린 팔꿈치 길이의 소매 덮개; 안소매를 띠로 묶어 부풀림; 갈라진 스커트를 리본 탭(tab, "용어해설" 참조)으로 여밈. ❷ **영국 왕실 근위병. 1580년경**: 회색 깃털로 장식한 검은 벨벳 베레모; 스탠드 칼라를 세운 빨간 튜닉; 벨벳 리본으로 가장자리를 장식한 큰 퍼프 슬리브; 퍼프 슬리브와 동일한 형태의 스커트; 금사로 자수를 놓은 보디스; 패드를 넣은 짧은 브리치즈. ❸ **영국 상류계급 부인. 1583년경**: 진주로 장식한 얇은 거즈 헤드드레스; 와이어로 지지한 넓은 러프; 타이트한 보디스의 가운; 패드를 넣은 넓은 소매 윗부분에 리본 장식; 작은 나비매듭 여러 개를 묶어 장식한 스커트. 앞을 터서 자수 스커트를 드러냄; 웨이스트 거들 아래로 매단 깃털 부채. ❹ **스페인 공주. 1584년경**: 금색 브레이드와 깃털로 장식한 좁은 챙을 가진 벨벳 캡; 윙 칼라를 높이 세우고 금과 진주로 자수를 놓은 바닥 길이 코트; 나비매듭으로 장식한 커다란 퍼프 슬리브; 얇은 가죽 장갑.

❺ **스페인 공주. 1585년경**: 좁은 챙의 높은 크라운 모자; 타이트한 보디스와 브로치 장식이 달린 자수 가운; 벌어진 소매의 팔꿈치 부분을 핀으로 고정; 앞이 트인 스커트를 리본 탭으로 여밈. ❻ **독일 궁정신하. 1585년경**: 구부린 챙의 뻣뻣하고 키 높은 모자; 테두리를 짧은 모피로 장식한 케이프; 타이트한 튜닉과 패드를 넣은 큰 소매를 브로치로 고정; 큰 실크 나비매듭으로 가린 코드피스와 동일한 나비매듭 가터가 달린, 패드를 넣은 브리치즈. ❼ **네덜란드 여성. 1587년경**: 목의 높은 부분에 달린 러프; 무늬가 장식된 브로케이드 가운의 보디스가 타이트하고 스커트가 바닥에 닿음; 포맨더(pomander, 향기 나는 말린 꽃 등을 넣는 통)가 달린 웨이스트 거들. ❽ **스페인 상류계급 남성. 1588년경**: 높다란 크라운과 좁은 챙이 달리고 천을 감은 모자; 목과 손목에 동일한 모양 러프가 달림; 무릎 길이의 브리치즈; 실크 가터; 노란색 호즈. ❾ **영국 영주. 1590년경**: 얄팍한 크라운과 넓은 챙의 모자; 은 장식 튜닉의 목에서 허리까지 단추가 달리고 스커트가 길게 내려옴; 브리치즈; 호즈; 리본 나비매듭이 달린 신발.

1590-1595년경

❶ **독일 남성.** 1590년경: 브레이드 장식이 달린 챙 없는 모자; 패드를 넣은 에폴렛에 길고 헐렁한 민소매 튜닉; 목 러프와 손목 러프; 무릎 길이의 브리치즈. ❷ **독일 상류계급 남성.** 1590년경: 넓은 챙이 달린 모자에 깃털 장식; 금색 브레이드 장식 튜닉; 그와 세트를 이루는 패드 넣은 에폴렛; 무릎 길이의 브리치즈; 실크 가터와 그와 세트를 이루는 나비매듭으로 감싼 코드피스. ❸ **스웨덴 공주.** 1590년경: 진주와 보석을 넣은 하트 모양 헤드드레스; 와이어로 틀을 만든 넓은 러프; 에폴렛과 긴 행잉 슬리브, 타이트한 보디스가 달린 가운; 프레임 위에 걸쳐 입은 넓은 스커트. ❹ **이탈리아 남성.** 1590년경: 좁은 챙과 부드러운 크라운의 모자; 높다란 윙 칼라가 달린 바닥 길이의 코트; 무릎 길이의 화려한 브로케이드 언더튜닉; 호즈; 가터; 가죽 뮬.

❺ **프랑스 하녀.** 1590년경: 리넨 캡; V자형 네크라인에 히프 길이의 모직 보디스; 거친 모직 셔츠; 긴 리넨 에이프런; 모직 언더스커트. ❻ **이탈리아상류계급 여성.** 1590년경: 보석 브로치 장식과 긴 베일이 달린 곱슬머리; 벌어진 행잉 슬리브가 달린 가운; 앞이 트인 짧은 오버스커트; 화려한 브로케이드 언더스커트. ❼ **영국 여왕.** 1592년경: 세밀한 곱슬머리를 핀과 브로치로 장식하고 작은 크라운을 꼭대기에 올림; 와이어 프레임으로 지지한 크고 평평한 레이스 러프; 핀, 보석 브로치, 진주로 장식한 실크 가운; 카트휠 프레임(cartwheel frame, "용어해설" 참조) 위에 걸쳐 입은 넓은 스커트. ❽ **베네치아 상류계급 남성.** 1595년경: 키 높은 크라운과 보석 밴드가 장식된 모자; 목 러프와 손목 러프; 슬래시가 들어간 보디스와 소매의 튜닉; 코드피스 위를 덮은 큰 나비매듭; 무릎 길이의 브리치즈.

1595-1600년경

❶ **스페인 상류계급 여성.** 1595년경: 자수 크라운과 깃 장식이 달린 챙 없는 모자; 패드를 넣은 에폴렛이 있는 긴 코트; 레이스 커프스와 금 브레이드가 달린 긴 소매와 그와 세트를 이룬 언더가운. ❷ **스페인 공주.** 1595년경: 테두리를 진주로 장식한 하트 모양 헤드드레스; 세밀한 곱슬머리; 얇은 거즈로 메운 낮은 사각 네크라인 가운; 진주로 줄지어 장식한 스커트와 소매, 타이트한 보디스. ❸ **독일 상류계급 남성.** 1595-1598년경: 깃털 장식이 달린 높다란 크라운의 모자; 높다란 스탠드 칼라가 달린 모피 안감의 케이프; 목에서 허리까지 단추가 달리고 목과 손목에 러프가 있는 튜닉; 코드피스 위를 덮은 큰 나비매듭; 가느다란 가터로 고정된 브리치즈 위에 무릎 길이의 스타킹을 착용함. ❹ **영국 병사.** 1595-1597년경: 패드를 넣은 짧은 브리치즈 위에 투구, 흉갑, 건틀렛을 포함한 금속 장갑을 착용.

❺ **영국 남성.** 1598년경: 챙 넓은 모자; 에폴렛과 평평한 레이스 칼라, 목에서 허리까지 정면부에 단추가 달린 튜닉; 가느다란 벨트; 무릎 길이의 캐니언즈(canions, "용어해설" 참조)와 짧은 브리치즈; 갈색 호즈; 슬래시가 들어간 나무 굽 신발. ❻ **영국 시골 여성.** 1600년경: 리넨 캡 위에 쓴 큰 모자; 흰색 리넨 목깃과 커프스가 달린 거친 모직 드레스; 하얀색 리넨 에이프런. ❼ **영국 정치인.** 1600년경: 자수 캡; 목 러프와 손목 러프가 달린 긴 가운; 자수를 놓은 행잉 슬리브. ❽ **영국 상류계급 여성.** 1600년경; 패드를 넣어 묶은 머리; 와이어로 지지한 높다란 레이스 칼라와 그와 세트를 이룬 레이스 커프스; 야생화 자수를 놓은 실크 가운; 폭넓은 카트휠 프레임 위에 걸친 발목 길이의 스커트; 나무 소재의 굽 높은 신발.

1600-1606년경

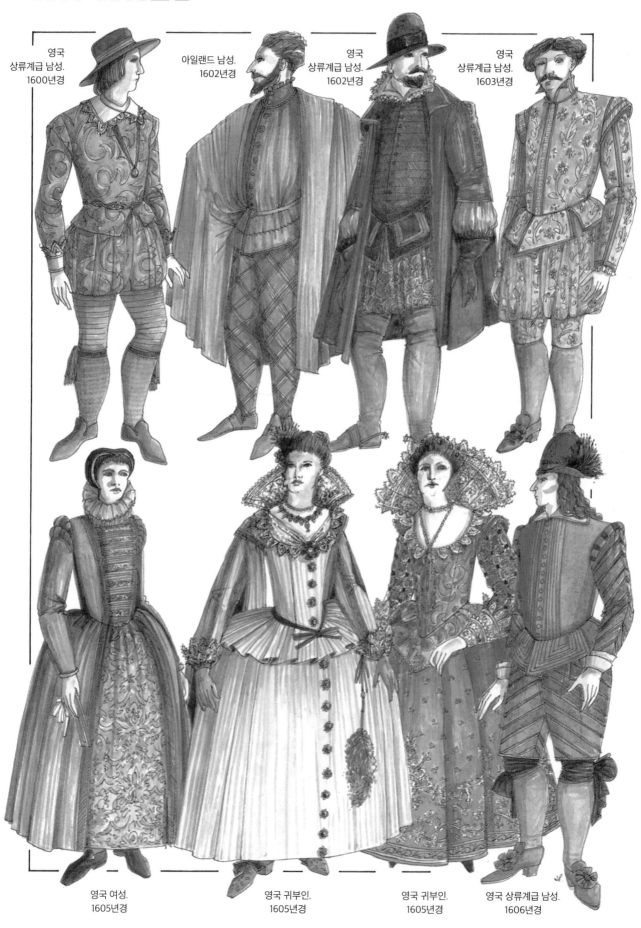

영국
상류계급 남성.
1600년경

아일랜드 남성.
1602년경

영국
상류계급 남성.
1602년경

영국
상류계급 남성.
1603년경

영국 여성.
1605년경

영국 귀부인.
1605년경

영국 귀부인.
1605년경

영국 상류계급 남성.
1606년경

1610-1613년경

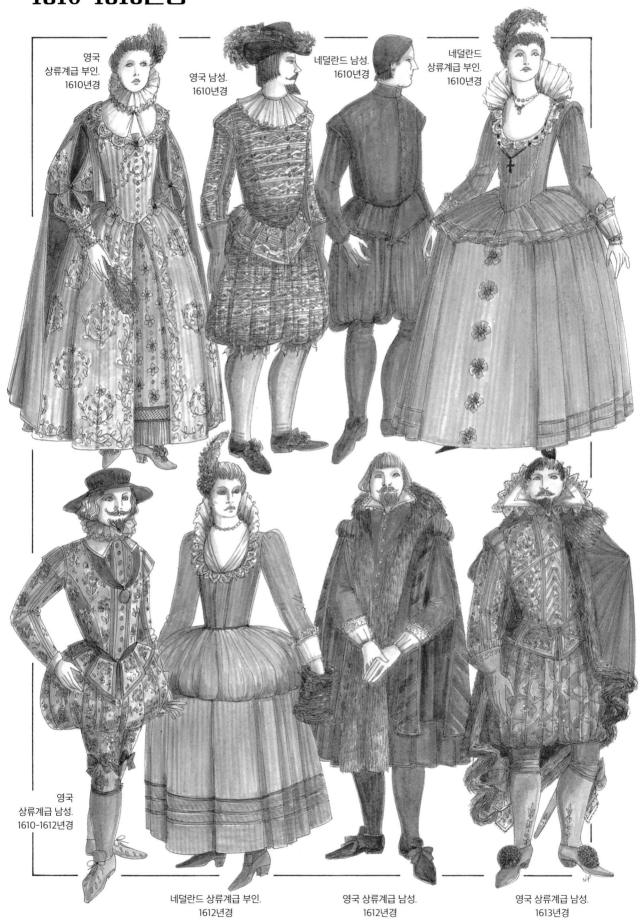

영국
상류계급 부인.
1610년경

영국 남성.
1610년경

네덜란드 남성.
1610년경

네덜란드
상류계급 부인.
1610년경

영국
상류계급 남성.
1610-1612년경

네덜란드 상류계급 부인.
1612년경

영국 상류계급 남성.
1612년경

영국 상류계급 남성.
1613년경

1613-1616년경

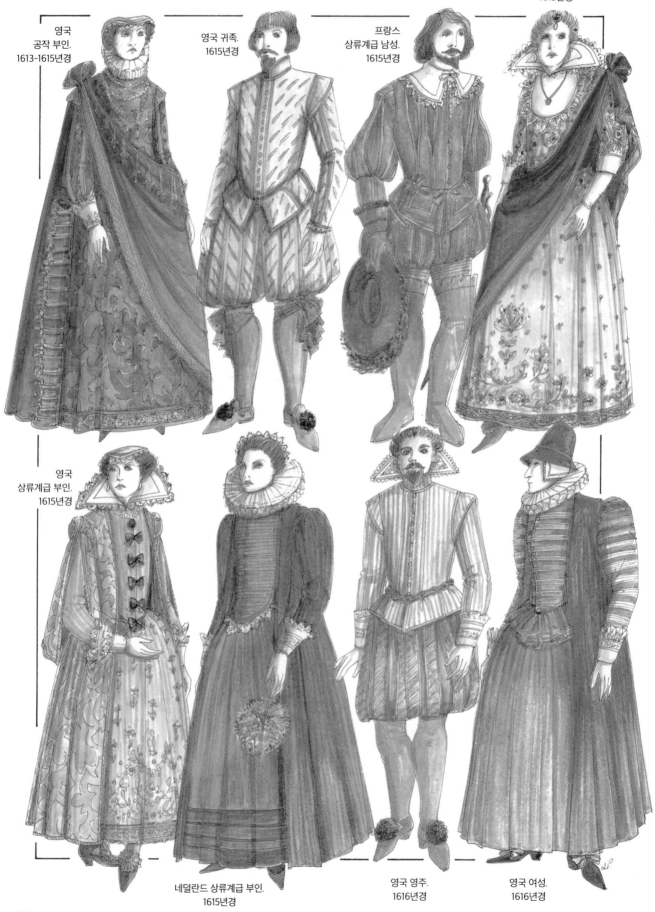

영국
공작 부인.
1613-1615년경

영국 귀족.
1615년경

프랑스
상류계급 남성.
1615년경

영국 상류계급 부인.
1615년경

영국
상류계급 부인.
1615년경

네덜란드 상류계급 부인.
1615년경

영국 영주.
1616년경

영국 여성.
1616년경

1620-1629년경

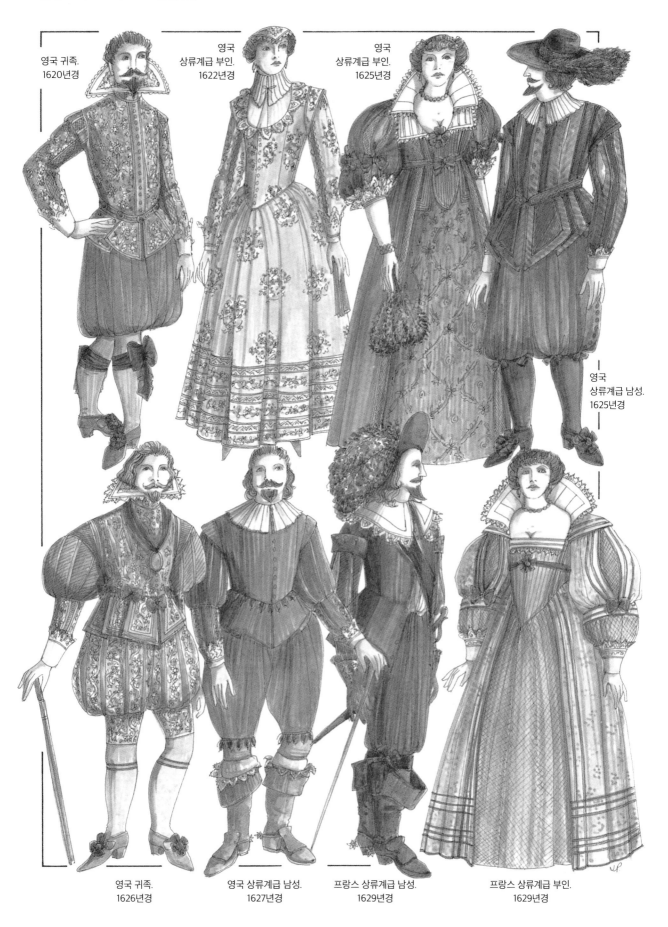

영국 귀족.
1620년경

영국
상류계급 부인.
1622년경

영국
상류계급 부인.
1625년경

영국
상류계급 남성.
1625년경

영국 귀족.
1626년경

영국 상류계급 남성.
1627년경

프랑스 상류계급 남성.
1629년경

프랑스 상류계급 부인.
1629년경

1629-1635년경

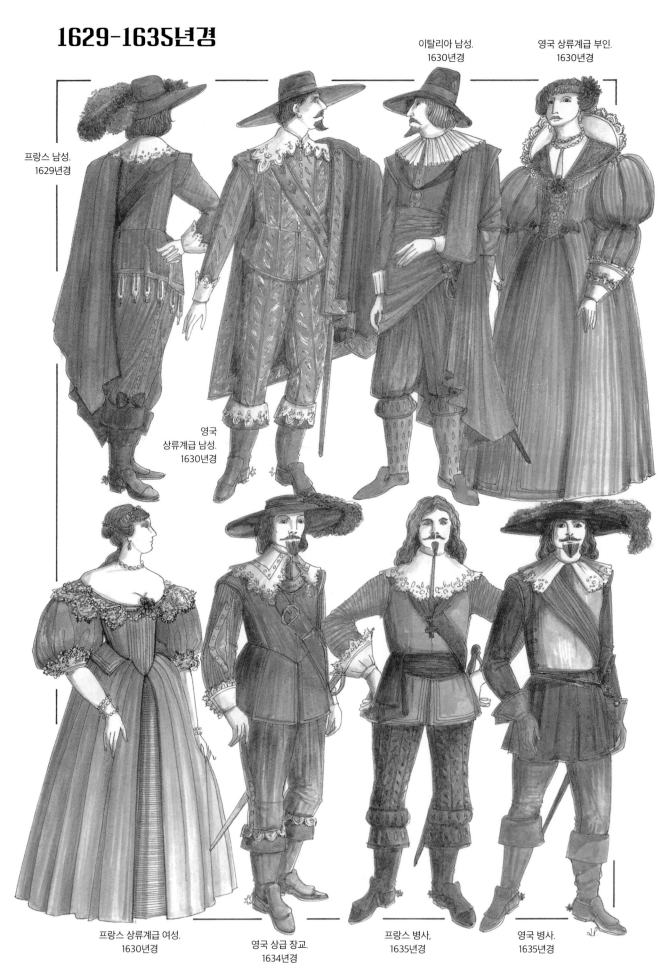

프랑스 남성.
1629년경

이탈리아 남성.
1630년경

영국 상류계급 부인.
1630년경

영국
상류계급 남성.
1630년경

프랑스 상류계급 여성.
1630년경

영국 상급 장교.
1634년경

프랑스 병사,
1635년경

영국 병사.
1635년경

1635-1637년경

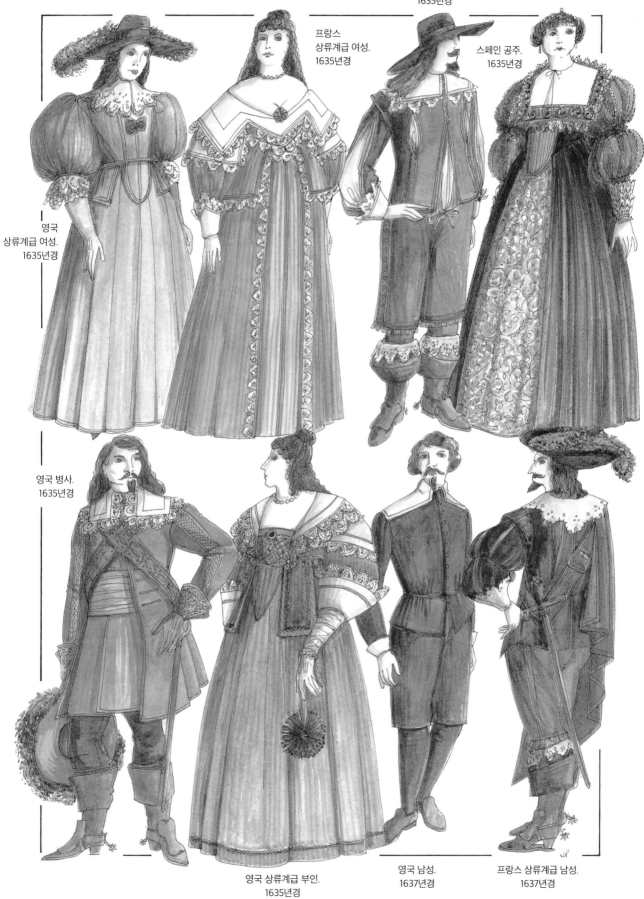

영국 상류계급 남성.
1635년경

프랑스
상류계급 여성.
1635년경

스페인 공주.
1635년경

영국
상류계급 여성.
1635년경

영국 병사.
1635년경

영국 상류계급 부인.
1635년경

영국 남성.
1637년경

프랑스 상류계급 남성.
1637년경

1638-1641년경

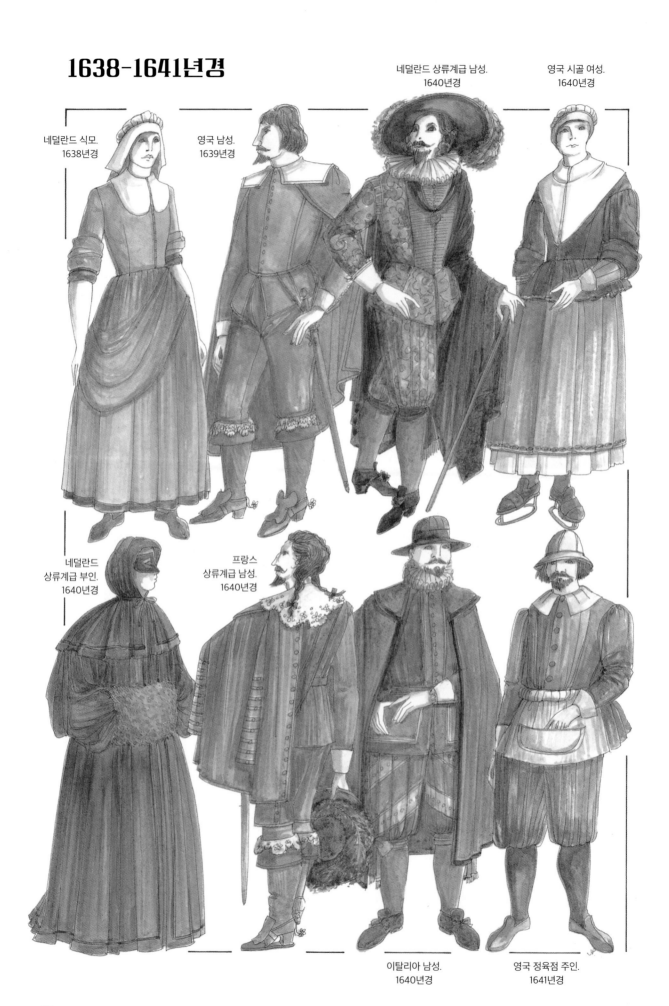

네덜란드 상류계급 남성.
1640년경

영국 시골 여성.
1640년경

네덜란드 식모.
1638년경

영국 남성.
1639년경

네덜란드
상류계급 부인.
1640년경

프랑스
상류계급 남성.
1640년경

이탈리아 남성.
1640년경

영국 정육점 주인.
1641년경

1641-1646년경

이탈리아 남성.
1642년경

영국의 양치기.
1642년경

영국
상류계급 남성.
1641년경

네덜란드 여성.
1642년경

영국 주교.
1645년경

영국 쥐잡이꾼.
1645년경

영국 상류계급 남성.
1646년경

영국 상류계급 부인.
1646년경

1647-1650년경

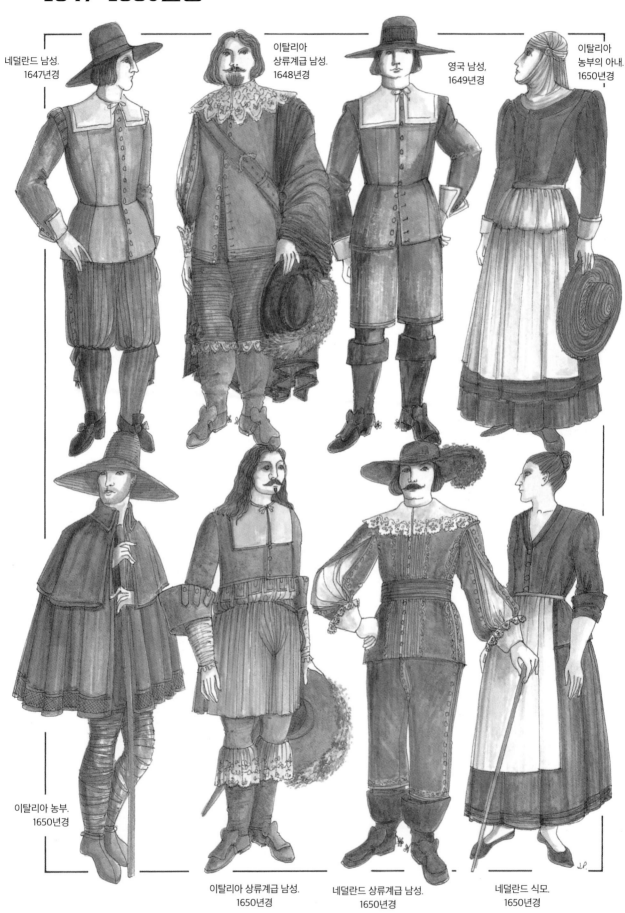

네덜란드 남성.
1647년경

이탈리아
상류계급 남성.
1648년경

영국 남성,
1649년경

이탈리아
농부의 아내.
1650년경

이탈리아 농부.
1650년경

이탈리아 상류계급 남성.
1650년경

네덜란드 상류계급 남성.
1650년경

네덜란드 식모.
1650년경

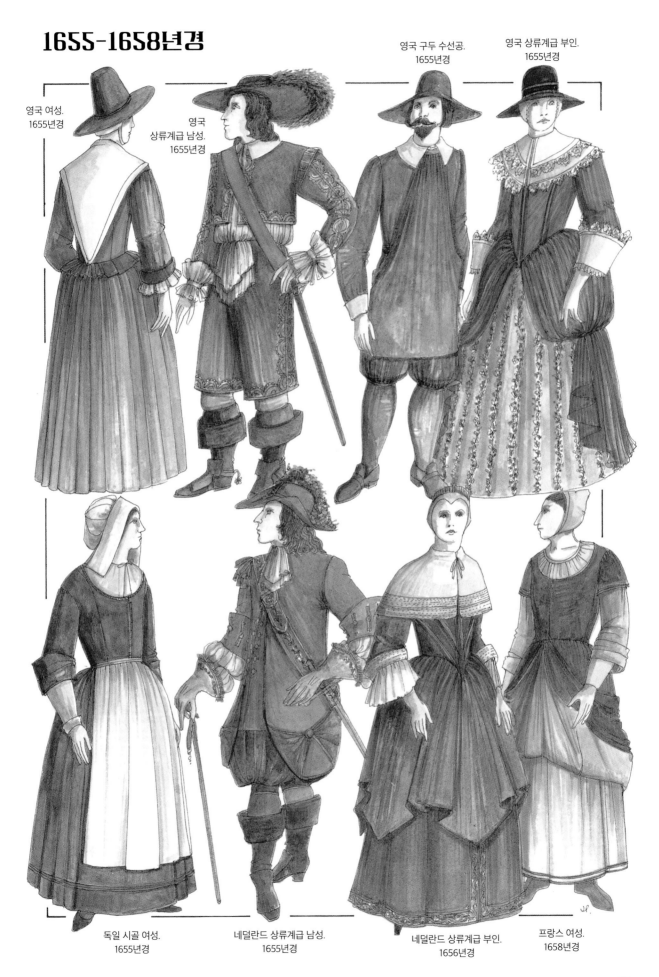

1655-1658년경

영국 여성.
1655년경

영국
상류계급 남성.
1655년경

영국 구두 수선공.
1655년경

영국 상류계급 부인.
1655년경

독일 시골 여성.
1655년경

네덜란드 상류계급 남성.
1655년경

네덜란드 상류계급 부인.
1656년경

프랑스 여성.
1658년경

1660-1665년경

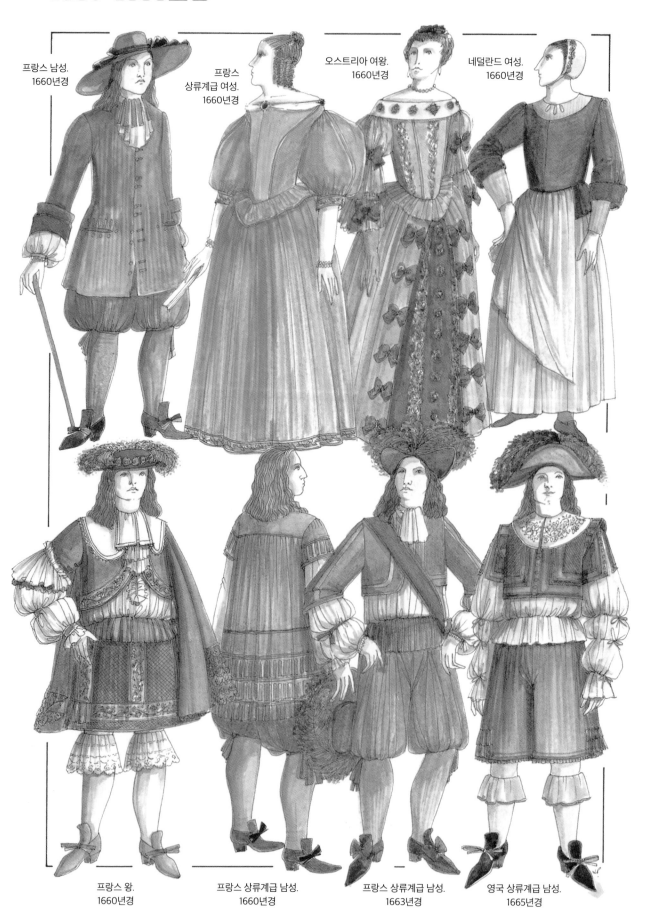

프랑스 남성.
1660년경

프랑스
상류계급 여성.
1660년경

오스트리아 여왕.
1660년경

네덜란드 여성.
1660년경

프랑스 왕.
1660년경

프랑스 상류계급 남성.
1660년경

프랑스 상류계급 남성.
1663년경

영국 상류계급 남성.
1665년경

1665-1670년경

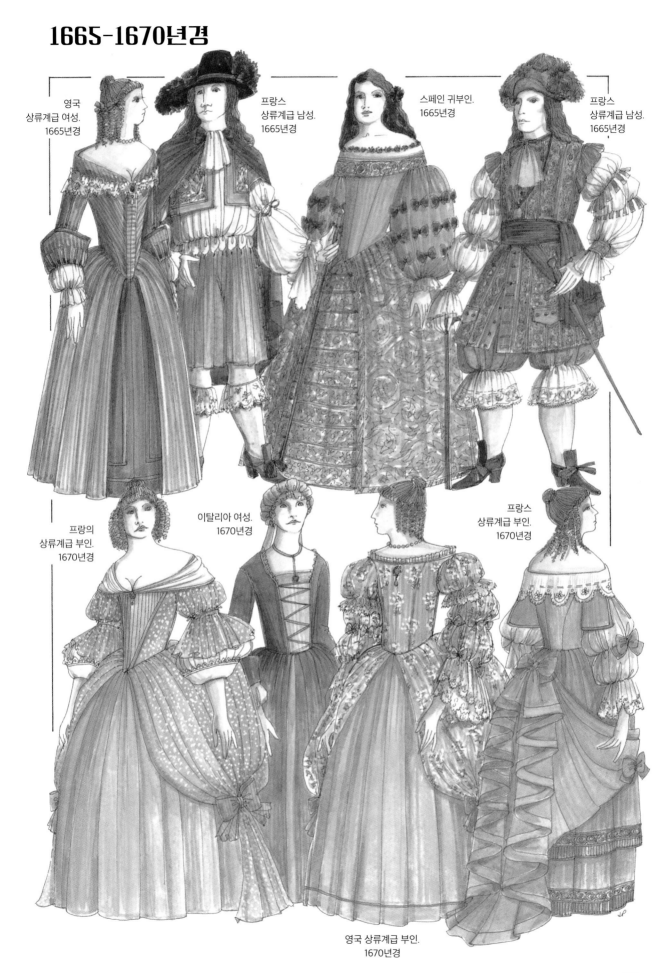

영국
상류계급 여성.
1665년경

프랑스
상류계급 남성.
1665년경

스페인 귀부인.
1665년경

프랑스
상류계급 남성.
1665년경

프랑의
상류계급 부인.
1670년경

이탈리아 여성.
1670년경

프랑스
상류계급 부인.
1670년경

영국 상류계급 부인.
1670년경

1670-1680년경

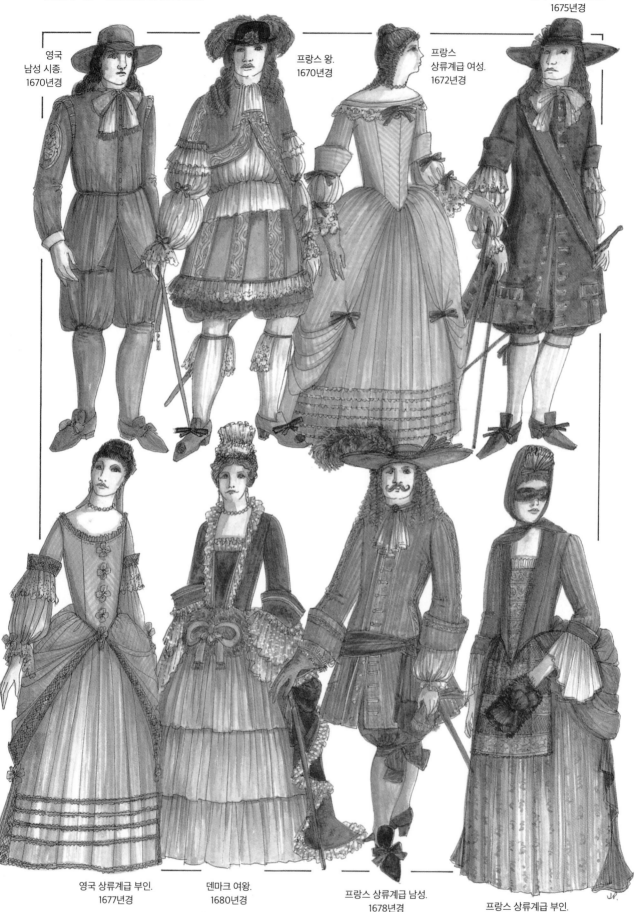

영국 상류계급 남성.
1675년경

영국
남성 시종.
1670년경

프랑스 왕.
1670년경

프랑스
상류계급 여성.
1672년경

영국 상류계급 부인.
1677년경

덴마크 여왕.
1680년경

프랑스 상류계급 남성.
1678년경

프랑스 상류계급 부인.
1680년경

1680-1690년경

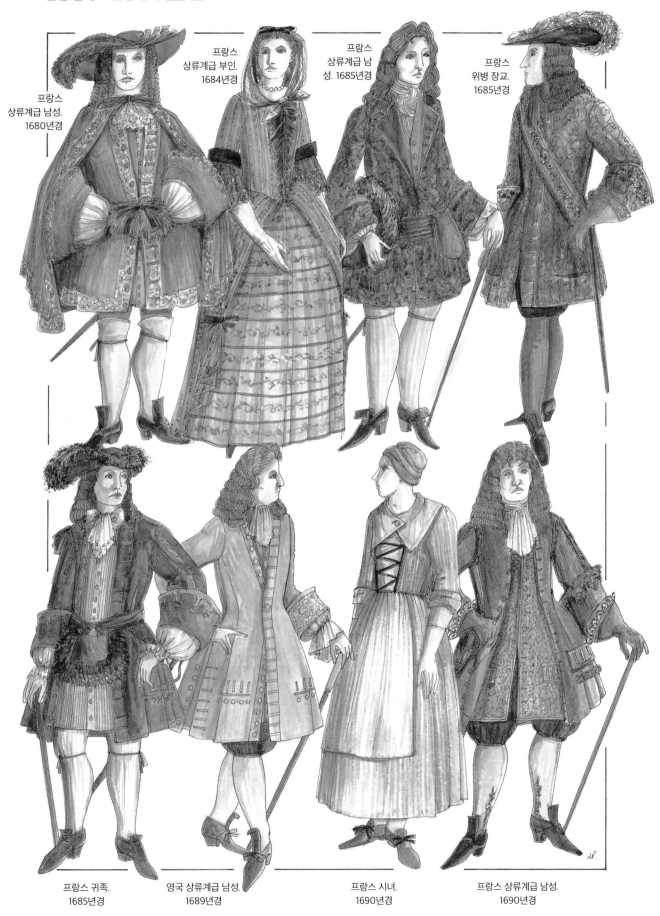

프랑스
상류계급 남성.
1680년경

프랑스
상류계급 부인.
1684년경

프랑스
상류계급 남
성. 1685년경

프랑스
위병 장교.
1685년경

프랑스 귀족.
1685년경

영국 상류계급 남성.
1689년경

프랑스 시녀.
1690년경

프랑스 상류계급 남성.
1690년경

1690-1695년경

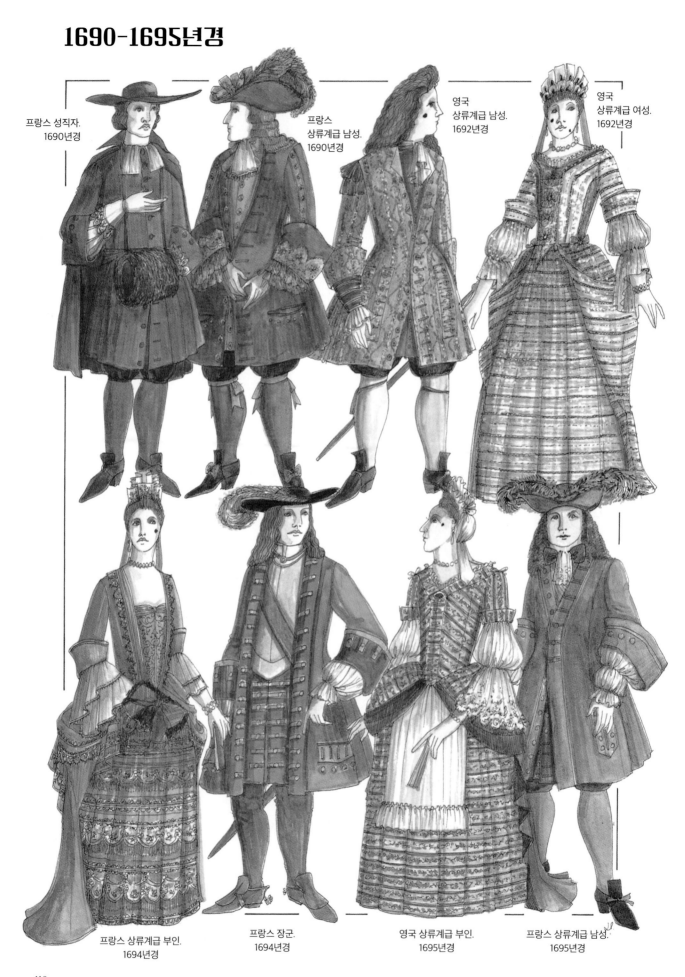

프랑스 성직자.
1690년경

프랑스
상류계급 남성.
1690년경

영국
상류계급 남성.
1692년경

영국
상류계급 여성.
1692년경

프랑스 상류계급 부인.
1694년경

프랑스 장군.
1694년경

영국 상류계급 부인.
1695년경

프랑스 상류계급 남성.
1695년경

1695-1700년경

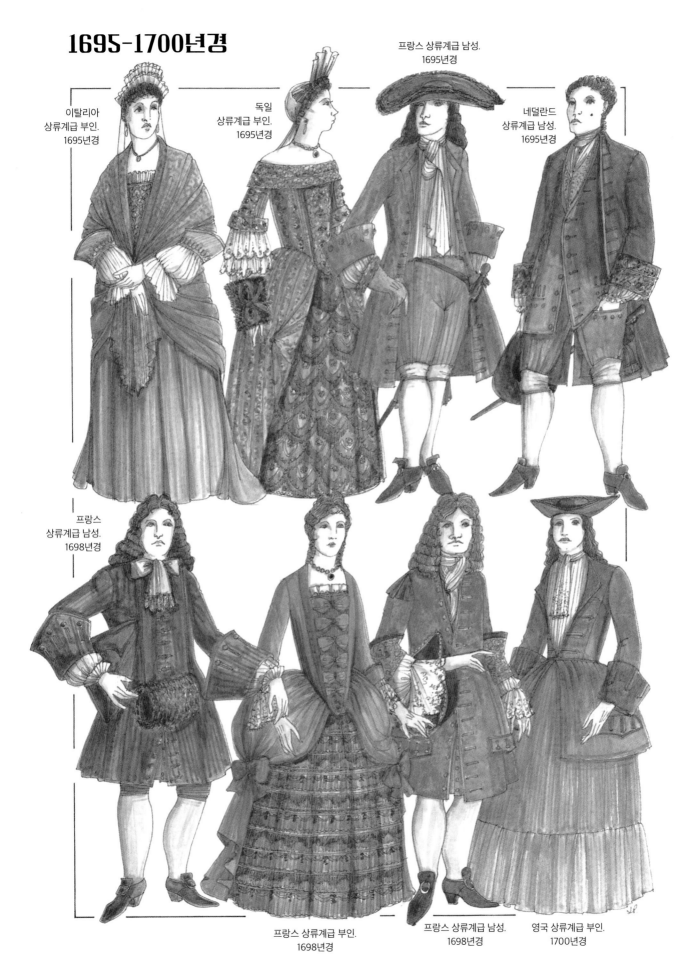

이탈리아
상류계급 부인.
1695년경

독일
상류계급 부인.
1695년경

프랑스 상류계급 남성.
1695년경

네덜란드
상류계급 남성.
1695년경

프랑스
상류계급 남성.
1698년경

프랑스 상류계급 부인.
1698년경

프랑스 상류계급 남성.
1698년경

영국 상류계급 부인.
1700년경

1600-1606년경

❶ 영국 상류계급 남성. 1600년경: 챙 넓은 펠트 모자; 평평한 레이스 칼라와 커프스가 달린, 패드를 넣은 더블릿; 천조각을 이어붙이고 패드를 넣은 브리치즈; 무릎까지 닿는 벨벳 캐니언즈; 프린지(fringe, 술)가 달린 가터. ❷ 아일랜드 남성. 1602년경: 무릎 길이 케이프; 높다란 스탠드 칼라가 달리고 짧은 스커트가 내려오는 튜닉에 핸드 스티치(hand-stitch, 바늘땀)가 들어감; 체크무늬 모직 호즈. ❸ 영국 상류계급 남성. 1602년경: 밴드와 넓은 챙이 달린 키 높은 모자; 무릎 길이 코트; 패드 넣은 더블릿. 레이스 스탠드 칼라와 앞부분에 목에서 허리까지 단추를 달았음; 브로케이드 브리치즈; 낮은 굽과 박차가 달린 허벅지 길이의 부츠. ❹ 영국 상류계급 남성. 1603년경: 에폴렛과 짧은 탭(tab) 스커트가 늘어진 자수 더블릿; 개더가 들어간 브리치즈와 그와 짝을 맞춘 캐니언즈; 파란색 호즈; 큰 로제트(rosette, 장미 모양 리본, "용어해설" 참조)를 단 굽 높은 신발.

❺ 영국 여성. 1605년경: 타이트한 벨벳 헤드드레스와 흰색 언더캡; 브레이드 장식 가운과 수놓은 발목 길이의 언더스커트. ❻ 영국 귀부인. 1605년경: 패드를 넣어 묶어 올리고 깃털과 꽃으로 장식한 머리; 넓은 뼈대로 지지한 높다란 레이스 스탠드 칼라, 긴 행잉 슬리브, 넓은 스커트가 있는 가운을 카트휠 프레임 위에 걸쳐 입음; 와이어로 보강한 나비매듭이 달리고 슬래시를 넣은 굽 높은 신발. ❼ 영국 귀부인. 1605년경: 와이어 프레임으로 지지한 높다란 레이스 스탠드 칼라; 레이스로 장식한 깊게 파인 원형 네크라인; 보석 브로치로 장식한 소매; 뻣뻣한 보디스; 넓은 페플럼; 프레임 위에 걸쳐 입은 자수 스커트. ❽ 영국 상류계급 남성. 1606년경: 구부린 챙과 깃털 장식이 달린 높은 키의 모자; 흰색 리넨 목깃과 커프스가 달린 더블릿; 브레이드가 들어간 에폴렛과 소매, 브리치즈; 실크 새시 가터; 큰 로제트가 달린 굽 높은 신발.

1610-1613년경

❶ 영국 상류계급 부인. 1610년경: 패드를 넣어 올린 머리를 깃털 한 개와 꽃으로 장식; 앞이 트인 발목 길이의 코트; 앞이 넓게 갈라진 소매를 나비매듭으로 여민 자수 가운; 깊게 파인 원형 네크라인을 얇은 천으로 덮고 폭넓은 러프를 걸침; 수놓은 언더스커트. ❷ 영국 남성. 1610년경: 깃털 장식이 달린 챙 넓은 모자; 풀을 먹이지 않은 러프가 장식된 더블릿; 무릎 길이의 헐렁한 브리치즈; 로제트로 장식한 가죽 신. ❸ 네덜란드 남성. 1610년경: 머리에 딱 맞는 챙 없는 펠트 모자; 에폴렛과 탭이 달린 무늬 없는 더블릿; 개더가 들어간 브리치즈; 가죽 신. ❹ 네덜란드 상류계급 부인. 1610년경: 깃털이 한 개 달리고 금과 진주로 세공한 티아라; 와이어로 지지하고 플리트가 들어간 높다란 칼라; 깊게 파인 원형 네크라인의 끝을 얇은 레이스로 장식한 가운; 넓은 드럼통 모양 스커트 위에, 리본으로 가장자리를 장식한 페플럼을 걸침.

❺ 영국 상류계급 남성. 1610-1612년경: 넓은 챙의 뻣뻣한 펠트 모자; 러프와 평평한 레이스 칼라가 달린 자수 더블릿; 패드를 넣은 짧은 브리치즈와 무릎 길이의 캐니언즈 위에 좁은 탭을 걸침; 실크 가터; 슬래시가 들어간 굽 없는 가죽 신. ❻ 네덜란드 상류계급 부인. 1612년경: 풀을 먹인 스탠드 칼라에 플리트를 잡음; 깊게 파인 원형 네크라인의 끝을 레이스로 장식한 가운과 뻣뻣한 보디스; 발목 길이의 넓은 스커트 위에 주름 잡힌 페플럼이 늘어짐; 굽 높은 신발. ❼ 영국 상류계급 남성. 1612년경: 넓은 모피 옷깃이 달린 무릎 길이의 코트; 패드를 넣은 에폴렛과 행잉 슬리브; 레이스 칼라와 커프스가 달린 더블릿; 와이어로 나비매듭을 묶은 신발. ❽ 영국 상류계급 남성. 1613년경: 넓은 모피 옷깃과 레이스로 가장자리를 장식한 긴 클로크; 와이어로 지지한 높은 레이스 칼라; 목에서 허리까지 단추가 달린 자수 더블릿; 브로케이드 브리치즈; 새시 가터; 큰 로제트가 달린 굽 높은 신발.

1613-1616년경

❶ 영국 공작 부인. 1613-1615년경: 얇은 레이스로 끝을 장식한 모자; 한쪽 어깨 위에서 매듭으로 묶은 스톨; 넓은 목 러프; 진주 목걸이; 네크라인이 높은 브로케이드 가운; 레이스 커프스가 달린 긴 소매; 끝단을 금 자수로 장식한 넉넉한 스커트. ❷ 영국 귀족. 1615년경: 에폴렛과 긴 소매, 탭이 달리고 작은 슬래시로 장식한 더블릿; 그와 동일하게 슬래시를 넣고 개더가 들어간 무릎 길이의 브리치즈; 새시 가터; 큰 로제트가 달린 신발. ❸ 프랑스 상류계급 남성. 1615년경: 넓은 레이스 칼라; 탭을 달고 목에서 허리까지 단추가 달린 더블릿; 개더로 장식된 짧은 브리치즈; 초록색 캐니언즈를 덮은 허벅지 길이의 부츠. ❹ 영국 상류계급 부인. 1615년경: 한쪽 어깨 위에서 매듭지어 묶은 스톨; 와이어 프레임으로 지지한 반원형 칼라; 레이스로 끝을 장식한 깊이 파인 원형 네크라인의 가운; 넓은 레이스 커프스가 달린 스리쿼터 슬리브; 자수 놓은 보디스와 스커트.

❺ 영국 상류계급 부인. 1615년경: 삼각형 레이스 캡; 에폴렛과 행잉 슬리브가 달린 브로케이드 오버가운; 나비매듭으로 장식한 발목 길이의 자수 가운; 로제트가 달린 굽 높은 신발. ❻ 네덜란드 상류계급 부인. 1615년경: 얇은 레이스 형태의 캡; 커다란 목 러프; 목에서 허리 아래까지 단추가 달리고 테두리를 레이스와 리본 보더로 장식한 언더가운; 깃털 부채; 큰 로제트가 달린 신발. ❼ 영국 영주. 1616년경: 높은 스탠드 칼라와 목에서 허리까지 단추가 달린 더블릿; 짧은 탭; 레이스 커프스가 달린 손목 길이의 소매; 보석으로 세공한 허리 벨트; 개더가 들어간 헐렁한 브리치즈; 굽 높은 신발. ❽ 영국 여성. 1616년경: 레이스 양식 언더캡 위에 좁은 챙, 키 높은 크라운 모자를 착용; 넓은 러프; 초록색 민소매 코트; 타이트한 보디스와 개더가 들어간 페플럼 가운.

1620-1629년경

❶ 영국 귀족. 1620년경: 레이스 칼라와 커프스; 목에서 허리까지 단추를 단 자수 더블릿; 보석으로 세공한 허리 벨트; 개더가 들어간 브리치즈; 새시 가터; 로제트가 달린 굽 높은 신발. ❷ 영국 상류계급 부인. 1622년경: 레이스 캡; 높다란 폴링 칼라(falling collar, 어깨까지 내려오는 커다란 칼라); 꽃 자수 가운; 거즈로 채운 낮은 네크라인; 리본으로 끝단을 장식한 넉넉한 스커트. ❸ 영국 상류계급 부인. 1625년경: 패드를 넣어 정돈하고 앞머리를 곱슬거리게 말아 리본 장식한 머리; 레이스 칼라 가운; 나비매듭으로 장식한 팔꿈치 길이의 넓은 소매; 가슴 아래에 큰 로제트; 하이 웨이스트 벨트; 뻣뻣한 긴 버스크(busk, 가슴 부분을 버티는 살대, "용어해설" 참조); 앞이 갈라진 스커트; 자수 언더스커트; 깃털 부채. ❹ 영국 상류계급 남성. 1625년경: 높은 크라운과 깃털 장식이 달린 챙 넓은 모자; 브레이드 장식 더블릿; 슬래시트 슬리브; 허리 높은 부분에서 묶은 탭; 옆 단추를 달고 무릎에 나비매듭을 지은 브리치즈.

❺ 영국 귀족. 1626년경: 높은 레이스 칼라; 자수 더블릿; 천조각을 이어 붙인 소매; 리본으로 나비매듭 지은 탭; 패드 넣은 브리치즈와 세트를 이룬 캐니언즈; 가느다란 가터; 지팡이. ❻ 영국 상류계급 남성. 1627년경: 긴 머리, 콧수염과 깎아 손질한 턱수염; 풀 먹이지 않은 러프와 레이스 커프스가 달린 더블릿; 리본으로 묶은 탭; 개더가 들어간 무릎 길이 브리치즈; 부트 호즈(boot hose, "용어해설" 참조); 버킷 부츠(bucket boot, "용어해설" 참조); 부트 레더(boot leather, 부츠에 덧댄 가죽). ❼ 프랑스 상류계급 남성. 1629년경: 깃털 장식 모자; 긴 머리, 콧수염과 깎아 손질한 턱수염; 크림색 폴링 칼라; 앞이 트인 튜닉; 슬래시트 슬리브; 긴 브리치즈; 새시 가터; 박차가 달린 굽 높은 버킷 부츠. ❽ 프랑스 상류계급 부인. 1629년경: 패드를 넣어 다듬은 곱슬머리; 풀 먹인 스탠드 칼라; 낮은 네크라인 가운; 나비매듭으로 장식한 넓은 소매; 패드를 넣은 헐렁한 스커트와 언더스커트.

1629-1635년경

❶ **프랑스 남성. 1629년경:** 깃털 장식이 달린 챙 넓은 모자; 레이스 칼라와 커프스; 탭이 달린 하이 웨이스트 더블릿; 그와 짝을 이룬 무릎 길이 브리치즈에 단추가 달림; 부트 레더와 박차가 달린 버킷 부츠. ❷ **영국 상류계급 남성. 1630년경:** 전체적으로 작은 슬래시를 넣은 클로크; 리넨 소재에 레이스 형태 장식의 폴링 칼라; 하이 웨이스트 더블릿; 그와 짝을 이룬 무릎 길이의 브리치즈. ❸ **이탈리아 남성. 1630년경:** 넓은 밴드를 두른 크라운이 높은 모자; 허리 둘레를 감싸고 한쪽 어깨에 걸친 긴 클로크; 풀을 먹이지 않은 러프; 굽 없는 신발. ❹ **영국 상류계급 부인. 1630년경:** 테두리를 레이스로 장식한 스탠드 칼라; 실크와 벨벳으로 된 하이 웨이스트 가운; 앞부분에 착용한 긴 버스크; 패드를 넣은 큰 소매에 넓은 커프스.

❺ **프랑스 상류계급 여성. 1630년경:** 낮은 네크라인에 레이스 장식이 된 실크 가운; 실크 로제트를 단 뻣뻣한 보디스; 앞이 갈라진 헐렁한 스커트. ❻ **영국 상급 장교. 1634년경:** 깃털로 장식한 모자; 레이스 형태의 폴링 카라; 가죽 더블릿; 소드 벨트; 긴 브리치즈; 부트 호즈, 박차, 부트 레더가 달린 버킷 부츠. ❼ **프랑스 병사, 1635년경:** 긴 곱슬머리, 콧수염과 깎아서 다듬은 턱수염; 초록색 더블릿 위에 가죽 오버튜닉을 착용; 슬래시를 넣은 브리치즈; 넓은 허리 새시와 소드 벨트; 나비 모양 부트 레더를 단 버킷 부츠. ❽ **영국 병사. 1635년경:** 깃털로 장식한 챙 넓은 모자; 레이스 형태의 폴링 칼라; 긴 스커트가 내려오는 튜닉 위에 흉갑; 소드 벨트; 건틀렛; 가죽 부츠.

1635-1637년경

❶ **영국 상류계급 여성. 1635년경:** 깃털 장식의 큰 모자; 긴 곱슬머리; 폭넓은 레이스 형태의 폴링 칼라; 레이스 커프스가 달린 팔꿈치 길이의 커프 슬리브; 페티코트 위에 걸친 넉넉한 스커트. ❷ **프랑스 상류계급 여성. 1635년경:** 톱노트하고 긴 곱슬머리를 옆으로 늘어트림; 어깨까지 깊게 파인 원형 네크라인; 더블 레이스 칼라; 하이 웨이스트 가운; 넓은 커프스가 달린 소매; 앞이 갈라진 스커트; 언더스커트. ❸ **영국 상류계급 남성. 1635년경:** 큰 모자; 긴 곱슬머리, 콧수염과 짧은 턱수염; 레이스로 끄트머리를 장식한 폴링 칼라, 천을 이어 붙인 소매, 스패니시 브리치즈(Spanish breeches, "용어해설" 참조)가 달린 더블릿; 부트 호즈; 긴 부츠; 나비 모양 부트 레더. ❹ **스페인 공주. 1635년경:** 금과 진주를 세공한 티아라; 가운의 깊이 파인 네크라인을 브로치로 장식하고 가장자리를 레이스로 꾸밈; 진주를 점점이 박고 슬래시를 넣은 풍성한 퍼프 슬리브; 넓은 레이스 커프스; 자수와 진주로 장식한 앞이 트인 스커트.

❺ **영국 병사. 1635년경:** 긴 곱슬머리, 콧수염과 짧은 턱수염; 리넨 칼라가 달린 무릎 길이의 코트; 양어깨에 걸친 소드 벨트; 넓은 실크 새시를 두른 가죽 언더코트; 깃털로 장식한 큰 모자; 나비 모양 부트 레더와 박차가 달린 가죽 버킷 부츠. ❻ **영국 상류계급 부인. 1635년경:** 더블 레이스가 달린 큰 칼라; 낮은 사각 네크라인의 하이 웨이스트 가운; 긴 버스크; 자수가 된 탭; 긴 장갑; 깃털 부채. ❼ **영국 남성. 1637년경:** 폴링 칼라와 그와 짝을 이룬 커프스; 정면부에서 아래쪽으로 단추가 달리고, 짧은 스커트가 내려오는 더블릿; 좁은 허리 벨트; 스패니시 브리치즈. ❽ **프랑스 상류계급 남성. 1637년경:** 깃털로 장식한 넓은 챙의 모자; 긴 케이프; 패널을 이어 붙인 보디스와 소매의 더블릿; 리본 장식을 단 스패니시 브리치즈; 부트 호즈, 나비 모양 부트 레더, 클로그(clog,코르크나 나무로 된 나막신)가 달린 버킷 부츠.

1638-1641년경

❶ 네덜란드 식모. 1638년경: 풀을 먹인 리넨 캡과 칼라; 앞부분 가운데에 레이스가 달리고 소매를 접어 올린 모직 드레스; 리넨 에이프런. **❷ 영국 남성. 1639년경:** 무릎 길이의 케이프; 무늬 없는 폴링 칼라; 앞부분에 단추가 달린 더블릿; 스패니시 브리치즈; 커프와 부트 호즈, 나비 모양 부트 레더, 박차가 달린 긴 부츠. **❸ 네덜란드 상류계급 남성. 1640년경:** 깃털로 장식한 큰 모자; 풀을 먹이지 않은 러프; 긴 탭이 달린 브로케이드 더블릿; 그와 세트를 이룬 브리치즈; 새시 가터; 작은 로제트가 달린 빨간 굽 신발. **❹ 영국 시골 여성. 1640년경:** 리넨 캡; 그와 세트를 이룬 칼라와 커프스와 페티코트; 끝단에 자수가 들어간 모직 스커트 위에 짧은 페플럼 스커트를 착용; 높다란 금속 패튼 위에 착용한 가죽 신.

❺ 네덜란드 상류계급 부인. 1640년경: 숄더 케이프와 후드; 실크 마스크(mask, 복면); 끝단을 브레이드로 장식한 바닥 길이의 벨벳 코트; 모피 머프(muff, 원통형 모피로 그 안에 양손을 넣음, "용어해설" 참조). **❻ 프랑스 상류계급 남성. 1640년경:** 긴 곱슬머리를 땋아 늘임; 넓은 레이스 칼라; 테두리를 금 브레이드와 단추로 장식한 코트를 한쪽 어깨 위에 착용; 타이트한 더블릿; 그와 짝을 이룬 스패니시 브리치즈; 나비 모양 부트 레더, 박차와 클로그가 부착된 부츠. **❼ 이탈리아 남성. 1640년경:** 개더가 들어간 크라운의 작은 패브릭 모자; 케이프 칼라(cape collar, "용어해설" 참조)가 달린 긴 클로크; 목 러프; 앞부분에 단추를 단 더블릿; 리본으로 장식되고 게더가 들어간 브리치즈; 새시 가터; 호즈; 가죽 신. **❽ 영국 정육점 주인. 1641년경:** 리넨 소재의 모자, 목깃, 커프스, 큰 주머니가 딸린 짧은 에이프런; 앞부분에 단추를 달고 헐렁한 스커트를 늘어트린 더블릿; 개더가 들어간 브리치즈; 호즈; 가죽 신.

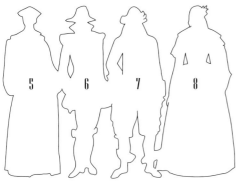

1641-1646년경

❶ 영국 상류계급 남성. 1641년경: 깃털로 장식된 모자; 단추로 잠그는 짧은 케이프; 레이스로 가장자리를 장식한 넓은 칼라; 브레이드 장식을 한 동일한 패브릭 소재의 더블릿과 긴 브리치즈; 레이스 부트 호즈; 버킷 부츠. **❷ 네덜란드 여성. 1642년경:** 링리츠로 다듬은 머리에 작은 리넨 캡을 착용; 리넨 칼라; 반투명한 언더칼라; 타이트한 보디스와 헐렁한 스커트가 내려오는 가운; 넓은 리넨 커프스가 달린 스리쿼터 슬리브. **❸ 이탈리아 남성. 1642년경:** 개더가 들어간 크라운의 모자; 넓은 칼라가 달린 클로크; 에폴렛과 자수 소매가 달린 더블릿; 무릎 길이의 브리치즈; 호즈; 가죽 신. **❹ 영국 양치기. 1642년경:** 챙 넓은 밀짚모자; 리넨 칼라와 커프스; 목에서 허리까지 단추가 달린 튜닉; 히프 백을 매단 넓은 가죽 벨트; 개더가 들어간 넉넉한 브리치즈; 긴 부츠로 덮은 짧은 호즈.

❺ 영국 주교. 1645년경: 타이트한 스컬캡 위에 쓴 납작한 사각모자; 커프스에 개더가 형성된 넉넉한 소매의 긴 서플리스(surplice, 성직자가 입는 중백의); 바닥 길이의 민소매 코트; 긴 파란색 스톨. **❻ 영국 쥐잡이꾼. 1645년경:** 꼭대기 높은 크라운 모자; 윙 칼라와 에폴렛이 달리고, 목에서 허리까지 단추를 단 더블릿; 가죽 벨트와 큰 백; 호즈; 새시 가터. **❼ 영국 상류계급 남성. 1646년경:** 깃털과 리본으로 장식한 모자; 앞이 벌어진 짧은 튜닉; 프릴 장식 셔츠; 끝단에 프릴과 양옆구리에 리본이 장식된 넓은 무릎 길이의 스패니시 브리치즈. **❽ 영국 상류계급 부인. 1646년경:** 옆으로 링리츠한 머리를 리본과 깃털로 장식; 레이스로 끝을 장식한 큰 더블칼라; 그와 짝을 이룬 넓은 커프스가 달린 스리쿼터 슬리브; 타이트한 보디스; 헐렁한 스커트; 깃털 부채.

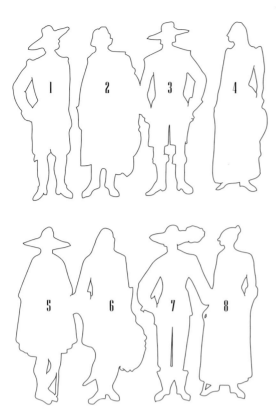

1647-1650년경

❶ 네덜란드 남성. 1647년경: 높다란 크라운과 넓은 챙이 달린 모자; 리넨 폴링 칼라와 옆이 벌어진 커프스; 위에서 아래로 단추 채운 더블릿; 개더가 들어간 브리치즈. **❷ 이탈리아 상류계급 남성.** 1648년경: 긴 머리와 콧수염, 짧게 손질한 턱수염; 한쪽 어깨에 걸친 클로크; 넓은 레이스 칼라; 목에서 허리까지 단추가 달린 타이트한 보디스; 대각선으로 찬 소드 벨트; 부츠 안에 집어넣은 넉넉한 브리치즈; 깃털 장식 모자. **❸ 영국 남성,** 1649년경: 키 높은 크라운과 넓은 챙의 모자; 넓은 칼라와 커프스; 목에서 끝단까지 단추가 달린 재킷; 무릎 길이의 스패니시 브리치즈; 박차가 달린 긴 가죽 부츠. **❹ 이탈리아 농부의 아내.** 1650년경: 흰색 리넨 헤드드레스; 끝단에 대조적인 색상의 밴드를 덧댄 짧은 드레스와 그 안에 착용한 긴 언더스커트; 큰 밀짚모자.

❺ 이탈리아 농부. 1650년경: 키 높은 크라운의 큰 밀짚모자; 짧은 오버케이프와 하이칼라가 달린 클로크. 끝단에 자수를 넣음; 둘둘 감은 형태의 호즈; 앵클 부츠. **❻ 이탈리아 상류계급 남성.** 1650년경: 어깨까지 닿는 머리, 콧수염과 짧게 손질한 턱수염; 팔꿈치 길이의 소매와 폭넓은 커프스가 달린 짧은 재킷; 헐렁한 페티코트 브리치즈; 레이스 부트 호즈; 긴 부츠. **❼ 네덜란드 상류계급 남성.** 1650년경: 깃털로 장식한 모자; 긴 머리와 콧수염; 레이스 칼라가 달린 셔츠; 단추를 잠그지 않은 재킷 소매 안으로 보이는 넉넉한 소매; 넓은 하이 웨이스트 새시; 긴 스패니시 브리치즈; 나비 모양 부트 레더와 박차가 달린 스웨이드 부츠. **❽ 네덜란드 식모.** 1650년경: 틀어 올린 머리; 정면부에서 아래쪽으로 단추를 단 재킷; 끝단 장식이 들어간 넉넉한 스커트; 에이프런; 굽 없는 신발.

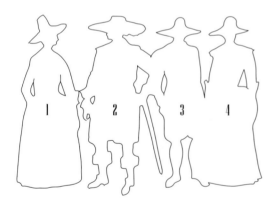

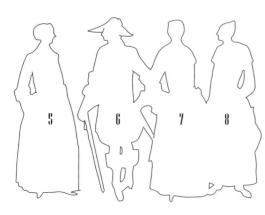

1655-1658년경

❶ 영국 여성. 1655년경: 흰색 리넨 언더캡 위에 높다란 크라운과 넓은 챙이 달린 모자를 착용; 동일한 리넨 칼라와 커프스; 페플럼이 내려오는 타이트한 보디스; 스리쿼터 슬리브; 허리 부분에 개더를 넣은 바닥 길이의 스커트. **❷ 영국 상류계급 남성.** 1655년경: 깃털로 장식한 큰 챙의 모자; 자수가 들어간 튜닉; 손목과 허리 앞부분에 프릴을 단 리넨 셔츠; 자수가 들어간 무릎 길이의 넓은 브리치즈; 나비 모양 부트 레더를 단 버킷 부츠; 대각선으로 찬 소드 벨트. **❸ 영국 구두 수선공.** 1655년경: 챙 넓은 모자; 리넨 칼라와 커프스가 달린 코트; 가죽 에이프런; 무릎에서 묶은 뒤 개더를 넣은 브리치즈; 호즈; 굽 없는 신발. **❹ 영국 상류계급 부인.** 1655년경: 얇은 레이스 리넨 캡 위에, 높다란 크라운과 넓은 챙의 모자를 착용; 같은 리넨 소재 더블칼라, 스리쿼터 길이의 소매에 달린 커프스; 타이트한 보디스; 오버스커트를 히프 양쪽으로 걷어 올려 자수 언더스커트를 드러내 보임.

❺ 독일 시골 여성. 1655년경: 넓은 챙을 뒤집은 흰색 리넨 캡; 깊게 파인 원형 네크라인 보디스; 넓은 커프스가 달린 넓은 스리쿼터 슬리브; 리본 밴드로 장식한 개더가 들어간 스커트; 큰 에이프런; 목과 팔 아랫부분이 보이는 언더가운. **❻ 네덜란드 상류계급 남성.** 1655년경: 위로 접힌 챙과 깃털이 달린 모자; 넥클로스(neck cloth); 앞자락을 푼 긴 코트; 오른쪽 어깨 위에 리본 장식; 넓은 커프스가 달린 팔꿈치 길이의 소매; 긴 웨이스트코트(waistcoat, 조끼); 대각선으로 찬 소드 벨트. 무릎 부분에 개더를 넣은 브리치즈; 굽 높은 버킷 부츠; 자수 놓은 건틀렛. **❼ 네덜란드 상류계급 부인.** 1656년경: 리넨 소재의 캡과 칼라, 섬세한 스티치(바늘땀)가 들어간 커프스; 바운드 심(bound seam, 잘라낸 시접의 끝을 안감으로 감싸 정리하는 솔기 처리법) 처리한 타이트한 보디스; 가장자리를 뾰족하게 자른 짧은 오버스커트; 끝단을 브레이드로 장식한 언더스커트. **❽ 프랑스 여성.** 1658년경: 턱밑으로 묶은 리넨 보닛; 타이트한 보디스; 정면부에서 말아 올린 스커트; 짧은 소매; 리넨 페티코트.

1660-1665년경

❶ **프랑스 남성. 1660년경**: 루프 리본을 단 챙 넓은 모자; 어깨까지 닿는 머리; 긴 코트에 달린 엉덩이 높이 호주머니에 허리선을 따라 단추가 장식됨; 넓은 커프스가 달린 팔꿈치 길이의 소매; 무릎 부분에 개더가 들어간 헐렁한 브리치즈; 높은 굽, 높은 텅(tongue, 구두 혀)과 와이어 리본 나비매듭. ❷ **프랑스 상류계급 여성. 1660년경**: 틀어 올리고 옆으로 링리츠한 머리; 어깨까지 파인 넓은 네크라인 실크 가운을 브로치로 고정; 팔꿈치 부분에서 밴드를 붙이고 개더를 넣은 풍성한 소매; 페플럼; 끝단에 브레이드 장식이 달린 풍성한 스커트. ❸ **오스트리아 여왕. 1660년경**: 진주 드롭 이어링과 세트를 이룬 목걸이; 브로치로 장식한 넓은 칼라; 페플럼이 달린 타이트한 보디스; 나비매듭 장식이 달린 짧은 소매; 긴 장갑; 바닥 길이의 스커트 앞을 터서 자수 놓인 언더스커트를 드러내 보임. ❹ **네덜란드 여성. 1660년경**: 턱밑으로 묶은 자수가 들어간 캡; 타이트한 보디스의 넓은 페플럼; 커프스가 달린 스리쿼터 슬리브; 언더가운; 커다란 에이프런.

❺ **프랑스 왕. 1660년경**: 깃털과 작은 나비매듭으로 장식된 작은 모자; 넓은 레이스 칼라와 넥클로스; 짧은 소매가 달린 짧은 재킷; 허리와 소매에 개더가 들어간 헐렁한 셔츠; 루프 리본으로 장식한 오버스커트; 무릎 부분에 레이스 프릴이 들어간 호즈. ❻ **프랑스 상류계급 남성. 1660년경**: 어깨까지 닿는 가발; 높은 위치에 요크를 달고 짧은 소매를 가진, 루프 리본으로 장식한 코트; 개더가 들어간 브리치즈; 높고 빨간 굽을 달고 와이어를 나비매듭 지은 신발; 깃털로 장식한 큰 모자. ❼ **프랑스 상류계급 남성. 1663년경**: 큰 깃털 장식이 달린 모자; 긴 곱슬 가발; 짧은 재킷; 리넨 셔츠; 허리에서 묶은 루프 리본; 브리치즈; 굽 높은 신발; 대각선으로 찬 소드 벨트. ❽ **영국 상류계급 남성. 1665년경**: 챙을 앞으로 뒤집어 올린 깃털 장식 모자; 짧은 재킷; 패티코트 브리치즈; 무릎 부분에 프릴이 달린 호즈; 높은 굽이 달리고 와이어가 나비매듭으로 묶인 신발.

1665-1670년경

❶ **영국 상류계급 여성. 1665년경**: 진주 목걸이; 줄무늬 실크 가운, 깊게 파인 네크라인과 레이스로 장식한 칼라가 달린 타이트한 보디스; 진주를 박아 넣은 큰 브로치; 개더가 들어간 스커트의 앞을 터서 어두운색 언더스커트를 드러냄. ❷ **프랑스 상류계급 남성. 1665년경**: 깃털 장식이 달린 높다란 크라운의 모자; 긴 클로크; 넥클로스; 자수가 들어간 짧은 재킷; 헐렁한 소매에 들어간 개더가 손목 부분에서 프릴로 이어지는 셔츠; 리본으로 장식한 무릎 길이의 넉넉한 페티코트 브리치즈; 레이스 프릴이 달린 호즈. ❸ **스페인 귀부인. 1665년경**: 로제트 장식을 단 어깨 길이의 머리; 낮은 네크라인에 자수 칼라가 달린 타이트한 보디스; 개더가 들어간 넉넉한 소매를 나비매듭으로 장식함; 자수 스커트의 앞을 터서 언더스커트를 드러냄. ❹ **프랑스 상류계급 남성. 1665년경**: 깃털 장식을 달고 위로 뒤집어 올린 챙 작은 모자; 어깨 길이의 가발; 나비매듭 장식이 달린 크라바트(cravat, "용어해설" 참조); 웨이스트 새시로 묶은 긴 코트; 리본 장식이 달린 개더가 들어간 소매.

❺ **프랑스 상류계급 부인. 1670년경**: 틀어 올린 곱슬머리; 타이트한 보디스와 낮은 네크라인, 개더가 들어가고 팔꿈치에 커프스를 단 소매, 타이트한 보디스가 있는 가운; 앞을 터서 양편을 나비매듭으로 묶은 오버스커트. ❻ **이탈리아 여성. 1670년경**: 개더를 넣고 뒤로 길고 가는 띠가 내려오는 캡; 앞을 끈으로 묶은 타이트한 보디스; 개더가 들어간 스커트. ❼ **영국 상류계급 부인. 1670년경**: 넓은 오프숄더 네크라인(off-the-shoulder neckline, 목둘레를 두 어깨가 노출될 정도로 크게 판 것) 자수 가운. 얇은 실크 소재; 여러 단을 부풀린 퍼프 슬리브; 앞이 트인 오버스커트를 양옆으로 묶어, 무늬 없는 언더스커트를 드러냄. ❽ **프랑스 상류계급 부인. 1670년경**: 가운의 보디스가 타이트하고 오프숄더 네크라인이 넓음; 나비매듭으로 장식한 퍼프 슬리브; 고리 무늬 긴 장식 천이 개더가 들어간 스커트의 뒤쪽 허리에서부터 바닥까지 끌림; 브레이드 리본과 프린지로 끝단을 장식한 언더스커트.

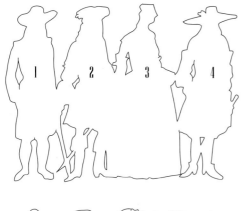

1670-1680년경

❶ **영국 남성 시종. 1670년경:** 챙 넓은 모자; 나비매듭으로 묶은 넥클로스; 정면의 하단으로 단추가 달린 히프 길이의 코트; 좁은 벨트; 무릎 길이의 브리치즈; 호즈; 굽 낮은 신발. ❷ **프랑스 왕. 1670년경:** 로제트와 깃털 장식을 한 좁은 챙의 작은 모자; 어깨 길이 곱슬 가발; 넥클로스; 그와 세트를 이룬 셔츠, 커프스, 가터; 짧은 소매의 짧은 재킷; 그와 동일한 디자인의 오버스커트; 헐렁한 브리치즈; 나비매듭과 로제트로 장식한 빨간 굽 신발. ❸ **프랑스의 상류계급 여성. 1672년경:** 레이스로 끝을 장식한 네크라인과 그와 세트를 이룬 프릴 커프; 타이트한 보디스; 앞을 터서 양옆으로 감아 올린 오버스커트; 레이스로 끝단을 장식한 언더스커트. ❹ **영국 상류계급 남성. 1675년경:** 높다란 크라운과 넓은 챙의 모자; 나비매듭으로 묶은 넥클로스; 짧은 소매가 달린 무릎 길이의 코트; 긴 웨이스트코트; 무릎 부분에 개더가 들어가도록 묶은 브리치즈; 가터; 빨간 굽과 높은 텅, 넓은 나비매듭이 달린 신발.

❺ **영국 상류계급 부인. 1677년경:** 둥근 네크라인의 가운; 타이트한 보디스의 중앙 패널을 실크 로제트로 장식; 자수 커프스가 달린 팔꿈치 길이의 소매; 뒤로 감아 올린 오버스커트; 끝단을 레이스로 장식한 언더스커트. ❻ **덴마크 여왕. 1680년경:** 프릴 캡 위에, 플리트가 들어간 뻣뻣한 레이스 퐁탕주(fontange, "용어해설" 참조)를 착용; 낮은 사각 네크라인 가운; 벨벳 보디스, 소매, 테두리가 레이스와 리본으로 장식된 땅에 끌리는 백 스커트(back skirt); 큰 리본 매듭으로 장식한 모피 머프. ❼ **프랑스 상류계급 남성. 1678년경:** 리본과 깃털로 장식한 큰 모자; 긴 곱슬 가발; 넥클로스; 타이트한 무릎 길이의 코트; 커프스가 있는 스리쿼터 슬리브; 프린지가 달린 새시; 개더가 들어간 브리치즈; 큰 나비매듭이 달린 가터. ❽ **프랑스 상류계급 부인. 1680년경:** 실크 스카프로 감싼 뻣뻣한 실크 레이스로 된 높다란 퐁탕주; 복면; 줄무늬 실크 가운, 낮은 사각 네크라인 보디스; 레이스 에이프런; 나비매듭 장식의 작은 머프.

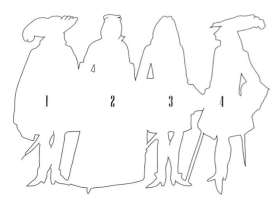

1680-1690년경

❶ **프랑스 상류계급 남성. 1680년경:** 리본과 깃털 장식이 된 넓은 챙의 모자; 레이스 넥클로스와 뻣뻣한 나비매듭; 넓은 자수 보더로 마감한 긴 케이프; 그와 세트를 이룬 타이트한 코트; 나비매듭 장식이 달린 작은 모피 머프; 무릎 길이의 스타킹; 가터; 빨간색 높은 굽과 긴 텅이 달린 신발. ❷ **프랑스 상류계급 부인. 1684년경:** 뻣뻣한 얇은 리본으로 만든 헤드드레스; 실크 스카프; 루프 리본으로 장식한 뼈대를 넣은 (boned) 보디스; 앞이 갈라진 스커트를 양옆에서 말아 올림; 자수를 놓은 언더스커트; 긴 장갑. ❸ **프랑스 상류계급 남성. 1685년경:** 어깨 길이의 곱슬 가발; 실크 크라바트; 타이트한 무릎 길이의 브로케이드 코트; 웨이스트코트; 넓은 새시; 깃털 장식이 달린 모자; 긴 지팡이. ❹ **프랑스 위병 장교. 1685년경:** 깃털 장식 모자; 긴 곱슬 가발; 타이트한 무릎 길이의 브로케이드 코트; 사선으로 두른 자수 새시; 건틀렛; 개더가 들어간 브리치즈; 호즈; 굽 높은 신.

❺ **프랑스 귀족. 1685년경:** 챙을 구부린 깃털로 장식한 큰 모자; 긴 곱슬 가발; 긴 웨이스트코트 위에 걸친, 넓은 커프스의 타이트한 코트; 웨이스트 새시로 고정한 모피 머프; 호즈, 무릎 높이의 가터; 굽 높은 신발; 지팡이. ❻ **영국 상류계급 남성. 1689년경:** 어깨 길이의 가발; 끝단에 레이스가 달린 실크 넥클로스; 그와 세트를 이룬 셔츠의 커프스; 플레어 스커트, 낮은 위치의 주머니, 자수 커프스가 달린 타이트한 코트; 무릎 길이의 브리치즈; 스타킹; 텅이 높이 뻗은 신발. ❼ **프랑스 시녀. 1690년경:** 리넨 터번; 케이프 칼라; 앞을 끈으로 여민 보디스; 발목 길이의 스커트; 에이프런; 굽 없는 가죽 신. ❽ **프랑스 상류계급 남성. 1690년경:** 긴 곱슬 가발; 레이스 장식이 달린 넥클로스; 타이트한 긴 코트. 재봉선에 모피를 댐; 브로케이드 웨이스트코트; 가죽 건틀렛; 자수 클록(clocks, 양말목의 자수 장식, "용어해설" 참조)이 들어간 스타킹.

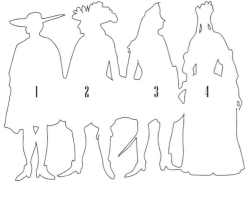

1690-1695년경

❶ **프랑스 성직자.** 1690년경: 두께가 얇은 크라운과 넓은 챙의 모자; 폴링 밴드 (falling band, 어깨 위에 접어 젖힌 폭넓은 깃); 넉넉한 스커트가 달린 타이트한 코트; 웨이스트 새시로 묶은 모피 머프. ❷ **프랑스 상류계급 남성.** 1690년경: 위로 젖혀 올린 챙에 깃털과 리본으로 장식한 모자; 긴 곱슬 가발; 레이스 넥클로스와 뻣뻣한 리본 나비매듭; 넉넉한 스커트, 낮은 위치의 주머니, 넓은 소맷동에 단추 장식 소매가 달린 타이트한 코트; 긴 웨이스트코트; 브리치즈; 리본 가터. ❸ **영국 상류계급 남성.** 1692년경: 긴 곱슬 가발; 페이스 패치(face patch, 얼굴에 점을 그려 넣음); 넥클로스; 넉넉한 스커트, 단추와 세밀한 브레이드 장식이 들어간 타이트한 코트; 목에서 끝단까지 단추가 달린 웨이스트코트; 개더가 들어간 브리치즈; 가느다란 가터; 호즈; 굽 높은 신. ❹ **영국 상류계급 여성.** 1692년경: 와이어를 넣은 헤드드레스; 단정한 곱슬머리; 페이스 패치; 진주가 박힌 드롭 이어링; 그와 짝을 맞춘 진주 목걸이; 넓은 네크라인 가운; 로제트로 장식한 타이트한 보디스; 넓은 커프스가 달린 짧은 소매; 슈미즈; 스커트의 벌어진 부분을 뒤로 묶음; 그와 동일한 패브릭 소재의 언더스커트.

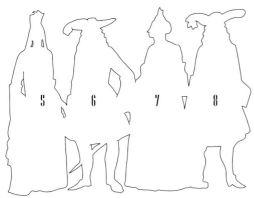

❺ **프랑스 상류계급 부인.** 1694년경: 높다란 퐁탕주; 패드를 넣어 올린 머리; 진주 목걸이; 뼈대를 넣은 보디스가 있는 가운; 레이스와 브레이드, 프린지로 장식한 언더스커트. ❻ **프랑스 장군.** 1694년경: 얕은 크라운과 넓은 챙, 깃털 한 개로 장식한 모자; 긴 가발; 대조적인 색상의 가두리 장식(facings)을 하고 금 단추를 단 무릎 길이의 타이트한 코트; 흉갑 아래에 긴 웨이스트코트를 걸침; 넓은 새시; 긴 부츠와 박차. ❼ **영국 상류계급 부인.** 1695년경: 캡과 와이어를 넣은 프릴; 페이스 패치; 짧은 소매, 타이트한 보디스, 넉넉한 스커트가 달린 가운; 장식 에이프런; 자수 언더스커트. ❽ **프랑스 상류계급 남성.** 1695년경: 챙을 접어 올리고 깃털 장식을 단 모자; 무릎 길이의 타이트한 코트. 낮은 위치에 주머니가 달림; 정면에서 아래쪽으로 단추가 달린 긴 웨이스트코트; 브리치즈; 굽 높은 신.

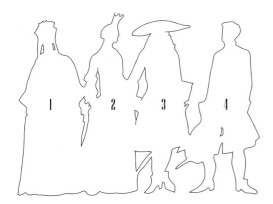

1695-1700년경

❶ **이탈리아 상류계급 부인.** 1695년경: 작은 캡 위에 올린, 뻣뻣한 레이스가 달린 기다란 프릴; 자수 놓은 숄; 타이트한 보디스; 커프스가 달린 팔꿈치 길이의 소매; 앞이 벌어진 스커트의 끝단이 바닥에 끌림; 그와 동일한 패브릭 소재의 언더스커트. ❷ **독일 상류계급 부인.** 1695년경: 리본과 레이스로 장식된 퐁탕주; 넓게 파인 오프숄더 네크라인 가운; 소매에 브로치 장식; 더블 레이스 프릴이 달린 커프스; 나비매듭이 달린 모피 머프; 자수와 프린지가 들어간 언더스커트. ❸ **프랑스 상류계급 남성.** 1695년경: 테두리가 모피로 된 챙이 달린 모자; 긴 곱슬머리; 스리쿼터 슬리브에 넓은 커프스가 달린 타이트한 코트; 무늬 없는 실크 크라바트; 타이트한 브리치즈 위에 걸쳐 입은 셔츠; 무릎 높이의 스타킹; 가느다란 리본 가터. ❹ **네덜란드 상류계급 남성.** 1695년경: 옆으로 링리츠 처리한 짧은 곱슬 가발; 페이스 패치; 넉넉한 스커트가 달린 타이트한 코트; 웨이스트코트 안에 밀어 넣은 크라바트; 그 위에 걸친 또 한 벌의 웨이스트코트; 주머니가 달린 브리치즈; 무릎 높이의 스타킹; 굽 높은 가죽 신.

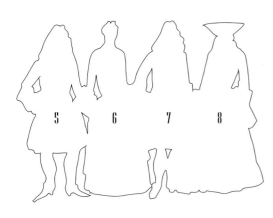

❺ **프랑스 상류계급 남성.** 1698년경: 긴 곱슬 가발; 넥클로스와 뻣뻣한 리본 나비매듭; 큰 커프스가 달린 타이트한 코트; 목에 끈으로 걸어놓은 모피 머프; 트라이콘 해트(tricorn hat, 삼각모자. "용어해설" 참조); 폭이 좁은 브리치즈; 각진 발끝 부분과 높은 굽의 신발. ❻ **프랑스 상류계급 부인.** 1698년경: 뒤로 길게 링리츠한 단정한 곱슬머리; 새틴 소재 나비매듭을 단 타이트한 보디스; 앞이 트인 스커트를 양옆으로 묶음; 리본과 프린지로 장식한 언더스커트. ❼ **프랑스 상류계급 남성.** 1698년경: 목에서 아랫단까지 단추가 달린 타이트한 코트; 오른쪽 어깨에 리본 장식; 폭넓은 커프스가 달린 좁은 소매; 트라이콘 해트. ❽ **영국 상류계급 부인.** 1700년경: 트라이콘 해트; 어깨 길이 머리; 앞이 벌어지고 헐렁한 스커트가 달린 남성 스타일의 라이딩 코트(riding coat, 승마용 코트); 레이스 양식의 넥클로스; 끝단에 넓은 프릴이 달린 언더스커트.

1700-1715년경

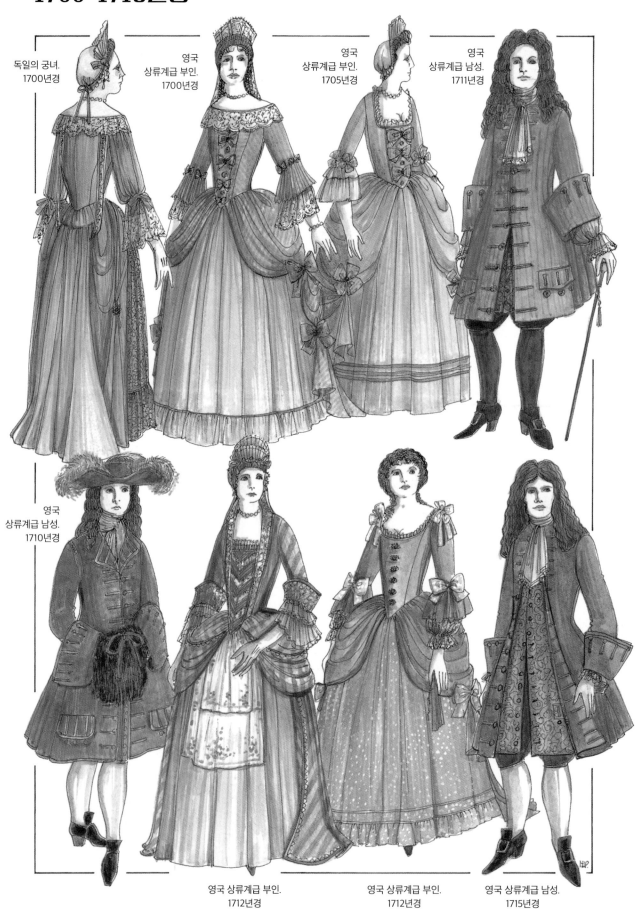

독일의 궁녀.
1700년경

영국
상류계급 부인.
1700년경

영국
상류계급 부인.
1705년경

영국
상류계급 남성.
1711년경

영국
상류계급 남성.
1710년경

영국 상류계급 부인.
1712년경

영국 상류계급 부인.
1712년경

영국 상류계급 남성.
1715년경

1717-1729년경

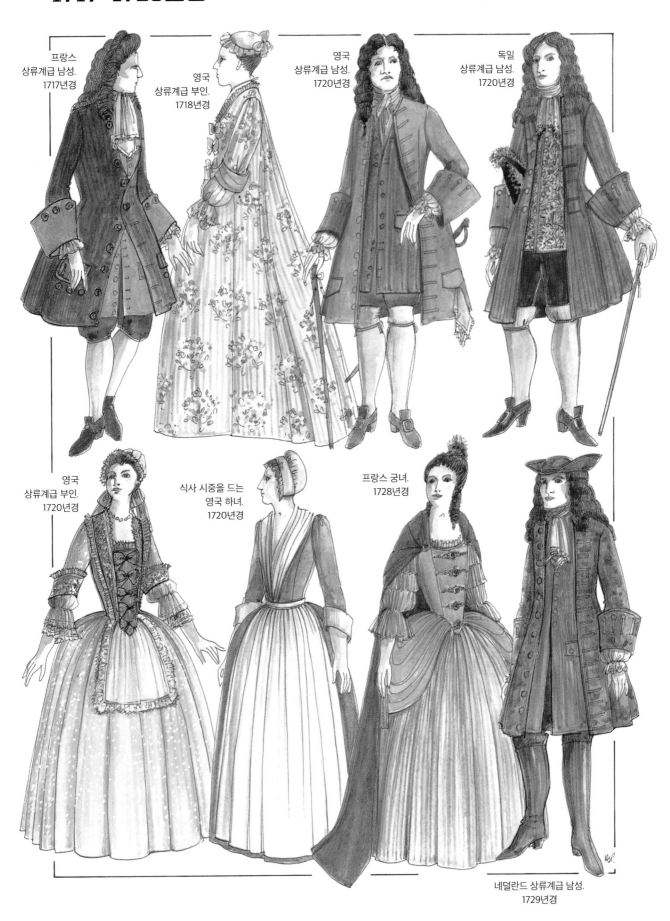

프랑스
상류계급 남성.
1717년경

영국
상류계급 부인.
1718년경

영국
상류계급 남성.
1720년경

독일
상류계급 남성.
1720년경

영국
상류계급 부인.
1720년경

식사 시중을 드는
영국 하녀.
1720년경

프랑스 궁녀.
1728년경

네덜란드 상류계급 남성.
1729년경

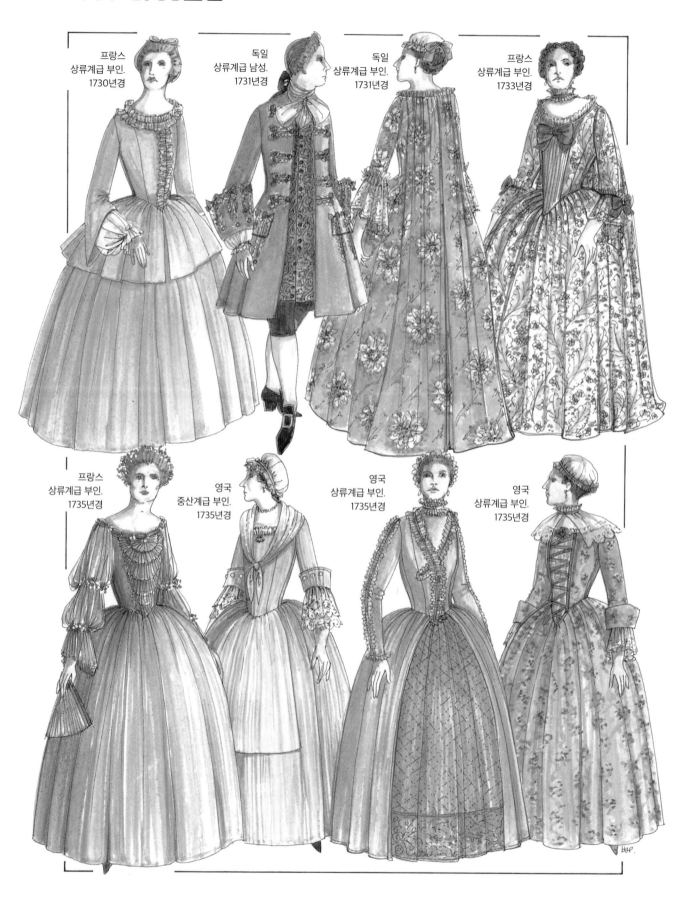

프랑스
상류계급 부인.
1730년경

독일
상류계급 남성.
1731년경

독일
상류계급 부인.
1731년경

프랑스
상류계급 부인.
1733년경

프랑스
상류계급 부인.
1735년경

영국
중산계급 부인.
1735년경

영국
상류계급 부인.
1735년경

영국
상류계급 부인.
1735년경

1740-1745년경

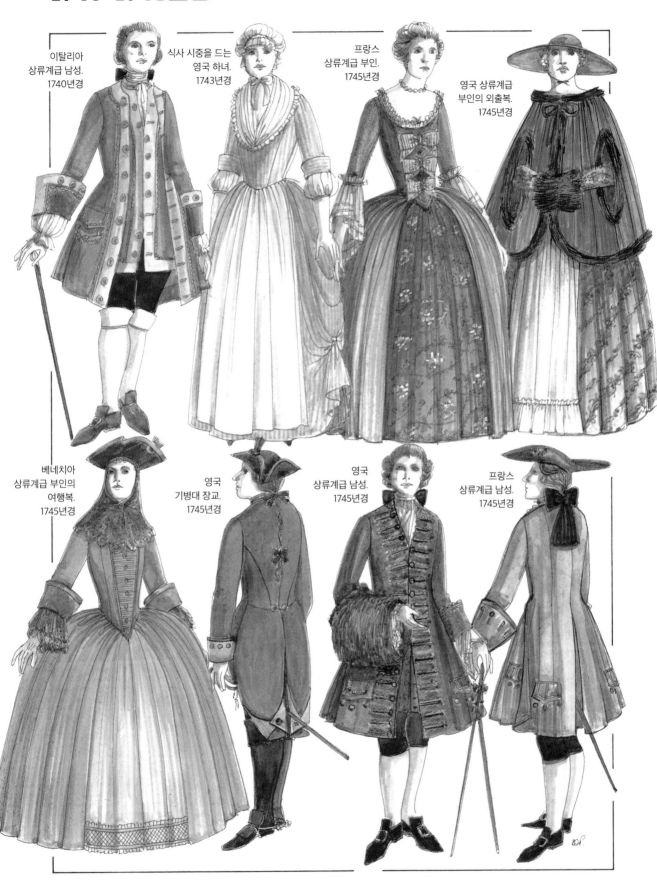

이탈리아
상류계급 남성.
1740년경

식사 시중을 드는
영국 하녀.
1743년경

프랑스
상류계급 부인.
1745년경

영국 상류계급
부인의 외출복.
1745년경

베네치아
상류계급 부인의
여행복.
1745년경

영국
기병대 장교.
1745년경

영국
상류계급 남성.
1745년경

프랑스
상류계급 남성.
1745년경

1750년경

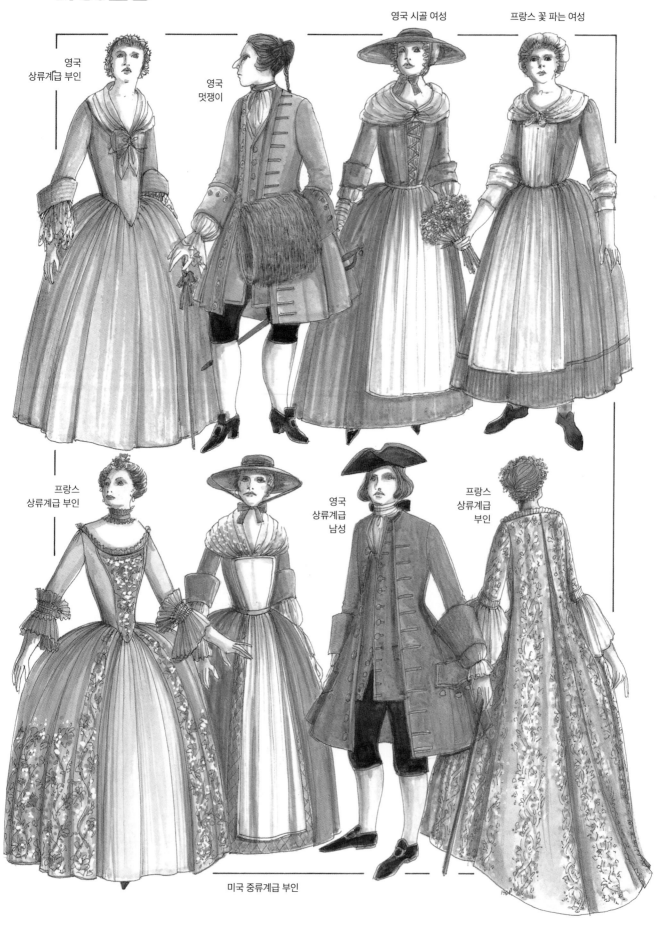

영국 시골 여성

프랑스 꽃 파는 여성

영국
상류계급 부인

영국
멋쟁이

프랑스
상류계급 부인

영국
상류계급
남성

프랑스
상류계급
부인

미국 중류계급 부인

1755-1765년경

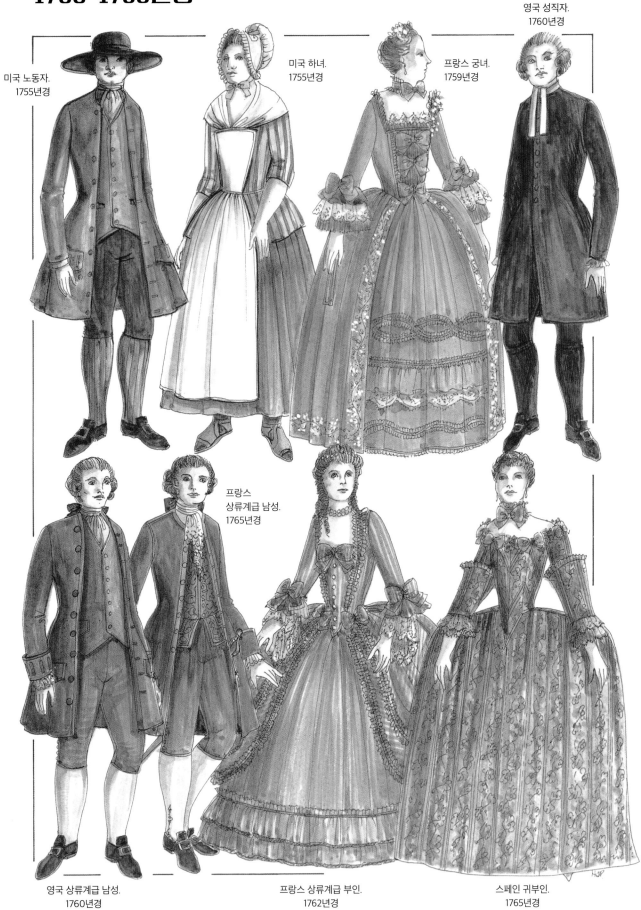

미국 노동자.
1755년경

미국 하녀.
1755년경

프랑스 궁녀.
1759년경

영국 성직자.
1760년경

프랑스
상류계급 남성.
1765년경

영국 상류계급 남성.
1760년경

프랑스 상류계급 부인.
1762년경

스페인 귀부인.
1765년경

1770년경

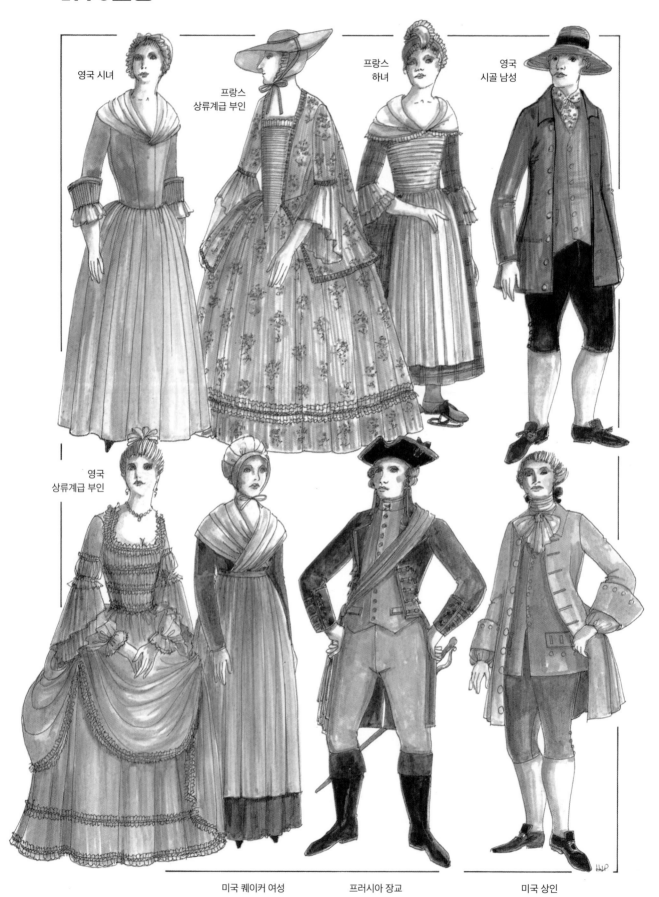

영국 시녀

프랑스
상류계급 부인

프랑스
하녀

영국
시골 남성

영국
상류계급 부인

미국 퀘이커 여성

프러시아 장교

미국 상인

1775-1777년경

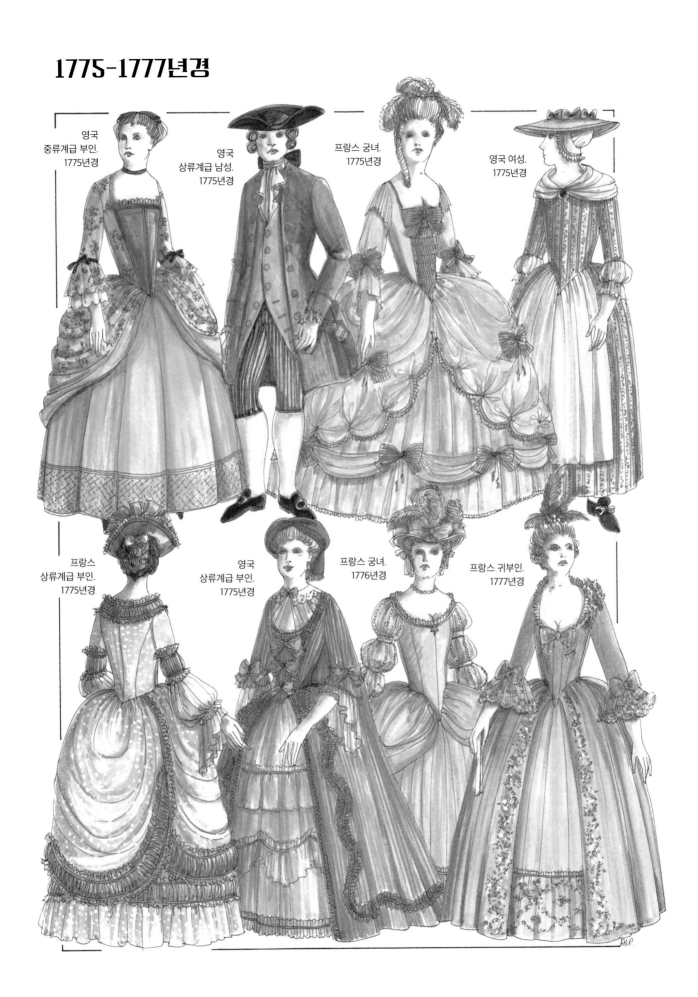

영국
중류계급 부인.
1775년경

영국
상류계급 남성.
1775년경

프랑스 궁녀.
1775년경

영국 여성.
1775년경

프랑스
상류계급 부인.
1775년경

영국
상류계급 부인.
1775년경

프랑스 궁녀.
1776년경

프랑스 귀부인.
1777년경

1777-1780년경

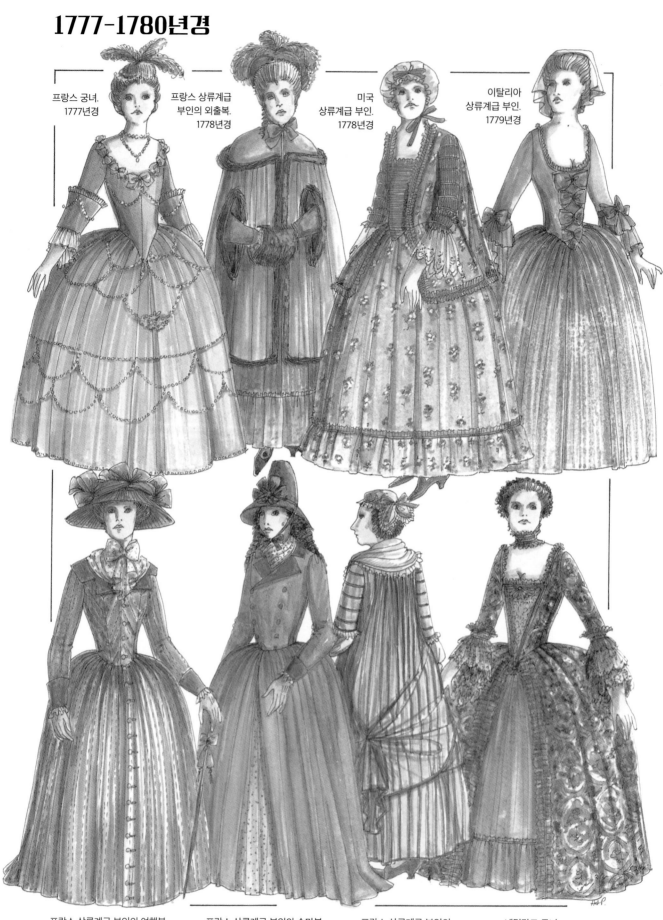

프랑스 궁녀.
1777년경

프랑스 상류계급
부인의 외출복.
1778년경

미국
상류계급 부인.
1778년경

이탈리아
상류계급 부인.
1779년경

프랑스 상류계급 부인의 여행복.
1779년경

프랑스 상류계급 부인의 승마복.
1780년경

프랑스 상류계급 부인의
애프터눈 드레스.
1780년경

네덜란드 궁녀.
1780년경

1780-1785년경

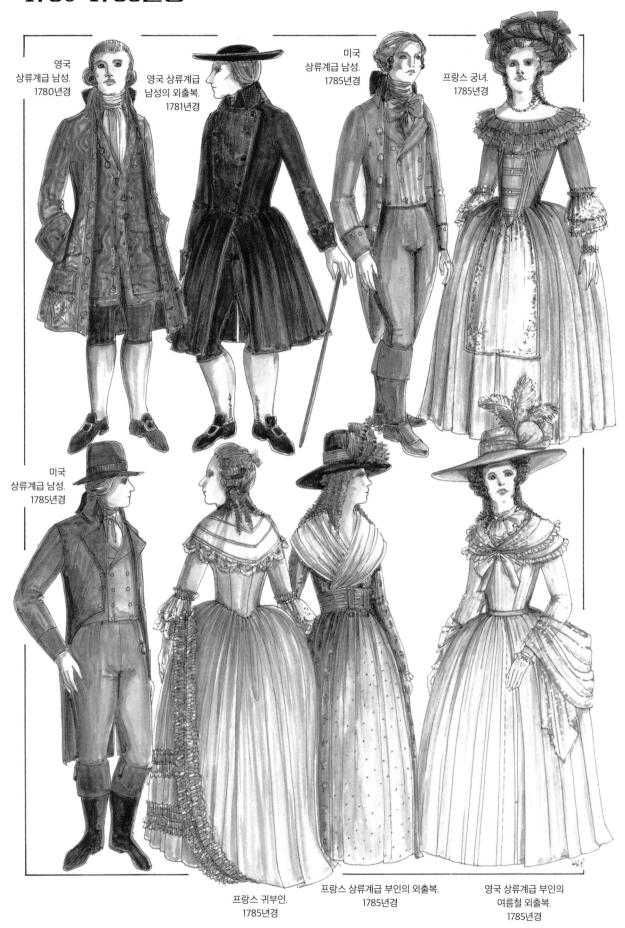

영국
상류계급 남성.
1780년경

영국 상류계급
남성의 외출복.
1781년경

미국
상류계급 남성.
1785년경

프랑스 궁녀.
1785년경

미국
상류계급 남성.
1785년경

프랑스 귀부인.
1785년경

프랑스 상류계급 부인의 외출복.
1785년경

영국 상류계급 부인의
여름철 외출복.
1785년경

1785년경

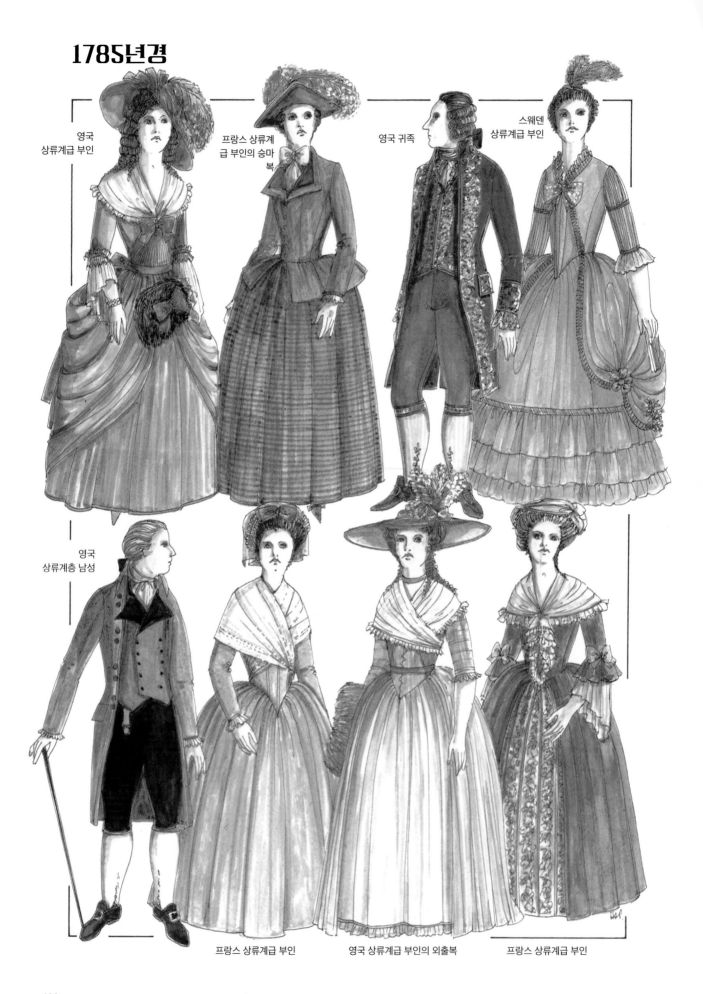

영국
상류계급 부인

프랑스 상류계
급 부인의 승마
복

영국 귀족

스웨덴
상류계급 부인

영국
상류계층 남성

프랑스 상류계급 부인

영국 상류계급 부인의 외출복

프랑스 상류계급 부인

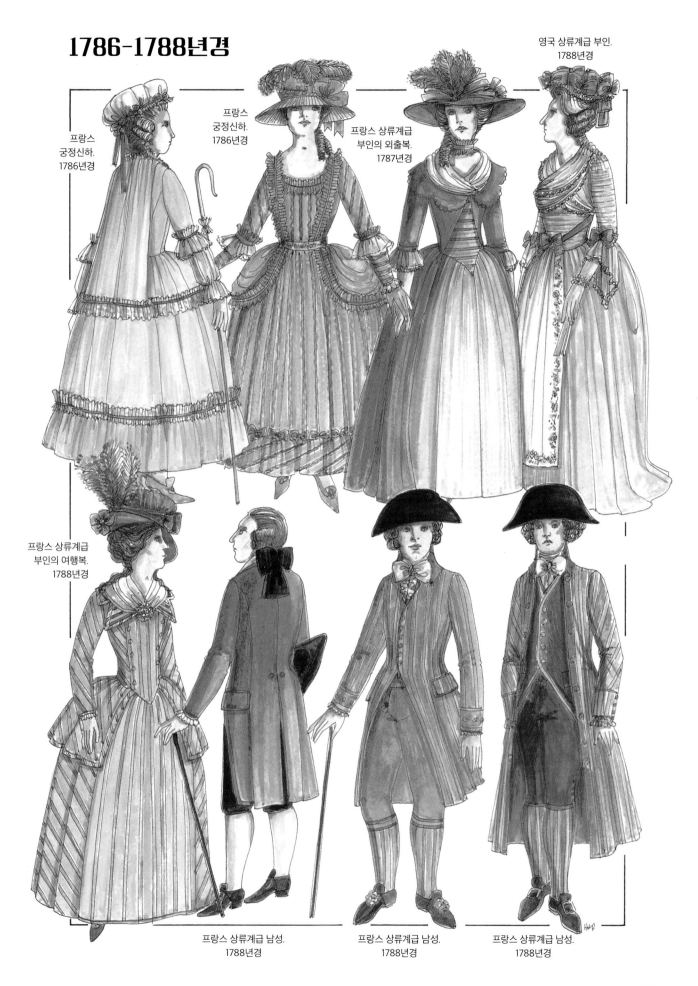

1786-1788년경

영국 상류계급 부인.
1788년경

프랑스
궁정신하.
1786년경

프랑스
궁정신하.
1786년경

프랑스 상류계급
부인의 외출복.
1787년경

프랑스 상류계급
부인의 여행복.
1788년경

프랑스 상류계급 남성.
1788년경

프랑스 상류계급 남성.
1788년경

프랑스 상류계급 남성.
1788년경

1790년경

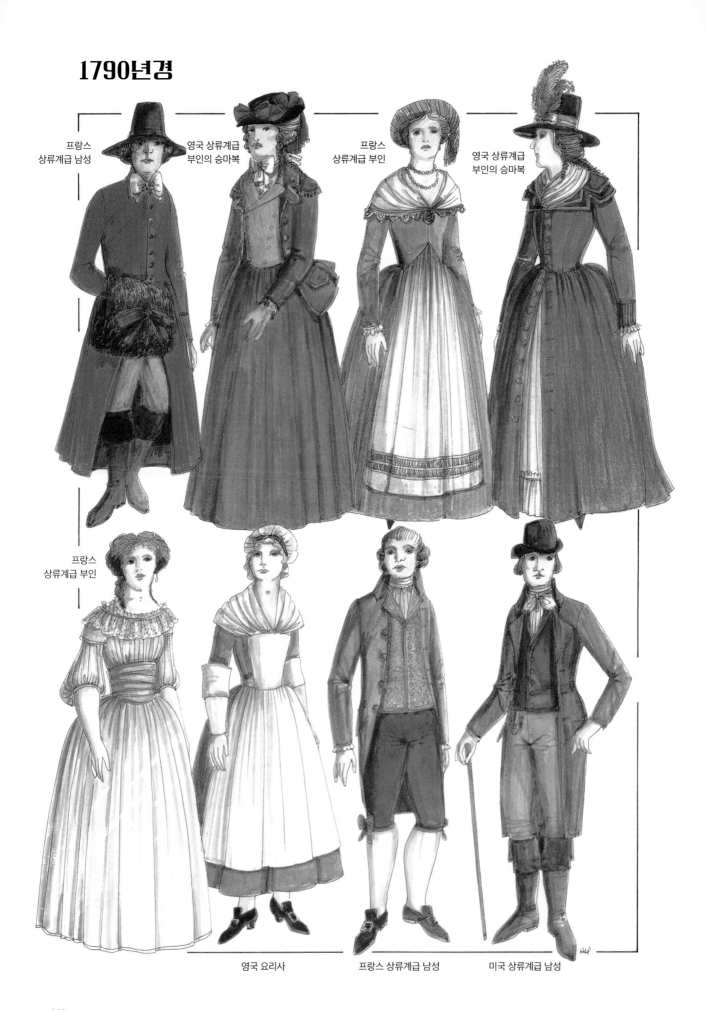

프랑스
상류계급 남성

영국 상류계급
부인의 승마복

프랑스
상류계급 부인

영국 상류계급
부인의 승마복

프랑스
상류계급 부인

영국 요리사

프랑스 상류계급 남성

미국 상류계급 남성

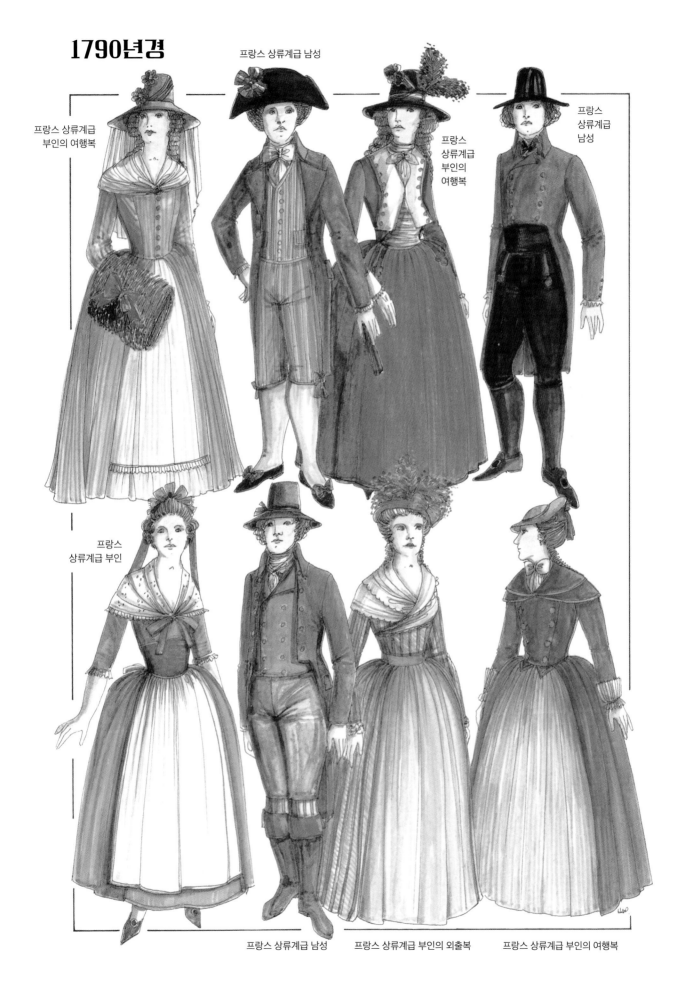

1790년경

프랑스 상류계급 남성

프랑스 상류계급
부인의 여행복

프랑스
상류계급
부인의
여행복

프랑스
상류계급
남성

프랑스
상류계급 부인

프랑스 상류계급 남성

프랑스 상류계급 부인의 외출복

프랑스 상류계급 부인의 여행복

1791-1796년경

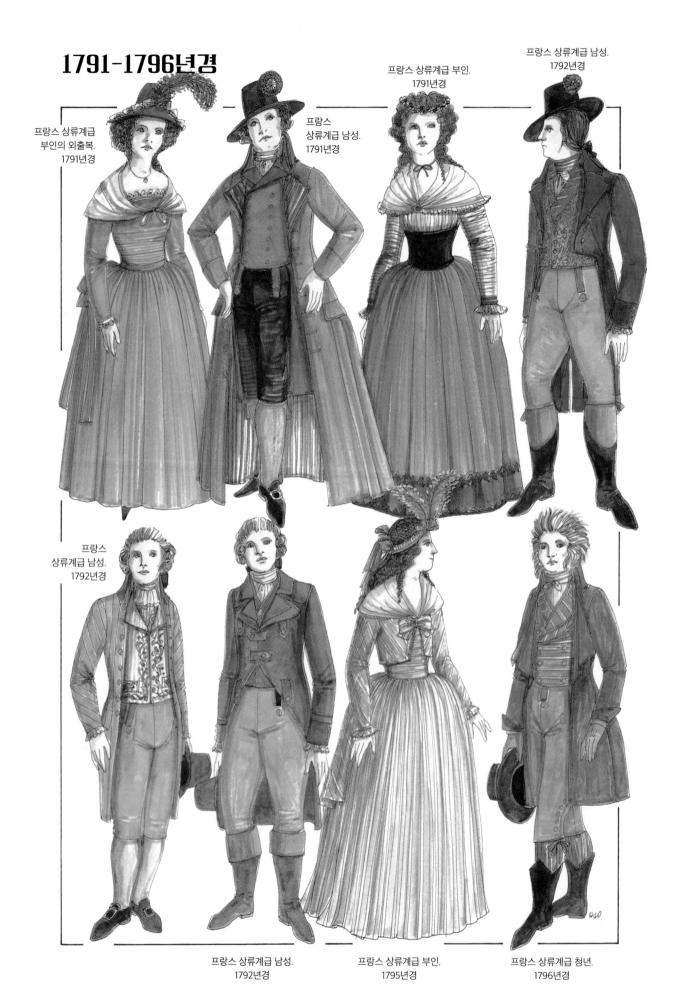

프랑스 상류계급
부인의 외출복.
1791년경

프랑스
상류계급 남성.
1791년경

프랑스 상류계급 부인.
1791년경

프랑스 상류계급 남성.
1792년경

프랑스
상류계급 남성.
1792년경

프랑스 상류계급 남성.
1792년경

프랑스 상류계급 부인.
1795년경

프랑스 상류계급 청년.
1796년경

1796-1799년경

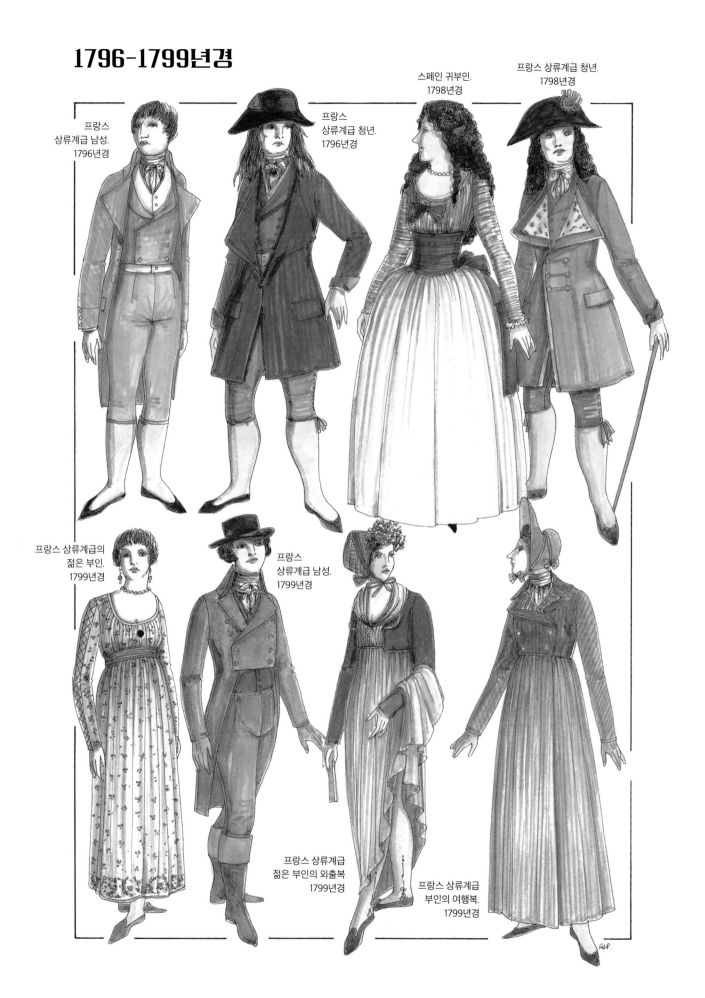

프랑스
상류계급 남성.
1796년경

프랑스
상류계급 청년.
1796년경

스페인 귀부인.
1798년경

프랑스 상류계급 청년.
1798년경

프랑스 상류계급의
젊은 부인.
1799년경

프랑스
상류계급 남성.
1799년경

프랑스 상류계급
젊은 부인의 외출복
1799년경

프랑스 상류계급
부인의 여행복.
1799년경

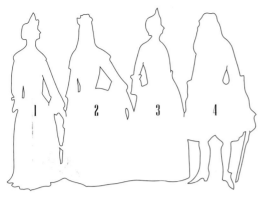

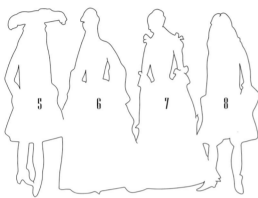

1700-1715년경

❶ **독일 궁녀. 1700년경:** 뻣뻣한 레이스 프릴과 실크 리본으로 장식한 거즈 보닛; 넓은 네크라인, 레이스 칼라, 타이트한 보디스가 있는 가운; 앞이 트인 스커트; 레이스의 루프(고리 모양 천)에 말아 넣은, 바닥에 끌리는 스커트. ❷ **영국 상류계급 부인. 1700년경:** 뻣뻣한 레이스 헤드드레스; 레이스 베일; 나비매듭과 브로치 장식을 단 타이트한 보디스의 가운; 플리트가 들어간 커프와 레이스 프릴이 달린 소매; 패드와 뻣뻣한 페티코트 위에 입은 넉넉한 언더스커트를 양옆으로 말아 올림. ❸ **영국 상류계급 부인. 1705년경:** 뻣뻣한 프릴이 달린 작은 캡; 나비매듭으로 장식한 타이트한 보디스와 양옆으로 말아 올린 스커트가 달린 가운; 실크 언더스커트. ❹ **영국 상류계급 남성. 1711년경:** 어깨 길이 가발; 레이스로 끝을 장식한 크라바트; 그와 동일한 셔츠의 프릴 커프; 낮은 위치에 주머니가 달린 무릎 길이의 코트. 금색 브레이드 장식; 브로케이드 웨이스트코트; 실크 스타킹; 빨간 굽 신발.

❺ **영국 상류계급 남성. 1710년경:** 깃털 장식의 트라이콘 해트; 무릎까지 내려온 금색 브레이드 장식이 들어간 벨벳 코트. 커다란 커프스와 낮은 위치에 호주머니가 달려 있다; 모피 머프. ❻ **영국 상류계급 부인. 1712년경:** 뻣뻣하고 주름진 레이스 프릴 캡; 타이트한 보디스가 있는 줄무늬 실크 가운; 양옆으로 말아 올린 스커트; 실크 언더스커트; 꽃무늬 자수가 들어간 얇은 실크 에이프런. ❼ **영국 상류계급 부인. 1712년경:** 곱슬머리를 링리츠로 정돈함; 깊이 파인 둥근 네크라인의 가운; 보석 브로치로 장식한 보디스; 히프 패드와 뻣뻣한 페티코트 위에 입은 헐렁한 스커트; 쥘부채. ❽ **영국 상류계급 남성. 1715년경:** 금색 브레이드 장식이 들어간 벨벳 코트; 무릎 길이의 브로케이드 웨이스트코트; 벨벳 브리치즈; 은(silver) 버클이 달린 신발.

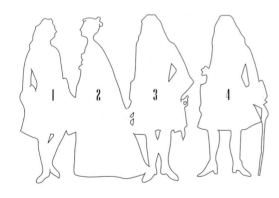

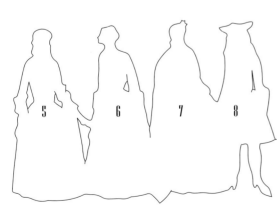

1717-1729년경

❶ **프랑스 상류계급 남성. 1717년경:** 긴 곱슬 가발; 목에서 밑자락까지 단추가 달린 벨벳 코트; 대조적인 색상과 다른 천으로 만든 넓은 커프스; 끝이 레이스로 된 크라바트와 그와 세트를 이룬 프릴 커프스; 긴 웨이스트코트; 벨벳 브리치즈; 실크 스타킹. ❷ **영국 상류계급 부인. 1718년경:** 프릴과 리본 장식이 달린 작은 캡; 꽃 자수가 놓인 줄무늬 실크 가운; 뒤로 늘어뜨려 바닥까지 끄는 색 백(sacque back, 뒤로 젖힌 헐렁한 윗옷, "용어해설" 참조). ❸ **영국 상류계급 남성. 1720년경:** 긴 갈색 가발; 넓은 커프스의 타이트한 플레어 코트; 줄무늬 실크 웨이스트코트; 벨벳 브리치즈의 하단을 실크 스타킹으로 덮고 얇은 가터로 고정; 가죽 신. ❹ **독일 상류계급 남성. 1720년경:** 회색 파우더를 뿌린 긴 가발; 끝을 레이스로 처리한 크라바트; 타이트한 보디스; 깃털로 장식한 트라이콘 해트; 브로케이드 웨이스트코트; 벨벳 브리치즈 아랫부분을 덮은 스타킹; 굽 높은 가죽 신.

❺ **영국 상류계급 부인. 1720년경:** 주름진 테두리와 긴 리본이 달린 레이스 캡으로 갈무리한 머리; 스리쿼터 슬리브를 늘어뜨린 가운; 루프 리본과 레이스, 플리트로 장식된 보디스와 소매; 얇은 거즈로 된 장식용 안소매와 프릴; 장식적인 에이프런. ❻ **식사 시중을 드는 영국 하녀(parlourmaid). 1720년경:** 밴드와 끝에 프릴 장식이 달린 리넨 캡; 그와 세트를 이룬 커프스, 에이프런, 피쉬(fichu, 여자용 삼각형 숄, "용어해설" 참조). ❼ **프랑스 궁녀. 1728년경:** 옆으로 링리츠한 머리. 깃털과 꽃으로 장식하고 패드를 넣어 올림; 실크 가운과 언더스커트 위로 바닥에 닿는 케이프를 착용. ❽ **네덜란드 상류계급 남성. 1729년경:** 트라이콘 해트; 긴 가발; 끄트머리가 레이스로 된 스톡(stock, "용어해설" 참조); 무릎 길이의 벨벳 코트; 긴 웨이스트코트; 무릎 길이의 벨벳 브리치즈; 굽 높은 부츠.

1730-1735년경

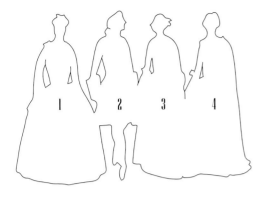

❶ **프랑스 상류계급 부인. 1730년경:** 리본 나비매듭으로 장식한 캡; 피에로 보디스 (pierrot bodice, "용어해설" 참조)와 플레어 슬리브가 달린 가운; 장식용 안소매와 프릴; 패니어(pannier, 고래 뼈 등으로 만든 틀, "용어해설" 참조) 위에 입은 넉넉한 스커트. ❷ **독일 상류계급 남성. 1731년경:** 파우더를 뿌린 가발을 큰 나비매듭으로 뒤로 묶음; 플레어 스커트가 달린 타이트한 코트; 브레이드와 나비매듭 장식, 넓은 커프스, 옆이 벌어지고 주머니가 달린 코트; 단추 두 개가 한 쌍으로 쭉 달린 브로케이드 웨이스트코트. ❸ **독일 상류계급 부인. 1731년경:** 나비매듭으로 장식한 작은 캡; 땋아서 올린 머리; 스리쿼터 슬리브를 레이스 프릴로 장식한 자수 가운; 중앙에 깊은 주름이 들어간 색 백; 길지 않게 늘어진 옷자락. ❹ **프랑스 상류계급 부인. 1733년경:** 타이트하게 말아 올린 곱슬머리; 끝이 프릴로 된 둥근 네크라인에 꽃과 나뭇잎 패턴이 장식된 가운; 타이트한 보디스; 패니어 위에 입은 스커트; 색 백; 길지 않게 늘어진 옷자락.

❺ **프랑스 상류계급 부인. 1735년경:** 작은 꽃으로 장식하고 파우더를 뿌린 머리; 넓고 둥근 네크라인을 루슈로 장식한 가운; 부채 모양 플리트 패브릭을 몇 단 겹친 타이트한 보디스; 패니어 위에 착용한 헐렁한 스커트. ❻ **영국 중산계급 부인. 1735년경:** 프릴로 테두리를 꾸민 거즈 캡; 타이트한 보디스의 가운; 커프스와 레이스 프릴이 달린 소매; 넉넉한 스커트; 반투명한 피쉬와 에이프런. ❼ **영국 상류계급 부인. 1735년경:** 개더가 들어간 레이스 프릴로 장식한 캡; 타이트한 보디스의 가운; 정교한 루슈와 플리트가 들어간 소매; 앞이 트인 넉넉한 스커트 사이로 퀼트 언더스커트를 드러냄. ❽ **영국 상류계급 부인. 1735년경:** 프릴로 테두리를 꾸민 캡; 레이스 숄더 케이프와 소매의 프릴; 무늬가 들어간 실크 가운의 앞을 끈으로 여밈. 보디스가 타이트하고 넉넉한 스커트가 내려옴.

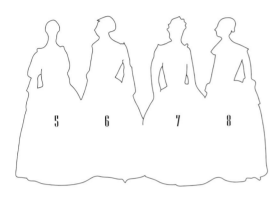

1740-1745년경

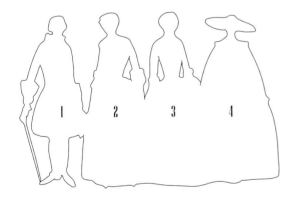

❶ **이탈리아 상류계급 남성. 1740년경:** 단정한 형태의 곱슬거리는 옆머리와 파우더 뿌린 가발; 대조적인 색상의 천과 금색 브레이드로 옷깃을 장식한 코트. 그 아래 받쳐 입은 웨이스트코트; 무릎 길이의 벨벳 브리치즈; 실크 스타킹; 가죽 신. ❷ **식사 시중을 드는 영국 하녀. 1743년경:** 테두리가 프릴로 된 캡을 턱에 리본으로 묶음; 타이트한 보디스와 스리쿼터 슬리브가 달린 드레스; 테두리가 프릴로 장식된 피쉬; 한쪽 옆으로 말아 올린 넉넉한 스커트; 긴 에이프런. ❸ **프랑스 상류계급 부인. 1745년경:** 패드를 넣어 올린 뒤 파우더를 뿌린 머리; 진주 목걸이; 큰 나비매듭으로 장식한 타이트한 보디스가 있는 가운; 팔꿈치 부분에 넓은 프릴이 달린 타이트한 소매; 스커트와 자수를 넣은 언더스커트를 패니어 위에 착용. ❹ **영국 상류계급 부인의 외출복. 1745년경:** 모피로 테두리를 장식한 짧은 펠리스(pelisse, "용어해설" 참조)와 그와 세트를 맞춘 모피 머프; 언더보닛 위에 넓은 챙의 모자를 착용; 넓은 프릴을 단 긴 에이프런.

❺ **베네치아 상류계급 부인의 여행복. 1745년경:** 레이스 베일 위에 쓴 남성 스타일의 트라이콘 해트; 단추 장식이 달린 타이트한 보디스가 있는 가운; 넓은 커프스가 달린 타이트한 소매; 앞이 벌어진 스커트와 언더스커트를 패니어 위에 착용. ❻ **영국 기병대 장교. 1745년경:** 금색 브레이드로 테두리를 장식한 트라이콘 해트; 길게 땋아서 늘인 가발; 등 아래쪽으로 갈라진 무릎 길이의 코트; 윗부분을 뒤집은 긴 부츠에 부트 레더와 박차가 달림. ❼ **영국 상류계급 남성. 1745년경:** 옆부분을 단정한 곱슬머리로 꾸미고 파우더 뿌린 가발을 큰 나비매듭으로 뒤로 묶음; 플레어 스커트에 금색 브레이드로 옷깃을 장식한 무릎 길이의 타이트한 코트; 모피 머프. ❽ **프랑스 상류계급 남성. 1745년경:** 큰 트라이콘 해트; 큰 나비매듭으로 뒤로 묶고 파우더를 뿌린 가발; 진짜 머리는 백(bag, 나비매듭 밑에 달린 자루)에 수납; 플레어 스커트가 내려오는 타이트한 긴 코트; 브리치즈; 실크 스타킹; 굽 낮은 가죽 신.

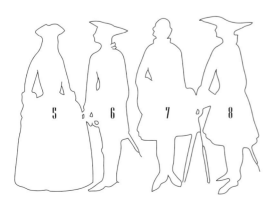

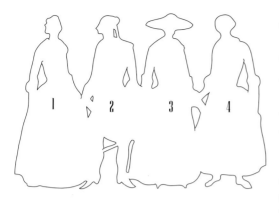

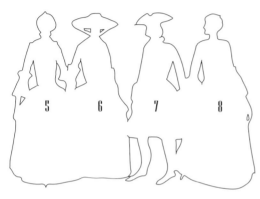

1750년경

❶ **영국 상류계급 부인**: 테두리가 레이스로 된 캡; 큰 실크 나비매듭으로 끝을 여민 피쉬; 뻣뻣한 패티코트 위에 헐렁한 스커트를 착용; 커프스와 레이스 프릴이 달린 팔꿈치 길이의 소매. ❷ **영국 멋쟁이**: 큰 나비매듭으로 뒤로 묶고 끝을 땋아 길게 늘어뜨린, 파우더를 뿌린 가발; 목에서 끝단까지 단추가 달리고 플레어 스커트를 늘어트린 무릎 길이의 코트; 큰 모피 머프; 리본(끈)으로 묶은 지팡이. ❸ **영국 시골 여성**: 모브 캡(mob cap, 면으로 된 가벼운 모자, "용어해설" 참조) 위에 챙 넓은 모자를 착용; 피쉬; 드레스의 보디스 앞을 레이스로 묶음; 커프스와 장식용 안소매가 달린 스리쿼터 슬리브; 넉넉한 스커트; 리넨 에이프런. ❹ **프랑스 꽃 파는 여성**: 모브 캡; 타이트한 보디스와 넉넉한 스커트가 달린 발목 길이의 드레스; 리넨 스카프와 빕 에이프런(bib apron, 가슴받이가 달린 에이프런).

❺ **프랑스 상류계급 부인**: 넥 프릴(neck frill); 깊게 파인 둥근 네크라인의 끝을 프릴로 장식한 이브닝 드레스(evening dress, 야회복); 패널에 자수를 넣은 타이트한 보디스와 그와 세트를 이룬 넉넉한 스커트를 뻣뻣한 페티코트와 패니어 위에 착용. ❻ **미국 중류계급 부인**: 프릴이 달린 리넨 모자를 턱밑에서 리본으로 묶고 그 위에 챙 넓은 밀짚 모자를 착용; 물방울무늬가 들어간 얇은 거즈로 된 피쉬; 타이트한 보디스, 앞이 벌어진 넉넉한 스커트가 달린 드레스, 그 안에 퀼트 페티코트를 착용하고 빕 에이프런을 두름. ❼ **영국 상류계급 남성**: 테두리를 브레이드로 장식한 트라이콘 해트; 갈색 가발; 목에 감은 스톡(stock, 목도리); 무릎 길이의 타이트한 코트; 웨이스트코트; 벨벳 브리치즈. ❽ **프랑스 상류계급 부인**: 작은 재스민 꽃으로 장식한 머리; 깊은 박스 플리트(box pleat, 상자형 맞주름, "용어해설" 참조)가 달린 넓은 색 백의 자수 실크 가운.

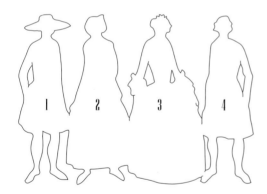

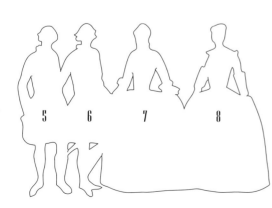

1755-1765년경

❶ **미국 노동자; 1755년경**: 챙 넓은 모자; 모슬린 크라바트; 목에서 끝단까지 버튼이 달린 긴 코트; 짧은 웨이스트코트; 브리치즈, 줄무늬 스타킹. ❷ **미국 하녀. 1755년경**: 턱 아래로 묶은 모브 캡; 론(lawn, 얇은 무명이나 면포, "용어해설" 참조) 소재의 피쉬; 스리쿼터 슬리브가 달린 줄무늬 상의; 발목 길이의 스커트; 리넨 소재 빕 에이프런; 나무 밑창 패튼. ❸ **프랑스 궁녀. 1759년경**: 재스민 꽃으로 장식한 머리; 프릴이 달린 넥 리본(목 띠)과 나비매듭; 낮은 사각 네크라인의 가운; 타이트한 보디스, 나비매듭과 레이스 프릴로 장식한 파고다 슬리브(pagoda sleeve, "용어해설" 참조); 패니어로 지지한 스커트; 루슈와 프릴로 끝단을 장식한 언더스커트. ❹ **영국 성직자. 1760년경**: 옆머리가 곱슬거리는 가발; 흰색의 크라바트와 성직자용 밴드(clerical bands); 허리까지 단추가 달린 타이트한 코트; 브리치즈; 가터; 스타킹, 구두.

❺ **영국 상류계급 남성. 1760년경**: 파우더를 뿌린 가발; 모슬린 크라바트; 타이트한 코트와 그와 동일한 재질의 웨이스트코트와 브리치즈; 실크 스타킹; 굽 낮은 구두. ❻ **프랑스 상류계급 남성. 1765년경**: 파우더를 뿌린 가발. 큰 나비매듭으로 뒤로 묶음; 끝을 레이스로 장식한 론 소재의 스톡(stock)과 그와 세트를 이룬 손목 프릴; 금색 브레이드로 옷깃을 장식한 벨벳 코트; 짧은 브로케이드 웨이스트코트; 무릎에 단추가 달린 타이트한 브리치즈; 클록이 들어간 실크 스타킹. ❼ **프랑스 상류계급 부인. 1762년경**: 옆으로 링리츠하고 진주 장식을 단, 파우더를 뿌린 가발; 낮은 사각 네크라인, 타이트한 보디스, 리본과 나비매듭과 러프로 장식한 가운; 폴로네즈 스커트(polonaise skirt, "용어해설" 참조) 안에 겹쳐 입은 프릴이 달린 언더스커트. ❽ **스페인 귀부인. 1765년경**: 두툼하게 땋은 머리; 나비매듭과 프릴로 장식한 목 띠; 넓은 네크라인의 끝을 재스민과 나비매듭으로 장식한 자수 가운; 매우 넓은 커프스가 달린 타이트한 소매; 넓은 패니어 위에 걸쳐 입은 스커트.

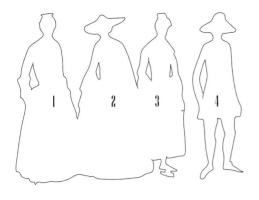

1770년경

❶ 영국 시녀: 프릴이 들어간 작은 모브 캡; 하얀 모슬린 피쉬와 프릴이 들어간 소매; 타이트한 보디스와 스리쿼터 슬리브에 커프스가 달린 드레스; 넉넉한 스커트. ❷ 프랑스 상류계급 부인: 모슬린 보닛 위에 쓴 챙 넓은 밀짚모자; 루슈가 들어간 패브릭과 리본으로 장식한 자수 색 백 가운. ❸ 프랑스 하녀: 플릿 보닛; 목면 소재의 피쉬와 에이프런과 프릴이 달린 소매; 발목 길이의 스커트가 달린 드레스; 가죽 신발; 금속 패턴. ❹ 영국 시골 남성: 넓은 챙의 밀짚모자; 물방울무늬 넥 스카프; 목에서 끝단까지 단추가 달린 히프 길이의 코트; 작은 칼라; 짧은 웨이스트코트; 무릎 길이의 브리치즈; 목면 스타킹; 가죽 신.

❺ 영국 상류계급 부인: 리본으로 장식하고 파우더를 뿌린 가발; 낮은 원형 네크라인에 타이트한 보디스와 스리쿼터 슬리브가 달린 가운; 손목 부분까지 나온 장식용 안 소매; 셀프 패브릭(self-fabric, "용어해설" 참조)의 언더스커트 위에 걸쳐 입은 스커트. ❻ 미국 퀘이커 여성: 턱밑에서 맨 론(lawn) 소재의 캡; 앞에서 교차시켜 뒤에서 묶은 목면 스카프; 하이 웨이스트 부분에 두른 에이프런; 후프(hoop, 버팀살)나 뻣뻣한 페티코트 없이 착용한 스커트. ❼ 프러시아 장교: 브레이드로 테두리 장식을 한 트라이콘 해트; 파우더를 뿌린 가발; 하이칼라와 넓은 리버즈(revers, 안 부분이 보이도록 옷깃을 접음, "용어해설" 참조)가 달린 코트를 앞면으로 나오는 쪽은 짧게 재단하고 뒤로는 길게 늘어뜨림; 짧은 웨이스트코트와 그와 세트를 이룬 브리치즈; 아래쪽에 프린지가 달린 새시; 무릎 길이의 부츠. ❽ 미국 상인: 리본 나비매듭으로 뒤로 묶은 짙은 색의 가발; 하이칼라와 넓은 커프스가 달린 긴 코트; 히프 길이의 웨이스트코트; 무릎 길이의 브리치즈; 낮은 굽과 은 버클이 달린 가죽 신.

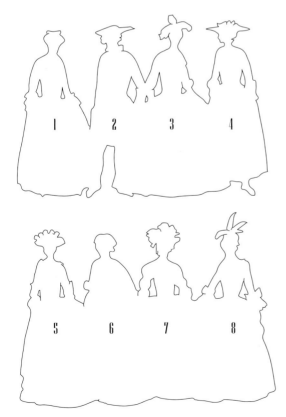

1775-1777년경

❶ 영국 중류계급 부인. 1775년경: 나비매듭으로 장식한 작은 모슬린 캡; 목에 두른 리본(띠); 낮은 사각 네크라인의 끝에 플리트 프릴을 단 가운; 자수가 들어간 보디스와 소매; 위로 말아 올린 스커트; 끝자락에 퀼트 장식을 단 새틴 소재의 언더스커트. ❷ 영국 상류계급 남성. 1775년경: 트라이콘 해트; 파우더를 뿌린 가발; 높다란 스탠드 칼라의 코트; 작은 커프스가 달린 좁은 소매; 긴 실크 웨이스트코트; 무릎 길이의 줄무늬 브리치즈. ❸ 프랑스 궁녀. 1775년경: 파우더를 뿌린 높다란 가발의 꼭대기에 깃털과 꽃을 장식; 낮은 네크라인의 가운에 타이트한 보디스와 파고다 슬리브가 달리고, 말아 올린 스커트는 플리트 보우(나비매듭)와 코드(끈)와 태슬(술)로 장식함; 패니어로 지지한 스커트와 언더스커트. ❹ 영국 여성. 1775년경: 모슬린 보닛 위에 나비매듭 장식의 밀짚모자를 착용; 목면의 피쉬, 장식용 소매와 허리에서 내려오는 에이프런; 높은 네크라인과 발목 길이의 스커트가 내려오는 채색된 줄무늬 린넨 가운.

❺ 프랑스 상류계급 부인. 1775년경: 접어 올린 챙에 루프 리본으로 장식한 모자; 파우더를 뿌린 높다란 가발; 루슈와 리본 장식이 들어간 가운으로, 소재는 실크와 물방울무늬 모슬린. ❻ 영국 상류계급 부인. 1775년경: 파우더를 뿌린 가발; 큰 터번; 낮은 네크라인 안에 얇은 모슬린을 넣은 가운; 태피터(taffeta, 호박단, "용어해설" 참조) 소재의 큰 나비매듭으로 장식한 보디스와 소매. ❼ 프랑스 궁녀. 1776년경: 깃털과 루프 리본, 큰 나비매듭으로 장식한 큰 모자; 파우더를 뿌린 가발; 둥근 네크라인의 가운에 진주 장식의 소매가 달림. ❽ 프랑스 귀부인. 1777년경: 종이에 왁스를 바른 공예품 꽃과 높은 깃털로 장식한, 파우더를 뿌린 가발; 재스민으로 꾸민 코르사주(corsage, 작은 꽃장식, "용어해설" 참조); 낮은 원형 네크라인에 파고다 슬리브가 달림; 세밀한 자수를 넣은 스커트와 그와 동일한 자수를 밑자락에 넣은 언더스커트

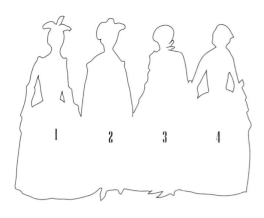

1777-1780년경

❶ **프랑스 궁녀. 1777년경:** 파우더를 뿌리고 꼭대기에 깃털을 꽂은 가발; 진주 목걸이; 낮은 네크라인에 나비매듭을 달고 진주 장식을 한 가운; 타이트한 보디스; 넓은 커프스가 달린 좁은 소매; 넓은 스커트. ❷ **프랑스 상류계급 부인의 외출복. 1778년경:** 챙을 뒤집어 올리고 깃털 장식을 단 모자; 모피로 안감과 테두리를 장식한 무릎 길이의 펠리스; 그와 세트를 이룬 머프. ❸ **미국 상류계급 부인. 1778년경:** 리본이 달린 주름진 론 소재의 캡; 자수된 보디스와 스커트, 루슈 리본으로 장식된 색 백 가운.
❹ **이탈리아 상류계급 부인. 1779년경:** 파우더를 뿌린 가발 위에 쓴 각진 모양의 거즈 패브릭; 사각 네크라인 가운; 타이트한 보디스, 큰 태피터 소재의 나비매듭이 달린 파고다 슬리브; 패니어 위에 걸쳐 입은 헐렁한 스커트.

❺ **프랑스 상류계급 부인의 여행복. 1779년경:** 주름으로 장식한 챙과 루프 리본이 달린 큰 모자; 자수가 들어간 줄무늬 실크 레딩고트(redingote, 앞이 트인 긴 코트, "용어 해설" 참조)에 목에서 끝단까지 단추가 달리고 벨벳 칼라와 커프스가 달림; 지팡이; 가죽 장갑. ❻ **프랑스 상류계급 부인의 승마복. 1780년경:** 높다란 크라운과 챙 넓은 모자; 어두운색의 긴 가발; 대조적인 색상의 칼라와 커프스가 달린, 더블(두 줄 단추식) 벨벳 레딩고트; 보일(voile, "용어해설" 참조) 소재의 피쉬와 가운. ❼ **프랑스 상류계급 부인의 애프터눈 드레스. 1780년경:** 플리트와 리본으로 장식한 작은 캡; 거즈 스카프; 채색한 발목 길이의 가운에, 한쪽으로 말아 올린 색 백; 굽 높은 실크 신발. ❽ **네덜란드 궁녀. 1780년경:** 종이에 왁스를 바른 작은 공예품 꽃으로 장식하고 파우더를 뿌린 가발; 목에 두른 프릴 띠; 낮은 사각 네크라인 가운에, 더블 레이스 프릴이 달린 팔꿈치 길이의 타이트한 소매; 패니어 위에 걸쳐 입은 넓은 스커트.

1780-1785년경

❶ **영국 상류계급 남성. 1780년경:** 파우더를 뿌린 가발; 실크 스톡; 하이칼라에 브레이드로 옷깃을 장식한 브로케이드 코트; 그와 세트를 맞춘 웨이스트코트; 무릎 길이의 벨벳 브리치즈; 실크 스타킹; 가죽 신. ❷ **영국 상류계급 남성의 외출복. 1781년경:** 작은 크라운과 위쪽으로 올라간 챙 넓은 모자; 넉넉한 스커트, 퀼트로 짜인 칼라와 커프스, 더블(두 줄 단추식) 코트; 지팡이; 자수 클록이 들어간 실크 스타킹. ❸ **미국 상류계급 남성. 1785년경:** 파우더를 뿌린 가발; 스톡과 큰 나비매듭; 더블 웨이스트코트(조끼); 앞부분을 짧게 자르고 뒷부분을 길에 늘어뜨린 코트; 무릎 길이의 브리치즈; 긴 가죽 부츠; 부트 레더와 박차. ❹ **프랑스 궁녀. 1785년경:** 파우더를 뿌린 가발 위에 크고 넉넉한 터번을 걸침; 진주 목걸이; 레이스 프릴을 단 네크라인의 실크 가운; 자수가 들어간 얇은 에이프런.

❺ **미국 상류계급 남성. 1785년경:** 해트밴드(hatband, 모자에 두른 띠)와 구부린 좁은 챙의 키 높은 모자; 뒤로 길게 늘어트린 코트; 짧은 더블 웨이스트코트; 무릎 길이의 타이트한 브리치즈; 넓은 커프스가 달린 긴 가죽 부츠. ❻ **프랑스 귀부인. 1785년경:** 파우더를 뿌리고 링리츠로 길게 다듬은 가발; 레이스 테두리의 넓은 스카프; 헐렁한 스커트와 루슈 밴드로 장식한 페티코트를 늘어뜨린 가운. ❼ **프랑스 상류계급 부인의 외출복. 1785년경:** 높은 크라운, 리본과 깃털로 장식한 넓은 챙의 모자; 긴 가발; 폭넓은 웨이스트 새시 안으로 밀어 넣은 얇은 거즈 스카프; 두 개의 워치 포브(watch fobs, 시계를 집어넣는 주머니); 자수 레딩고트. ❽ **영국 상류계급 부인의 여름철 외출복. 1785년경:** 리본과 깃털로 장식한 챙 넓은 모자; 얇은 줄무늬 모슬린 가운; 반투명 스카프와 스톨; 얇은 가죽 장갑.

1785년경

❶ **영국 상류계급 부인**: 루프 리본과 깃털로 장식한 큰 모자; 긴 곱슬 가발; 모슬린 피쉬; 리본으로 장식한 실크 가운; 실크 나비매듭이 달린 큰 모피 머프. ❷ **프랑스 상류계급 부인의 승마복**: 깃털 장식의 트라이콘; 벨벳 리버즈와 짧은 페플럼이 내려오는 타이트한 재킷에 헐렁한 스커트; 나비매듭 장식이 달린 실크 신발. ❸ **영국 귀족**: 옆 머리를 곱슬거리게 말고 파우더를 뿌린 가발; 자수 코트와 그와 세트를 이룬 웨이스트코트; 무릎 길이의 브리치즈; 가터; 자수 클록이 들어간 실크 스타킹. ❹ **스웨덴 상류계급 부인**: 깃털 장식이 달리고 파우더를 뿌린 가발; 타이트한 보디스와 소매가 달린, 네크라인이 높은 실크 가운; 위로 말아 올린 스커트와 그와 동일한 패브릭 소재의 언더스커트, 얇은 플리트와 로제트로 장식한 가운.

❺ **영국 상류계층 남성**: 양쪽 다 곱슬거리지 않는, 파우더를 뿌린 가발; 무릎 길이의 코트; 벨벳 리버즈와 단추가 달린 더블 웨이스트코트; 무릎 길이의 브리치즈; 자수 클록이 들어간 실크 스타킹; 지팡이. ❻ **프랑스 상류계급 부인**: 큰 가발; 모슬린 소재의 모브 캡과 베일, 그와 동일한 소재의 스카프; 타이트한 보디스와 소매가 있는 가운; 넉넉한 스커트. ❼ **영국 상류계급 부인의 외출복**: 깃털과 리본으로 장식한 큰 모자; 긴 곱슬 가발. 끝에 프릴이 달린 스카프를 뒤로 묶음; 큰 모피 머프. ❽ **프랑스 상류계급 부인**: 얇은 모슬린 모브 캡; 패드를 넣어 부풀린 가발; 끝에 프릴이 달린 스카프; 타이트한 보디스와 스리쿼터 파고다 슬리브가 달린 가운; 자수 언더스커트.

1786-1788년경

❶ **프랑스 궁정신하. 1786년경**: 거즈 소재의 큰 모브 캡; 파우더를 뿌린 가발; 짧은 색 백이 달리고 러프와 플리트로 장식된 발목 길이의 가운; 높은 굽의 실크 신발. ❷ **프랑스 궁정신하. 1786년경**: 리본과 깃털로 장식한 챙 넓은 모자; 러프와 나비매듭으로 장식한, 채색된 리넨 가운; 자수를 놓은 허리 벨트. ❸ **프랑스 상류계급 부인의 외출복. 1787년경**: 챙 넓은 모자; 링리츠 처리한 긴 가발; 둥근 네크라인에 모슬린 피쉬를 두른 레딩고트; 스캘럽을 단 칼라와 타이트한 스리쿼터 슬리브. ❹ **영국 상류계급 부인. 1788년경**: 대형 나비매듭으로 장식한 모자; 파우더를 뿌린 가발이 커다랗게 곱슬거림; 나비매듭으로 장식한 얇은 실크 가운; 그와 세트를 이룬 모슬린 스카프와 허리에서 내려오는 에이프런.

❺ **프랑스 상류계급 부인의 여행복. 1788년경**: 챙의 한쪽을 뒤집어 올리고 깃털과 리본, 로제트로 장식한 큰 모자; 넓은 네크라인과 칼라, 리버즈, 넓은 페플럼이 달린 채색된 줄무늬 리넨 가운; 넉넉한 스커트. ❻ **프랑스 상류계급 남성. 1788년경**: 큰 나비매듭과 백(bag, 나비매듭 아래의 자루로, 진짜 머리를 수납함)이 달리고 파우더를 뿌린 가발; 타이트한 소매가 달리고 뒤쪽이 갈라진 타이트한 무릎 길이의 코트; 무릎 길이의 브리치즈; 트라이콘 해트. ❼ **프랑스 상류계급 남성. 1788년경**: 바이콘 해트(bicorn hat, 양옆 또는 앞뒤를 접어 올린 모자, "용어해설" 참조). 파우더를 뿌린 가발; 가슴에서 허리까지 잠근 줄무늬 코트; 플레어 스커트; 워치 포브(watch fob, 시계를 집어넣는 주머니); 무릎 길이의 브리치즈; 줄무늬 스타킹; 로제트가 달린 신발. ❽ **프랑스 상류계급 남성. 1788년경**: 바이콘 해트; 파우더를 뿌린 곱슬 가발; 큰 나비매듭으로 묶은 스톡; 하이칼라가 달린 줄무늬 코트; 짧은 웨이스트코트; 줄무늬 스타킹.

1790년경

❶ 프랑스 상류계급 남성: 높은 크라운과 넓은 챙의 검은 비버 해트(beaver hat, 높고 딱딱한 크라운에 광택이 있는 모자. 원래 비버 모피로 만들었기 때문에 붙은 이름); 큰 나비매듭으로 묶은 스톡; 목에서 허리까지 단추가 달린 긴 코트; 가죽 브리치즈; 긴 부츠; 실크 나비매듭으로 장식한 모피 머프. **❷ 영국 상류계급 부인의 승마복:** 리본 장식이 달린 큰 모자; 파우더를 뿌린 가발; 큰 나비매듭으로 묶은 스톡; 작은 페플럼과 프린지 장식의 에폴렛이 달린 짧고 타이트한 재킷; 더블 웨이스트코트; 넉넉한 스커트; 가죽 장갑. **❸ 프랑스의 상류계급 부인:** 밝은 색상의 큰 터번; 끝을 레이스로 장식한 스카프; 타이트한 보디스, 손목에 레이스 장식이 있는 타이트한 긴 소매 실크 가운; 얇은 거즈 에이프런. **❹ 영국 상류계급 부인의 승마복:** 깃털로 장식한 높은 크라운과 넓은 챙의 모자; 긴 가발; 피쉬; 더블칼라와 보디스, 목에서 허리까지 단추가 달린 레딩코트.

❺ 프랑스 상류계급 부인: 패드를 넣어 부풀리고 옆으로 길게 링리츠한 머리; 넓은 네크라인의 테두리에 레이스가 장식되고 팔꿈치 길이의 소매가 달린 얇은 모슬린 가운; 폭넓은 실크 웨이스트 새시. **❻ 영국 요리사:** 모브 캡; 타이트한 보디스와 발목 길이의 스커트가 달린 드레스; 리넨의 넓은 커프스와 안소매가 달린 타이트한 소매; 그와 동일한 소재의 에이프런과 스카프. **❼ 프랑스 상류계급 남성:** 파우더를 뿌린 가발; 큰 단추가 달린 타이트한 코트; 손목 부분에 프릴 장식이 달린 길고 타이트한 소매; 무릎 길이의 브리치즈; 가터; 실크 스타킹; 버클이 달린 굽 없는 구두. **❽ 미국 상류계급 남성:** 챙을 구부린 높은 비버 해트; 하이칼라와 넓은 리버즈가 달린 코트; 짧은 웨이스트코트; 워치 포브; 무릎 길이의 브리치즈; 긴 부츠; 지팡이.

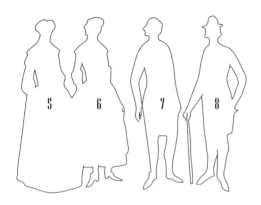

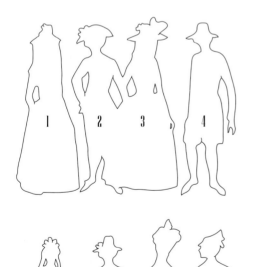

1790년경

❶ 프랑스 상류계급 부인의 여행복: 넓은 챙의 키 높은 모자를 파란색·흰색·빨간색 리본과 로제트로 장식; 어깨 길이의 베일; 피쉬; 목에서 허리까지 단추가 달린 레딩고트; 실크 나비매듭을 장식한 큰 모피 머프. **❷ 프랑스 상류계급 남성:** 파란색·흰색·빨간색 로제트 장식을 단 바이콘 해트; 큰 나비매듭으로 묶은 스톡; 넓은 리버즈에 대조적인 색상의 목깃이 있는 타이트한 코트; 줄무늬 짧은 웨이스트코트; 줄무늬 브리치즈; 가터; 실크 스타킹; 나비매듭 장식이 달린 굽 없는 펌프스(pumps, 낮은 굽에 앞코가 둥글게 파인 디자인). **❸ 프랑스 상류계급 부인의 여행복:** 깃털과 리본 로제트로 장식한 키 높은 모자; 긴 곱슬 가발; 옷깃을 넓게 뒤집은 타이트한 재킷; 웨이스트 새시; 넉넉한 스커트. **❹ 프랑스 상류계급 남성:** 높은 비버 해트; 하이칼라 더블 코트; 짧은 웨이스트코트; 두 개의 워치 포브; 무릎 길이의 브리치즈.

❺ 프랑스 상류계급 부인: 리본으로 장식한 옅은 색 가발; 얇은 모슬린 스카프와 허리에서 내려오는 에이프런; 넓은 새시; 발목 길이의 스커트; 굽 없는 펌프스. **❻ 프랑스 상류계급 남성:** 리본으로 장식한 높은 모자; 타이트한 테일코트(tailcoat, "용어해설" 참조); 더블 웨이스트코트; 무릎 길이의 브리치즈; 줄무늬 스타킹; 커프가 달린 긴 부츠. **❼ 프랑스 상류계급 부인의 외출복:** 챙이 위로 뒤집히고 깃털로 장식한 모자; 파우더를 뿌린 가발; 모슬린 소재의 더블 스카프를 뒤로 묶음; 새틴 소재로 된 줄무늬 하프레딩고트(half-redingote, "용어해설" 참조); 새틴 소재의 허리 벨트; 실크 언더스커트. **❽ 프랑스 상류계급 부인의 여행복:** 작은 밀짚모자; 나비매듭으로 묶은 스톡; 더블 하프레딩고트.

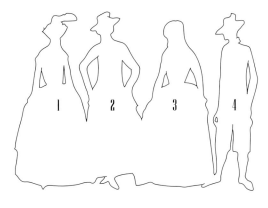

1791-1796년경

❶ 프랑스 상류계급 부인의 외출복. 1791년경: 깃털과 리본으로 장식한 모자; 앞에서 매듭지은 스카프; 타이트한 보디스와 소매의 가운; 가슴까지 올라간 넓은 웨이스트 새시. ❷ 프랑스 상류계급 남성. 1791년경: 파란색·흰색·빨간색의 리본 로제트로 장식한 모자; 하이칼라, 줄무늬 리버즈와 안감으로 이루어진 전신 길이의 코트; 타이트한 더블 코트; 두 개의 워치 포브; 무릎 길이의 브리치즈; 가터. ❸ 프랑스 상류계급 부인. 1791년경: 꽃으로 장식한 가발; 브로치로 여민 스카프; 루슈가 들어간 보디스와 소매; 넓은 웨이스트 새시; 밑자락에 기하학적 무늬가 들어간 넉넉한 스커트. ❹ 프랑스 상류계급 남성. 1792년경: 로제트 장식이 달린 높은 크라운의 비버 해트; 타이트한 테일코트; 줄무늬 깃이 달린 짧은 브로케이드 웨이스트코트; 가죽 브리치즈; 긴 부츠.

❺ 프랑스 상류계급 남성. 1792년경: 파우더를 뿌린 가발; 줄무늬 코트; 넓은 리버즈가 달린 짧은 브로케이드 웨이스트코트; 워치 포브; 가죽 브리치즈. ❻ 프랑스 상류계급 남성. 1792년경: 더블 칼라와 리버즈가 달린 코트에 줄무늬와 단추 잠금 장식이 들어감; 짧은 웨이스트코트; 워치 포브; 가죽 브리치즈; 커프가 달린 긴 부츠. ❼ 프랑스 상류계급 부인. 1795년경: 리본과 깃털로 장식한 모자; 모슬린 스카프; 타이트한 긴 소매가 달린 짧은 재킷; 새시; 헐렁한 스커트. ❽ 프랑스 상류계급 청년. 1796년경: 어수선한 스타일로 자른 머리; 목울대 부분에 묶은 스톡; 넉넉한 스커트가 하프레딩코트. 타이트한 코트; 대조적인 색상으로 된 플레어의 손목 커프; 더블 칼라가 달린 두 벌 단추식의 웨이스트코트; 가죽 브리치즈; 줄무늬 스타킹; 짧은 부츠.

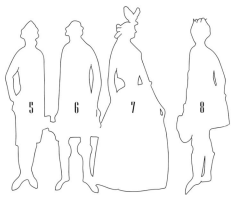

1796-1799년경

❶ 프랑스 상류계급 남성. 1796년경: 짧게 자른 머리; 높은 위치에서 묶은 스톡; 하이칼라와 넓은 리버즈가 달린 코트; 한 줄 단추의 긴 웨이스트코트 위에 짧은 더블 웨이스트코트를 걸침; 무릎 아래까지 내려온 타이트한 브리치즈; 실크 스타킹; 굽 없는 펌프스. ❷ 프랑스 상류계급 청년. 1796년경: 바이콘 해트; 어수선한 긴 머리; 브로치로 여민 스톡; 짧은 더블 웨이스트코트; 타이트한 보디스와 플레어 스커트가 달린 무릎 길이의 코트; 무릎 아래까지 내려오는 타이트한 브리치즈; 실크 스타킹; 굽 없는 펌프스. ❸ 스페인 귀부인. 1798년경: 어두운색 긴 가발; 진주 목걸이; 루슈가 들어간 보디스와 소매가 있는 얇은 모슬린 가운; 등쪽으로 긴 리본 띠가 달린 넓은 웨이스트 새시; 넉넉한 스커트. ❹ 프랑스 상류계급 청년. 1798년경: 코케이드(cockade, 꽃 모양의 모표, "용어해설" 참조)를 단 바이콘 해트; 긴 머리; 하이칼라와 더블 리버즈가 달린 더블 코트; 무릎 길이의 브리치즈; 리본 가터; 실크 스타킹; 굽 없는 펌프스; 지팡이.

❺ 프랑스 상류계급 젊은 부인. 1799년경: 짧게 자른 머리; 긴 귀걸이와 진주 목걸이; 네크라인이 낮은 원형으로 파인, 얇은 하이 웨이스트 모슬린 가운; 가슴 아래의 좁은 새시; 타이트한 긴 소매; 밑자락에 자수가 들어간 좁은 스커트; 굽 없는 실크 펌프스. ❻ 프랑스 상류계급 남성. 1799년경: 얕은 크라운의 비버 해트; 하이칼라와 넓은 라펠(lapel, 접힌 깃)이 달린 더블 코트; 웨이스트코트; 타이트한 브리치즈; 커프가 달린 긴 부츠. ❼ 프랑스 상류계급 젊은 부인의 외출복. 1799년경: 제비꽃과 실크 리본으로 장식한 밀짚 보닛; 모슬린 피쉬; 짧은 스펜서 재킷(spencer jacket, "용어해설" 참조); 긴 옷자락이 달린 모슬린 소재의 하이 웨이스트 가운; 클록이 들어간 실크 스타킹; 굽 없는 실크 펌프스. ❽ 프랑스 상류계급 부인의 여행복. 1799년경: 위를 향하게 만든 높은 챙의 밀짚 보닛; 넓은 칼라와 리버즈가 달린 더블(두 줄 단추식) 하이 웨이스트 코트; 타이트한 긴 소매; 굽 없는 실크 펌프스.

1800-1803년경

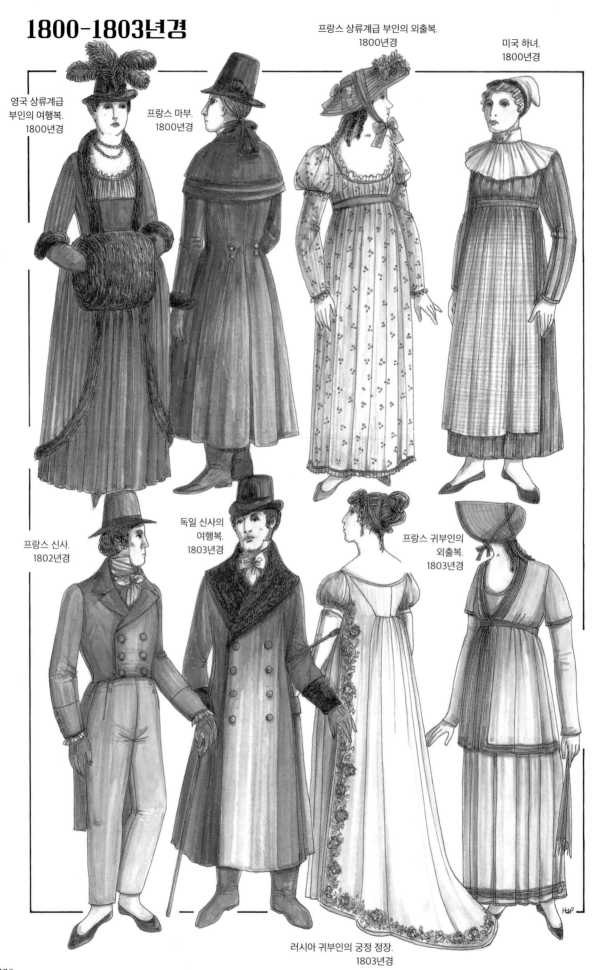

프랑스 상류계급 부인의 외출복.
1800년경

미국 하녀.
1800년경

영국 상류계급
부인의 여행복.
1800년경

프랑스 마부.
1800년경

프랑스 신사.
1802년경

독일 신사의
여행복.
1803년경

프랑스 귀부인의
외출복.
1803년경

러시아 귀부인의 궁정 정장.
1803년경

1805-1810년경

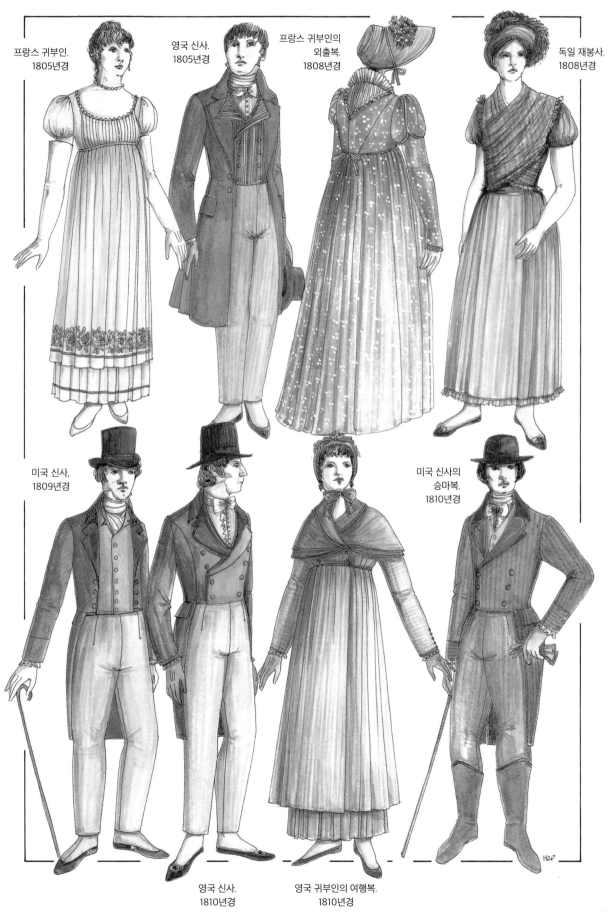

프랑스 귀부인.
1805년경

영국 신사.
1805년경

프랑스 귀부인의
외출복.
1808년경

독일 재봉사.
1808년경

미국 신사,
1809년경

미국 신사의
승마복.
1810년경

영국 신사.
1810년경

영국 귀부인의 여행복.
1810년경

1811-1822년경

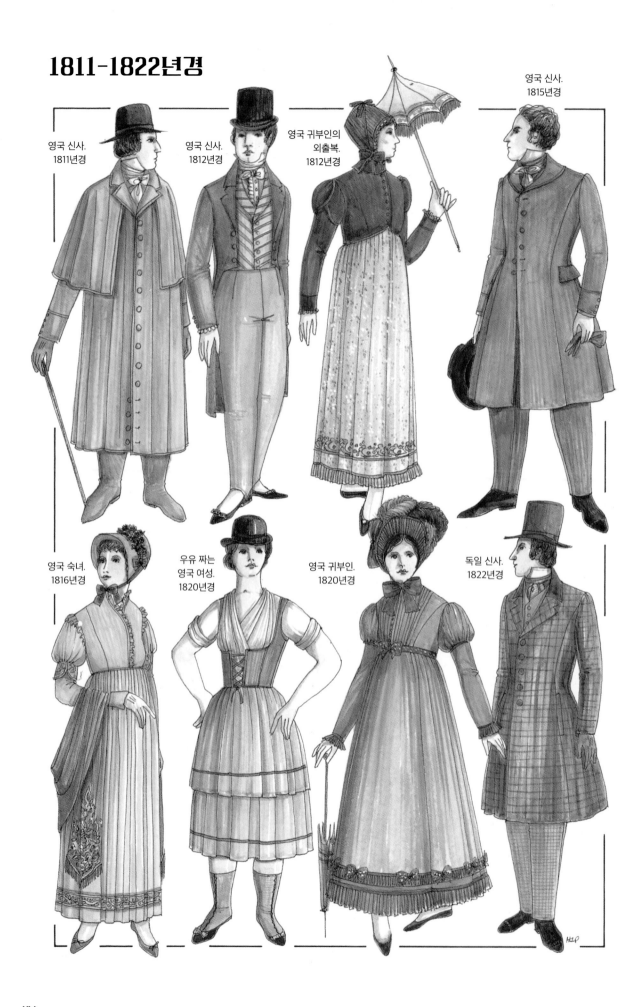

영국 신사.
1811년경

영국 신사.
1812년경

영국 귀부인의
외출복.
1812년경

영국 신사.
1815년경

영국 숙녀.
1816년경

우유 짜는
영국 여성.
1820년경

영국 귀부인.
1820년경

독일 신사.
1822년경

1823-1828년경

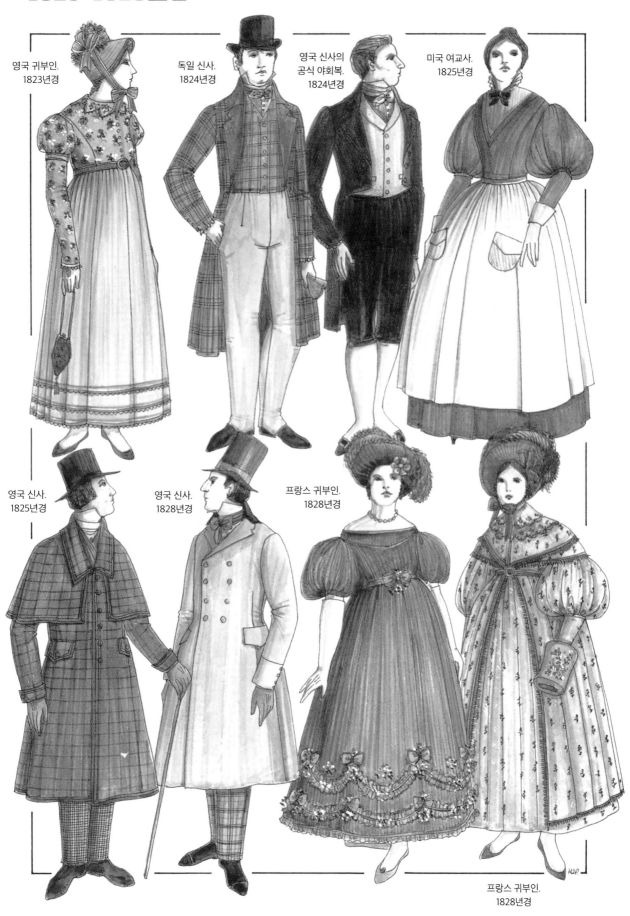

영국 귀부인.
1823년경

독일 신사.
1824년경

영국 신사의
공식 야회복.
1824년경

미국 여교사.
1825년경

영국 신사.
1825년경

영국 신사.
1828년경

프랑스 귀부인.
1828년경

프랑스 귀부인.
1828년경

1828-1832년경

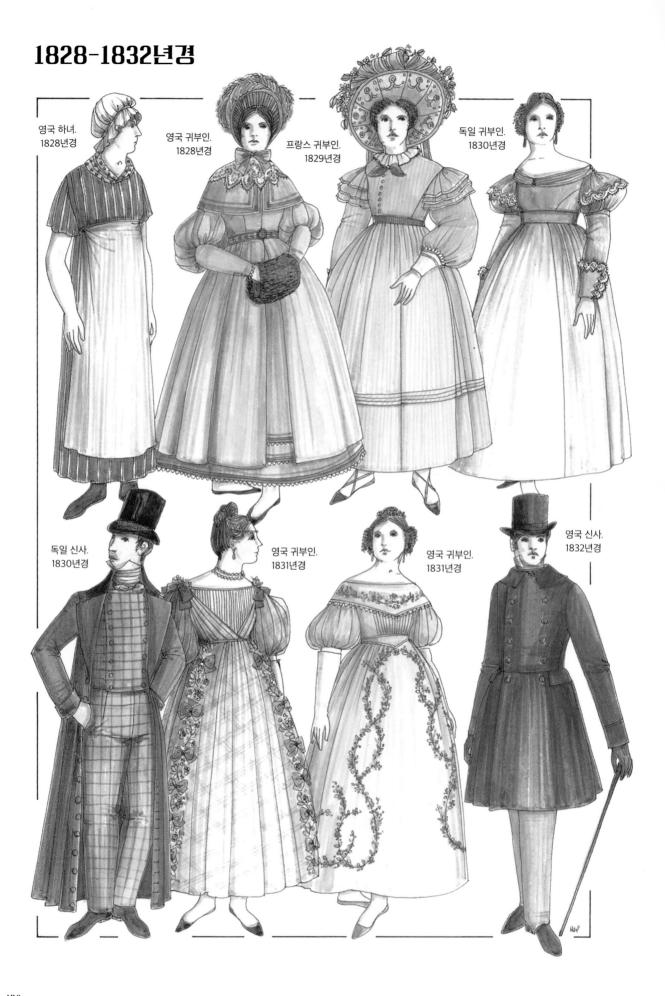

영국 하녀.
1828년경

영국 귀부인.
1828년경

프랑스 귀부인.
1829년경

독일 귀부인.
1830년경

독일 신사.
1830년경

영국 귀부인.
1831년경

영국 귀부인.
1831년경

영국 신사.
1832년경

1832-1840년경

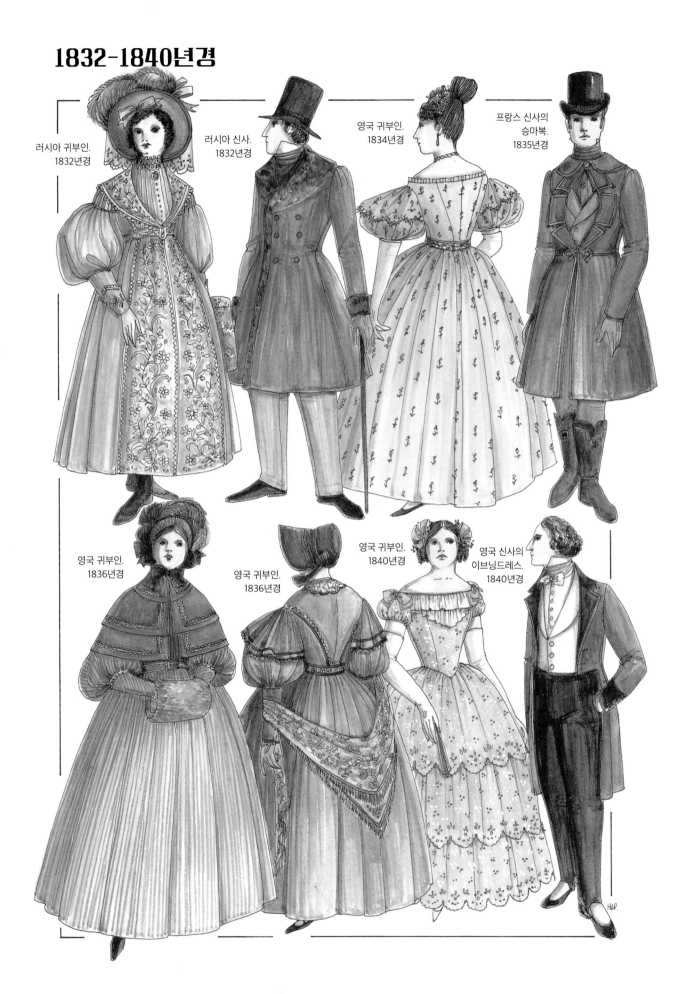

러시아 귀부인.
1832년경

러시아 신사.
1832년경

영국 귀부인.
1834년경

프랑스 신사의
승마복.
1835년경

영국 귀부인.
1836년경

영국 귀부인.
1836년경

영국 귀부인.
1840년경

영국 신사의
이브닝드레스.
1840년경

1842-1845년경

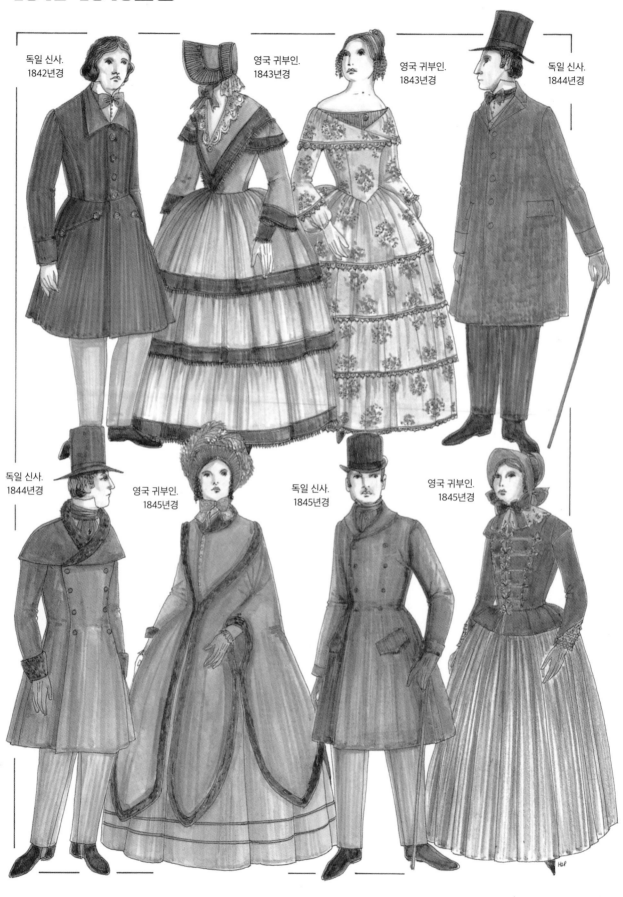

독일 신사.
1842년경

영국 귀부인.
1843년경

영국 귀부인.
1843년경

독일 신사.
1844년경

독일 신사.
1844년경

영국 귀부인.
1845년경

독일 신사.
1845년경

영국 귀부인.
1845년경

1845-1850년경

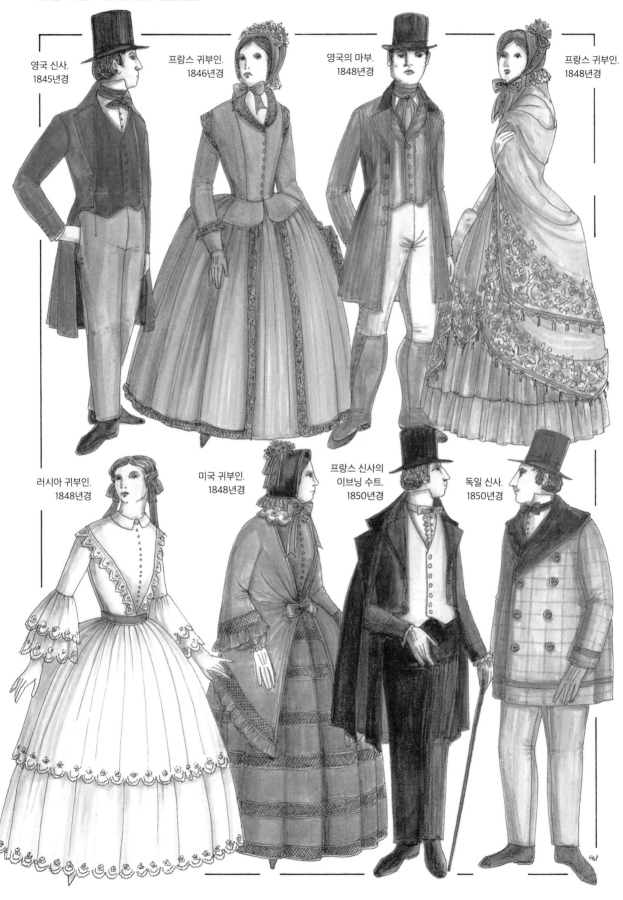

영국 신사.
1845년경

프랑스 귀부인.
1846년경

영국의 마부.
1848년경

프랑스 귀부인.
1848년경

러시아 귀부인.
1848년경

미국 귀부인.
1848년경

프랑스 신사의
이브닝 수트.
1850년경

독일 신사.
1850년경

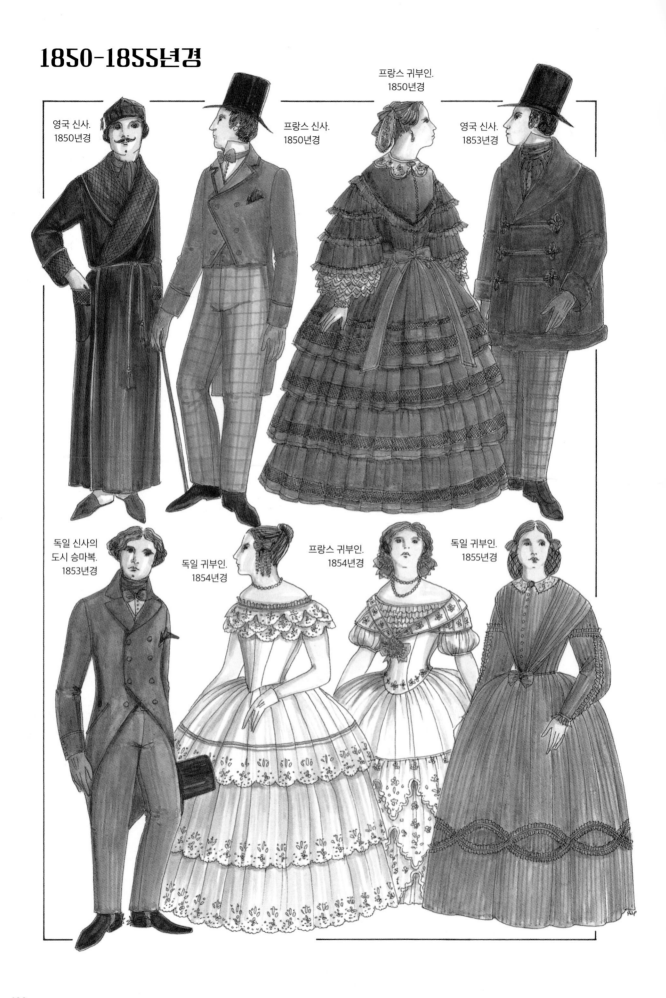

1850-1855년경

영국 신사.
1850년경

프랑스 신사.
1850년경

프랑스 귀부인.
1850년경

영국 신사.
1853년경

독일 신사의
도시 승마복.
1853년경

독일 귀부인.
1854년경

프랑스 귀부인.
1854년경

독일 귀부인.
1855년경

1856-1865년경

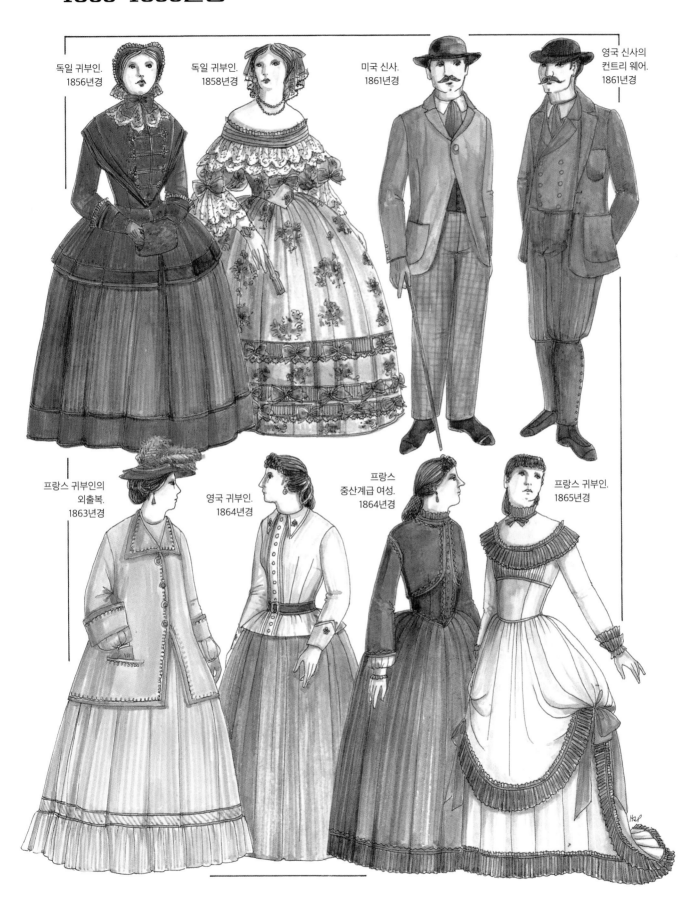

독일 귀부인.
1856년경

독일 귀부인.
1858년경

미국 신사.
1861년경

영국 신사의
컨트리 웨어.
1861년경

프랑스 귀부인의
외출복.
1863년경

영국 귀부인.
1864년경

프랑스
중산계급 여성.
1864년경

프랑스 귀부인.
1865년경

1865-1869년경

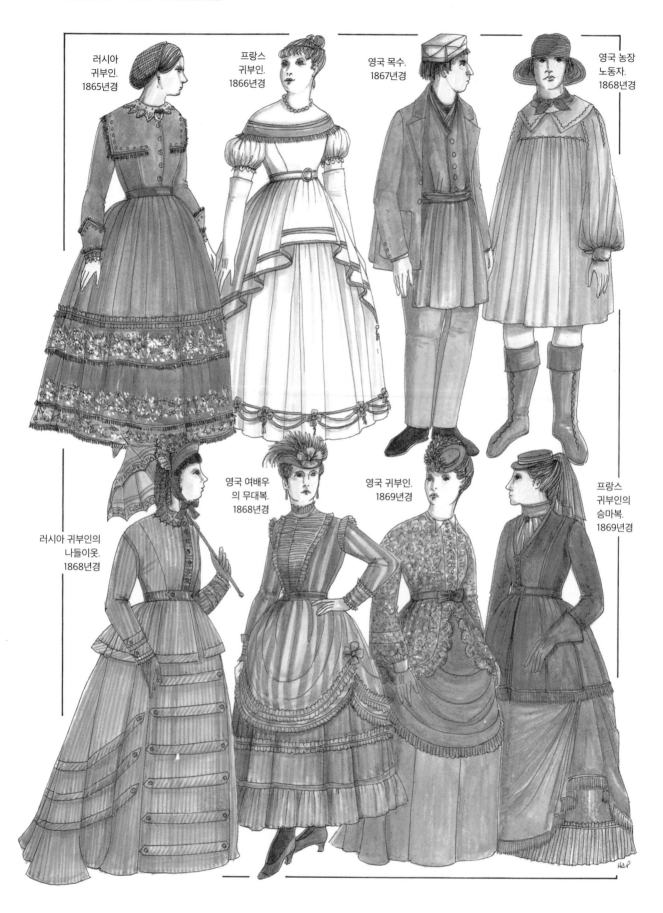

러시아 귀부인. 1865년경

프랑스 귀부인. 1866년경

영국 목수. 1867년경

영국 농장 노동자. 1868년경

러시아 귀부인의 나들이옷. 1868년경

영국 여배우의 무대복. 1868년경

영국 귀부인. 1869년경

프랑스 귀부인의 승마복. 1869년경

1871-1877년경

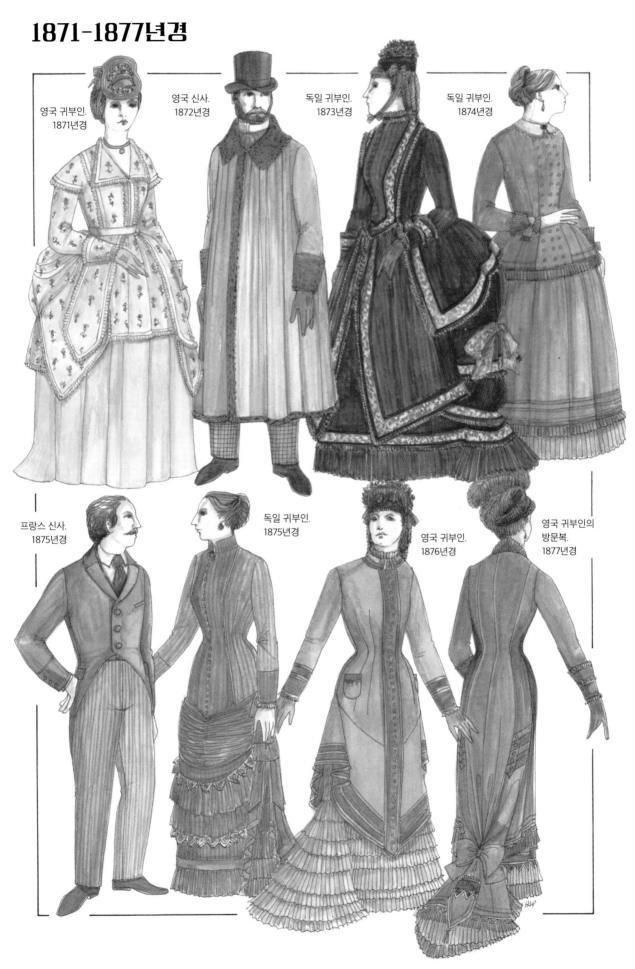

영국 귀부인.
1871년경

영국 신사.
1872년경

독일 귀부인.
1873년경

독일 귀부인.
1874년경

프랑스 신사.
1875년경

독일 귀부인.
1875년경

영국 귀부인.
1876년경

영국 귀부인의
방문복.
1877년경

1878-1884년경

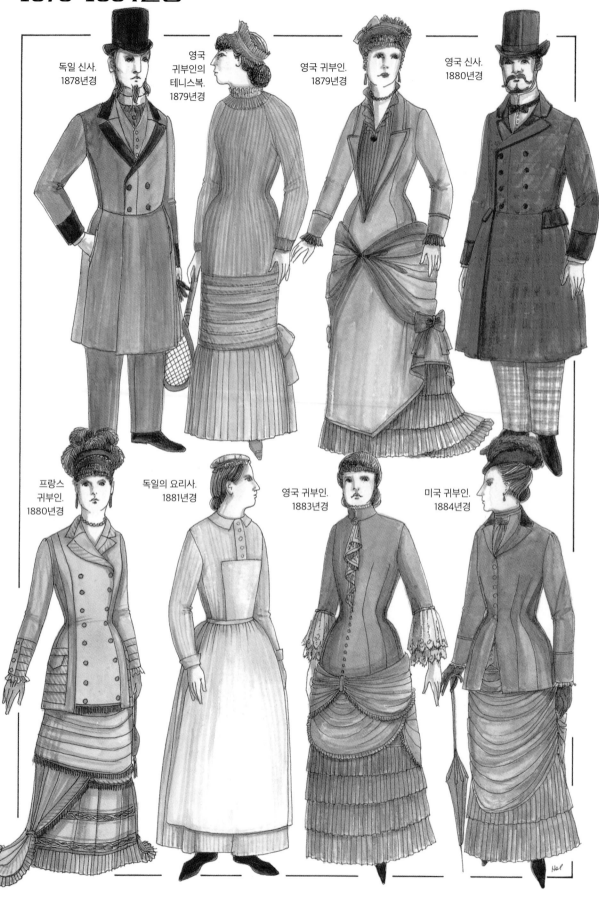

독일 신사.
1878년경

영국
귀부인의
테니스복.
1879년경

영국 귀부인.
1879년경

영국 신사.
1880년경

프랑스
귀부인.
1880년경

독일의 요리사.
1881년경

영국 귀부인.
1883년경

미국 귀부인.
1884년경

1885-1890년경

프랑스 귀부인의
수영복.
1885년경

프랑스
신사의
수영복.
1885년경

러시아 귀부인.
1885년경

프랑스
귀부인.
1886년경

영국 귀부인.
1887년경

미국
여교사.
1889년경

영국 신사.
1889년경

영국 귀부인의
사이클링복.
1890년경

1891-1894년경

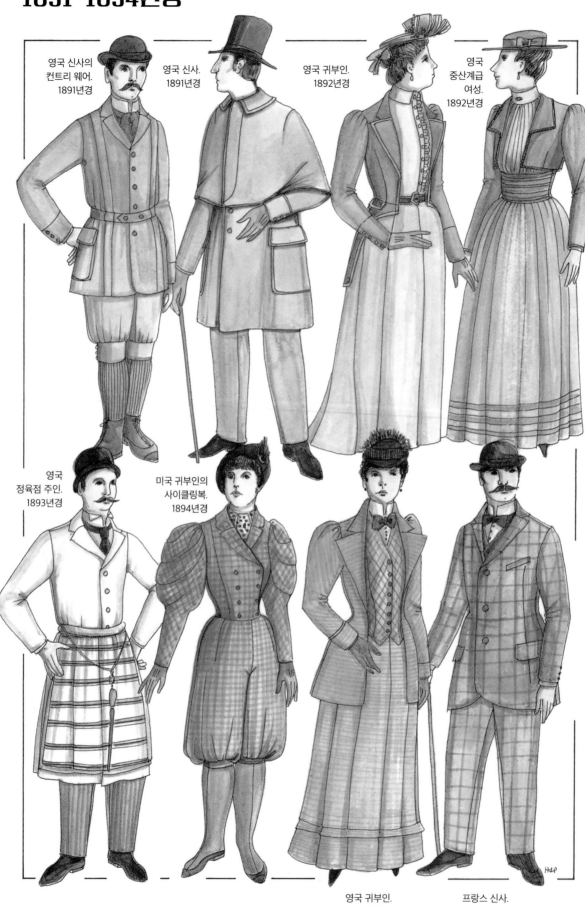

영국 신사의
컨트리 웨어.
1891년경

영국 신사.
1891년경

영국 귀부인.
1892년경

영국
중산계급
여성.
1892년경

영국
정육점 주인.
1893년경

미국 귀부인의
사이클링복.
1894년경

영국 귀부인.
1894년경

프랑스 신사.
1894년경

1895-1899년경

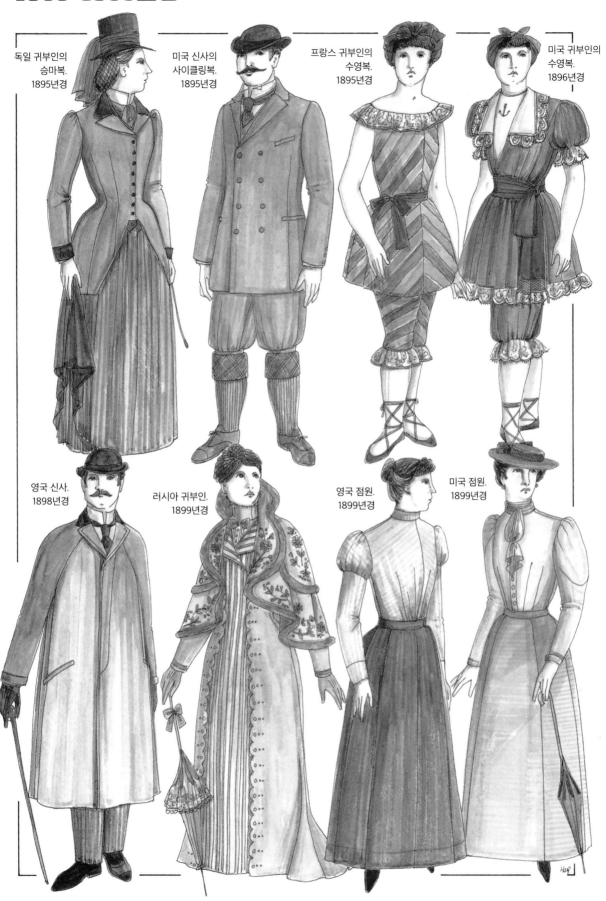

독일 귀부인의
승마복.
1895년경

미국 신사의
사이클링복.
1895년경

프랑스 귀부인의
수영복.
1895년경

미국 귀부인의
수영복.
1896년경

영국 신사.
1898년경

러시아 귀부인.
1899년경

영국 점원.
1899년경

미국 점원.
1899년경

1800-1803년경

❶ **영국 상류계급 부인의 여행복.** 1800년경: 좁은 챙과 깃털 장식이 달린 높은 크라운의 모자; 진주 목걸이; 스리쿼터 슬리브가 달린 모피 깃 코트; 큰 모피 머프. ❷ **프랑스 마부.** 1800년경: 구부린 좁은 챙과 리본 코케이드가 달린 높은 크라운의 모자; 3단의 숄더 케이프가 달린 긴 코트; 모피 커프스가 달린 긴 소매; 뒤쪽 중앙에 플리트가 들어간 넉넉한 스커트; 긴 가죽 부츠; 가죽 장갑. ❸ **프랑스 상류계급 부인의 외출복.** 1800년경: 나비매듭과 꽃으로 장식하고 턱밑에 리본으로 묶은 밀짚모자; 낮은 네크라인의 테두리에 프릴이 달리고, 자수가 들어간 하이 웨이스트 모슬린 가운; 타이트한 긴 소매 윗단에 퍼프 슬리브를 형성; 리본 벨트; 플리트가 들어간 밑단; 굽 없는 펌프스. ❹ **미국 하녀.** 1800년경: 뒤쪽이 뾰족하고 프릴이 달린 목면 캡의 테두리를 리본과 나비매듭으로 장식; 줄무늬 목면 드레스에 얇은 목면으로 만든 높은 원형 스탠드 칼라가 달림; 가슴 윗부분에 착용한 체크무늬 목면 에이프런; 굽 없는 가죽 펌프스.

❺ **프랑스 신사.** 1802년경: 챙을 구부린 높다란 크라운의 모자; 뒷자락을 길게 늘어트리고 플랩 포켓(flap pocket, "용어해설" 참조)이 달린 더블 코트; 발목 길이의 바지; 스타킹; 가죽 펌프스; 지팡이. ❻ **독일 신사의 여행복.** 1803년경: 높다란 크라운의 모자; 곱슬머리와 구레나룻; 모피 러프와 숄 칼라(shawl collar, "용어해설" 참조)가 달린 긴 더블 코트; 긴 가죽 부츠; 가죽 장갑; 지팡이. ❼ **러시아 귀부인의 궁정 정장.** 1803년경: 곱슬거리는 앞머리와 링리츠한 뒷머리; 가느다란 금 필렛; 긴 드롭 이어링; 하이 웨이스트에 퍼프 슬리브가 달린 실크 새틴 가운; 리본 자수로 장식한 민소매의 트레인(trian, 밑자락이 길게 끌리는 옷단). ❽ **프랑스 귀부인의 외출복.** 1803년경: 두께가 얇은 크라운과 넓은 챙의 밀짚 보닛을 턱밑에서 묶음; 얇은 리본 밴드로 가장자리를 장식한 모슬린 드레스와 재킷; 위아래를 거꾸로 쥐고 있는 파라솔; 스타킹; 가죽 밑창의 굽 없는 실크 펌프스.

1805-1810년경

❶ **프랑스 귀부인.** 1805년경: 링리츠로 정돈한 곱슬머리; 드롭 이어링과 그와 세트를 이룬 진주 목걸이; 낮은 원형 네크라인과 하이 웨이스트의 얇은 모슬린 볼가운(ballgown, 야회복); 작은 퍼프 슬리브; 2단의 스커트; 위를 덮은 스커트의 밑자락이 자수로 장식됨; 긴 장갑; 굽 없는 펌프스. ❷ **영국 신사.** 1805년경: 하이칼라를 세운 셔츠; 나비매듭으로 묶은 스톡; 넓은 리버즈와 플랩 포켓이 달리고 하이칼라를 세운 코트; 발목 길이의 바지; 굽 없는 가죽 펌프스; 가죽 장갑; 높다란 크라운의 모자. ❸ **프랑스 귀부인의 외출복.** 1808년경: 넓은 챙과 꽃으로 장식한 밀짚 보닛; 모슬린 드레스의 허리선이 높고 끝자락은 길게 쓸리지 않는다; 퍼프 슬리브가 달린 타이트한 긴 소매. ❹ **독일 재봉사.** 1808년경: 깃털 장식의 밀짚모자; 타이트한 보디스, 작은 퍼프 슬리브, 끝단에 플리트 장식이 들어간 발목 길이의 스커트가 달린 목면 드레스; 앞으로 교차시켜 뒤로 묶은 숄; 스타킹; 굽 없는 펌프스.

❺ **미국 신사,** 1809년경: 탑 해트; 하이칼라의 셔츠; 스톡; 벨벳 칼라가 달린 연미복(swallowtail coat, "용어해설" 참조); 칼라를 뒤집은 웨이스트코트; 발목 길이의 바지; 가죽 장갑; 스패츠(spats, 발목 조금 위까지 올라오는 단화용 짧은 각반)가 달린 굽 없는 펌프스; 지팡이. ❻ **영국 신사.** 1810년경: 탑 해트; 하이칼라를 세운 셔츠의 앞을 프릴로 장식함; 나비매듭으로 묶은 스톡; M자형 노치칼라(M-notch collar, "용어해설" 참조)가 달린 더블 코트; 발목 길이의 바지; 가죽 장갑; 버클 장식이 달린 굽 없는 펌프스. ❼ **영국 귀부인의 여행복.** 1810년경: 턱밑에 나비매듭으로 묶은 리본 장식의 작은 밀짚모자; 하이 웨이스트, 타이트한 긴 소매, 케이프로 구성된 더블 코트에 숄 칼라가 달림; 가죽 장갑. ❽ **미국 신사의 승마복.** 1810년경: 높다란 크라운의 모자; M자형 노치칼라가 달리고 벨벳으로 테두리를 장식한 더블 코트; 높은 부분에 단추를 단 웨이스트코트; 타이트한 브리치즈; 긴 가죽 부츠; 지팡이.

1811-1822년경

❶ **영국 신사. 1811년경:** 탑 해트; 하이칼라에서 밑단까지 단추가 달린 긴 오버코트에 팔꿈치 길이의 케이프를 걸침; 긴 부츠; 가죽 장갑; 지팡이. ❷ **영국 신사. 1812년경:** 탑 해트; 하이칼라와 앞부분이 프릴로 장식된 셔츠; 크라바트; M자형 노치칼라가 달린 코트; 숄 칼라가 달린 줄무늬 실크 웨이스트코트; 발 아래로 스트랩을 묶은 바지; 실크 스타킹; 나비매듭 장식이 달린 굽 없는 펌프스. ❸ **영국 귀부인의 외출복.** 1812년경: 주름진 실크로 된 챙 없는 보닛을 턱밑에서 묶음; 앞부분에서 단추로 잠근 스펜서 재킷; 짧은 퍼프 슬리브 아래로 이어진 길고 타이트한 소매; 밑자락에 자수와 주름이 들어간 물방울무늬 모슬린 드레스; 실크 스타킹; 가죽 밑창이 달린 굽 없는 실크 펌프스; 파라솔. ❹ **영국 신사.** 1815년경: 프록 코트(frock coat, "용어해설" 참조), 벨벳 숄 칼라와 플랩 포켓이 동일하게 디자인됐고 커프스가 달렸다; 발목 길이의 바지; 앵클부츠; 챙 넓은 모자; 가죽 장갑.

❺ **영국 숙녀.** 1816년경: 실크 꽃을 장식한 실크 소재의 보닛을 리본 나비매듭으로 턱밑에서 묶음; 하이 웨이스트 드레스; 테두리에 프릴 장식을 달고 옷깃을 교차시킨 보디스; 타이트한 긴 소매와 커프스가 달린 퍼프 슬리브; 밑자락에 자수 밴드가 달린 스커트; 자수와 프린지로 장식된 숄. ❻ **우유 짜는 영국 여성.** 1820년경: 남성 스타일의 높다란 크라운의 모자; 앞에서 교차시킨 모슬린 보디스; 앞을 끈으로 묶은 스테이스(stays, 몸통을 가늘게 지탱한다는 뜻으로, 코르셋과 같음, "용어해설" 참조); 리본으로 장식한 무릎 길이의 2단 스커트; 캔버스(canvas, 뻣뻣한 천, "용어해설" 참조) 소재의 스패츠. ❼ **영국 귀부인.** 1820년경: 주름진 실크 챙과 깃털로 장식된 크라운의 보닛; 허리 부분과 테두리에 주름 장식이 들어간 하이 웨이스트 드레스; 퍼프 슬리브와 타이트한 긴 소매; 물방울무늬 리본 벨트와 그와 세트를 이룬 나비매듭으로 밑자락을 장식함. ❽ **독일 신사.** 1822년경: 높다란 크라운의 탑 해트; 벨벳 칼라와 플레어 스커트가 달린 체크무늬 모직 프록코트; 높은 부분에 단추가 달린 웨이스트코트; 체크무늬 바지; 가죽 장갑; 가죽 앵클부츠.

1823-1828년경

❶ **영국 귀부인.** 1823년경: 실크 꽃과 리본으로 장식한 실크 안감의 보닛을 턱밑에서 나비매듭으로 묶음; 레이스 칼라; 타이트한 긴 소매 위에 커프 슬리브가 달린 자수 실크의 짧은 스펜서 재킷; 발목 길이의 스커트; 짧은 장갑; 자수가 들어간 백; 굽 없는 펌프스. ❷ **독일 신사.** 1824년경: 탑 해트; 대조적인 색상의 M자형 노치칼라와 리버즈가 달린 체크무늬 모직 코트; 높은 부분에 단추가 달린 웨이스트코트; 폭 좁은 바지의 양쪽에 주머니와 발을 묶는 스트랩이 달림; 앵클부츠. ❸ **영국 신사의 공식 야회복.** 1824년경: 하이칼라가 달린 셔츠; 실크 크라바트; 뒷자락이 짧은 연미복; 숄 칼라가 달린 실크 웨이스트코트; 무릎 길이의 벨벳 브리치즈; 실크 스타킹; 은 버클이 달린 굽 없는 펌프스. ❹ **미국 여교사.** 1825년경: 타이트한 보디스, 큰 퍼프 슬리브, 헐렁한 스커트가 달린 모직 드레스; 패치 포켓(patch pocket, 겉주머니, "용어해설" 참조)이 달린 목면 에이프런.

❺ **영국 신사.** 1825년경: 탑 해트; 체크무늬 모직 코트에 긴 칼라가 달린 팔꿈치 길이의 케이프를 걸침, 칼라의 테두리는 톱 스티치트(top-stitched, 시접을 갈라 솔기의 양쪽에 걸어 갈라서 박는 것)로 처리됨; 가죽 장갑; 체크무늬 모직 바지; 부츠; 지팡이. ❻ **영국 신사.** 1828년경: 높다란 탑 해트; 하이칼라가 달린 셔츠; 실크 크라바트; 벨벳 칼라가 달린 모직 더블 코트; 체크무늬 모직 바지; 코에 광택이 나는 가죽 부츠. ❼ **프랑스 귀부인.** 1828년경: 로제트와 깃털로 장식한 큰 베레모; 넓은 퍼프 슬리브가 달린 하이 웨이스트의 야회복; 뻣뻣한 페티코트 위에 걸친 넉넉한 스커트, 가장자리는 루슈 리본과 나비매듭과 실크 꽃으로 장식됨; 긴 장갑; 실크 펌프스. ❽ **프랑스 귀부인.** 1828년경: 주름진 실크 안감과 깃털 장식 크라운의 챙 넓은 모자; 얇은 프린지가 달리고 문양이 그려진 실크 드레스와 코트; 커다란 퍼프 슬리브; 하이 웨이스트 벨트; 작은 자수 머프.

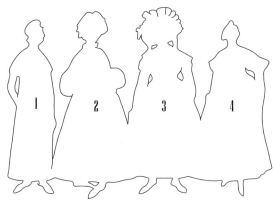

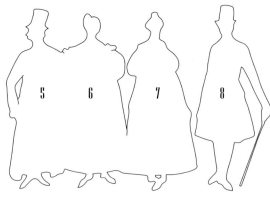

1828-1832년경

❶ **영국 하녀. 1828년경**: 목면 소재의 모브 캡; 물방울무늬 목면 넥스카프; 넓고 짧은 소매를 가진 줄무늬 목면 하이 웨이스트 시프트; 긴 목면 에이프런; 가죽 앵클부츠. ❷ **영국 귀부인. 1828년경**: 높다란 챙과 깃털 장식 크라운이 달린 실크 안감의 보닛; 넓은 레이스 칼라; 작은 숄더 케이프가 달린 긴 코트; 긴 퍼프 슬리브와 타이트한 안소매; 장식적인 벨트; 끝단을 리본과 레이스로 장식한 패티코트 위에 헐렁한 스커트를 착용; 모피 머프; 실크 스타킹; 굽 없는 펌프스. ❸ **프랑스 귀부인. 1829년경**: 보닛의 크라운이 루프 리본과 실크 꽃으로 장식되고 넓은 챙은 자수 안감으로 꾸밈; 프릴 칼라; 넥 스카프; 하이 웨이스트 드레스; 페티코트 위에 착용한 헐렁한 스커트; 윗부분에 프릴의 에폴렛이 달린 넓은 소매; 리본으로 묶은 굽 없는 펌프스. ❹ **독일 귀부인. 1830년경**: 쪽을 지고 옆머리를 링리츠 가발로 정리한 머리; 드롭 이어링; 오프숄더 네크라인이 파인 볼가운; 타이트한 긴 소매에, 동일한 모양의 레이스와 커프스로 장식한 퍼프 슬리브.

❺ **독일 신사. 1830년경**: 탑 해트; 하이칼라 셔츠; 크라바트; 밑단까지 단추가 달리고 벨벳 칼라와 좁은 커프스가 달린 발목 길이의 오버코트; 체크무늬 모직 더블 웨이스트코트와 울 웨이스트코트와 그와 세트를 이룬 통 좁은 바지; 앵클부츠. ❻ **영국 귀부인. 1831년경**: 뒤로 틀어 올린 고리 모양 머리에 붙임머리와 진주를 장식함; 드롭 이어링과 진주 목걸이; 오프숄더 네크라인이 파인 하이 웨이스트 볼가운; 실크 꽃으로 장식한 큰 퍼프 슬리브; 양옆이 갈라진 스커트의 테두리에 꽃을 장식. ❼ **영국 귀부인. 1831년경**: 감아 올린 머리에 붙임머리를 붙여 링리츠하고, 실크 꽃으로 장식; 볼가운의 케이프 칼라와 스커트가 꽃과 리본으로 장식되었다; 긴 장갑; 굽 없는 펌프스. ❽ **영국 신사. 1832년경**: 탑 해트; 브라스 버튼(brass button)이 달린 더블 코트에 넉넉한 스커트; 가죽 장갑; 발 아래로 스트랩을 두른 바지; 지팡이.

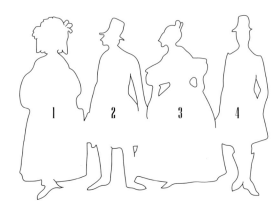

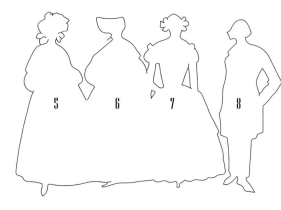

1832-1840년경

❶ **러시아 귀부인. 1832년경**: 큰 챙, 깃털과 루프 리본으로 장식한 크라운, 레이스 베일이 달린 보닛; 목을 두른 러프; 하이 웨이스트 벨트와 큰 퍼프 슬리브가 달린 발목 길이의 데이드레스(day dress, 주간에 입는 드레스); 화려한 자수가 들어간 숄 칼라와 스커트에 장식된 프런트 패널(front panel), 그와 세트를 이룬 머프; 플리트가 들어간 언더보디스; 단추가 달린 얇은 가죽 부츠. ❷ **러시아 신사. 1832년경**: 높다란 탑 해트; 높다란 윙 칼라; 실크 크라바트; 모피로 안감과 옷깃을 댄 무릎 길이의 더블 코트; 좁은 바지; 부츠; 지팡이. ❸ **영국 귀부인. 1834년경**: 위로 틀어 올린 머리에 뻣뻣한 붙임머리와 실크 꽃을 장식; 드롭 이어링과 그와 세트를 이룬 진주 목걸이; 자수 실크의 이브닝드레스; 테두리를 플리트로 장식한 오프숄더 네크라인; 프릴 에폴렛이 달린 큰 퍼프 슬리브; 자수 벨트; 코르셋(corset, "용어해설" 참조) 위에 착용한 뻣뻣한 보디스; 넉넉한 스커트. ❹ **프랑스 신사의 승마복. 1835년경**: 탑 해트; 윙 칼라 위에 두른 높은 크라바트; 하이칼라, 리버즈와 넉넉한 스커트가 달린 타이트한 코트; 숄 칼라가 달린 웨이스트코트; 가죽 장갑, 타이트한 브리치즈; 높다란 가죽 부츠.

❺ **영국 귀부인. 1836년경**: 실크 안감과 플리트가 들어가고 깃털과 리본으로 장식한 보닛; 몇 단의 테두리에 브레이드를 넣은 팔꿈치 길이의 숄더 케이프; 큰 퍼프 오버슬리브가 달린 실크 드레스; 하이 웨이스트 벨트; 뻣뻣한 페티코트 위에 걸친 헐렁한 스커트; 작은 모피 머프. ❻ **영국 귀부인. 1836년경**: 실크 리본 장식의 보닛; 코르셋 위에 착용한 타이트한 보디스; 프릴 에폴렛이 달린 큰 퍼프 슬리브; 넓은 스커트; 얇은 캐시미어(cashmere, "용어해설" 참조) 숄; 실크 펌프스. ❼ **영국 귀부인. 1840년경**: 리본과 실크 꽃으로 장식한 머리; 오프숄더 네크라인에 타이트한 보디스가 달린 이브닝 가운; 몇 단으로 이루어진 스커트의 끝자락을 스캘럽으로 장식; 긴 장갑; 칠부채. ❽ **영국 신사의 이브닝드레스. 1840년경**: 높다란 윙 칼라; 실크 크라바트; 실크 칼라와 리버즈가 달린 연미복; 숄 칼라가 달린 웨이스트코트; 옆 주머니가 달리고 발 아래로 스트랩을 두른 좁은 바지; 굽 없는 펌프스.

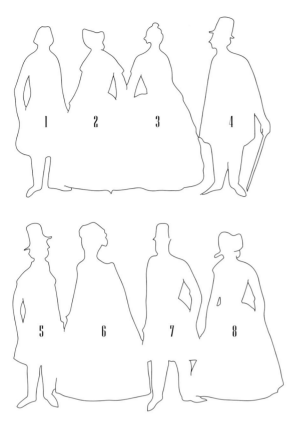

1842-1845년경

❶ **독일 신사.** 1842년경: 하이칼라 셔츠; 나비매듭으로 묶은 실크 크라바트; 경사진 히프 포켓과 넉넉한 스커트가 달린 벨벳 재킷; 소매와 대조적인 색상의 커프스; 좁은 바지; 가죽 앵클부츠. ❷ **영국 귀부인.** 1843년경: 플리트가 들어간 실크 보닛의 뒤쪽에 레이스 프릴을 붙임; 태피터 소재의 드레스가 코르셋, 플레어 슬리브, 레이스 칼라, 뼈대가 들어간 보디스로 구성됨; 페티코트와 크리놀린(crinoline, 치마를 부풀리기 위해 입었던 페티코트) 위에 착용한 3단의 스커트, 각 단의 끝을 벨벳 리본과 얇은 프린지로 장식. ❸ **영국 귀부인.** 1843년경: 이브닝가운; 꽃무늬로 장식한 실크 드레스; 오프숄더 네크라인; 가장자리에 레이스를 단 칼라; 그와 동일한 레이스를 나팔 모양 레이스 소매가 달린 4단의 스커트, 각 단의 가장자리에 레이스 장식; 장식용 안소매. ❹ **독일 신사.** 1844년경: 높다란 탑 해트; 하이칼라의 셔츠; 나비매듭으로 묶은 실크 크라바트; 높은 위치에서부터 단추로 잠그고 플랩 포켓이 달린 무릎 길이의 트위드(tweed, 두꺼운 모직 천, "용어해설" 참조) 코트; 줄무늬 패브릭으로 만든 좁은 바지; 가죽 장갑과 부츠.

❺ **독일 신사.** 1844년경: 높다란 탑 해트; 뻣뻣한 하이칼라가 달린 셔츠; 실크 크라바트; 스톡 핀(stock pin, "용어해설" 참조); 숄더 케이프에, 모피 옷깃과 커프스가 달린 더블 오버코트; 발 아래를 스트랩으로 묶은 줄무늬 모직 바지. ❻ **영국 귀부인.** 1845년경: 깃털로 장식한 실크 보닛; 목에서 허리까지 단추가 달린 체크무늬 모직 펠리스; 모피로 된 칼라와 테두리. ❼ **독일 신사.** 1845년경: 탑 해트; 가슴에서 허리까지 잠근 더블 코트; 좁은 숄 칼라; 비스듬한 플랩 포켓; 좁은 커프스; 가죽 장갑; 지팡이. ❽ **영국 귀부인.** 1845년경: 리본으로 장식한 밀짚 보닛; 목의 높은 부분에서 허리까지 단추로 잠그고, 브레이드로 장식되고 화려한 단추가 달린 타이트한 벨벳 재킷; 좁은 에폴렛이 달린 타이트한 소매; 손목 부분의 섬세한 레이스와 그와 세트를 이룬 레이스 칼라; 줄무늬 실크 스커트.

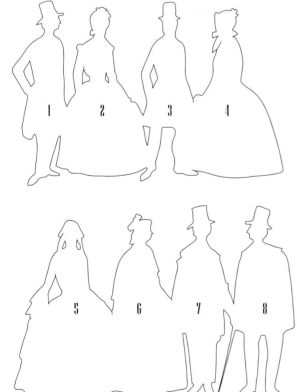

1845-1850년경

❶ **영국 신사.** 1845년경: 높다란 탑 해트; 뻣뻣한 하이칼라의 셔츠; 실크 크라바트; 넓은 깃과 리버즈가 달린 무릎 길이의 타이트한 코트; 높은 위치에서 단추를 잠그고 두 개의 주머니가 달린 웨이스트코트; 양옆에 호주머니가 달린 바지; 가죽 부츠. ❷ **프랑스 귀부인.** 1846년경: 꽃다발로 장식하고 뒤로 레이스 프릴을 단 실크 보닛; 목의 높은 부분에서 허리까지 단추가 달린 타이트한 재킷; 모피 칼라와 옷 테두리; 좁은 페플럼; 페티코트와 크리놀린 위에 착용한 넉넉한 스커트; 모피 머프. ❸ **영국 마부.** 1848년경: 탑 해트; 플레어 스커트와 무늬 없는 칼라가 달린 짧은 줄무늬 트위드 코트; 숄 칼라가 달린 줄무늬 웨이스트코트; 무릎까지 단추가 달린 타이트한 브리치즈; 긴 가죽 각반; 짧은 가죽 부츠. ❹ **프랑스 귀부인.** 1848년경: 자수 리본, 꽃다발과 레이스 프릴로 장식한 작은 보닛; 넓은 장식 보더와 프린지, 끄트머리에 태슬을 단 큰 캐시미어 숄; 2단 스커트, 모피 머프; 가죽 장갑.

❺ **러시아 귀부인.** 1848년경: 실크 리본으로 뒤로 묶은 머리; 코르셋 위에 뼈대를 넣은 보디스가 있는 드레스를 착용; 실크 리본 허리 벨트; 2단 레이스 스커트와 그와 세트를 이룬 프릴이 달린 소매. ❻ **미국 귀부인.** 1848년경: 리본과 꽃, 레이스 프릴로 장식한 보닛; 실크 태피터 드레스와 가느다란 네트 리본 띠로 장식한 펠리스; 장식용 안소매; 뻣뻣한 페티코트와 크리놀린 위에 걸친 헐렁한 스커트; 가죽 장갑. ❼ **프랑스 신사의 이브닝수트.** 1850년경: 실크 탑 해트; 칼라와 리버즈, 밝은 색상의 실크 안감 케이프; 프릴 장식과 하이칼라가 달린 셔츠; 작은 나비매듭 타이; 타이트한 웨이스트코트; 연미복과 그와 세트를 이룬 바지; 장갑; 얇은 가죽 부츠; 지팡이. ❽ **독일 신사.** 1850년경: 탑 해트; 하이칼라의 셔츠; 실크 나비매듭 타이; 모피 깃과 큰 뿔 단추가 달리고, 손목과 밑자락에 무늬 없는 패브릭 밴드가 붙은 짧은 더블 코트; 좁은 바지; 가죽 장갑과 부츠.

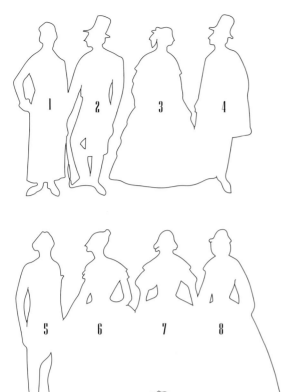

1850-1855년경

❶ **영국 신사.** 1850년경: 자수 장식이 들어가고 긴 태슬이 달린, 챙 없는 작은 모자; 앞에서 감싸 여민 드레싱 가운(dressing gown, 잠옷 위에 입는 길고 헐렁한 덧옷)을 코드(끈)로 조여 맴; 큰 퀼트 숄 칼라; 그와 세트를 이룬 패치 포켓; 가죽 뮬. ❷ **프랑스 신사.** 1850년경: 탑 해트; 하이칼라가 달린 셔츠; 실크 나비매듭 타이; 테두리를 브레이드로 장식하고 밑부분을 잘라서 조끼가 드러나게 한 더블 코트; 체크무늬 모직 바지; 가죽 장갑과 부츠; 지팡이. ❸ **프랑스 귀부인.** 1850년경: 리본과 레이스 스카프로 뒤로 묶은 머리; 레이스 칼라; 브로치; 높은 라운드 네크라인의 실크 태피터 데이드레스에 뼈대를 넣은 보디스와 코르셋 착용; 소매와 헐렁한 스커트를 몇 단으로 잘라내고 각 단의 끝을 얇은 리본으로 장식; 장식용 안소매. ❹ **영국 신사.** 1853년경: 탑 해트; 하이칼라가 달린 셔츠; 무늬가 디자인된 크라바트; 칼라, 커프스, 끝단과 안감이 모피로 되어 있는, 코드로 앞에서 조이고 뿔 단추가 달린 짧은 오버코트; 체크무늬 모직 바지.

❺ **독일 신사의 도시 승마복.** 1853년경: 셔츠에 하이칼라와 실크 크라바트가 달림; 두 줄 단추식 연미복에 비스듬한 형태의 호주머니와 실크 손수건을 꽂은 브레스트 포켓이 달림; 통이 좁은 바지; 박차가 달린 부츠. ❻ **독일 귀부인.** 1854년경: 오프숄더 네크라인이 파이고 레이스 칼라가 달린 이브닝가운이 뼈대를 넣은 보디스와 코르셋으로 구성됨; 크리놀린과 패티코트 위에 3단 레이스 스커트를 착용; 짧은 장갑. ❼ **프랑스 귀부인.** 1854년경: 오프숄더 네크라인이 파이고 더블 칼라가 달린 이브닝가운; 작은 퍼프 슬리브; 뼈대를 넣은 보디스와 코르셋; 넓은 레이스 띠로 장식한 크리놀린. ❽ **독일 귀부인.** 1855년경: 네트로 갈무리한 머리; 레이스 칼라와 브로치; 뼈대를 넣은 보디스; 목에서 허리까지 단추가 달린 줄무늬 실크 데이드레스; 코르셋; 플리트 러프로 장식한 소매와 그와 세트를 이룬 스커트 안에 크리놀린과 패티코트 착용.

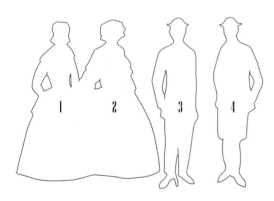

1856-1865년경

❶ **독일 귀부인.** 1856년경: 플리트가 들어간 테두리 장식과 레이스 프릴이 달린 작은 보닛; 레이스 칼라; 타이트한 보디스의 벨벳 재킷; 브레이드 장식과 조이는 단추; 넓은 페플럼; 가죽 장갑; 모피 머프; 크리놀린 위에 넉넉한 스커트 착용. ❷ **독일 귀부인.** 1858년경: 흘러내리지 않도록 뒤로 갈무리한 머리; 머리 뒷부분에 달린 레이스 베일; 진주 목걸이; 진주와 카메오(cameo, 양각으로 아로새긴 보석류)로 만든 손목팔찌; 꽃무늬가 들어간 실크 태피터 볼가운; 민무늬 오프숄더 네크라인에 2단 레이스 장식; 그와 세트를 이룬 레이스 소매; 뼈대를 넣은 보디스; 코르셋; 리본과 나비매듭으로 끝단을 장식한 헐렁한 스커트를 크리놀린 위에 착용; 칠부채. ❸ **미국 신사.** 1861년경: 단단한 펠트 더비; 곱슬거리는 콧수염; 뒤집어 꺾은 칼라의 셔츠; 크라바트; 단추 한 개, 좁은 깃, 리버즈와 패치 포켓이 달린 재킷; 체크무늬 모직 바지; 장갑; 지팡이. ❹ **영국 신사의 컨트리 웨어.** 1861년경: 단단한 펠트 더비; 곱슬거리는 콧수염; 칼라를 뒤집어 꺾은 셔츠; 크라바트; 칼라와 리버즈가 달린 더블 웨이스트코트; 패치 포켓이 달린 트위드 재킷; 무릎에 밴드로 조인 개더가 들어간 니커보커즈(knickerbockers, "용어해설" 참조); 가죽 게이터와 짧은 부츠.

❺ **프랑스 귀부인의 외출복.** 1863년경: 깃털 장식이 달린, 넓은 챙과 작은 크라운의 모자; 브레이드와 새틴 리본으로 테두리를 장식한 짧은 모직 플레어 코트; 넓은 커프스가 달린 스리쿼터 슬리브; 넓은 리버즈; 깊이 있는 호주머니. ❻ **영국 귀부인.** 1864년경: 줄무늬 목면 셔츠; 자수 장식이 붙은 뒤집어 꺾는 칼라; 그와 세트를 이룬 슬리브 커프스; 버클이 달린 넓은 벨트; 민무늬 스커트. ❼ **프랑스 중산계급 여성.** 1864년경: 뒤쪽을 네트로 갈무리하고 앞에 구불거리는 프린지를 단 머리; 꼭 맞는 짧은 재킷; 높은 네크라인의 데이드레스에 뼈대를 넣은 보디스와 코르셋; 플레어 슬리브; 장식용 안소매; 밑자락을 플리트로 장식한 스커트. ❽ **프랑스 귀부인.** 1865년경: 목과 어깨, 손목과 밑단에 가느다란 플리트를 장식한 실크 데이드레스; 새틴 리본 나비매듭으로 뒤로 묶은 스커트.

1865-1869년경

❶ **러시아 귀부인.** 1865년경: 편평한 레이스 칼라; 높은 라운드 네크라인의 실크 데이드레스; 뼈대를 넣은 보디스; 프런트 오프닝(front opening, 앞트임 형식) 장식; 코르셋; 보디스와 슬리브 커프스에 프린지와 장식 단추; 자수 밴드로 장식한 2단 스커트. ❷ **프랑스 귀부인.** 1866년경: 진주 목걸이와 그와 세트를 이룬 드롭 이어링; 오프숄더 네크라인의 볼가운; 작은 퍼프 슬리브; 둥근 버클이 달린 벨트로 강조된 높은 웨이스트라인; 양옆으로 내려가는 넓은 페플럼의 끝단을 리본 밴드로 장식; 긴 장갑. ❸ **영국 목수.** 1867년경: 접이식 종이 모자; 넥 스카프; 웨이스트코트; 패치 포켓이 달린 재킷; 허리에 여민 에이프런; 바지; 앵클부츠. ❹ **영국 농장노동자.** 1868년경: 큰 크라운과 넓은 챙의 밀짚모자; 넥 스카프; 무릎 길이의 거친 리넨 스모크(smock, 기다란 작업 덧옷); 크고 편평한 칼라; 테두리에 단순한 바늘땀 장식을 넣은 크고 편평한 칼라, 높은 위치의 요크(yoke)에도 같은 장식을 넣음; 앞부분을 끈으로 묶은 긴 부츠.

❺ **러시아 귀부인의 나들이옷.** 1868년경: 레이스 프릴과 실크 꽃으로 장식하고 위로 뒤집은 작은 보닛을 턱밑에서 묶음; 레이스로 끝을 장식한 실크 파라솔; 줄무늬가 들어간, 높은 웨이스트 라인의 실크 태피터 가운; 뼈대를 넣은 보디스; 코르셋; 스커트의 앞부분, 넓은 페플럼의 테두리, 슬리브 커프스에 동일한 천의 띠와 단추를 장식. ❻ **영국 여배우의 무대복.** 1868년경: 깃털과 로제트로 장식한 작은 모자; 뼈대를 넣은 보디스와 코르셋이 있는 드레스; 양옆에서 말아 올리고 플리트와 리본으로 장식한 스커트; 넓은 프릴 끝단 장식이 달린 발목 길이의 언더스커트; 루이 힐(louis heel, 중간 정도 높이의 프랑스식 힐, "용어해설" 참조)의 높은 버튼 부츠(button boot, "용어해설" 참조). ❼ **영국 귀부인.** 1869년경: 실크 꽃잎으로 장식한 작은 밀짚모자; 작은 칼라, 플레어 슬리브, 긴 페플럼이 달린 레이스 재킷; 리본 벨트. ❽ **프랑스 귀부인의 승마복.** 1869년경: 뒤로 반투명한 베일이 달린 작은 모자; 하이칼라의 셔츠와 핀으로 고정한 크라바트; 타이트한 하이 웨이스트 벨벳 재킷; 벨트; 페플럼과 스커트 밑자락에 프린지가 달림; 장갑.

1871-1877년경

❶ **영국 귀부인.** 1871년경: 꽃과 리본으로 장식한 작은 밀짚모자; 크게 땋은 머리; 편평한 리본과 주름진 실크로 장식한 자수 드레스에 뼈대가 들어간 보디스와 버슬(bustle, 허리받이)로 감아 올린 스커트가 달림; 무늬 없는 실크 스커트. ❷ **영국 신사.** 1872년경: 탑 해트; 뻣뻣한 셔츠 칼라; 크라바트; 안감과 깃이 모피로 된 캐시미어 오버코트; 가죽 장갑; 체크무늬 모직 바지. ❸ **독일 귀부인.** 1873년경: 꽃다발을 단 필박스 해트를 턱밑에 묶음; 자수 리본과 플리트와 리본 브레이드로 장식한 드레스; 뼈대를 넣은 타이트한 보디스; 코르셋; 타이트한 긴 소매; 뒤로 묶은 스커트; 버슬; 긴 페플럼; 플로팅 패널(floating panel, 사람의 움직임에 따라 움직이는 패널). ❹ **독일 귀부인.** 1874년경: 드롭 이어링; 실크 데이드레스; 뼈대를 넣은 보디스에 긴 페플럼과 플리트 리본 장식이 들어감; 세 줄의 장식 단추가 높은 네크라인에서 허리까지 달림; 칼라 중앙에 달린 브로치.

❺ **프랑스 신사.** 1875년경: 칼라를 뒤집어 꺾은 셔츠; 크게 매듭지은 넥타이; 단추 세 개가 달린 연미복; 웨이스트코트; 좁은 바지. ❻ **독일 귀부인.** 1875년경: 데이드레스; 뼈대를 넣은 보디스가 히프의 아랫부분까지 뻗음; 코르셋; 앞면의 패널과 스탠드 칼라, 커프스가 얇은 실크 벨벳으로 직조됨; 프릴과 레이스, 리본과 플리트로 장식한 좁은 스커트. ❼ **영국 귀부인.** 1876년경: 실크 꽃과 리본으로 장식한 작은 보닛; 높은 네크라인에서 끝단까지 단추가 달린 드레스; 뼈대가 들어간 보디스가 히프에 꼭 들어맞음; 코르셋; 작은 패치 포켓; 주름진 얇은 실크를 중첩시킨 언더스커트. ❽ **영국 귀부인의 방문복.** 1877년경: 큰 깃털로 장식한 모자; 뼈대를 넣은 긴 보디스가 히프에 꼭 들어맞음; 플리트가 들어간 칼라; 코르셋; 넓은 커프스가 달린 타이트한 긴 소매; 리본, 브레이드, 태슬과 프린지로 장식한 긴 트레인(끝자락)을 뒤로 묶은 좁은 스커트.

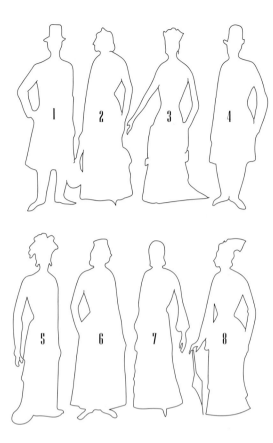

1878-1884년경

❶ **독일 신사.** 1878년경: 탑 해트; 뻣뻣한 셔츠 칼라와 커프스; 핀으로 고정한 크라바트; 가슴께에서 단추로 잠근 웨이스트코트; 실크 페이싱 칼라(facing collar, 실크를 맞댄 깃), 리버즈와 슬리브 커프스, 양쪽 포켓이 달린 더블 프록 코트, 좁은 바지. ❷ **영국 귀부인의 테니스복.** 1879년경: 플리트가 들어간 헤드밴드; 높은 라운드 네크와 손목의 리브(rib, 골이 파인 편직물); 히프 아래까지 뻗은 타이트한 긴 저지(jersey, "용어해설" 참조); 타이트한 긴 소매; 플리트가 들어간 스커트; 캔버스 소재 신발. ❸ **영국 귀부인.** 1879년경: 꽃과 리본으로 장식한 뻣뻣하고 작은 펠트 모자; 목걸이와 세트를 이룬 귀걸이; 히프의 낮은 부분까지 뼈대를 넣은 보디스; 긴 칼라와 리버즈; 타이트한 소매; 오버스커트 하단에 드레이프(drape, 옷을 휘장처럼 두름)된 천이 달림; 실크 플리트를 몇 단 중첩시킨, 밑자락이 끌리는 언더스커트. ❹ **영국 신사.** 1880년경: 탑 해트; 긴 콧수염과 턱수염, 양옆 구레나룻; 뻣뻣한 칼라와 커프스; 나비매듭 타이; 체크무늬 모직 더블 프록코트; 칼라, 리버즈, 플랩 포켓, 커프스의 테두리에 실크 브레이드를 덧댐; 체크무늬 좁은 바지; 부츠.

❺ **프랑스 귀부인.** 1880년경: 깃털로 장식한 작은 모자; 히프 아랫부분까지 뻗은 타이트한 긴 재킷; 칼라, 리버즈, 좁은 소매의 커프스, 히프라인과 오버스커트에 장식적인 브레이드를 덧댐; 가죽 장갑; 끈 손잡이가 있고 태슬이 달린 작은 천 가방. ❻ **독일 요리사.** 1881년경: 작은 모브 캡; 타이트한 보디스와 발목 길이 스커트가 달린 드레스; 목면 긴 빕 에이프런과 세트를 이룬 칼라와 커프스; 가죽 부츠. ❼ **영국 귀부인.** 1883년경: 스탠드 칼라와 목에 레이스 프릴이 달린 실크 데이드레스; 목에서 허리까지 늘어뜨린 레이스; 레이스 프릴이 달린 스리쿼터 슬리브; 뼈대를 넣은 긴 보디스; 코르셋; 촘촘한 플리트가 들어간 좁은 스커트에 드레이프된 천이 달림. ❽ **미국 귀부인.** 1884년경: 뒤집은 챙과 깃털 장식이 달린 작은 모자; 스카프 아래쪽을 웨이스트코트 안에 밀어 넣음; 칼라와 리버즈가 달린 타이트한 보디스; 촘촘한 플리트가 들어간 좁은 스커트에 드레이프된 천이 달림; 가죽 장갑; 우산.

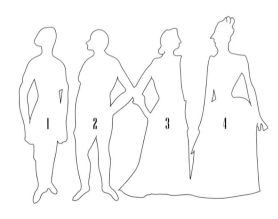
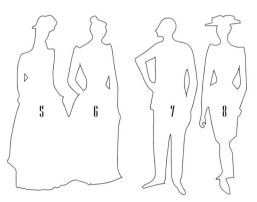

1885-1890년경

❶ **프랑스 귀부인의 수영복.** 1885년경: 헤어밴드로 갈무리한 머리; 브레이드와 플리트로 장식한 수영용 드레스; 나비매듭을 장식한 넓은 칼라; 타이트한 보디스; 목에서 허리까지 내려온 단추; 짧은 소매; 무릎 길이의 언더드로어즈; 리본으로 묶은 굽 없는 펌프스. ❷ **프랑스 신사의 수영복.** 1885년경: 원피스 형태로 재단된 니트 탑과 드로어즈; 정면의 트인 부분을 단추로 여밈; 리본 스트랩으로 묶은 굽 없는 펌프스. ❸ **러시아 귀부인.** 1885년경: 자수 실크 데이드레스의 낮은 네크라인을 프릴 레이스로 장식; 둔부의 재봉선과 스리쿼터 슬리브 아래에 달린 커프스가 레이스로 재단됨; 뼈대가 들어간 긴 보디스; 코르셋; 긴 트레인의 밑자락을 스캘럽으로 마감한 스커트. ❹ **프랑스 귀부인.** 1886년경: 루프 리본과 꽃으로 장식한 높은 크라운과 위로 향한 챙이 있는 모자; V자 형으로 깊게 파인 네크라인의 브로케이드 드레스; 그 안에 높은 스탠드 칼라가 달린 무늬 없는 실크를 끼워 넣음; 뼈대가 들어간 보디스; 코르셋; 타이트한 소매; 버슬로 모양을 잡은 뒤 묶은 스커트, 촘촘한 플리트로 장식된 밑단.

❺ **영국 귀부인.** 1887년경: 깃털 장식이 달린 높은 크라운과 좁은 챙의 모자; 타이트한 보디스와 작은 페플럼, 헐렁한 스커트가 있는 모직 코트; 모피 하이칼라; 그와 세트를 이룬 커프스, 단추, 테두리. ❻ **미국 여교사.** 1889년경: 줄무늬 목면 드레스, 단추가 쌍을 이루어 아래쪽으로 달림; 스탠드 칼라; 히프까지 뻗은 뼈대를 넣은 보디스; 코르셋; 좁은 소매; 작은 커프스; 좁은 스커트; 체크무늬 목면 드레이프 에이프런(휘장처럼 늘어뜨린 에이프런); 그와 동일한 무늬 밴드를 밑자락에 댐. ❼ **영국 신사.** 1889년경: 뻣뻣한 하이칼라와 커프스가 달린 셔츠; 나비매듭 타이; 숄 칼라, 두 개의 호주머니, 회중시계와 시곗줄이 달린 웨이스트코트; 쌍을 이룬 재킷과 바지; 목면 장갑. ❽ **영국 귀부인의 사이클링복.** 1890년경: 두께가 얇은 크라운과 뻣뻣한 챙의 밀짚모자; 칼라를 뒤집어 꺾은 셔츠; 니트 저지; 박스 플리트, 칼라와 리버즈, 잠금 단추가 달린 노포크 재킷(Norfolk jacket, "용어해설" 참조); 동일한 천으로 만든 허리 벨트; 무릎에서 여민 니커보커즈; 긴 스패츠.

1891-1894년경

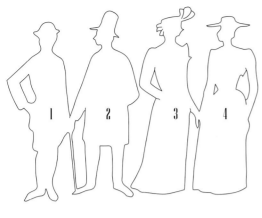

❶ **영국 신사의 컨트리 웨어. 1891년경:** 보울러 해트(bowler hat, "용어해설" 참조, 일반적으로 중절모라고 불리는 형태의 모자); 콧수염; 높은 스탠드 칼라의 셔츠; 크라바트와 스톡 핀; 칼라와 리버즈, 높은 위치에 잠금 단추가 달린 노포크 재킷; 동일한 천의 벨트와 패치 포켓; 무릎에서 넓은 밴드로 여민 니커보커즈; 니트 스타킹; 레이스 업 부츠(lace-up boots). ❷ **영국 신사. 1891년경:** 탑 해트; 숄더 케이프가 달린 무릎 길이의 코트. 컨실드 패이스트닝(concealed fastening, 단추를 채워도 보이지 않게 깃·소매·옷단 따위만 두 겹으로 함)하고 패치 포켓이 달림; 가죽 장갑; 지팡이. ❸ **영국 귀부인. 1892년경:** 와이어 리본으로 장식한, 얕은 크라운과 뻣뻣한 넓은 챙이 달린 밀짚모자; 넓은 칼라와 리버즈가 달린 딱 들어맞는 재킷, 타이트한 긴 소매의 소맷부리에 개더를 넣음; 천을 몇 장 이어 붙인 플레어 스커트; 뒤집어 꺾은 칼라와 정면부에 단추와 프릴을 단 블라우스. ❹ **영국 중산계급 여성. 1892년경:** 얕은 크라운과 뻣뻣한 넓은 챙, 리본 장식이 달린 밀짚 보우터(boater, "용어해설" 참조); 스탠드 칼라가 달린 블라우스와 개더를 붙인 보디스; 넓은 깃과 테두리에 브레이드가 들어간 볼레로(bolero, "용어해설" 참조) 재킷; 허리 부분에 개더를 붙이고 밑자락을 브레이드로 장식한 스커트; 커머번드(cummerbund, 허리 밴드의 일종, "용어해설" 참조).

❺ **영국 정육점 주인. 1893년경:** 보울러 해트; 윙 칼라의 셔츠; 넥타이; 칼라와 리버즈가 달린 무릎 길이의 흰색 목면 코트에 잠금 단추가 달림; 허리에서 내려오는 민무늬 에이프런과 그 위에 겹쳐 입은 줄무늬 에이프런; 줄무늬 바지. ❻ **미국 귀부인의 사이클링복. 1894년경:** 브로치와 깃털로 장식한 베레모; 허리 길이의 타이트한 재킷에 레그오브머튼 슬리브(leg-of-mutton sleeve, "용어해설" 참조); 무릎에서 여민 블루머(bloomers, "용어해설" 참조); 긴 스패츠; 부츠. ❼ **영국 귀부인. 1894년경:** 스탠드 칼라가 달린 블라우스; 나비매듭 타이; 맞춤형 스리피스; 칼라와 리버즈, 레그오브머튼 슬리브가 달린 재킷; 타이트한 웨이스트코트; 여러 개의 패널로 이루어진 스커트. ❽ **프랑스 신사. 1894년경:** 보울러 해트; 체크무늬로 통일한 투피스 모직 수트, 재킷은 높은 잠금 단추와 플랩 포켓이 달림; 통이 좁은 바지.

1895-1899년경

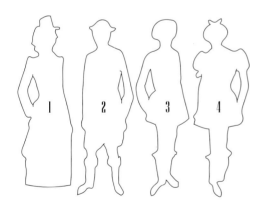

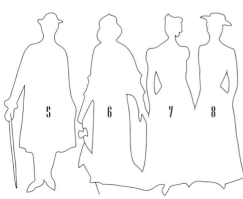

❶ **독일 귀부인의 승마복. 1895년경:** 모자 꼭대기에서 늘어뜨린 반투명한 베일; 남성형 셔츠와 크라바트; 벨벳 칼라, 리버즈와 높은 위치에 잠금 단추가 달린 꼭 맞는 코트; 타이트한 빨간 웨이스트코트; 단을 늘어뜨린 긴 코트; 모직 페티코트. ❷ **미국 신사의 사이클링복. 1895년경:** 보울러 해트; 윙 칼라의 셔츠; 큰 매듭의 넥타이; 웨이스트코트; 웰트 포켓(welt pocket, "용어해설" 참조)이 세 개 달린 더블 재킷; 무릎에서 여민 니커보커즈; 니트 양말, 가죽 브로그(brogue, "용어해설" 참조). ❸ **프랑스 귀부인의 수영복. 1895년경:** 큰 나비매듭으로 장식하고 개더를 붙인 캡; 넓은 줄무늬의 수영용 니트 드레스; 넓은 레이스 네크라인; 짧은 스커트; 허리 벨트; 레이스 장식이 달린 무릎 길이의 드로어즈; 리본으로 묶은 펌프스. ❹ **미국 귀부인의 수영복. 1896년경:** 머리에 묶은 스카프; 퍼프 슬리브가 달린 수영용 드레스; 넓은 칼라와 넉넉한 스커트와 드로어즈의 끝단을 레이스로 장식; 리본으로 묶은 펌프스.

❺ **영국 신사. 1898년경:** 보울러 해트; 벨벳 칼라와 컨실드 패이스트닝을 한 오버코트, 좁은 커프스가 달린 래글런 슬리브(raglan sleeve, "용어해설" 참조); 히프 포켓; 스트라이트 무늬 바지; 지팡이. ❻ **러시아 귀부인. 1899년경:** 꽃잎으로 장식한 작은 모자; 리본 자수와 모피 테두리로 장식한 숄더 케이프; 테두리를 스캘럽으로 마감하고 트레인을 늘어뜨린 타이트한 긴 코트; 줄무늬 칼라를 코트 안에 밀어 넣음; 레이스 장식의 파라솔. ❼ **영국 점원. 1899년경:** 스탠드 칼라가 달린 줄무늬 목면 블라우스를 허리춤에서 조임; 타이트한 긴 소매 위의 퍼프 슬리브; 플레어 스커트. ❽ **미국 점원. 1899년경:** 밀짚 보우터; 앞이 트인 꼭 맞는 블라우스; 레그오브머튼 슬리브; 그와 동일한 천의 스톡; 플레어 스커트; 부드러운 가죽 부츠.

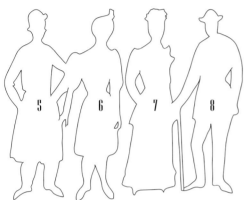

1900-1903년경

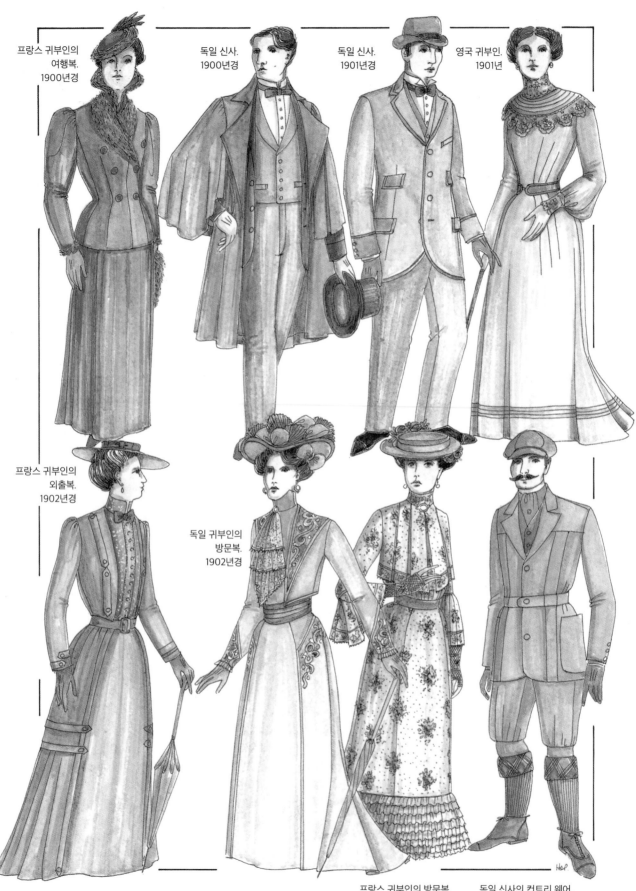

프랑스 귀부인의
여행복.
1900년경

독일 신사.
1900년경

독일 신사.
1901년경

영국 귀부인.
1901년

프랑스 귀부인의
외출복.
1902년경

독일 귀부인의
방문복.
1902년경

프랑스 귀부인의 방문복.
1903년경

독일 신사의 컨트리 웨어.
1903년경

1904-1906년경

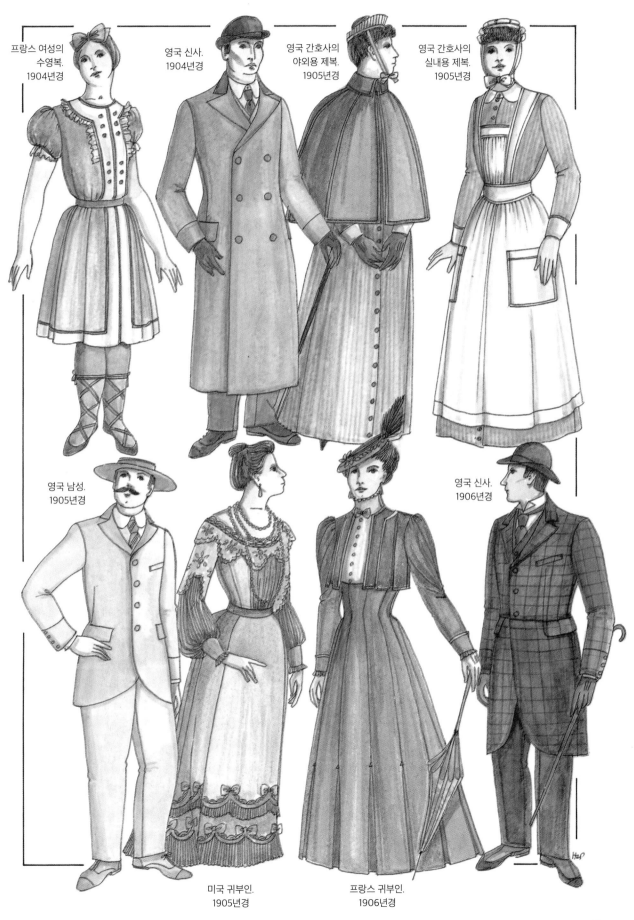

프랑스 여성의
수영복.
1904년경

영국 신사.
1904년경

영국 간호사의
야외용 제복.
1905년경

영국 간호사의
실내용 제복.
1905년경

영국 남성.
1905년경

미국 귀부인.
1905년경

프랑스 귀부인.
1906년경

영국 신사.
1906년경

1907-1910년경

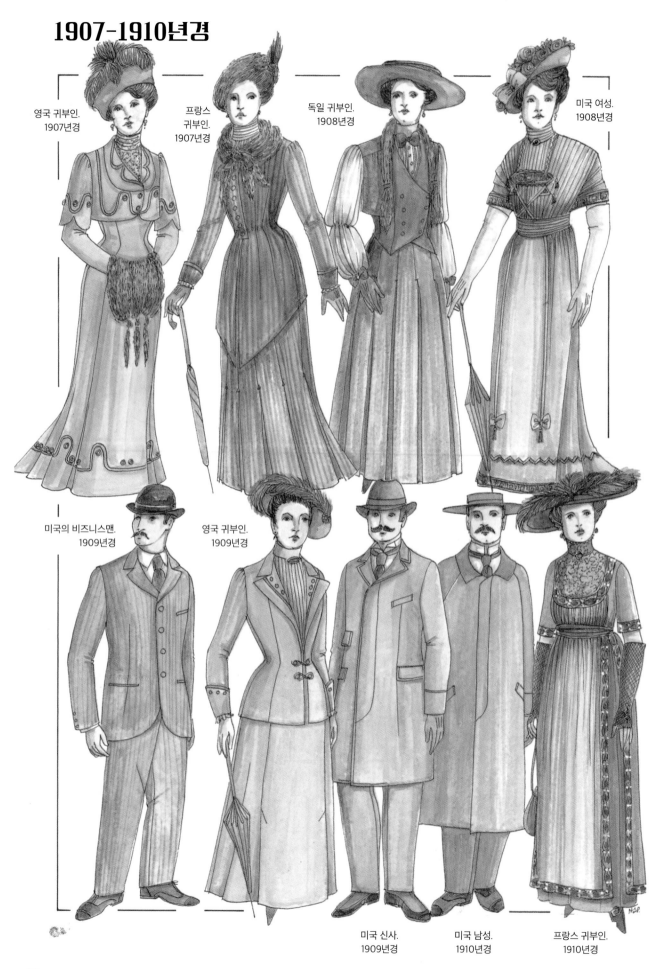

영국 귀부인.
1907년경

프랑스
귀부인.
1907년경

독일 귀부인.
1908년경

미국 여성.
1908년경

미국의 비즈니스맨.
1909년경

영국 귀부인.
1909년경

미국 신사.
1909년경

미국 남성.
1910년경

프랑스 귀부인.
1910년경

1910-1913년경

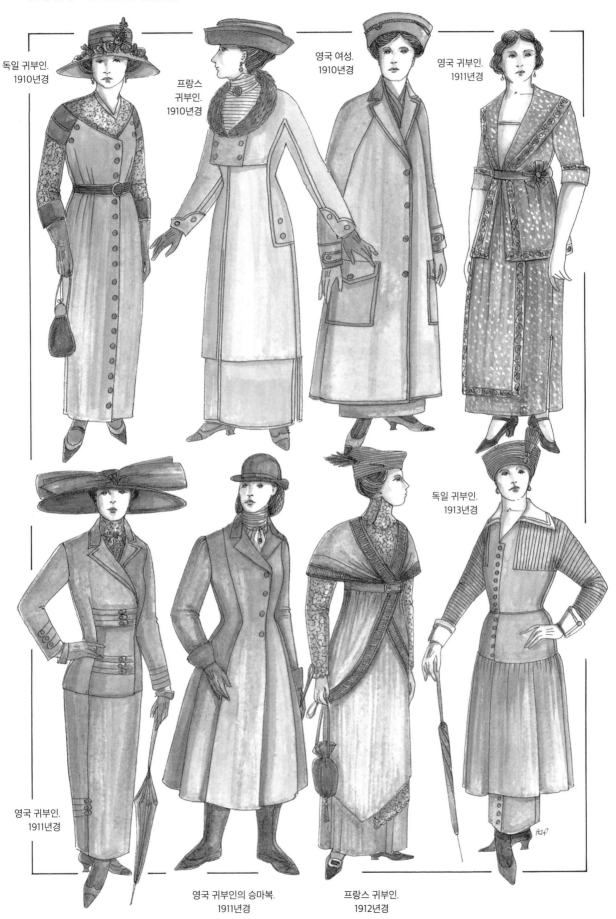

독일 귀부인.
1910년경

프랑스
귀부인.
1910년경

영국 여성.
1910년경

영국 귀부인.
1911년경

영국 귀부인.
1911년경

독일 귀부인.
1913년경

영국 귀부인의 승마복.
1911년경

프랑스 귀부인.
1912년경

1914-1917년경

영국 신사.
1914년경

영국 간호사.
1914년경

프랑스 귀부인.
1914년경

독일 신사.
1915년경

미국 귀부인.
1916년경

미국 귀부인.
1916년경

미국 남성.
1916년경

영국 귀부인.
1917년경

1917-1920년경

영국 남성.
1917년경

프랑스 여성의
골프 웨어.
1917년경

미국 여성.
1918년경

프랑스 여성.
1918년경

프랑스 여성.
1919년경

프랑스 남성.
1919년경

미국 여성.
1920년경

영국 남성.
1920년경

1920-1923년경

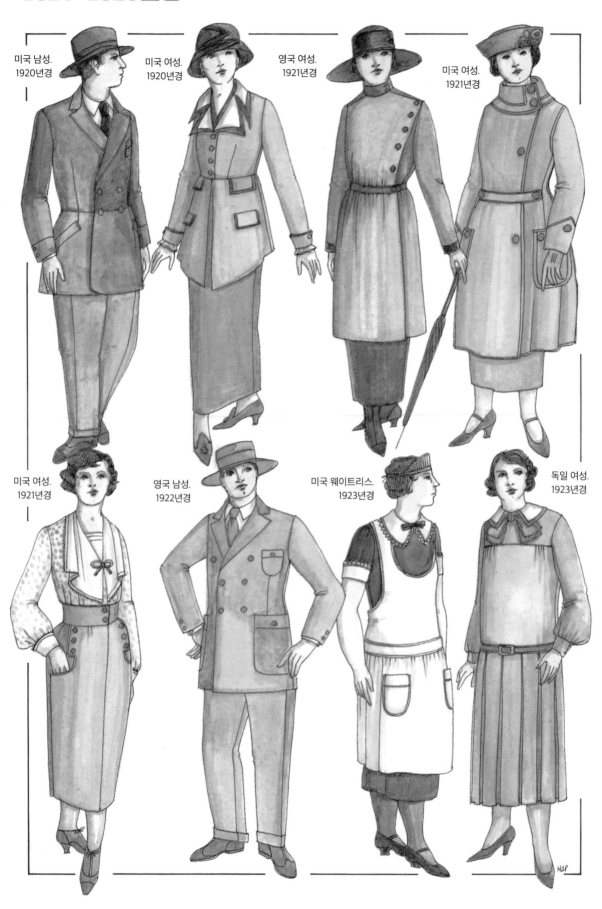

미국 남성.
1920년경

미국 여성.
1920년경

영국 여성.
1921년경

미국 여성.
1921년경

미국 여성.
1921년경

영국 남성.
1922년경

미국 웨이트리스.
1923년경

독일 여성.
1923년경

1924-1926년경

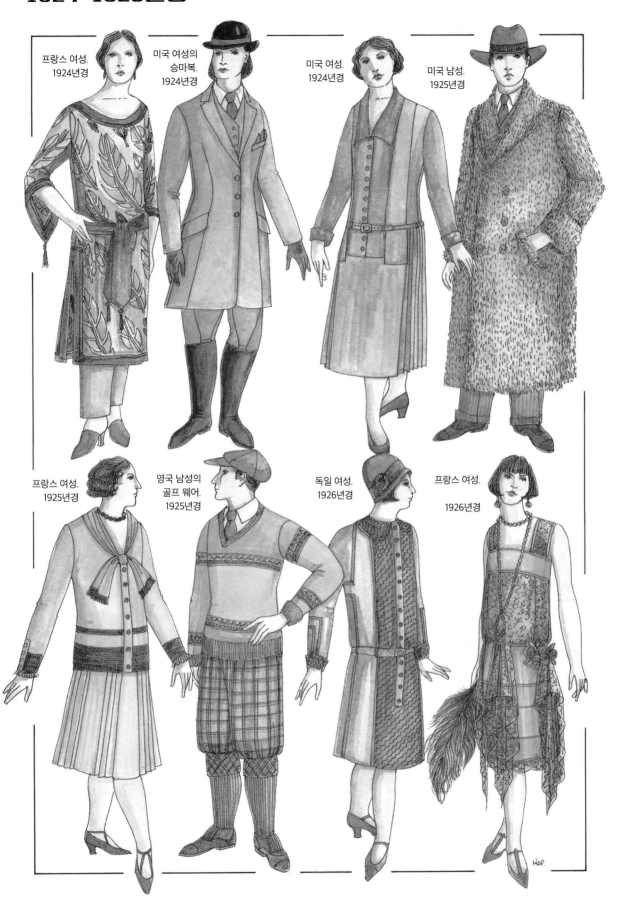

프랑스 여성.
1924년경

미국 여성의
승마복.
1924년경

미국 여성.
1924년경

미국 남성.
1925년경

프랑스 여성.
1925년경

영국 남성의
골프 웨어.
1925년경

독일 여성.
1926년경

프랑스 여성.
1926년경

1927-1930년경

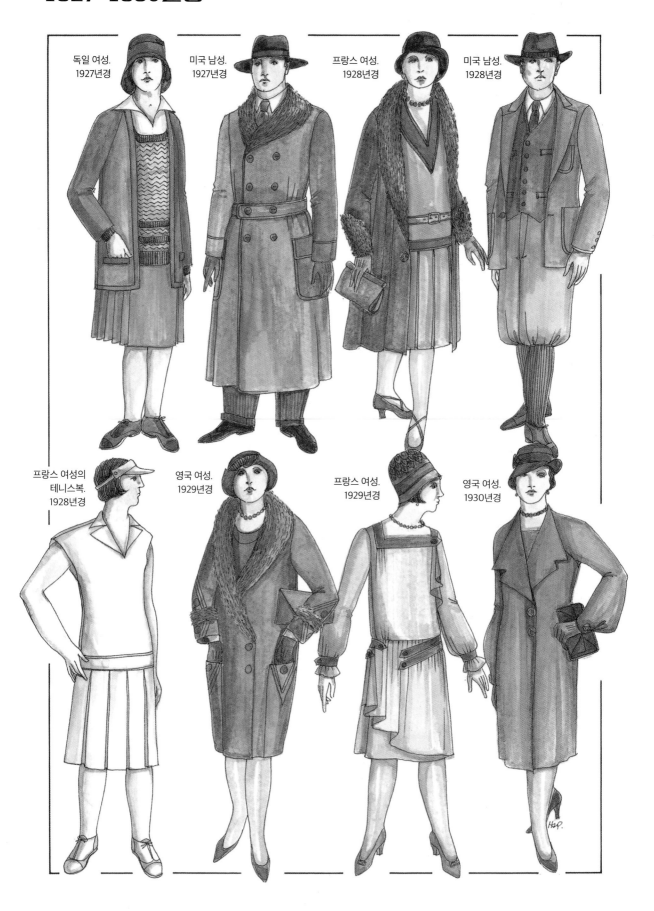

독일 여성.
1927년경

미국 남성.
1927년경

프랑스 여성.
1928년경

미국 남성.
1928년경

프랑스 여성의
테니스복.
1928년경

영국 여성.
1929년경

프랑스 여성.
1929년경

영국 여성.
1930년경

1930-1932년경

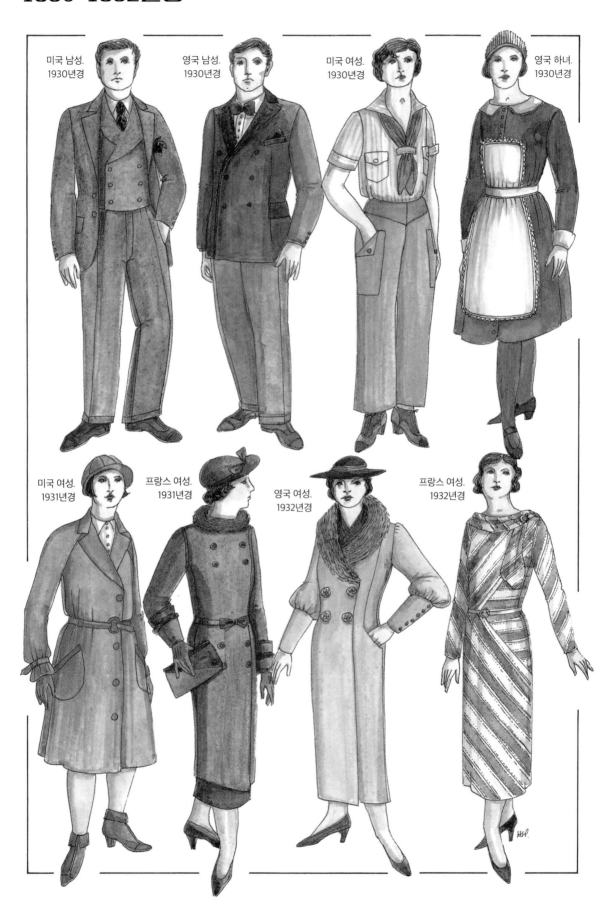

미국 남성.
1930년경

영국 남성.
1930년경

미국 여성.
1930년경

영국 하녀.
1930년경

미국 여성.
1931년경

프랑스 여성.
1931년경

영국 여성.
1932년경

프랑스 여성.
1932년경

1933-1936년경

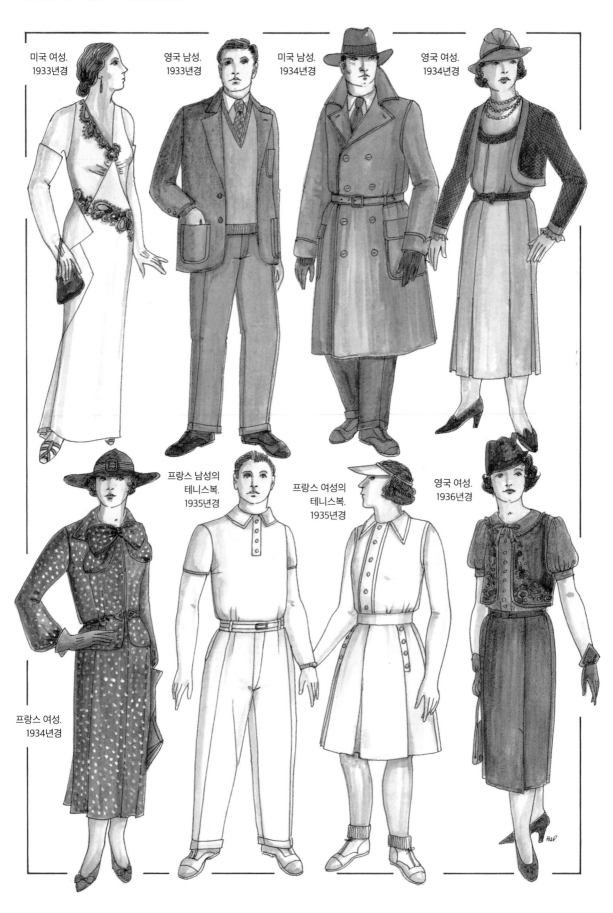

미국 여성.
1933년경

영국 남성.
1933년경

미국 남성.
1934년경

영국 여성.
1934년경

프랑스 남성의
테니스복.
1935년경

프랑스 여성의
테니스복.
1935년경

영국 여성.
1936년경

프랑스 여성.
1934년경

1936-1940년경

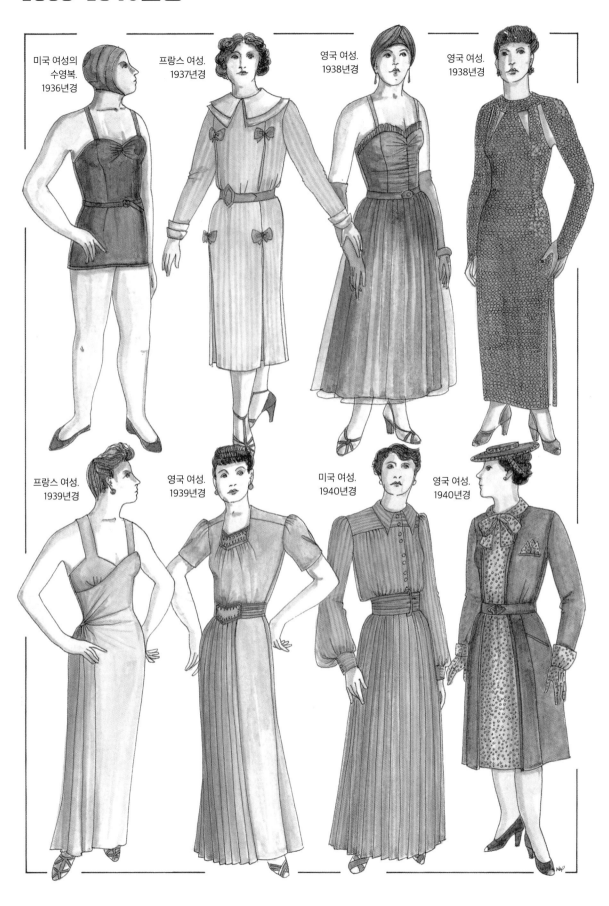

미국 여성의
수영복.
1936년경

프랑스 여성.
1937년경

영국 여성.
1938년경

영국 여성.
1938년경

프랑스 여성.
1939년경

영국 여성.
1939년경

미국 여성.
1940년경

영국 여성.
1940년경

1940-1943년경

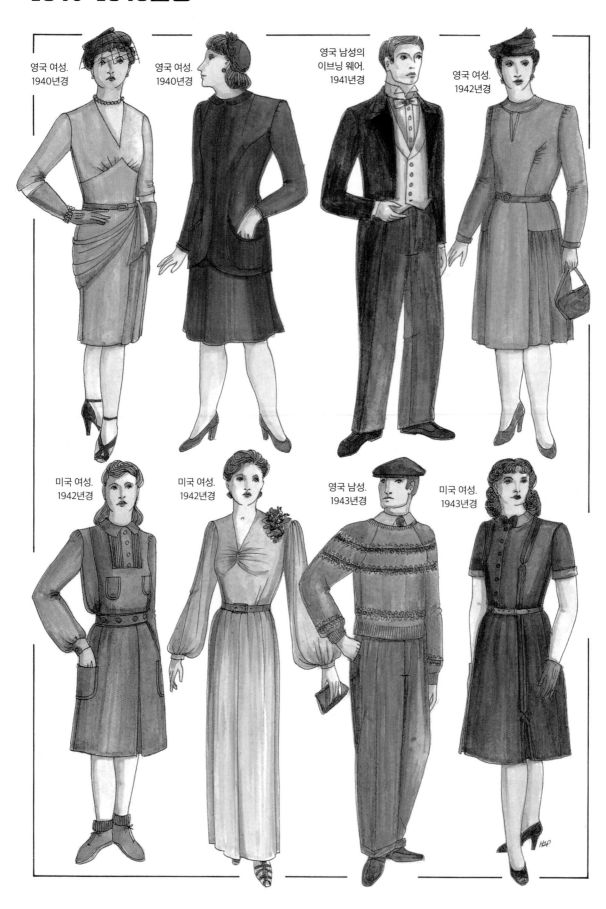

영국 여성.
1940년경

영국 여성.
1940년경

영국 남성의
이브닝 웨어.
1941년경

영국 여성.
1942년경

미국 여성.
1942년경

미국 여성.
1942년경

영국 남성.
1943년경

미국 여성.
1943년경

1944-1947년경

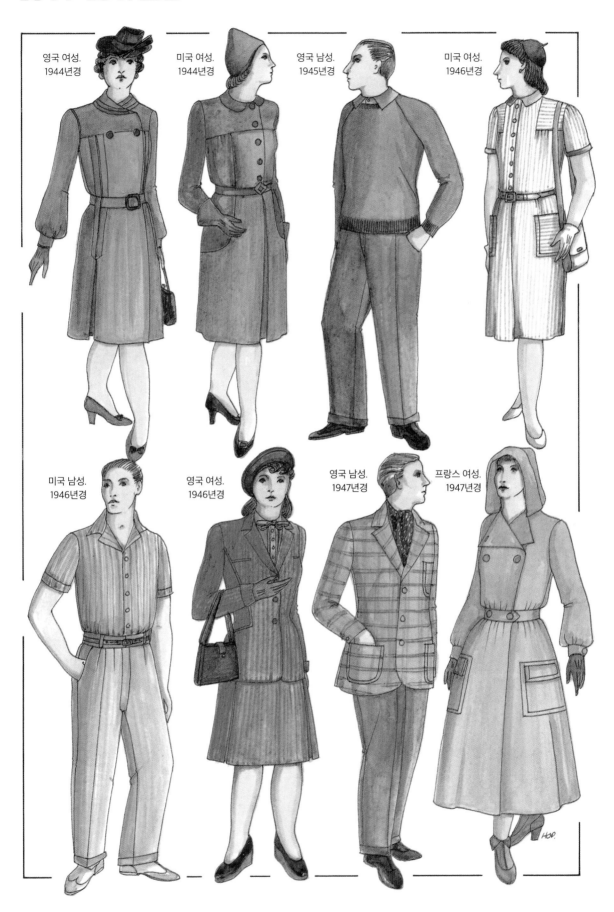

영국 여성.
1944년경

미국 여성.
1944년경

영국 남성.
1945년경

미국 여성.
1946년경

미국 남성.
1946년경

영국 여성.
1946년경

영국 남성.
1947년경

프랑스 여성.
1947년경

1947-1950년경

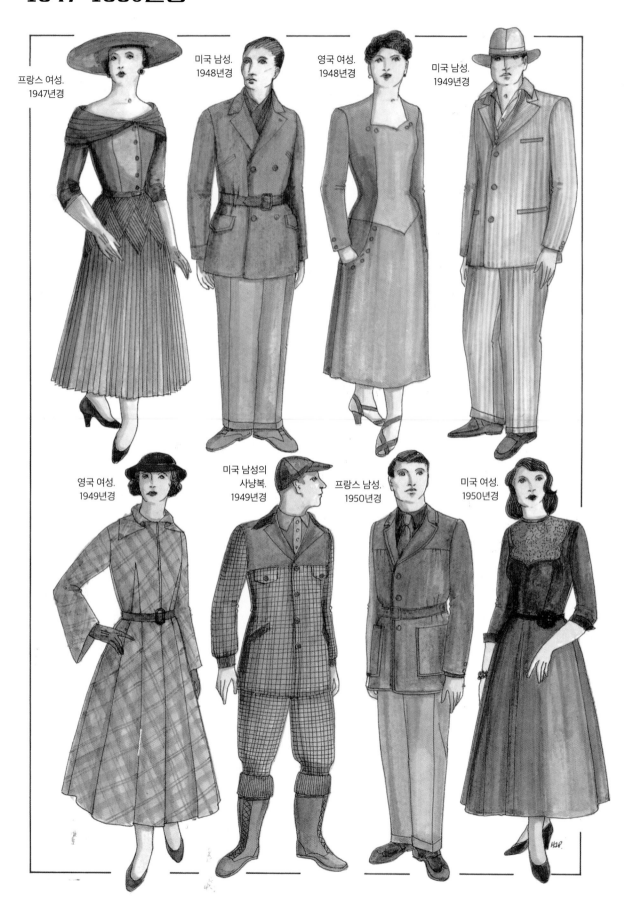

프랑스 여성.
1947년경

미국 남성.
1948년경

영국 여성.
1948년경

미국 남성.
1949년경

영국 여성.
1949년경

미국 남성의
사냥복.
1949년경

프랑스 남성.
1950년경

미국 여성.
1950년경

1950-1953년경

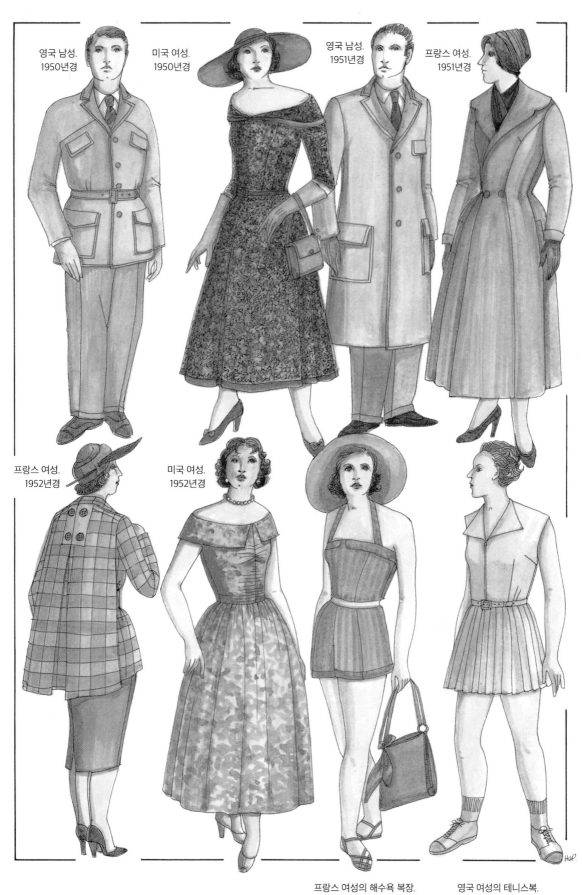

영국 남성.
1950년경

미국 여성.
1950년경

영국 남성.
1951년경

프랑스 여성.
1951년경

프랑스 여성.
1952년경

미국 여성.
1952년경

프랑스 여성의 해수욕 복장.
1953년경

영국 여성의 테니스복.
1953년경

1953-1956년경

영국 여성.
1953년경

프랑스 여성.
1954년경

영국 남성.
1954년경

영국 여성.
1954년경

영국 여성.
1955년경

프랑스 여성.
1955년경

영국 남성.
1956년경

영국 여성.
1956년경

1956-1959년경

미국 여성.
1956년경

미국 여성.
1956년경

미국 여성.
1957년경

영국 남성.
1957년경

프랑스 여성.
1958년경

프랑스 여성.
1958년경

프랑스 여성.
1959년경

프랑스 여성.
1959년경

영국 여성.
1958년경

1960-1964년경

영국 여성.
1960년경

미국 여성.
1960년경

영국 여성.
1961년경

영국 여성.
1961년경

영국 여성.
1963년경

프랑스 여성.
1964년경

영국 여성.
1964년경

미국 여성.
1964년경

1965-1967년경

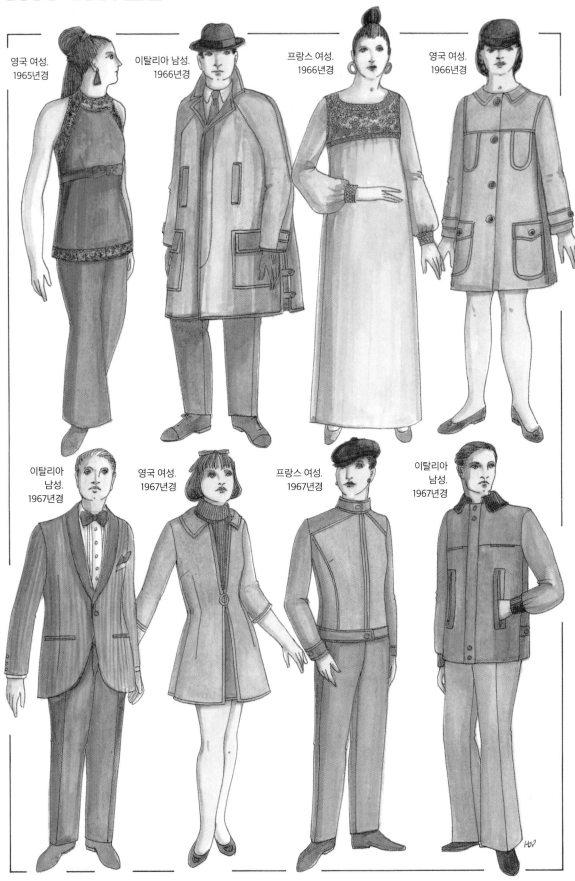

영국 여성.
1965년경

이탈리아 남성.
1966년경

프랑스 여성.
1966년경

영국 여성.
1966년경

이탈리아
남성.
1967년경

영국 여성.
1967년경

프랑스 여성.
1967년경

이탈리아
남성.
1967년경

1967-1969년경

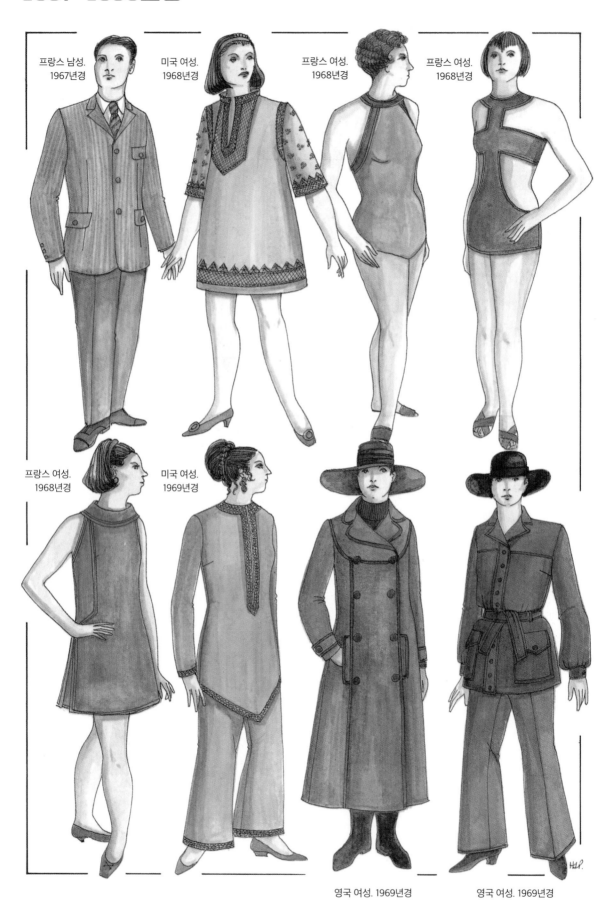

프랑스 남성.
1967년경

미국 여성.
1968년경

프랑스 여성.
1968년경

프랑스 여성.
1968년경

프랑스 여성.
1968년경

미국 여성.
1969년경

영국 여성. 1969년경

영국 여성. 1969년경

1970-1972년경

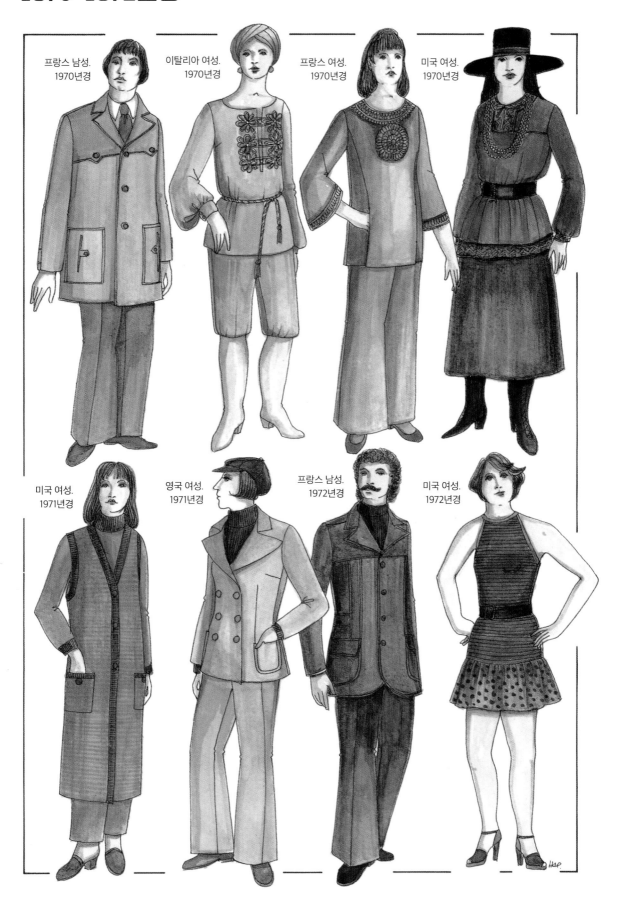

프랑스 남성.
1970년경

이탈리아 여성.
1970년경

프랑스 여성.
1970년경

미국 여성.
1970년경

미국 여성.
1971년경

영국 여성.
1971년경

프랑스 남성.
1972년경

미국 여성.
1972년경

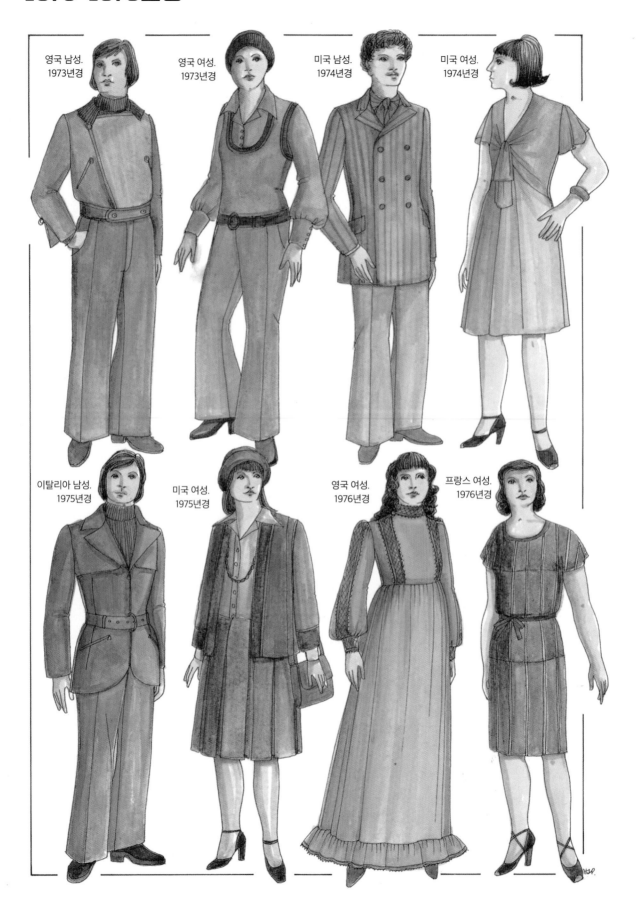

영국 남성.
1973년경

영국 여성.
1973년경

미국 남성.
1974년경

미국 여성.
1974년경

이탈리아 남성.
1975년경

미국 여성.
1975년경

영국 여성.
1976년경

프랑스 여성.
1976년경

1977-1980년경

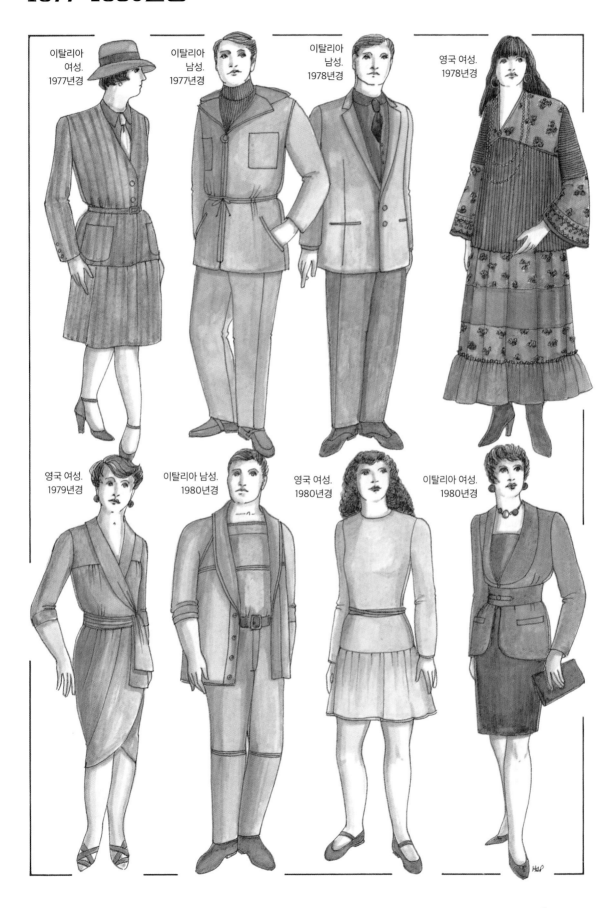

이탈리아
여성.
1977년경

이탈리아
남성.
1977년경

이탈리아
남성.
1978년경

영국 여성.
1978년경

영국 여성.
1979년경

이탈리아 남성.
1980년경

영국 여성.
1980년경

이탈리아 여성.
1980년경

1900-1903년경

❶ 프랑스 귀부인의 여행복. 1900년경: 깃털 장식이 달린 작은 모피 모자; 레그오브머튼 슬리브, 모피 칼라와 커프스가 달린 더블 재킷; 동일한 모피의 머프; 가죽 장갑. **❷ 독일 신사.** 1900년경: 넓은 칼라, 리버즈와 케이프 슬리브(cape sleeve, 케이프처럼 헐거운 소매)가 달린 무릎 길이의 코트; 뻣뻣한 칼라의 셔츠; 좁은 나비매듭 타이; 숄 칼라가 달린 웨이스트코트; 긴 재킷; 좁은 바지; 탑 해트; 가죽 장갑. **❸ 독일 신사.** 1901년경: 트릴비(trilby, 중절모의 일종, "용어해설" 참조); 윙 칼라가 달린 셔츠; 큰 나비매듭 타이; 테두리가 브레이드로 장식되고, 가슴 쪽에 한 개의 포켓과 네 개의 플랩 포켓이 달린 재킷; 세트를 이룬 바지; 가죽 장갑과 부츠; 지팡이. **❹ 영국 귀부인.** 1901년: 중앙에서 양쪽으로 가르마를 타고 패드를 넣어 다듬은 머리; 레이스의 칼라와 버서(bertha, 어깨까지 드리워진 넓은 깃, "용어해설" 참조)가 달린 모직 데이드레스; 그와 세트를 이룬 비숍 슬리브(bishop sleeve, "용어해설" 참조)에 부착된 레이스 커프; 코르셋 위에 걸친, 뼈대를 넣은 타이트한 보디스; 벨벳 벨트; 밑자락에 턱(tuck)이 들어가고 트레인을 늘어트린 플레어 스커트. **❺ 프랑스 귀부인의 외출복.** 1902년경: 밀짚 보우터; 스탠드 칼라가 달린 프런트 오프닝 블라우스; 나비매듭 장식; 타이트한 긴 소매의 재킷; 손목과 보디스, 스커트가 세트를 이뤄 같은 스트랩과 단추 장식이 달림; 금속 버클의 가죽 벨트; 가죽 장갑; 우산. **❻ 독일 귀부인의 방문복.** 1902년경: 실크 소재의 리본, 나비매듭, 플리트로 장식한 큰 모자; 스탠드 칼라와 레이스 자보(jabot, 앞가슴의 주름 장식, "용어해설" 참조)가 달린 블라우스; 섬세한 브레이드로 장식된 손목과 재킷, 스커트; 트레인을 늘어트린 플레어 스커트; 가죽 장갑; 긴 우산. **❼ 프랑스 귀부인의 방문복.** 1903년경: 실크 장미로 장식한 밀짚 보우터; 레이스가 달린 목면 드레스; 스탠드 칼라; 플리트가 들어간 짧은 오버보디스; 넓은 프릴이 달린 팔꿈치 길이의 타이트한 소매; 밑자락을 몇 줄의 프릴로 장식한 플레어 스커트; 레이스 미튼(mitten, 장갑의 일종). **❽ 독일 신사의 컨트리 웨어.** 1903년경: 큰 트위드 캡; 실크 크라바트; 웨이스트코트; 요크 솔기, 재봉한 플리트, 큰 패치 포켓과 단추 벨트가 달린 얇은 트위드 소재 노포크 재킷; 개더가 들어간 무릎 길이의 브리치즈; 긴 모직 양말; 가죽 장갑; 가죽 앵클부츠.

1904-1906년경

❶ 프랑스 여성의 수영복. 1904년경: 큰 나비매듭이 달린 터번; 퍼프 슬리브가 달린 무릎 길이의 수영용 목면 드레스; 벨트; 대조적인 색상의 바인딩(가장자리 장식), 파이핑(piping, 가두리 장식), 단추, 프릴; 목면 스타킹; 리본으로 묶은 굽 없는 펌프스. **❷ 영국 신사.** 1904년경: 보울러 해트; 벨벳 칼라, 넓은 리버즈, 플랩 포켓이 달린 긴 더블 코트; 가죽 장갑; 버튼 부츠; 지팡이. **❸ 영국 간호사의 야외용 제복.** 1905년경: 플리트가 들어간 작은 캡을 턱밑에서 묶음; 스탠드 칼라가 달리고 솔기와 테두리를 탑 스티치(top-stitch)로 재봉한 뻣뻣한 펠트 케이프; 앞부분의 목에서 밑자락까지 단추가 달린 드레스; 가죽 장갑과 부츠. **❹ 영국 간호사의 실내용 제복.** 1905년경: 턱밑에 리본으로 묶은 프릴 캡; 분리 가능한 풀 먹인 칼라와 커프스; 타이트한 소매와 바닥 길이의 스커트가 달린 드레스; 넓은 웨이스트 밴드; 개더가 들어간 스커트와 큰 패치 포켓이 달린 목면 빕 에이프런. **❺ 영국 남성.** 1905년경: 밀짚 보우터; 짧은 머리와 곱슬거리는 수염; 셔츠와 넥타이; 리넨 수트, 높은 위치의 잠금 단추와 브레스트 포켓과 플랩 포켓이 달린 재킷, 좁은 바지; 가죽 신. **❻ 미국 귀부인.** 1905년경: 높게 틀어 올려 패드로 정돈한 머리; 진주 귀걸이와 세트를 이룬 목걸이; 테두리에 레이스 장식이 달린 넓은 네크라인 애프터눈드레스; 그와 세트를 이룬 레이스로 장식된 오버슬리브; 폭넓은 커프스에 개더를 넣은, 촘촘한 플리트가 형성된 실크 시폰(chiffon, "용어해설" 참조) 언더슬리브; 코르셋 위에 착용한 타이트한 보디스; 좁은 벨트; 밑자락을 나비매듭과 촘촘한 플리트를 낸 시폰으로 장식한 플레어 스커트. **❼ 프랑스 귀부인.** 1906년경: 깃털로 장식한 작은 모자; 스탠드 칼라가 달리고 나비매듭과 단추로 장식한 블라우스; 레그오브머튼 슬리브, 플리트가 들어간 보디스, 브레이드 장식 테두리가 달린 볼레로 재킷; 밑자락에 플리트가 들어가고 높은 가슴 위치에서부터 여러 패널로 이루어진 플레어 스커트; 가죽 장갑, 우산. **❽ 영국 신사.** 1906년경: 보울러 해트; 윙 칼라 셔츠; 넥타이; 웨이스트코트; 플랩 포켓이 달린 무릎 길이의 코트; 바지; 스패츠가 달린 가죽 신; 가죽 장갑; 지팡이.

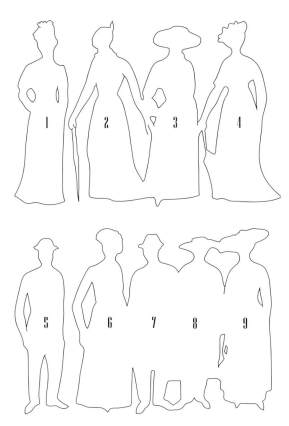

1907-1910년경

❶ **영국 귀부인.** 1907년경: 뒤집어 올린 챙과 깃털 장식이 달린 큰 밀짚모자; 스탠드 칼라가 달린 레이스 블라우스; 브레이드와 단추 장식 볼레로 재킷; 길고 타이트한 소매; 트레인을 늘어트린 플레어 스커트가 달린 타이트한 드레스; 모피 머프. ❷ **프랑스 귀부인.** 1907년경: 브로치와 깃털로 장식한 모피 모자; 스탠드 칼라가 달린 블라우스; 브로치와 나비매듭 장식이 달린 모직 칼라, 탈부착이 가능하다; 목에서 허리까지 단추가 달리고 하단이 뾰족하게 내려오는 긴 재킷; 패널로 이루어지고 플리트가 들어간 플레어 스커트; 가죽 장갑; 우산. ❸ **독일 귀부인.** 1908년경: 넓은 챙과 큰 크라운의 천으로 된 모자; 팔꿈치를 묶어 개더를 형성한 플리트 블라우스. 스탠드 칼라와 단추가 달렸다; 손목 부분의 나비매듭과 그와 세트를 이룬 칼라의 나비매듭; 더블 웨이스트코트; 모피 장식을 단 민소매 볼레로; 플리트가 들어간 스커트. ❹ **미국 여성.** 1908년경: 실크 꽃과 나비매듭으로 장식한 챙을 뒤집은 큰 모자; 스탠드 칼라가 달린 블라우스; 낮은 사각 네크라인 보디스와 소매로 이루어진, 플리트가 들어간 실크 드레스; 하이 웨이스트 새시; 트레인을 늘어트린 스커트; 긴 장갑.

❺ **미국 비즈니스맨.** 1909년경: 보울러 해트; 짧은 머리와 콧수염; 라운드 칼라 셔츠; 넥타이; 줄무늬 모직 셔츠, 높은 위치의 잠금 단추와 파이프 포켓(piped pocket, 가두리를 박아 만든 포켓)이 달린 재킷; 좁은 바지; 가죽 신. ❻ **영국 귀부인.** 1909년경: 브로치와 깃털로 장식한 모자; 스탠드 칼라가 달리고 보디스에 플리트가 들어간 블라우스; 옷깃이 겹치지 않게 여민 꼭 맞는 재킷에 타이트한 소매와 넓은 커프스가 달림; 중앙에 박스 플리트가 들어간 플레어 스커트; 우산. ❼ **미국 신사.** 1909년경: 홈부르크(homburg, 좁은 챙이 말려 있는 모자); 세 개의 플랩 포켓과 하나의 브레스트 포켓이 달리고 컨실드 패이스트닝을 한 코트; 좁은 바지; 스패츠로 덮은 가죽 신. ❽ **미국 남성.** 1910년경: 밀짚 보우터; 높은 위치에 컨실드 패이스트닝을 하고 넓은 칼라와 웰트 포켓이 달린 긴 방수 코트; 좁은 바지; 가죽 신. ❾ **프랑스 귀부인.** 1910년경: 넓은 챙과 깃털 장식의 모자; 네크라인을 채운 레이스로 이루어진 스탠드 칼라; 낮은 네크라인, 짧은 소매, 오버스커트의 테두리 등에 자수와 비즈가 들어간 브레이드 장식; 긴 레이스 미튼; 벨벳 핸드백.

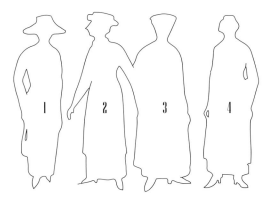

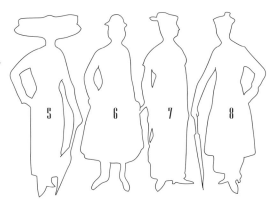

1910-1913년경

❶ **독일 귀부인.** 1910년경: 실크 장미로 장식한 밀짚모자; 목에서 밑단까지 단추가 달린 드레스; 낮은 네크라인에 레이스를 삽입하고 스리쿼터 슬리브도 같은 무늬의 레이스를 장식함; 하이 웨이스트 벨트; 가죽 장갑과 신; 체인 손잡이가 달린 벨벳 백. ❷ **프랑스 귀부인.** 1910년경: 넓은 크라운과 위로 뒤집어 올린 챙의 펠트 모자; 스탠드 칼라와 가로 방향의 턱(tucks)으로 이루어진 블라우스; 모피 칼라가 달리고 탑 스티치로 재봉한 짧은 더블 하프 재킷; 긴 재킷; 옆이 트인 발목 길이의 스커트. ❸ **영국 여성.** 1910년경: 위로 뒤집어 올린 넓은 챙의 모자; 래글런 슬리브와 덮개가 있는 큰 패치 포켓이 달린 목면 방수 코트; 가죽 장갑과 부츠. ❹ **영국 귀부인.** 1911년경: 물방울무늬 목면 드레스, 넓은 칼라의 끝단·소매에 달린 커프스·페플럼과 에이프런의 테두리를 자수 브레이드로 장식; 로제트로 장식된 하이 웨이스트 벨트; 옆이 트인 발목 길이의 스커트; 굽이 높고 발등에 스트랩이 달린 가죽 신.

❺ **영국 귀부인.** 1911년경: 대형 매듭으로 장식한, 챙이 아주 넓은 모자; 스탠드 칼라의 블라우스; 꼭 맞는 모직 수트; 더블 재킷, 소매의 끝자락, 좁은 플리트 스커트의 옆쪽에 단추를 단 스트랩 장식; 가죽 장갑과 부츠; 우산. ❻ **영국 귀부인의 승마복.** 1911년경: 보울러 해트; 스누드로 갈무리한 머리; 장식 스톡 핀; 리버즈 부분에서 허리까지 한 줄 잠금 단추가 달린 타이트한 긴 재킷과 플레어 스커트; 가죽 건틀렛; 긴 부츠. ❼ **프랑스 귀부인.** 1912년경: 깃털 장식의 밀짚모자; 스탠드 칼라와 타이트한 긴 소매의 레이스 블라우스; 큰 캡 슬리브(cap sleeve, "용어해설" 참조)가 있는 드레스; 가슴 아래에 가죽 벨트; 폭좁은 스커트 위에 겹친 비대칭으로 디자인된 오버스커트; 긴 손잡이가 달린 벨벳 백; 버클이 달린 가죽 신. ❽ **독일 귀부인.** 1913년경: 뒤집어 올린 넓은 챙과 깃털 장식의 밀짚모자; 돌먼 슬리브(dolman sleeve, 어깻죽지는 넓고, 팔목 쪽으로 가면서 통이 좁아지는 소매, "용어해설" 참조)가 있는 드레스에, 동일한 디자인의 넓은 목면 커프스와 칼라; 개더가 들어간 오버 스커트; 발목 길이의 좁은 스커트; 목면 장갑; 우산; 버튼 부츠.

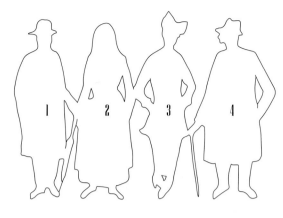

1914-1917년경

❶ **영국 신사.** 1914년경: 트릴비; 큰 패치 포켓이 달린 무릎 길이의 방수 모직 더블 코트; 가운데 주름(centre crease, "용어해설" 참조)을 잡은 턴 업 트라우저; 가죽 장갑과 신; 우산. ❷ **영국 간호사.** 1914년경: 목면 베일; 높은 라운드 네크라인, 어깨의 요크; 손목 부분을 여민 소매, 발목 길이의 스커트가 내려온 유니폼 드레스; 웨이스트 밴드로 묶은 에이프런에 패치 포켓이 한 개 달리고, 드레스의 가슴 부분에 요크를 핀으로 고정; 굽이 낮은 가죽 버튼 부츠. ❸ **프랑스 귀부인.** 1914년경: 커다란 나비매듭으로 장식한 모자가 플리트로 장식됨; 모피 테두리에 네 개씩 단추 세트로 이루어진 모직 더블 코트, 요크가 타이트한 소매까지 이어짐; 낮은 히프 벨트; 드레이프된 스커트; 실크 스타킹; 가죽 장갑과 신. ❹ **독일 신사.** 1915년경: 트릴비; 컨실드 패이스트닝이 된 무릎 길이의 코트; 실크 손수건을 꽂은 브레스트 포켓; 플랩 포켓 두 개; 칼라·프런트 패널·테두리를 정교한 탑 스티치로 재봉; 가운데 주름을 잡은 폭 좁은 턴업 트라우저; 가죽 장갑과 신; 지팡이.

❺ **미국 귀부인.** 1916년경: 천으로 두르고 깃털과 브로치로 장식한 챙 없는 모자; 여우 두 마리의 모피로 만든 스톨; 칼라에서 밑단까지 단추가 달린 재킷, 가장자리를 대조적인 색으로 장식; 하이 웨이스트 벨트; 3단 스커트; 가죽 장갑; 핸드백; 버튼 부츠. ❻ **미국 남성.** 1916년경: 밀짚 보우터; 라운드 칼라 셔츠; 줄무늬 넥타이; 웨이스트코트; 세트를 이룬 재킷과 좁은 바지; 가죽 신. ❼ **미국 귀부인.** 1916년경: 실크 꽃으로 장식한 챙 없는 클로쉬 해트(cloche hat, 종 모양의 모자, "용어해설" 참조); 윙 칼라와 타이트한 긴 소매가 달린 짧은 재킷; 리본으로 장식된 스커트 가장자리와 가슴 부위. 가슴 부위는 꽉 끼게 마감함; 실크 스타킹; 굽이 높고 발등에 스트랩이 달린 가죽 신; 큰 모피 머프. ❽ **영국 귀부인.** 1917년경: 실크 시폰을 두른 넓은 챙과 높은 크라운의 모자; 리넨 수트, 넓은 핀 턱(pin-tuck, 가늘고 긴 장식 주름) 칼라가 달린 재킷, 타이트한 긴 소매와 넉넉한 스커트의 밑자락에 단추 장식 스트랩이 달림; 하이 웨이스트 벨트; 가죽 장갑과 굽 높은 버튼 부츠; 우산.

1917-1920년경

❶ **영국 남성.** 1917년경: 트릴비; 줄무늬 모직 수트, 높은 위치의 잠금 단추와 실크 손수건을 꽂은 브레스트 포켓과 두 개의 플랩 포켓이 달린 재킷; 가운데 주름이 잡힌 바지; 가죽 신. ❷ **프랑스 여성의 골프웨어.** 1917년경: 밀짚 보우터; 넓은 칼라와 앞 단추가 달린 긴 셔츠 블라우스, 긴 소매에 커프스가 달림; 허리둘레에 묶은 넓은 새시; 미드 카프(mid-calf, 기장이 정강이 중앙까지 올라오는) 길이의 개더 스커트(gather skirt, 주름 치마); 모직 스타킹; 가죽 골프 슈즈. ❸ **미국 여성.** 1918년경: 작은 챙에 리본 밴드와 깃털로 장식한 펠트 모자; 스리쿼터 길이의 코트에 모피 칼라와 모피 커프스의 돌먼 슬리브가 달림; 높은 위치의 재봉선 아래로 개더가 들어가고 플랩 포켓이 달림; 굽 높은 가죽 버튼 부츠. ❹ **프랑스 여성.** 1918년경: 큰 밀짚모자; 넓은 네크라인의 줄무늬 목면 드레스에 큰 칼라와 나팔 모양 커프스의 긴 소매가 달림; 두 줄 단추식 보디스; 히프 위로 여미고, 밑자락 위에서 밴드로 묶은 발목 길이의 스커트; 단추가 달린 레더 부츠.

❺ **프랑스 여성.** 1919년경: 깃털 장식의 챙 없는 모자; 넓은 칼라와 커프스를 모피로 장식한 미드 카프 길이의 코트; 하이 웨이스트 벨트; 좁은 스커트; 단추가 달린 레더 부츠. ❻ **프랑스 남성.** 1919년경: 보울러 해트; 플랩 포켓이 두 개 달린 가벼운 모직 더블 수트; 실크 손수건을 꽂은 브레스트 포켓; 가운데 주름이 잡힌 좁은 바지; 가죽 장갑과 신. ❼ **미국 여성.** 1920년경: 인조 곱슬머리를 붙임; 비즈 귀걸이와 목걸이; 낮은 라운드 네크라인의 실크 드레스; 스커트의 양옆으로 재봉하지 않은 장식 천; 가슴에 레이스 띠를 삽입; 팔꿈치 길이의 플레어 슬리브; 실크 스타킹; 높은 굽과 버클 장식이 달린 가죽 신. ❽ **영국 남성.** 1920년경: 트릴비; 좁은 칼라와 리버즈, 래글런 슬리브가 달린 모직 방수 코트; 버클이 달린 같은 소재의 허리 벨트; 통이 좁은 바지; 가죽 장갑과 신; 지팡이.

1920-1923년경

❶ **미국 남성. 1920년경:** 트릴비; 셔츠와 타이; 커버드 버튼(covered button, 천 등으로 감싼 단추)을 채운 모직 더블 재킷에 웰트 포켓이 달림; 가운데 주름이 잡히고 좁은 턴 업 플란넬(flannel, "용어해설" 참조) 트라우저; 가죽 신. ❷ **미국 여성. 1920년경:** 높은 크라운과 아래로 처진 챙, 구분되는 색의 펠트가 여러 줄무늬 효과로 장식된 펠트 모자; 높은 위치의 허리 재봉선·플랩 포켓·긴 커프 슬리브·브레이드 테두리가 달린 긴 리넨 재킷; 넓은 칼라와 리버즈 위에 겹친 V자 네크라인 블라우스; 발목 길이의 스커트; 실크 스타킹; 가죽 신. ❸ **영국 여성. 1921년경:** 얇은 실크를 두른 넓은 챙과 높다란 크라운의 모자; 무릎 길이의 재킷. 스탠드 칼라가 달리고 측면에 단추가 부착되었다; 재킷과 다른 색상의 벨트와 커프스; 폭 좁은 발목 길이 스커트; 레더 부츠; 우산. ❹ **미국 여성. 1921년경:** 펠트 꽃으로 장식하고 넓은 챙을 위로 뒤집어 올린 펠트 모자; 무릎 길이의 두툼한 모직 코트에 하이칼라·옆 트임을 잠그는 단추·하프 벨트·큰 패치 포켓이 달리고 탑 스티치로 재봉함; 미드 카프 길이의 좁은 스커트; 실크 스타킹; 발등에 스트랩이 달린 가죽 신. ❺ **미국 여성. 1921년경:** 웨이브를 넣은 짧은 머리; 넓은 레이스 칼라와 그와 동일한 레이스의 커프스가 달린 얇은 실크 블라우스; 넓은 웨이스트 밴드와 사이드 포켓이 달린 미드 카프 길이의 스커트; 끈으로 묶는 가죽 신. ❻ **영국 남성. 1922년경:** 높다란 크라운의 밀짚 보우터; 단추 패치 포켓이 달린 가벼운 모직 더블수트; 가운데 주름을 잡은 폭이 좁다란 턴업 트라우저; 가죽 신. ❼ **미국 웨이트리스. 1923년경:** 짧은 웨이브 머리; 작은 플리트 캡; 레이스로 된 칼라와 커프스가 달린, 미드 카프 길이의 드레스; 목면 오버에이프런의 네크라인이 낮고 암홀이 깊이 파여 있다; 낮은 위치에 웨이스트 밴드와 패치 포켓이 달린 개더 스커트; 목면 스타킹; 가죽 신. ❽ **독일 여성. 1923년경:** 웨이브를 넣은 짧은 곱슬머리; 더블 피터 팬 칼라(Peter Pan collar, "용어해설" 참조)와 큰 나비매듭; 높은 요크, 넉넉한 소매, 커프스와 플리트 스커트가 달린 미드 카프 길이의 드레스; 낮은 허리 벨트; 실크 스타킹; 가죽 신.

1924-1926년경

❶ **프랑스 여성. 1924년경:** 웨이브를 넣은 머리; 대형 잎사귀를 프린트한 얇은 실크 실내복; 넓은 네크라인; 플레어 슬리브; 밑단과 갈라진 옆부분의 테두리에 구분되는 색의 실크, 그와 세트를 이룬 히프 벨트와 발목 길이의 파자마; 실크 스타킹; 높은 굽의 새틴 뮬. ❷ **미국 여성의 승마복. 1924년경:** 보울러 해트; 스누드로 갈무리한 머리; 셔츠와 타이; 웨이스트 코트; 브레스트 포켓과 플랩 포켓이 달린 남성 스타일의 재킷; 타이트한 브리치즈; 긴 가죽 부츠. ❸ **미국 여성. 1924년경:** 웨이브를 넣은 머리; 가벼운 모직 드레스에 히프 라인에 꼭 맞는 벨트 착용; 단추로 잠근 앞부분과 타이트한 소매의 커프스에 색이 구분되는 천을 댐; 옆에 플리트가 들어간 스커트; 실크 스타킹; 가죽 신. ❹ **미국 남성. 1925년경:** 넓은 챙의 트릴비; 미드 카프 길이에 웰트 포켓과 넓은 커프스가 달린 모피의 더블 코트; 좁은 바지; 가죽 신. ❺ **프랑스 여성. 1925년경:** 웨이브를 넣은 짧은 머리; 비즈 목걸이; 니트 모직 수트, 목에서 히프까지 버튼이 달리고 허리·히프·손목에 별색의 니트 밴드가 부착된 재킷; 무릎 길이의 플리트 스커트; 실크 스타킹; 장식적인 스트랩이 달린 가죽 신. ❻ **영국 남성의 골프 웨어. 1925년경:** 피크트 캡(peaked cap, 크라운이 뾰족하고 정면에 차양이 달린 모자); 셔츠와 타이; V자형 네크라인 니트 스웨터, 가슴·소매의 윗부분과 아랫부분·허리에 무늬가 장식된 밴드; 체크무늬 니커보커즈; 니트로 된 니 삭스; 가죽 신. ❼ **독일 여성. 1926년경:** 넓은 밴드와 로제트로 장식한 챙 없는 클로쉬 해트; 무릎 길이의 드레스, 보디스와 소매의 칼라·프런트 패널·커프스, 테두리에 별색의 패브릭 장식; 꼭 맞는 히프 벨트; 실크 스타킹; 가죽 신. ❽ **프랑스 여성. 1926년경:** 프린지가 달린 짧은 직모; 드롭 이어링과 긴 목걸이; 사각 네크라인의 민소매 드레스; 요크에서 히프까지 레이스 천으로 덮은, 히프 길이의 블라우스 형태의 보디스; 동일한 레이스 천을 스커트 위로 늘어뜨림; 히프 위의 실크 꽃장식; 큰 깃털 부채; T자형 스트랩의 신.

1927-1930년경

❶ **독일 여성.** 1927년경: 펠트 클로쉬 해트; 넓은 칼라 블라우스; 낮은 네크라인과 긴 소매의 니트 스웨터; 히프 길이의 니트 재킷과 플리트 스커트. ❷ **미국 남성.** 1927년 경: 트릴비; 모피 칼라·덮개가 있는 큰 패치 포켓·버튼 벨트가 달린 더블 오버코트; 가운데 주름이 잡힌 폭 좁은 턴업 트라우저; 가죽 장갑과 신. ❸ **프랑스 여성.** 1928년경: 챙을 위로 뒤집어 올린 클로쉬 해트; 유리 비즈 귀걸이와 목걸이; 모피 칼라가 달린 무릎 길이의 코트와 세트를 이룬 모피 커프스; 별색의 낮은 V자형 네크라인이 파인 드레스와 같은 색상의 히프 밴드; 꼭 맞는 벨트; 무릎 길이의 플리트 스커트; 실크 스타킹; 같은 색상의 가죽 장갑; 클러치 백(clutch bag, 끈이 없어 손에 쥘 수 있도록 디자인된 백, "용어해설" 참조); 스트랩을 교차시킨 신. ❹ **미국 남성.** 1928년경: 트릴비; 셔츠와 타이; 포켓이 네 개 달린 조끼; 넓은 칼라, 리버즈, 패치 포켓이 달린 재킷; 니커 보커즈; 니트로 된 니 삭스; 가죽 신.

❺ **프랑스 여성의 테니스복.** 1928년경: 뻣뻣한 리넨 차양; 칼라, 리버즈, 캡 슬리브, 낮은 웨이스트라인과 무릎 길이의 플리트 스커트가 달린 테니스 드레스; 실크 스타킹; 끈으로 묶는 캔버스 소재의 신발. ❻ **영국 여성.** 1929년경: 챙이 갈라진 클로쉬 해트; 비즈 목걸이; 긴 모피 칼라가 달린 무릎 길이의 코트; 그와 동일한 모피의 소매 장식; 낮은 위치의 포켓과 소매 끝단에 바늘땀과 단추 장식; 봉투 모양의 가죽 백; 가죽 신. ❼ **프랑스 여성.** 1929년경: 펠트 잎사귀로 장식한 밀짚 클로쉬 해트; 넓은 사각 네크라인이 달린 무릎 길이의 크레이프 드 신(crêpe de chine, 프랑스 비단의 일종, "용어해설" 참조) 드레스와 구분되는 색 밴드를 히프라인과 손목에 붙임; 랩스커트; 실크 스타킹; 버클이 달린 가죽 신. ❽ **영국 여성.** 1930년경: 챙을 위로 뒤집은 클로쉬 해트; 비즈 귀걸이와 목걸이; 무릎 길이 코트에 넓은 리버즈, 잠금 단추 두 개, 손목에 버튼으로 주름을 고정한 래글런 슬리브가 달림; 가죽 장갑, 핸드백, 신발.

1930-1932년경

❶ **미국 남성.** 1930년경: 목면 셔츠; 실크 타이와 세트를 이룬 포켓 행커치프; 더블 웨이스트코트와 플랩 포켓이 달린 재킷, 가운데 주름이 잡힌 턴업 트라우저가 한 벌로 이루어진 스리피스 수트; 가죽 신. ❷ **영국 남성.** 1930년경: 나비매듭 타이의 셔츠; 타이와 짝을 이룬 포켓 행커치프; 더블 재킷; 가운데 주름과 넓은 턴업 플란넬 트라우저; 가죽 신. ❸ **미국 여성.** 1930년경: 짧은 파마머리; 짧은 커프스의 슬리브와 패치 포켓이 달린, 줄무늬 목면 블라우스; 가슴 아래 루프로 말아 넣은 넥 스카프; 비스듬 요크와 단추 덮개의 큰 패치 포켓이 달린 발목 길이의 바지; 끈으로 묶는 굽 높은 구두. ❹ **영국 하녀.** 1930년경: 플리트의 캡; 목에서 밑단까지 단추가 달린 목면 드레스; 목면의 피터 팬 칼라와 그와 쌍을 이룬 슬리브 커프스; 레이스 테두리의 빕 에이프런; 목면 스타킹; 발등 스트랩이 달린 가죽 신.

❺ **미국 여성.** 1931년경: 방수 레인 해트(rain hat); 그와 같은 소재의 긴 코트; 손목에서 스트랩으로 조인 래글런 슬리브와 큰 패치 포켓; 허리 벨트; 실크 스타킹; 뒤집은 커프스; 지퍼로 잠그는 굽 높은 앵클부츠. ❻ **프랑스 여성.** 1931년경: 펠트 장식이 달린 펠트 소재 피크트 캡; 동일한 소재의 나비매듭 벨트를 허리에 맴; 좁은 스커트; 가죽 장갑·핸드백·신발. ❼ **영국 여성.** 1932년경: 챙 넓은 밀짚모자; 큰 모피 칼라가 달린 미드 카프 길이의 코트; 단추가 달린 넓은 커프스로 조인 소매; 두 줄 단추식으로 큰 단추가 네 개 달림; 히프의 재봉선에 세팅한 포켓; 가죽 신. ❽ **프랑스 여성.** 1932년경: 짧은 파마머리; 줄무늬의 쿠튀르(couture, 고급 여성복, "용어해설" 참조) 모직 드레스, 네크라인에 바이어스 커트(bias-cut, 사선으로 재단, "용어해설" 참조)하여 브로치로 고정한 넓은 스카프를 두름; 소매와 보디스와 스커트 패널을 바이어스 커트로 재단; 허리에 꼭 맞는 벨트; 실크 스타킹; 가죽 신.

1933-1936년경

❶ **미국 여성. 1933년경**: 웨이브를 넣고 목 뒤로 말아 올린 머리; 실크 새틴 드레스, 낮은 V자형 네크라인의 한쪽과 허리에서 히프까지 비대칭적으로 사선 재단하여 비즈 자수로 장식함; 옆면에 별도의 천을 댄 전신 길이의 스커트; 긴 장갑; 작은 이브닝 백; 새틴 샌들. ❷ **영국 남성. 1933년경**: 셔츠와 타이; 긴 소매의 니트 풀오버(pullover, 앞이 트여 있지 않아서 머리 위에서부터 끌어당겨 입는 스웨터); 패치 포켓이 달린 트위드 재킷; 가운데 주름이 잡힌 모직 턴업 트라우저; 가죽 신. ❸ **미국 남성. 1934년경**: 트릴비; 넓은 칼라·리버즈·버클의 벨트·큰 패치 포켓이 달린 더블(두 줄 단추식) 레인코트; 가운데 주름이 잡힌 턴업 스트레이트(straight cut, 허리부터 발목까지 일직선으로 내려오는 스타일) 트라우저; 가죽 장갑과 신. ❹ **영국 여성. 1934년경**: 주름진 크라운의 펠트 모자; 클립으로 고정하는 귀걸이; 진주 목걸이; 볼레로 재킷의 테두리와 드레스를 같은 천으로 마감함; 플리트 스커트와 낮은 라운드 네크라인이 달린 실크 드레스, 그 벨트는 볼레로 재킷과 같은 원단으로 만듦; 가죽 신.

❺ **프랑스 여성. 1934년경**: 리본과 버클로 장식한 넓은 챙의 밀짚모자; 큰 칼라·대형 나비매듭·비숍 슬리브가 달린 물방울무늬의 쿠튀르(고급 여성복) 실크 재킷; 장식적인 잠금쇠가 달린 허리 벨트; 동일한 무늬 실크로 만든 미드 카프 길이의 스커트; 실크 스타킹; 나비매듭 장식의 가죽 신. ❻ **프랑스 남성의 테니스복. 1935년경**: 칼라·짧은 스트랩 오프닝(strap opening, 앞의 벌어진 부분에 댄 스트랩)·짧은 소매가 달린 목면의 니트 셔츠; 고리에 벨트를 꿰어 넣은 폭넓은 턴업 플란넬 트라우저; 끈으로 묶는 캔버스 신발. ❼ **프랑스 여성의 테니스복. 1935년경**: 짧은 파마머리; 신축성 있는 스트랩으로 두른 선바이저; 뾰족한 칼라와 허리까지의 스트랩 오프닝이 달린 민소매 목면 블라우스; 버튼 장식 포켓이 달린 무릎 길이의 플리트 리넨 스커트; 목면 니트 앵클삭스; 끈으로 묶는 캔버스 신발. ❽ **영국 여성. 1936년경**: 챙 없는 작은 펠트 모자; 퍼프 슬리브와 가느다란 플리트의 피터 팬 칼라가 달린 크레이프 드 신(crêpe de chine) 블라우스; 펠트 꽃으로 장식한 민소매 볼레로; 넓은 박스 플리트가 형성된 스트레이트 스커트; 뾰족한 커프스가 달린 가죽 장갑과 같은 소재의 핸드백과 신발.

1936-1940년경

❶ **미국 여성의 수영복. 1936년경**: 턱끈으로 맨 타이트한 고무 수영모; 좁은 어깨끈이 달린 목면 니트 수영복; 가슴에 섬세한 루슈; 타이트한 보디스와 니커즈(knickers, 속바지)가 붙박이로 재봉된 히프 길이 스커트; 좁은 벨트; 굽 없는 고무 펌프스. ❷ **프랑스 여성. 1937년경**: 짧은 파마머리; 두 개의 큰 오간자(organza, "용어해설" 참조) 칼라와 커프스가 달린 줄무늬 모직 드레스; 버클 달린 넓은 스웨이드 벨트, 동일한 소재의 나비매듭을 가슴과 히프 플리트 위에 부착; 굽 높은 가죽 샌들. ❸ **영국 여성. 1938년경**: 실크 터번; 드롭 이어링; 발목을 덮는 길이의 태피터 이브닝드레스. 얇은 실크 네트를 겹쳐 두름; 가느다란 어깨 끈; 루슈를 한 타이트한 보디스, 네크라인 테두리에 플리트 장식; 잠금쇠가 달린 좁은 벨트; 헐렁한 스커트; 긴 장갑; 굽 높은 새틴 샌들. ❹ **영국 여성. 1938년경**: 윗부분을 곱슬거리게 꾸민 머리; 스팽클(sequin, "용어해설" 참조)로 수를 놓은 발목 길이 드레스. 높은 라운드 네크라인과 긴 소매, 칼라 밑 장식 절개선, 옆트임 스트레이트 스커트; 굽 높은 키드(kid, 새끼염소 가죽) 신.

❺ **프랑스 여성. 1939년경**: 앞부분을 말아 올린 머리; 사선 커팅 실크 새틴 이브닝드레스. 넓은 어깨 끈, 가슴 부분에서 교차시킨 보디스, 엉덩이 한쪽 부분을 드레이프함; 새틴 샌들. ❻ **영국 여성. 1939년경**: 단정한 곱슬머리; 얇은 울 크레이프(wool crepe) 이브닝드레스; 어깨에 패드를 넣은 짧은 소매; 네크라인과 웨이스트 밴드에 동일한 자수 장식; 프런트 패널에 나이프 플리트(knife-pleat, 같은 방향으로 칼날처럼 곧게 세운 잔주름)가 들어간 바닥 길이의 스커트; 가죽 샌들. ❼ **미국 여성. 1940년경**: 줄무늬 모직 이브닝드레스. 셔츠 칼라·요크·패드를 넣은 어깨; 커프로 주름을 잡은 소매; 목에서 허리까지 달린 단추; 버클 달린 드레이프 벨트; 전신 길이의 나이프 플리트 스커트; 가죽 샌들. ❽ **영국 여성. 1940년경**: 테두리를 물방울무늬 실크로 장식한 작은 밀짚모자; 동일한 무늬의 실크 드레스, 목에 나비매듭 장식; 행커치프; 건틀렛; 패드를 넣은 어깨와 타이트한 긴 소매, 히프 포켓이 달린 코트; 허리 벨트; 피프 토우(peep toe, 발가락이 보임) 스웨이드 구두.

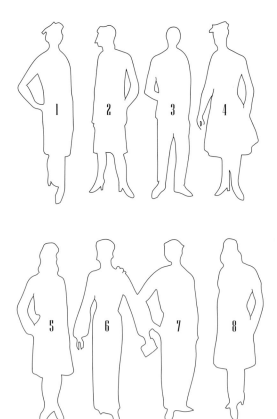

1940-1943년경

❶ 영국 여성. 1940년경: 나비매듭 장식과 네트 베일이 달린, 챙 없는 작은 모자; 진주 귀걸이·목걸이·팔찌; 낮은 V자형 네크라인 레이온(rayon, "용어해설" 참조) 드레스; 스리쿼터 슬리브; 가슴 아래에 가슴 모양으로 재단하여 주름을 잡음; 허리에 꼭 맞는 좁은 벨트; 히프 옆쪽에 천을 늘어뜨림; 긴 장갑; 앞부분이 샌들처럼 되어 있고 앵클 스트랩이 달린 스웨이드 구두. ❷ 영국 여성. 1940년경: 펠트 잎사귀로 장식한 챙 없는 모자; 작은 피터 팬 칼라·패드를 넣은 어깨·타이트한 긴 소매·양쪽 패널의 재봉선에 개더를 넣은 패치 포켓이 달린 히프 길이의 재킷; 무릎 길이의 플레어 스커트; 가죽 신. ❸ 영국 남성의 이브닝웨어. 1941년경: 윙 칼라의 셔츠; 나비매듭 타이; 숄 칼라가 달린 조끼; 넓은 실크 리버즈가 달린 연미복; 가운데 주름이 잡힌 바지; 가죽 스패츠. ❹ 영국 여성. 1942년경: 넓은 나비매듭으로 장식한 필박스 해트; 높은 라운드 네크라인과 V자형 장식 절개선을 낸 무릎 길이의 드레스; 패드를 넣은 어깨; 좁은 커프로 된 타이트한 긴 소매; 허리에 딱 맞는 벨트; 양옆 패널에 개더를 넣은 스커트.

❺ 미국 여성. 1942년경: 롤로 단장하여 굵은 웨이브를 넣은 머리; 뾰족한 칼라의 울 셔츠 블라우스. 여밈 단추(button opening)의 양옆에 턱(tuck) 장식, 패드를 넣은 어깨, 커프스에 개더를 넣은 소매; 낮은 사각 네크라인과 패치 포켓이 달린 에이프런 드레스; 단추로 장식한 웨이스트 밴드; 인버트 박스 플리트(inverted box pleat, 밖으로 접어서 꿰맨 겹주름)가 달린 플레어 스커트; 앵클삭스; 크레이프 밑창의 신. ❻ 미국 여성. 1942년경: 낮은 V자형 네크라인과 루슈가 들어간 울 크레이프 이브닝드레스; 패드를 넣은 어깨; 비숍 슬리브; 꼭 맞는 벨트; 나이프 슬리브가 한 줄 들어간 스커트; 새틴 지갑과 같은 재질의 샌들; 어깨에 실크 꽃 코르사주. ❼ 영국 남성. 1943년경: 트위드 캡; 셔츠와 타이; 높은 라운드 네크라인; 가슴과 허리를 가로지르는 반복된 무늬의 밴드 장식; 폭넓은 턴업 트라우저; 가죽 신. ❽ 미국 여성. 1943년경: 롤로 단장하여 굵은 웨이브를 넣은 머리; 무릎 길이의 드레스에 나비매듭 타이, 피터 팬 칼라, 커프를 단 짧은 소매, 장식적인 재봉선과 플리트.

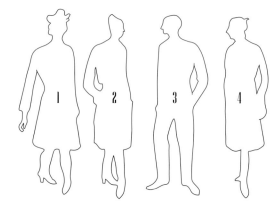

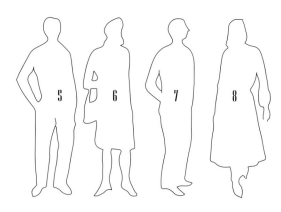

1944-1947년경

❶ 영국 여성. 1944년경: 꺾은 모양 펠트 크라운과 같은 재질의 루프가 달린 작은 모자; 패드를 넣은 어깨, 요크에서 히프 플리트까지 장식적인 재봉선, 커프에 개더를 넣은 소매가 있는 모직 더블 코트; 큰 버클이 달린 넓은 벨트; 가죽 장갑, 핸드백, 구두. ❷ 미국 여성. 1944년경: 뾰족한 크라운의 챙 없는 작은 모자; 좁은 피터 팬 칼라와 긴 소매의 모직 드레스와 세트를 맞춘 꼭 맞는 벨트; 별색의 보디스 양쪽 패널과 무릎 길이 스커트; 가죽 건틀렛; 버클 장식이 달린 가죽 구두. ❸ 영국 남성. 1945년경: 높은 라운드 네크라인과 긴 래글런 소매가 달린 니트 풀오버; 턴업한 넓은 바지; 가죽 구두. ❹ 미국 여성. 1946년경: 와이어 스토크가 달린 스컬캡; 무늬 없는 작은 셔츠 칼라, 하프 요크(half yoke), 어깨에 패드를 넣은 짧은 소매가 있는 줄무늬 목면 드레스; 꼭 맞는 가죽 벨트; 앞 중앙의 플리트와 큰 패치 포켓이 달린 무릎 길이의 스커트; 가죽 숄더 백, 장갑, 신발.

❺ 미국 남성. 1946년경: 반소매에 바늘땀이 들어간 커프스가 달린 줄무늬 목면 셔츠; 넓은 웨이스트 밴드; 통 넓은 턴업 리넨 트라우저; 가죽 벨트; 가죽 신. ❻ 영국 여성. 1946년경: 베레모; 작은 칼라와 나비매듭으로 장식한 블라우스; 줄무늬 울 재킷. 패드를 넣은 어깨, 한 줄의 잠금 단추, 양옆 패널에 탑 스티치의 포켓이 달림; 플리트 스커트; 가죽 핸드백과 장갑; 웨지힐(wedge heel, 쐐기꼴 뒤축)이 달린 구두. ❼ 영국 남성. 1947년경: 실크 넥 스카프; 패치 포켓이 달린 체크무늬의 울 재킷; 플란넬 바지; 가죽 구두. ❽ 프랑스 여성. 1947년경: 큰 후드, 버튼 벨트를 착용한 울 개버딘 방수 더블 코트; 큰 플랩으로 덮인 패치 포켓; 미드 카프 길이의 넉넉한 스커트; 가죽 장갑.

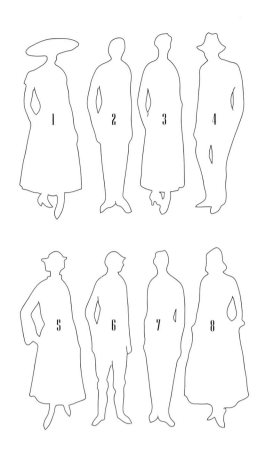

1947-1950년경

❶ 프랑스 여성. 1947년경: 큰 밀짚모자; 넓은 네크라인과 드레이프(휘장 모양으로 늘어진) 칼라의 쿠튀르 실크 태피터 드레스; 타이트한 보디스; 목에서 허리의 벨트 부분까지 단추; 스리쿼터 슬리브; 미드 카프 길이의 플리트 스커트에 턱(tuck)과 스티치의 히프 요크가 달림; 나일론 스타킹; 가죽 구두. ❷ 미국 남성. 1948년경: 파이핑(piped, 덮개를 위아래로 박아 만든) 플랩 포켓의 두 벌 단추식 재킷; 넓은 벨트; 코르덴(corduroy, "용어해설" 참조) 바지; 스웨이드 앵클부츠. ❸ 영국 여성. 1948년경: 스위트하트 네크라인(sweetheart neckline, "용어해설" 참조)의 레이온 칵테일 드레스(cocktail dress, "용어해설" 참조); 패드를 넣은 어깨; 타이트한 긴 소매; 타이트한 보디스; 히프 모양을 살린 재봉선; 포켓과 손목, 네크라인에 일련의 단추 장식을 단 미드 카프 길이의 스커트; 굽 높은 가죽 샌들. ❹ 미국 남성. 1949년경: 파나마 모자(panama hat, "용어해설" 참조); 목 부분이 트인 캐주얼 셔츠; 니트 조끼; 파이프 포켓이 달린 줄무늬 수트; 폭넓은 턴업 트라우저; 스웨이드와 가죽 슬리퍼(slipper, "용어해설" 참조).

❺ 영국 여성. 1949년경: 작은 펠트 모자; 큰 칼라가 달린 미드 카프 길이의 체크무늬 울 코트. 벌어진 부분을 후크로 여미고 보디스의 외곽 부분에 다트(dart, 솔기가 드러나지 않도록 천에 주름을 잡아 꿰맨 부분) 처리를 함; 긴 플레어 소매; 넉넉한 스커트; 넓은 스웨이드 벨트; 가죽 장갑과 신. ❻ 미국 남성의 사냥복. 1949년경: 머리에 꼭 맞는 피크트 캡; 니트 셔츠; 가죽 요크·리버즈·플랩 포켓에 같은 단추를 단 체크무늬 울 재킷; 니트의 칼라·소매의 커프스·웰트 포켓; 재킷과 세트를 이룬 브리치즈; 긴 니트 양말; 발등에서 무릎까지 끈이 달린 방수 부츠. ❼ 프랑스 남성. 1950년경: 니트 목면 셔츠; 실크 타이; 요크 재봉선과 큰 패치 포켓, 단추가 달리고 벨트를 두른 캐주얼한 리넨 재킷; 폭넓은 턴업 리넨 트라우저; 스웨이드 슬리퍼. ❽ 미국 여성. 1950년경: 긴 웨이브 머리; 낮은 스위트하트 네크라인과 타이트한 보디스의 레이온 태피터 드레스; 네크라인 안에 얇은 레이스를 삽입; 커프스가 달린 스리쿼터 슬리브; 실크 꽃으로 장식한 벨벳 벨트; 미드 카프 길이의 서큘러 스커트(circular skirt, "용어해설" 참조); 나일론 스타킹; 굽 높은 가죽 신.

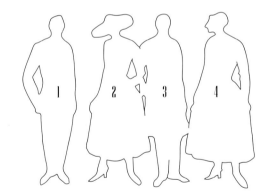
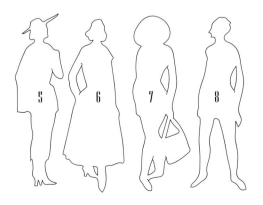

1950-1953년경

❶ 영국 남성. 1950년경: 캐주얼한 재킷에 좁은 칼라, 리버즈, 래글런 슬리브, 두 개의 브레스트 포켓과 두 개의 플랩 패치 포켓이 달림; 벨트; 목면 코르덴 턴업 트라우저; 가죽 신. ❷ 미국 여성. 1950년경: 작은 크라운과 넓은 챙의 밀짚모자; 넓은 오프숄더 네크라인 드레스. 칼라 테두리와 허리에 꼭 맞는 벨트, 넉넉한 스커트의 밑단에 구분되는 색 천을 댐; 타이트한 보디스; 스리쿼터 슬리브; 목면 장갑; 가죽 핸드백과 구두. ❸ 영국 남성. 1951년경: 플랩이 달린 패치 포켓과 가장자리와 재봉선을 탑 스티치로 처리한, 한 줄 단추가 달린 무릎 길이의 레인코트; 폭 넓은 바지; 가죽 장갑과 구두. ❹ 프랑스 여성. 1951년경: 크라운에 드레이프가 들어간 작은 모자; 실크 넥 스카프; 프린세스 라인(princess-line, "용어해설" 참조)이 들어가고, 넓은 숄 칼라와 손목 부분에 두 개의 단추가 달린 미드 카프 길이의 코트; 커프스가 달린 타이트한 긴 소매; 넉넉한 스커트; 가죽 장갑과 구두.

❺ 프랑스 여성. 1952년경: 깃털 장식이 한 개 달린 챙 없는 펠트 모자; 두 개의 넓은 박스 플리트가 달린 히프 길이의 체크무늬 울 재킷; 뒤를 짧게 튼 무늬 없는 좁은 울 스커트; 나일론 스타킹; 높은 굽의 가죽 신. ❻ 미국 여성. 1952년경: 짧은 파마머리; 진주 귀걸이와 목걸이; 오프숄더 네크라인·넓은 칼라·루슈가 들어간 타이트한 보디스·미드 카프 길이의 헐렁한 스커트가 달린 레이온 드레스; 높은 굽과 피프 토우 가죽 구두. ❼ 프랑스 여성의 해수욕 복장. 1953년경: 큰 밀짚모자; 홀터넥(halter neck, "용어해설" 참조); 보디스의 가슴 가장자리를 살짝 뒤집음; 턴업 쇼츠(shorts, 반바지); 손잡이에 스카프를 맨 큰 비치백; 굽 없는 가죽 샌들. ❽ 영국 여성의 테니스복. 1953년경: 짧은 플리트 스커트가 내려오는 목면 테니스 드레스가 지퍼로 잠김; 허리에 꼭 맞는 좁은 벨트; 목면 앵클삭스; 끈으로 묶는 캔버스 슈즈.

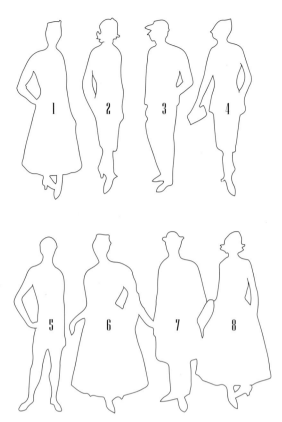

1953-1956년경

❶ **영국 여성. 1953년경**: 작은 필박스 해트; 낮은 라운드 네크라인과 스리쿼터 슬리브가 달린 벨벳 더블 재킷; 피터 팬 칼라와 미드 카프 길이의 넉넉한 스커트 밑단에 벨벳 밴드를 덧댄 태피터 드레스; 긴 장갑; 나일론 스타킹; 가죽 구두. ❷ **프랑스 여성. 1954년경**: 깃털로 장식한 챙 없는 작은 모자; 체크무늬 울 보디스·스리쿼터 슬리브·히프 포켓이 붙은 무늬 없는 좁은 울 스커트가 달린 드레스; 긴 가죽 장갑; 큰 가죽 핸드백; 굽 높은 가죽 구두. ❸ **영국 남성. 1954년경**: 더블 재킷에 브라스 버튼·큰 패치 포켓·실크 행커치프를 꽂은 브레스트 포켓이 달림; 행커치프와 세트를 이룬 넥타이; 플란넬 바지; 스웨이드 신발. ❹ **영국 여성. 1954년경**: 챙 없는 작은 펠트 모자; 얇은 모직 수트. 스리쿼터 슬리브와 작은 칼라와 리버즈가 달린 히프 길이의 더블 재킷; 실크 스카프; 브로치; 좁은 스커트; 긴 장갑; 가죽 핸드백과 구두.

❺ **영국 여성. 1955년경**: 짧은 파마머리; 홀터 스트랩(halter strap)으로 고정한 물방울무늬 목면 비키니 브라 톱(bra top); 니커즈를 붙박이로 재봉한, 브라 톱과 같은 무늬의 히프 길이 스커트; 같은 무늬의 패브릭으로 된 굽 없는 샌들. ❻ **프랑스 여성. 1955년경**: 나비매듭 장식의 작은 필박스 해트; 끈 없는 시폰 드레스가 드레이프를 넣은 보디스와 뻣뻣한 페티코트 위에 착용한 발목 길이의 헐렁한 스커트로 구성됨; 허리에 핀으로 고정한 실크 꽃; 시폰 스톨(긴 숄); 짧은 새틴 장갑; 그와 세트를 이룬 낮은 굽 피프 토우 구두. ❼ **영국 남성. 1956년경**: 보울러 해트; 벨벳 칼라·벌어진 앞부분의 컨실드 패이스트닝·실크 행커치프를 꽂은 브레스트 포켓·플랩 포켓이 달린 오버코트; 가는 줄무늬 모직 바지; 가죽 장갑과 구두; 접는 우산. ❽ **영국 여성. 1956년경**: 뼈대를 넣은 보디스·어깨 끈과 웨이스트 새시·뻣뻣한 페티코트 위에 착용한 미드 카프 길이의 넉넉한 스커트가 달린 목면 드레스; 굽 낮은 가죽 구두.

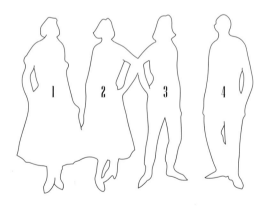

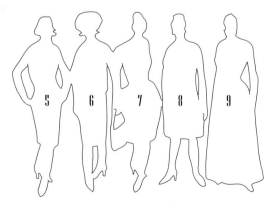

1956-1959년경

❶ **미국 여성. 1956년경**: 윙 칼라와 플레어 커프의 짧은 소매가 달린 레이온 블라우스; 넓은 플라스틱(plastic, "용어해설" 참조) 벨트; 꽃무늬 줄로 자수한, 둥글게 재단한 펠트 스커트; 굽 낮은 샌들. ❷ **미국 여성. 1956년경**: 낮은 사각 네크라인과 히프 재봉선이 있는 타이트한 보디스가 달린, 물방울무늬 목면 민소매 드레스; 두 개의 인버트 박스 플리트(invert box pleat, "용어 해설" 참조) 위에 나비매듭을 단 스커트; 스틸레토 힐(stiletto hill, "용어해설" 참조) 가죽 구두. ❸ **미국 여성. 1957년경**: 목 둘레에 묶은 스카프; 넓은 오프숄더 네크라인과 타이트한 보디스의 목면 니트 블라우스; 앞에 잠금쇠가 달린 신축성 있는 넓은 벨트; 페달 푸셔(pedal pusher, "용어해설" 참조); 굽 없는 가죽 펌프스. ❹ **영국 남성. 1957년경**: 나비매듭 타이; 컨실드 패이스트닝을 한 셔츠; 실크와 모헤어(mohair, "용어해설" 참조) 소재 이브닝 수트, 실크 천을 맞댄 숄 칼라와 바운드 포켓(bound pocket, "용어해설" 참조)이 달린 재킷; 좁은 바지.

❺ **프랑스 여성. 1958년경**: 슬래시트 네크라인과 짧은 돌먼 슬리브의 모직 드레스; 가슴 아래에 장식적인 나비매듭; 히프 라인의 포켓; 스트랩을 교차시킨 높은 스틸레토 힐 가죽 구두. ❻ **영국 여성. 1958년경**: 챙을 뒤집어 올리고 리본으로 묶은 밀짚모자; 팔꿈치 길이의 소매·큰 스웨이드 단추·나비매듭의 히프 밴드가 달린 칼라 없는 재킷; 좁은 스커트; 긴 장갑; 가죽 핸드백과 구두. ❼ **프랑스 여성. 1958년경**: 끈 없는 시폰 이브닝드레스. 뼈대를 넣은 보디스에 시폰 드레이프가 들어감; 허리에 개더를 넣은 스커트를 무릎에서 밴드로 조임; 페티코트 위에 걸친 스커트; 신축성 있는 긴 장갑; 코가 뾰족하고 스틸레토 힐이 달린 새틴 구두. ❽ **프랑스 여성. 1959년경**: 드레스와 작은 필박스 해트가 같은 천으로 재단됨; 세트를 이룬 귀걸이와 목걸이; 높은 가슴 위치의 재봉선에 큰 나비매듭 장식을 단 무릎 길이의 드레스; 슬래시트 네크라인; 짧은 소매; 플레어 스커트; 긴 가죽 장갑; 앵클 스트랩과 뾰족한 구두코, 스틸레토 힐 구두. ❾ **프랑스 여성. 1959년경**: 그로그랭(grosgrain, "용어해설" 참조) 소재의 쿠튀르 이브닝 드레스; 홀터넥과 가슴에 나비매듭 장식이 달린, 뼈대를 넣은 타이트한 보디스; 플레어 스커트; 긴 장갑.

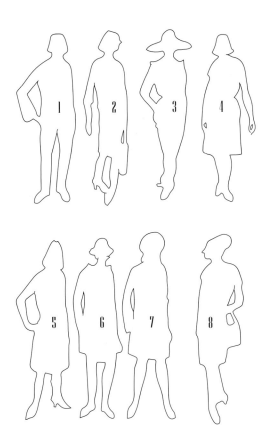

1960-1964년경

❶ 영국 여성. 1960년경: 뾰족한 칼라와 긴 소매의 레이온 셔츠 블라우스; 낮은 사각 네크라인과 단추 장식의 하프 벨트가 달린 민소매의 스웨이드 저킨(jerkin, 조끼); 발목 길이의 드레인파이프 트라우저(drainpipe trousers, 발목께가 홀쭉한 바지, "용어해설" 참조); 굽 없는 가죽 펌프스. ❷ 미국 여성. 1960년경: 넓은 헤어밴드; 짧은 직모; 모직 수트. 높은 라운드 네크라인, 스리쿼터 슬리브, 한 개의 스웨이드 잠금 단추와 허리 부분에 매단 동일한 스웨이드 소재의 나비매듭; 무릎 길이의 좁은 스커트; 짧은 가죽 장갑; 가죽 핸드백과 구두. ❸ 영국 여성. 1961년경: 큰 밀짚모자; 넓은 네크라인과 프릴 테두리의 민소매 비치 톱(beach top); 동일한 프릴을 개더가 들어간 쇼츠의 밑자락에 도 붙임; 버클이 달린 넓은 플라스틱 벨트; 비치 뮬. ❹ 영국 여성. 1961년경: 넓은 네크라인·짧은 소매·허리 부분에 개더가 들어간 스트레이트 보디스가 달린, 히프까지 닿는 울 저지의 니트 상의; 플레어 스커트; 나일론 스타킹; 코가 뾰족하고 굽이 높은 스틸레토 힐, 발등에 짧은 스트랩이 달린 가죽 구두.

❺ 영국 여성. 1963년경: 겨드랑이에서 히프 라인까지 양옆이 터진, 보트 모양의 네크라인을 가진 민소매 목면 선드레스(sundress, 여름용 원피스); 겨드랑이 밑에 잠금 단추가 달린 스트랩; 무릎 길이의 플레어 스커트; 나일론 스타킹; 코가 뾰족하고 굽이 낮은 가죽 슬링백(sling-back, 발뒤꿈치 부분이 끈으로 되어 있는 여성화, "용어해설" 참조). ❻ 프랑스 여성. 1964년경: 넓은 밴드를 부착한 밀짚모자; 넓은 네크라인·좁은 칼라·플랩 포켓·단추 스트랩이 달린 스리쿼터 슬리브로 구성된 모직 더블 코트; 짧은 스트레이트 스커트; 긴 플라스틱 부츠; 짧은 목면 장갑. ❼ 영국 여성. 1964년경: 챙을 뒤집어 올린 밀짚모자; 높은 위치의 잠금 단추, 좁은 칼라와 리버즈로 된 무릎 길이의 모직 코트; 단추가 달린 네 개의 패치 포켓; 플레어 스커트; 커프가 달린 긴 소매; 나일론 타이츠(tights); 발등에 넓은 대각선 스트랩이 달린 가죽 구두. ❽ 미국 여성. 1964년경: 반구형 펠트 모자; 짧은 머리; 둥글고 깊게 파인 네크라인 드레스; 돌먼 슬리브의 가장자리를 구분되는 색의 천으로 장식; 허리를 나비매듭으로 장식함; 좁은 스커트; 짧은 장갑; 큰 플라스틱 핸드백과 세트를 맞춘, 코가 뾰족하고 굽이 낮은 플라스틱 구두.

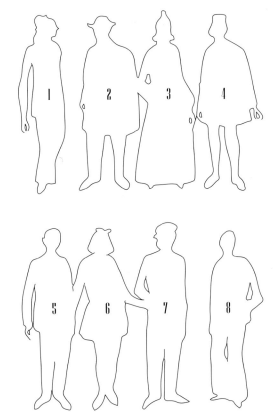

1965-1967년경

❶ 영국 여성. 1965년경: 헤어피스; 큰 플라스틱 귀걸이; 실크 이브닝 파자마; 높은 라운드 홀터넥이 있는 히프 길이의 민소매 탑. 가장자리와 밑단에 비즈 장식이 들어감; 가슴 아래에 나비매듭 장식 벨트; 플레어 트라우저(나팔 모양 바지); 새틴 부츠. ❷ 이탈리아 남성. 1966년경: 작은 트릴비; 래글런 슬리브·컨실드 패이스트닝·웰트 포켓과 패치 포켓으로 구성된 무릎 길이 코트에 탑 스티치 처리; 좁은 바지; 끈으로 묶는 스웨이드 슈즈. ❸ 프랑스 여성. 1966년경: 높게 묶어 올린 머리; 큰 드롭 이어링; 전신 길이의 실크 새틴 이브닝드레스; 높은 비즈 요크와 그와 세트를 이룬 커프스의 비숍 슬리브; 새틴 펌프스. ❹ 영국 여성. 1966년경: 가죽 피크트 캡; 높은 라운드 네크라인·플랫 칼라(flat collar, 목선에서 바로 젖혀진 평평한 칼라)·요크·패치 포켓이 달린 울 개버딘 소재의 미니 코트에 단추 스트랩 소매가 있음; 나일론 타이츠; 단추 장식이 달린 굽 없는 가죽 펌프스.

❺ 이탈리아 남성. 1967년경: 실크 셔츠; 큰 벨벳 나비매듭 타이; 모헤어와 실크 소재의 스트라이프 이브닝 재킷에 실크 라펠(lapel, 코트나 재킷의 앞몸판이 깃과 하나로 이어져 접어 젖혀진 부분)과 바운드 포켓(bound pocket, 주머니 입구를 입술 모양으로 만든 주머니)이 달림; 실크 포켓 행커치프; 스트레이트 트라우저; 스웨이드 앵클부츠. ❻ 영국 여성. 1967년경: 헤어 피스와 리본 장식이 달린 짧은 직모; 폴로넥(polo-neck, "용어해설" 참조) 스웨터; 앞에 지퍼가 달린 미니 코트. 넓은 칼라·스리쿼터 슬리브·인버트 박스 플리트가 형성된 플레어 스커트로 구성; 나일론 타이츠; 굽 없는 가죽 펌프스. ❼ 프랑스 여성. 1967년경: 벨벳 피크트 캡; 두툼한 모직 트라우저 수트(trouser suit, 바지와 상의를 갖춘 여성복); 스탠드 칼라 재킷에 몸에 맞춘 요크·앞부분 사이드 패널·슬리브 커프스·히프 밴드를 달고, 장식적인 탑 스티치; 좁은 바지; 가죽 앵클부츠. ❽ 이탈리아 남성. 1967년경: 니트 칼라와 커프스가 달린 스웨이드 재킷; 컨실드 패이스트닝의 목과 허리 부분에 단추가 달림; 요크의 재단 부분에 인세트 포켓(inset pocket, 주머니가 안쪽에 달린 포켓); 허리 부분에 바운드 버티컬 포켓(bound vertical pocket, 입구를 입술 모양으로 만든, 수직으로 된 포켓); 나팔 모양으로 퍼진 바지; 가죽 앵클부츠.

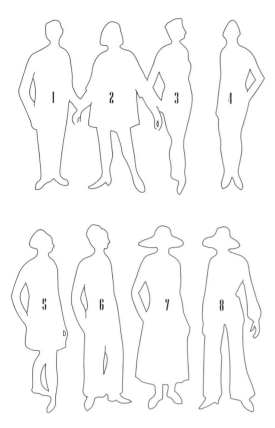

1967-1969년경

❶ **프랑스 남성**. 1967년경: 목면 셔츠; 줄무늬 실크 타이; 높은 잠금 단추와 플랩 포켓에 단추를 단 목면 코르덴 재킷; 모직 스트레이트 바지; 가죽 구두. ❷ **미국 여성**. 1968년경: 앨리스 밴드(Alice band, "용어해설" 참조)에 헤어 피스를 붙임; 미니 실크 이브닝드레스; 스탠드 칼라·길게 절개선을 낸 네크라인의 테두리, 암홀, 팔꿈치 길이 소매와 스커트의 끝단에 비즈 자수를 넣음; 플레어 슬리브에 비즈 조각들을 붙임; 나일론 타이츠; 낮은 굽의 페이턴트 가죽(patent leather, 에나멜가죽, "용어해설" 참조) 구두. ❸ **프랑스 여성**. 1968년경: 짧은 곱슬 가발; 신축성 있는 나일론 수영복; 테두리가 구분되는 색의 밴드로 디자인된 홀터넥; 타월천으로 된 뮬. ❹ **프랑스 여성**. 1968년경: 앞머리를 뾰족하게 다듬은 짧은 가발; 신축성 있는 목면 수영복. 네크밴드(neckband)가 브라와 붙어 있고, 브라는 니커즈가 붙박이로 재봉된 미니스커트에 붙어 있음; 가죽 샌들.

❺ **프랑스 여성**. 1968년경: 앨리스 밴드에 헤어 피스를 붙임; 민소매의 미니 실크 드레스에 장식적인 탑 스티치가 들어간 넓은 칼라; 사이드 패널 재봉선과 플리트에도 탑 스티치가 들어감; 나일론 타이츠; 낮은 굽과 네모난 코의 가죽 구두. ❻ **미국 여성**. 1969년경: 헤어 피스; 큰 비즈 귀걸이; 실크 이브닝 파자마; 중앙에 길게 절개선을 낸 높은 라운드 네크라인·타이트한 긴 소매의 커프스·보디스의 뾰족한 밑단·넓은 나팔 모양 바지의 끝단에 브레이드 장식; 굽 낮은 새틴 슈즈. ❼ **영국 여성**. 1969년경: 크라운을 펠트 천으로 감은 큰 펠트 모자; 폴로넥 스웨터; 반원형 요크, 플랩 포켓, 가죽 단추, 테두리를 가죽으로 댄 미드 카프 길이의 더블 코트; 긴 레더 부츠. ❽ **영국 여성**. 1969년경: 큰 펠트 모자; 큰 칼라와 넓은 요크가 달린 히프 길이의 사파리 재킷; 커프스에 개더를 넣은 소매; 허리에 벨트를 묶음; 플랩이 달린 큰 패치 포켓; 같은 소재의 벨 보텀(bell bottom, 무릎에서 밑단으로 나팔 모양으로 퍼진 바지, "용어해설" 참조); 굽 높은 가죽 부츠.

1970-1972년경

❶ **프랑스 남성**. 1970년경: 요크 재봉선·칼라와 리버즈·바운드(주머니 입구를 입술 모양으로 만든)의 패치 포켓에 탑 스티치를 넣은 두툼한 모직 짧은 오버코트; 울 개버딘의 플레어 트라우저; 가죽 부츠. ❷ **이탈리아 여성**. 1970년경: 실크 터번; 넓은 네크라인과 중앙에 절개선을 넣은 히프 길이의 실크 블라우스; 브레이드로 장식된 루프와 잠금 단추; 가느다란 코드 벨트; 비숍 슬리브; 긴 레더 부츠 안에 밀어 넣은 바지. ❸ **프랑스 여성**. 1970년경: 실크 이브닝 파자마; 넓은 네크라인·보디스 중앙의 모티프(motif, 디자인 장식)·플레어 슬리브의 끝단에 브레이드 장식을 단 히프 길이의 상의; 재봉선에 달린 포켓; 넓은 플레어 트라우저; 새틴 펌프스. ❹ **미국 여성**. 1970년경: 높은 크라운과 넓은 챙의 펠트 모자; 긴 직모; 긴 브레이드 형태 목걸이; 넓은 벨트의 허리 부분에 개더를 넣은 히프 길이의 블라우스; 앞에 절개선을 넣은 라운드 네크라인; 슬리브 커프스의 끝단에 브레이드 장식을 함; 미드 카프 길이의 플레어 스커트; 높은 굽의 긴 가죽 부츠.

❺ **미국 여성**. 1971년경: 폴로넥 니트 스웨터; 같은 니트 소재의 발목 길이 바지; 칼라와 소매가 없는 미드 카프 길이 카디건; 단추가 달린 스트랩, 암홀, 패치 포켓의 입구 부분을 구분되는 색으로 장식함; 밑창과 굽이 두껍고 높은 가죽 뮬. ❻ **영국 여성**. 1971년경: 벨벳 캡; 폴로넥 스웨터; 넓은 칼라와 리버즈, 타이트한 긴 소매와 패치 포켓이 달린 더블 재킷; 벨 보텀; 밑창과 굽이 두껍고 높은 레더 부츠. ❼ **프랑스 남성**. 1972년경: 폴로넥 스웨터; 높은 위치의 잠금 단추·요크·넓은 칼라와 리버즈·탑 스티치를 넣은 스트랩·하프 벨트(half belt, 허리의 일부, 옆이나 등의 부분에 달린 벨트)와 패치 포켓으로 구성된 코르덴 재킷; 플레어 트라우저; 굽과 두꺼운 밑창이 달린 레더 부츠. ❽ **미국 여성**. 1972년경: 좌우 비대칭으로 자른 짧은 머리; 신축성 있는 목면 드레스의 보디스가 타이트하게 히프까지 닿고, 홀터넥의 가장자리를 덧댐; 넓은 가죽 벨트; 개더를 넣은 미니스커트; 밑창이 두껍고 굽이 높은 피프 토우 가죽 구두.

1973-1976년경

❶ **영국 남성. 1973년경:** 폴로넥 스웨터; 옆에 지퍼가 있는 허리 길이의 스웨트 재킷; 지퍼 달린 커프스 소매; 지퍼 달린 포켓; 넓은 웨이스트밴드; 플레어 트라우저; 굽이 높고 밑창이 두꺼운 가죽 부츠. ❷ **영국 여성. 1973년경:** 니트 클로쉬 해트; 넓은 칼라, 폭넓은 커프스에 개더를 넣은 긴 소매 블라우스; 벨 보텀에 밑을 밀어 넣은 민소매 니트 스웨터; 라운드 버클이 달린 가죽 벨트; 굽이 높고 밑창이 두꺼운 레더 부츠. ❸ **미국 남성. 1974년경:** 짧은 파마머리; 실크 넥 스카프; 플랩 포켓이 달린 줄무늬 모직 더블 재킷; 나팔 모양 모직 바지; 밑창이 두꺼운 레더 부츠. ❹ **미국 여성. 1974년경:** 낮은 V자형 네크라인 울 크레이프 드레스; 같은 천의 타이를 가슴에 묶음; 드레이프가 들어간 보디스; 비스듬하게 재단한 짧은 소매; 무릎 길이의 플레어 스커트; 굽이 높고 앵클 스트랩이 달린 피프 토우 가죽 구두.

❺ **이탈리아 남성. 1975년경:** 폴로넥 스웨터; 넓은 칼라, 리버즈, 요크가 달린 스웨이드 재킷; 앞부분에 지퍼; 넓은 벨트; 사선 지퍼 포켓; 넓은 플레어 트라우저; 굽이 높고 밑창이 두꺼운 가죽 부츠. ❻ **미국 여성. 1975년경:** 챙을 위로 뒤집은 밀짚모자; 긴 비즈 목걸이; 넓고 뾰족한 칼라의 블라우스; 카디건 재킷의 테두리와 커프스에 구분되는 색 천을 덧댐; 무릎 길이의 플리트 스커트; 긴 어깨 끈이 달린 가죽 백; 나일론 타이츠; 굽이 높고 앵클 스트랩이 달린 가죽 구두. ❼ **영국 여성. 1976년경:** 긴 파마머리; 허리선이 높은 바닥 길이의 드레스; 목면 브레이드로 장식한 스탠드 칼라, 소매, 보디스; 밑단을 브레이드와 프릴로 장식한, 개더가 들어간 스커트; 굽 높은 가죽 부츠. ❽ **프랑스 여성. 1976년경:** 줄무늬 실크 저지 드레스; 구분되는 색의 라운드 네크라인과, 동일한 색의 벨트; 요크와 캡 슬리브가 한 줄로 연결됨; 무릎 길이의 스트레이트 스커트; 나일론 타이츠; 스트랩을 교차시켜 엮은 가죽 구두.

1977-1980년경

❶ **이탈리아 여성. 1977년경:** 리본 밴드가 붙은 밀짚모자; 셔츠 블라우스; 넥타이; 칼라 없는 히프 길이의 재킷에 딱 맞는 가느다란 벨트를 맴. 어깨에 패드를 넣었고, 큰 패치 포켓이 달림; 무릎 길이의 플레어 스커트; 나일론 타이츠; 높은 굽과 앵클 스트랩이 달린 가죽 구두. ❷ **이탈리아 남성. 1977년경:** 폴로넥 스웨터; 후드가 달린 방수 캐주얼 재킷, 코드로 묶은 허리 부분에 개더가 들어감; 지퍼; 가슴에 달린 패치 포켓과 사선 바운드 포켓; 좁은 바지; 가죽과 스웨이드 재질 슬리퍼. ❸ **이탈리아 남성. 1978년경:** 라운드 칼라의 가벼운 울 셔츠; 단추로 잠근 부분 안에 실크 넥타이를 밀어 넣음; 좁은 칼라, 리버즈, 두 개의 잠금 단추와 바운드 포켓이 달린 울 개버딘 재킷; 통이 좁은 바지; 가죽 구두. ❹ **영국 여성. 1978년경:** 긴 머리; 루프 귀걸이; 비즈 목걸이; V자형의 네크라인; 히프까지 내려오는 플리트 패브릭; 커프스가 브레이드로 장식된 플레어 슬리브; 혼방사(mix-fabric) 스모크 탑(smock top, 헐렁한 오버블라우스); 밑단을 프릴로 장식한 발목 길이의 혼방사 스커트; 굽 높은 긴 가죽 부츠.

❺ **영국 여성. 1979년경:** 허리에 묶은 벨트, 숄 칼라, 스리쿼터 슬리브가 달린 랩드레스; 나일론 타이츠; 가죽 샌들. ❻ **이탈리아 남성. 1980년경:** 무릎에 재봉선이 있는 좁은 가죽 바지 안에 가죽 티셔츠의 끝을 집어넣음; 금속 버클 가죽 벨트; 접어 올린 래글런 소매·큰 패드를 넣은 어깨; 숄 칼라·장식적인 잠금 단추가 달린 가죽 재킷; 가죽 앵클부츠. ❼ **영국 여성. 1980년경:** 긴 파마머리; 높은 라운드 네크라인·패드를 넣은 어깨·타이트한 긴 소매·타이트한 보디스가 있는 저지 드레스; 세 가지 다른 색으로 엮어 만든 룰로우(rouleau, 두루마리 리본) 벨트; 히프 재봉선에 개더를 넣은 미니스커트; 나일론 타이츠; 낮은 굽과 넓은 발등에 스트랩이 달린 가죽 신. ❽ **이탈리아 여성. 1980년경:** 짧은 머리; 긴 플라스틱 귀걸이와 목걸이; 폭넓은 벨트, 패드를 넣은 어깨, 넓은 숄 칼라, 웰트 포켓이 달린 재킷; 짧은 스트레이트 스커트가 내려오는 드레스; 나일론 타이츠; 가죽 핸드백과 구두.

[1]

[2]

[3]

[4]

일러스트 용어 해설

※ 이 페이지는 알파벳 순서로 배열되었다.

앨리스 밴드 ALICE BAND 20세기. 머리카락이 이마로 흘러내리지 않도록 여성의 머리둘레에 매는 패브릭 밴드. [1]

백 슬리브 BAG SLEEVE 15-16세기. 소맷동에 개더를 넣고 커프로 조인, 길고 아주 헐렁한 소매. [2]

바르베트 BARBETTE 13-16세기. 여성의 목과 턱을 감싸는 흰색 리넨 밴드. [3]

벨 보텀즈 BELL BOTTOMS 20세기, 특히 1960년대. 무릎에서 밑단 쪽을 향해 나팔 모양으로 과하게 퍼진 바지.

버서 BERTHA 19-20세기 초. 어깨를 덮는 케이프 모양의 여성용 칼라. 레이스로 만든 것이 많다. [4]

바이어스 커트 BIAS CUT 직물의 올을 사선으로 자르는 것. 1920년대와 1930년대에 크게 유행했다.

바이콘 해트 BICORN HAT 다른 스펠링으로 bicorne. 전후 또는 좌우로 챙을 꺾어 올려 각(뾰족한 부분)을 두 군데로 만든 모자. [5]

비숍 슬리브 BISHOP SLEEVE 19-20세기. 팔꿈치까지는 꼭 달라붙고 그 아래 손목 부분까지 나팔 모양으로 퍼진 여성용 긴 소매. 대개 커프스로 조여져 있지만 헐렁한 상태 그대로인 것도 있다. [6]

블루머즈 BLOOMERS 19세기 중반-20세기 초. 여성용 하의. 무릎이나 발목 부분에 개더가 들어가 있다. [7]

보터 BOATER 19세기 말 이후. 평평한 챙의 밀짚모자. 표면을 뻣뻣하게 하기 위해 셸락 니스를 칠했다. [8]

보트 모양의 넥 BOAT-SHAPED NECK 20세기. 별칭은 배토우 네크라인(beteau neckline). 양쪽 어깨 사이로 얕고 부드러운 곡선을 그린 네크라인. 앞뒤 모두 같은 모양으로 되어 있다. [9]

볼레로 BOLERO 19세기 후반 이후. 허리선보다 길이가 짧은 맞춤 재킷. 소매는 길기도, 짧기도 하고 민소매인 것도 있다. 재킷은 대체로 잠그지 않고 벌려 입는다. [10]

부트 호즈 BOOT HOSE 17세기. 남성이 다리를 보호하기 위해 부츠 안에 착용하는 스타킹. 상단에 폭넓은 레이스 커프가 달려 있다. [11]

[5]

[8]

[9]

[7]

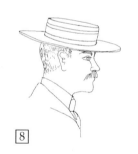

[6]

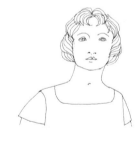

[10]

[11]

바운드 포켓 BOUND POCKET 19-20세기. 절개선을 넣어 만든 호주머니. 절개선의 끝부분을 의복과 같은 천을 사용해 입술 모양으로 만든다.

보울러 해트 BOWLER HAT 19세기 후반 이후. 미국에서는 더비(derby)라고 부른다. 돔형 크라운과 동그랗게 말린 챙을 가진 뻣뻣한 펠트 모자. [12]

박스 플리트 BOX PLEAT 안으로 맞주름이 잡혀서 겉이 상자처럼 보이는 주름. [13]

브레이드 BRAID 길고 가늘게 짜인 천 조각이나 끈. 드레스, 재킷, 모자 등의 끝단을 장식할 때 사용된다.

브로케이드 BROCADE 돋을무늬 문양을 넣은 화려한 견직물.

브로그 BROGUE 19세기 이후. 구멍 장식이 들어간 컨트리 슈즈(하이킹이나 여행 등에 이용하는 스포티한 신발). [14]

버킷 부츠 BUCKET BOOT 17세기. 남성용 롱 부츠. 발목에서 넓적다리로 갈수록 폭이 거의 두 배로 늘어난다. 대개 윗부분의 커프는 이중으로 크게 접혀 있다. [15]

버스크 BUSK 17-20세기 초. 여성의 코르셋 전면부에 삽입한 긴 뼈대, 나무 조각, 조가비 등을 뜻한다.

버슬 BUSTLE 19세기. 여성 스커트의 뒷부분을 부풀리기 위해 패드를 넣거나 와이어나 버들가지로 만든 프레임. 허리에 끈을 둘러 고정한다.

버터플라이 부츠 레더 BUTTERFLY BOOT LEATHER 17세기. 나비 날개 모양의 가죽 조각으로 발등을 덮는다. 남성용 박차 스트랩의 잠금 장치를 가리기 위해 이용하며, 그 끈에 붙인다.

버튼 부트 BUTTON BOOT 바깥쪽에 달린 작은 단추로 잠그는 짧은 부츠. [16]

캐니언즈 CANIONS 16-17세기. 남성용 트렁크 호즈에서 이어진, 타이트한 바지의 일종으로 무릎 정도 길이. 트렁크와는 다른 색상과 천으로 만들어진 경우가 많다. [17]

캔버스 CANVAS 아마나 대마(삼)로 만들어지며, 질기고 거친 평직(平織)의 포.

케이프 칼라 CAPE COLLAR 어깨를 덮는 여성용 칼라. [18]

캡 슬리브 CAP SLEEVE 20세기. 여성용 소매의 일종. 어깨 끝이 겨우 가려질 정도로 짧은 소매로서 소매길이가 거의 없다. [19]

카트리지 플리트 CATRIDGE PLEATS 통 모양과 같은 주름이 연속적으로 이어진 플리트.

카트휠 프레임 CARTWHEEL FRAME 17세기 초반. 별칭은 캐서린 휠(Catherine wheel). 등나무로 만든 여성용 허리 틀로, 히프 아래에 패드를 넣은 롤에 묶어 매달았다. 그 위에 팽팽하게 당긴 패티코트를 걸쳐 입는다.

캐시미어 CASHMERE 특정한 지역(캐시미어)에 기거하는 산양의 하복부 털로 짠 얇고 부드러운 모직 패브릭.

가운데 주름 CENTRE CREASE 19세기 후반-20세기. 남성 바지의 다리 부분 앞뒤 중앙에 잡은 세로 주름.

샤쥐블 CHASUBLE 남성 성직자의 의복. 중앙에 머리를 넣는 구멍이 뚫려 있고 장원형 천으로 되어 있다.

슈미즈 CHEMISE 12세기 이후. 피부에 바로 닿는 가장 안에 입는 여성용 속옷으로 길거나 짧은 것이 있다.

시폰 CHIFFON 실크나 합성섬유로 만든 얇고 반투명한 직물. 흔히 이브닝 웨어에 사용된다.

키톤 CHITON 고대 그리스 시대. 기본적인 튜닉으로, 여성용은 발목까지, 남성용은 무릎까지 늘어트린다.

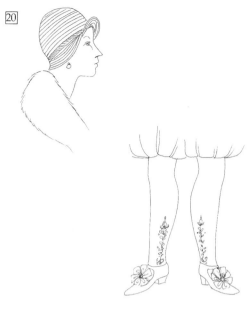

서클렛 CIRCLET 금속이나 얇은 천으로 만든 헤드 밴드.

서큘러 스커트 CIRCULAR SKIRT 20세기. 완벽하게 둥그런 천으로 만든 여성용 스커트.

클로슈 해트 CLOCHE HAT 20세기. 머리에 꼭 맞는 여성용 모자. 챙이 달린 것과 달리지 않은 것이 있다. 뒷목을 덮은 후 앞은 이마가 드러나도록 끌어 올린다. [20]

클록 CLOCKS 16세기 이후. 스타킹이 발목 부분에 들어간 자수나 누빔 장식 무늬. [21]

클러치 백 CLUTCH BAG 20세기, 1930년대 이후. 손잡이와 스트랩(끈)이 붙어 있지 않은 핸드백.

코케이드 COCKADE 17세기 이후. 리본, 또는 깃털로 만든 장식용 로제트로 모자에 붙여 장식한다.

칵테일 드레스 COCKTAIL DRESS 20세기. 이른 저녁의 파티나 공연 관람이나 디너 때 입는 드레스. 고급스러운 원단으로 만든 드레스로, 대개는 기장이 짧다. [22]

코드피스 CODPIECE 15-16세기. 남성용 호즈(반바지) 앞의 양 허벅지 사이 트인 부분에 매달아 놓은 작은 주머니. 16세기에는 패드를 넣고 자수로 장식한 경우도 있었다. [23]

코이프 COIF 12-15세기. 머리에 꼭 맞는 보닛으로, 귀를 덮고 턱 아래에서 묶는다. [24]

코듀로이 CORDUROY 코르덴. 벨벳 털로 만든 골이 진 두꺼운 목면 천. 19세기까지는 하인이나 노동 계급만 입었지만, 20세기부터는 전반적인 캐주얼웨어로 사용되었다.

코르사주 CORSAGE 여성이 어깨, 가슴, 웨이스트 밴드, 손목 등에 붙여 달거나 가방이나 머프에 핀 등으로 고정하는 작은 꽃 부케.

코르셋 CORSET 스테이스(stays)의 19세기 호칭. 두 장의 언더보디스(속옷)를 앞에서는 호크로, 뒤에서는 끈으로 묶어 몸에 딱 맞게 조인다. 뻣뻣하고 무거운 면이나 리넨으로 만들며 패널 모양으로 재단한다. 단단함을 보강하기 위해 가느다란 금속 조각이나 고래수염으로 만든 뼈대를 넣기도 한다. [25]

코트아르디 COTEHARDIE 12-14세기. 몸에 꼭 맞는 겉옷. 길이는 남성은 히프까지, 여성은 바닥까지 내려온다. [26]

쿠튀르 COUTURE 19세기 중반 이후. 프랑스어 오트 쿠튀르(haute couture)의 약어. 특정 고객의 주문을 받아 디자인하고 제작한 것을 말한다.

카울 COWL a) 12-14세기. 수도승의 로브에 딸린 후드, 또는 그와 비슷한 의상을 뜻한다. b) 20세기. 여성 의상의 목 부분에서 뒤쪽으로만 또는 앞쪽으로만, 또는 앞뒤 양쪽으로 접히거나 주름진 것을 가리킨다. [27]

크라바트 CRAVAT 17세기 이후. 스톡(stock), 스카프, 넥클로스(neck cloth)라고도 한다. 목 둘레를 감아 묶는 패브릭(천, 포). [28]

크레이프 CRÊPE 부드럽고 신축성 있는 직물의 총칭.

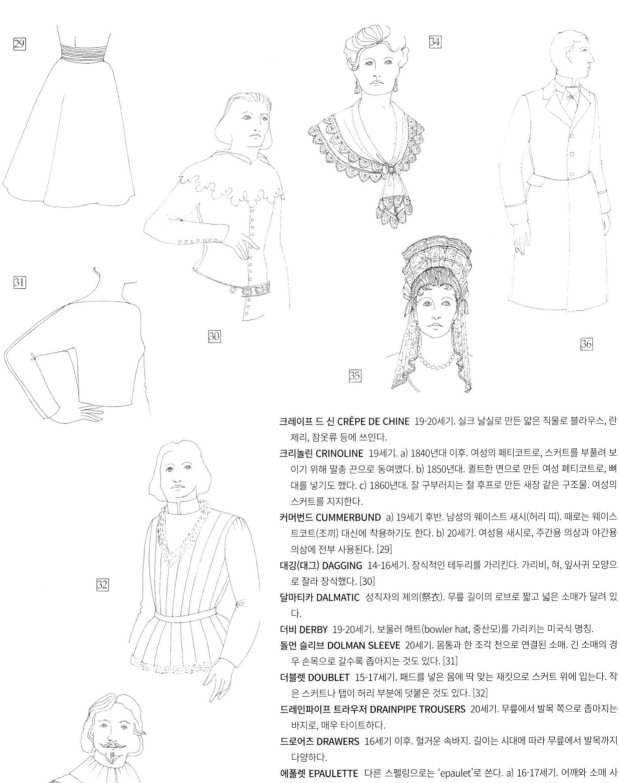

크레이프 드 신 CRÊPE DE CHINE 19-20세기. 실크 날실로 만든 얇은 직물로 블라우스, 란제리, 잠옷류 등에 쓰인다.

크리놀린 CRINOLINE 19세기. a) 1840년대 이후. 여성의 페티코트로, 스커트를 부풀려 보이기 위해 말총 끈으로 동여맸다. b) 1850년대. 퀼트한 면으로 만든 여성 페티코트로, 뼈대를 넣기도 했다. c) 1860년대. 잘 구부러지는 철 후프로 만든 새장 같은 구조물. 여성의 스커트를 지지한다.

커머번드 CUMMERBUND a) 19세기 후반. 남성의 웨이스트 새시(허리 띠). 때로는 웨이스트코트(조끼) 대신에 착용하기도 한다. b) 20세기. 여성용 새시로, 주간용 의상과 야간용 의상에 전부 사용된다. [29]

대깅(대그) DAGGING 14-16세기. 장식적인 테두리를 가리킨다. 가리비, 혀, 잎사귀 모양으로 잘라 장식했다. [30]

달마티카 DALMATIC 성직자의 제의(祭衣). 무릎 길이의 로브로 짧고 넓은 소매가 달려 있다.

더비 DERBY 19-20세기. 보울러 해트(bowler hat, 중산모)를 가리키는 미국식 명칭.

돌먼 슬리브 DOLMAN SLEEVE 20세기. 몸통과 한 조각 천으로 연결된 소매. 긴 소매의 경우 손목으로 갈수록 좁아지는 것도 있다. [31]

더블렛 DOUBLET 15-17세기. 패드를 넣은 몸에 딱 맞는 재킷으로 스커트 위에 입는다. 작은 스커트나 탭이 허리 부분에 덧붙은 것도 있다. [32]

드레인파이프 트라우저 DRAINPIPE TROUSERS 20세기. 무릎에서 발목 쪽으로 좁아지는 바지로, 매우 타이트하다.

드로어즈 DRAWERS 16세기 이후. 헐거운 속바지. 길이는 시대에 따라 무릎에서 발목까지 다양하다.

에폴렛 EPAULETTE 다른 스펠링으로는 'epaulet'로 쓴다. a) 16-17세기. 어깨와 소매 사이의 재봉선에 패드를 넣거나 뻣뻣한 천을 대 확장한 부분을 뜻한다. b) 17세기 이후. 어깨 재봉선 위에 달린 천 조각이나 매듭 끈 부분을 말한다. 흔히 휘장이나 금속제 프린지가 달린 경우가 많다. [33]

피슈 FICHU 18-19세기. 얇은 천이나 레이스로 만든 숄 또는 스카프. 어깨에 두르고 가슴 아래에서 묶거나 조인다. [34]

필렛 FILLET 뒤에서 묶는 가느다란 헤어밴드. 다양한 소재로 만든다.

프란넬 FLANNEL a) 18-20세기. 부드러운 소모사(굵기가 일정하고 매끈하며 보풀이 적으면서 광택이 나도록 양모로 만든 실)로 짠 직물. b) 19세기. 빨간색 프란넬은 남녀 모두의 속옷에서 크게 유행했다. c) 20세기. 주로 바지, 재킷, 코트 등 야외복으로 이용되었다.

플랩 포켓 FLAP POCKET 옷에 절개선을 넣고 같은 천으로 된 뚜껑을 단 호주머니.

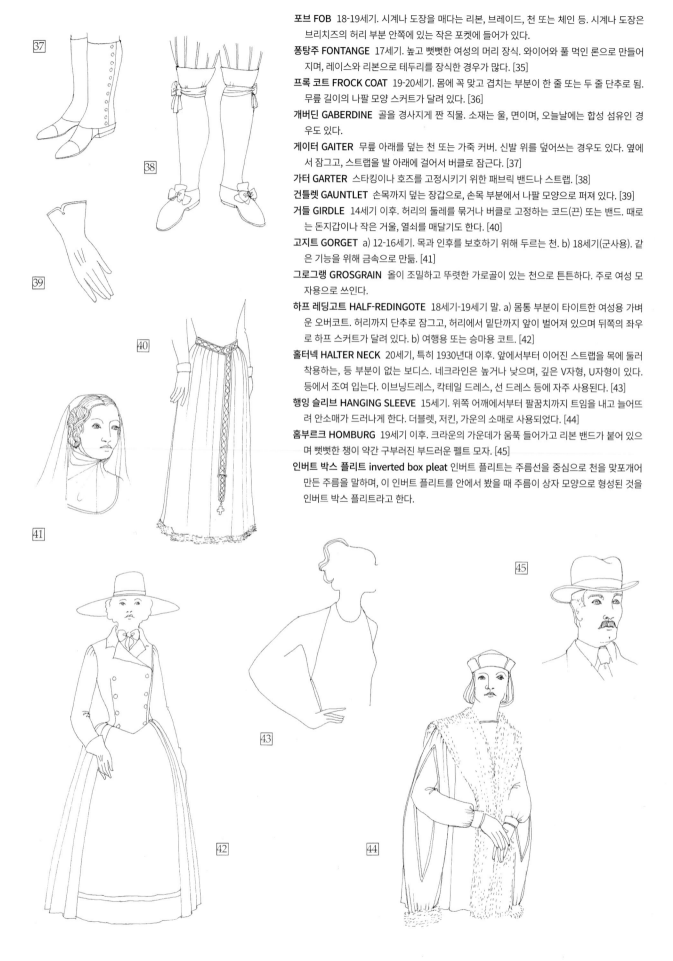

포브 FOB 18-19세기. 시계나 도장을 매다는 리본, 브레이드, 천 또는 체인 등. 시계나 도장은 브리치즈의 허리 부분 안쪽에 있는 작은 포켓에 들어가 있다.

퐁탕주 FONTANGE 17세기. 높고 뻣뻣한 여성의 머리 장식. 와이어와 풀 먹인 론으로 만들어지며, 레이스와 리본으로 테두리를 장식한 경우가 많다. [35]

프록 코트 FROCK COAT 19-20세기. 몸에 꼭 맞고 겹치는 부분이 한 줄 또는 두 줄 단추로 됨. 무릎 길이의 나팔 모양 스커트가 달려 있다. [36]

개버딘 GABERDINE 골을 경사지게 짠 직물. 소재는 울, 면이며, 오늘날에는 합성 섬유인 경우도 있다.

게이터 GAITER 무릎 아래를 덮는 천 또는 가죽 커버. 신발 위를 덮어쓰는 경우도 있다. 옆에서 잠그고, 스트랩을 발 아래에 걸어서 버클로 잠근다. [37]

가터 GARTER 스타킹이나 호즈를 고정시키기 위한 패브릭 밴드나 스트랩. [38]

건틀렛 GAUNTLET 손목까지 덮는 장갑으로, 손목 부분에서 나팔 모양으로 퍼져 있다. [39]

거들 GIRDLE 14세기 이후. 허리의 둘레를 묶거나 버클로 고정하는 코드(끈) 또는 밴드. 때로는 돈지갑이나 작은 거울, 열쇠를 매달기도 한다. [40]

고지트 GORGET a) 12-16세기. 목과 인후를 보호하기 위해 두르는 천. b) 18세기(군사용). 같은 기능을 위해 금속으로 만듦. [41]

그로그램 GROSGRAIN 올이 조밀하고 뚜렷한 가로골이 있는 천으로 튼튼하다. 주로 여성 모자용으로 쓰인다.

하프 레딩고트 HALF-REDINGOTE 18세기-19세기 말. a) 몸통 부분이 타이트한 여성용 가벼운 오버코트. 허리까지 단추로 잠그고, 허리에서 밑단까지 앞이 벌어져 있으며 뒤쪽의 좌우로 하프 스커트가 달려 있다. b) 여행용 또는 승마용 코트. [42]

홀터넥 HALTER NECK 20세기, 특히 1930년대 이후. 앞에서부터 이어진 스트랩을 목에 둘러 착용하는, 등 부분이 없는 보디스. 네크라인은 높거나 낮으며, 깊은 V자형, U자형이 있다. 등에서 조여 입는다. 이브닝드레스, 칵테일 드레스, 선 드레스 등에 자주 사용된다. [43]

행잉 슬리브 HANGING SLEEVE 15세기. 위쪽 어깨에서부터 팔꿈치까지 트임을 내고 늘어뜨려 안소매가 드러나게 한다. 더블렛, 저킨, 가운의 소매로 사용되었다. [44]

홈부르크 HOMBURG 19세기 이후. 크라운의 가운데가 움푹 들어가고 리본 밴드가 붙어 있으며 뻣뻣한 챙이 약간 구부러진 부드러운 펠트 모자. [45]

인버트 박스 플리트 inverted box pleat 인버트 플리트는 주름선을 중심으로 천을 맞포개어 만든 주름을 말하며, 이 인버트 플리트를 안에서 봤을 때 주름이 상자 모양으로 형성된 것을 인버트 박스 플리트라고 한다.

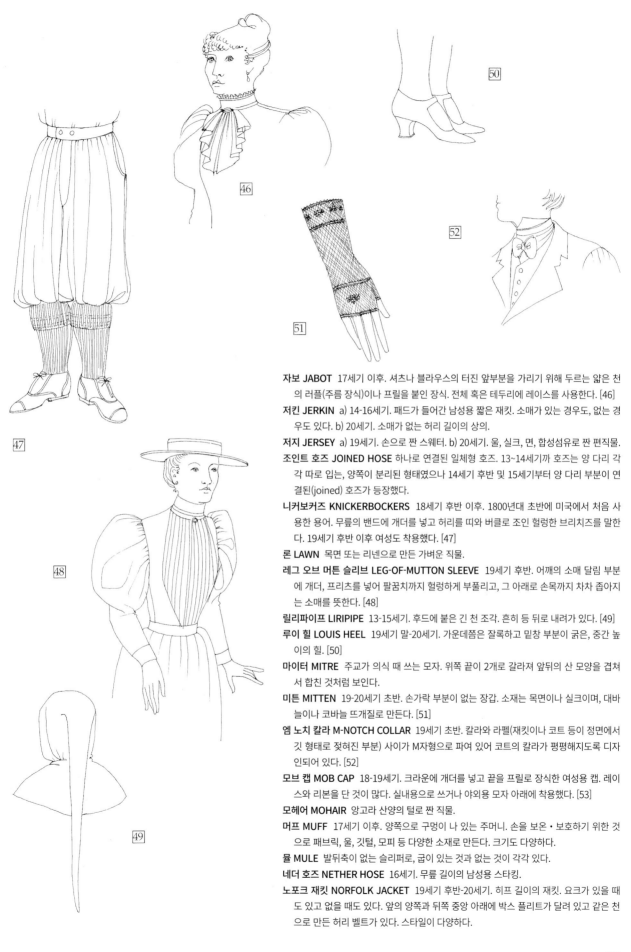

자보 JABOT 17세기 이후. 셔츠나 블라우스의 터진 앞부분을 가리기 위해 두르는 얇은 천의 러플(주름 장식)이나 프릴을 붙인 장식. 전체 혹은 테두리에 레이스를 사용한다. [46]

저킨 JERKIN a) 14-16세기. 패드가 들어간 남성용 짧은 재킷. 소매가 있는 경우도, 없는 경우도 있다. b) 20세기. 소매가 없는 허리 길이의 상의.

저지 JERSEY a) 19세기. 손으로 짠 스웨터. b) 20세기. 울, 실크, 면, 합성섬유로 짠 편직물.

조인트 호즈 JOINED HOSE 하나로 연결된 일체형 호즈. 13~14세기까 호즈는 양 다리 각각 따로 입는, 양쪽이 분리된 형태였으나 14세기 후반 및 15세기부터 양 다리 부분이 연결된(joined) 호즈가 등장했다.

니커보커즈 KNICKERBOCKERS 18세기 후반 이후. 1800년대 초반에 미국에서 처음 사용한 용어. 무릎의 밴드에 개더를 넣고 허리를 띠와 버클로 조인 헐렁한 브리치즈를 말한다. 19세기 후반 이후 여성도 착용했다. [47]

론 LAWN 목면 또는 리넨으로 만든 가벼운 직물.

레그 오브 머튼 슬리브 LEG-OF-MUTTON SLEEVE 19세기 후반. 어깨의 소매 달림 부분에 개더, 프리츠를 넣어 팔꿈치까지 헐렁하게 부풀리고, 그 아래로 손목까지 차차 좁아지는 소매를 뜻한다. [48]

릴리파이프 LIRIPIPE 13-15세기. 후드에 붙은 긴 천 조각. 흔히 등 뒤로 내려가 있다. [49]

루이 힐 LOUIS HEEL 19세기 말-20세기. 가운데쯤은 잘록하고 밑창 부분이 굵은, 중간 높이의 힐. [50]

마이터 MITRE 주교의 의식 때 쓰는 모자. 위쪽 끝이 2개로 갈라져 앞뒤의 산 모양을 겹쳐서 합친 것처럼 보인다.

미튼 MITTEN 19-20세기 초반. 손가락 부분이 없는 장갑. 소재는 목면이나 실크이며, 대바늘이나 코바늘 뜨개질로 만든다. [51]

엠 노치 칼라 M-NOTCH COLLAR 19세기 초반. 칼라와 라펠(재킷이나 코트 등이 정면에서 깃 형태로 젖혀진 부분) 사이가 M자형으로 파여 있어 코트의 칼라가 평평해지도록 디자인되어 있다. [52]

모브 캡 MOB CAP 18-19세기. 크라운에 개더를 넣고 끝을 프릴로 장식한 여성용 캡. 레이스와 리본을 단 것이 많다. 실내용으로 쓰거나 야외용 모자 아래에 착용했다. [53]

모헤어 MOHAIR 앙고라 산양의 털로 짠 직물.

머프 MUFF 17세기 이후. 양쪽으로 구멍이 나 있는 주머니. 손을 보온·보호하기 위한 것으로 패브릭, 울, 깃털, 모피 등 다양한 소재로 만든다. 크기도 다양하다.

뮬 MULE 발뒤축이 없는 슬리퍼로, 굽이 있는 것과 없는 것이 각각 있다.

네더 호즈 NETHER HOSE 16세기. 무릎 길이의 남성용 스타킹.

노포크 재킷 NORFOLK JACKET 19세기 후반-20세기. 히프 길이의 재킷. 요크가 있을 때도 있고 없을 때도 있다. 앞의 양쪽과 뒤쪽 중앙 아래에 박스 플리트가 달려 있고 같은 천으로 만든 허리 벨트가 있다. 스타일이 다양하다.

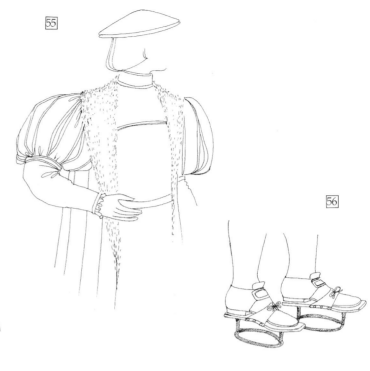

나일론 NYLON 합성섬유. 천연 실크와 비슷한 특성을 가지고 있다.

나일론즈 NYLONS 20세기. 반투명한 나일론으로 만든 스타킹.

오간자 ORGANZA 뻣뻣하고 반투명하며 가벼운 옷감. 실크인 경우도 있다. 여성 의복의 칼라와 커프스 등에 사용된다.

파고다 슬리브 PAGODA SLEEVE 18세기. 여성용 소매. 팔꿈치와 그 윗부분이 타이트하다. 앞 소매에는 팔꿈치에서 손목에 이르는 중간 부분까지, 뒷 소매에는 손목이나 그보다 아래까지 기다란 프릴이 달려 있다. [54]

파나마 해트 PANAMA HAT 19-20세기. 밀짚을 가늘게 꼬아서 만든 모자. 크라운 꼭대기 중앙에 꺾은 줄(센터 크리스)이 있고, 챙은 앞쪽 또는 양쪽으로 꺾어 올릴 수 있다.

페인즈 PANES 15-17세기. 리본과 같은 천 조각들을 늘어놓고 위와 아래를 봉제하여 한 장의 천에 여러 개의 구멍이 난 것처럼 보이게 한 장식. 안감과 셔츠의 소매가 구멍 사이로 보이게 되어 있다. [55]

패니어 PANNIER 17-18세기. 등나무 가지로 만든 둥근 고리 모양의 허리 틀. 처음에는 깔때기 모양이었지만 나중에 앞뒤는 평평하고 양옆은 크게 벌어진 타원형으로 변했다. 허리 둘레에 착용하며 스커트의 불룩한 모습을 유지시킨다.

파티 컬러드 PARTI-COLOURED 14-15세기. 옷 또는 옷의 일부를 좌우 또는 상하로 나누어 각각 다른 색으로 장식한 걸 의미한다.

패치 포켓 PATCH POCKET 옷의 바깥쪽에 옷과 같은 천으로 재봉한 주머니.

페이턴트 레더 PATENT LEATHER 에나멜 가죽. 19세기 중반 이후. 표면에 도료를 발라 광택을 낸 가죽. 이브닝 펌프스, 슬리퍼, 구두, 가방에 쓰인다.

패튼 PATTEN 14-19세기 중반. 나무 밑창으로 되어 있고 가죽 스트랩으로 발 위를 묶는 신발 보호대. 밑에 철 고리를 붙여 지면에서 떨어지게 했다. [56]

페달 푸셔즈 PEDAL PUSHERS 20세기. 종아리 중간 길이의, 딱 맞는 여성용 바지.

피프토우 PEEP TOE 20세기. 발가락이 보이게 앞부분을 잘라낸 신. [57]

펠리스 PELISSE 18-19세기. 야외용 코트 또는 케이프. 소매가 있는 것도, 없는 것도 있다. 길이는 다양하며, 테두리와 안감이 모피로 된 경우가 많다.

페플럼 PEPLUM 18-19세기. 보디스의 끝단이나 벨트에 붙어 있는 짧은 주름 장식 또는 오버스커트. [58]

피터 팬 칼라 PETER PAN COLLAR 19세기 후반 이후. 세운 부분이 없는, 테두리가 둥근 평평한 칼라. [59]

페티코트 PETTICOAT a) 15-18세기. 가운에 박음질로 부착한 언더스커트. b) 19-20세기. 두툼한 스커트를 지지하는 속옷.

페티코트 브리치즈 PETTICOAT BREECHES 17세기. 헐렁한 스커트처럼 생긴 남성용 브리치즈. 무릎 부분을 묶지 않고 러플, 레이스, 리본으로 장식되어 있다. [60]

피에로 보디스 PIERROT BODICE 18세기. 넉넉한 소매와 긴 페플럼이 있는, 몸에 꼭 맞는 여성용 보디스.

피에로 칼라 PIERROT COLLAR 20세기. 둥글게 재단한 여성용 칼라. [61]

필박스 해트 PILL-BOX HAT 옆은 직선 형태로 세워져 있고 윗부분은 평평한, 작고 뻣뻣한 원통형 모자. 주로 여성이 착용한다. [62]

플라스틱 PLASTIC 합성섬유의 일종. 다양한 형태로 성형되며 의복 액세서리, 장신구 외에 직물의 원료로 사용되기도 한다.

플랫폼 슈 PLATFORM SHOE 코르크, 나무, 플라스틱 등의 두꺼운 밑창이 달린 신. [63]

폴로네즈 스커트 POLONAISE SKIRT 18-19세기. 끈으로 끝단을 올려 붙여 주름이나 꽃 모양 장식을 만들어낸 스커트. 언더스커트가 보이도록 되어 있다. [64]

폴로넥 POLO NECK 20세기. 접어서 이중으로 된 튜브형의 높다란 칼라. 주로 니트웨어에 이용된다. [65]

프린세스 라인 PRINCESS LINE 19-20세기. 사각형이나 삼각형 헝겊을 댄, 몸에 딱 들어맞는 여성용 의복. 허리 부분에 재봉선이 없다. [66]

퍼프 슬리브 PUFF SLEEVE a) 15-17세기. 둥글게 팽창시킨 소매. 길이가 다양하다. 재단선이 수평으로 몇 가닥 있고 재단선에 개더(주름)를 넣어 밴드로 조인다. b) 19-20세기. 암홀(armhole, 몸판과 소매를 접합시킬 때의 몸판 쪽 부분)과 소맷동 밴드 부분에 개더를 넣은 짧은 소매.

래글런 슬리브 RAGLAN SLEEVE 18세기 이후. 목 둘레에서 어깨로 이음선이 있는 소매. 소매 자체는 팔 아래에 재봉되어 있다. [67]

레이온 RAYON 인조섬유. 인조 태피터나 크레이프 드 신을 제조할 때 쓴다.

레딩고트 REDINGOTE 18-19세기. 몸에 맞는 보디스와 넉넉한 스커트가 있는 여성용 가벼운 오버코트. 목에서 밑자락까지 단추가 달려 있으며, 두 줄 단추식인 경우도 있다. [68]

리버즈 REVERS 별칭은 라펠(lapels). 깃처럼 접어 젖혀서 안감을 보이게 하는 부분을 뜻한다. 보디스나 재킷, 코트의 일부분이다. [69]

로제트 ROSETTE 원형 부채 모양으로 접거나 원형 루프를 세우거나 하여 만든 리본 장식. 대체로 중앙에 큰 단추가 달려 있다. [70]

룰로 ROULEAU 천을 사선으로 잘라 튜브 모양으로 재봉한 장식. 끝단이나 벨트에 장식되고는 한다.

루싱 RUCHING 루슈. 가느다란 플리트나 개더를 넣은 직물을 뜻한다.

러프 RUFF 16-17세기. 풀 먹인 론으로 만든 얇은 원형 칼라. 다양한 방법으로 플리트와 개더를 넣는다. 턱 아래에 벌려 있는 것도 있으며, 보통은 와이어 프레임으로 지탱한다. [71]

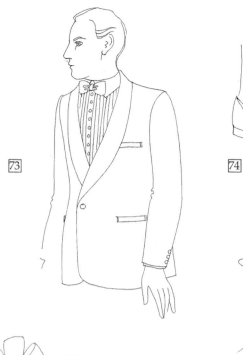

색 SACQUE 16-18세기. 다른 스펠링으로는 'sac' 'saque' 'sack back'으로 쓴다. 어깨의 등쪽에서 밑자락까지 늘어뜨린, 주름이 들어간 여성용 코트나 재킷 또는 가운. 흔히 허리에 꼭 맞는 앞부분의 보디스에는 얇은 언더스커트가 달려 있다. [72]

사파리 재킷 SAFARI JACKET 20세기. 가벼운 천으로 만든 히프 길이의 재킷. 칼라와 리버즈, 셔츠 슬리브, 큰 패치 포켓, 허리 벨트가 특징. 요크가 달린 경우도 있다.

새틴 SATIN 광택이 있는 촘촘하게 짠 실크 천으로, 주로 이브닝 웨어에 이용된다.

스캘럽 SCALLOPED 장식적인 효과를 위해 반원형 곡선을 물결 모양으로 연속시킨 테두리.

스카풀라 SCAPULAR 성직자의 성의(聖衣). 가슴과 등을 덮고 발까지 길게 늘어뜨리는 두 장의 천을 어깨에 재봉하고, 양옆은 텄다.

셀프 패브릭 SELF-FABRIC 벨트, 패치 포켓, 테두리 등을 의복과 동일한 천으로 만든 옷의 일부 또는 장식.

시퀸 SEQUIN / 스팽클 SPANGLE 가운데 구멍이 뚫린, 빛을 반사하는 작고 둥근 조각. 금속이나 플라스틱으로 만들어지며 이브닝드레스와 액세서리 장식으로 사용된다.

숄 칼라 SHAWL COLLAR 옷의 몸통 부분과 이어져 있고 칼라와 리버즈가 일체화된 칼라. 뒤쪽 중앙에 재봉선이 있다. [73]

시프트 SHIFT 단순하게 디자인한 여성용 시스 드레스(sheath dress, 신체에 밀착되어 가늘고 날씬하게 보이는 드레스). 소매가 있는 경우와 없는 경우가 있고 길이도 다양하다. 언더드레스, 나이트 웨어, 작업복으로 사용된다.

스컬캡 SKULL CAP 작고 둥근 챙 없는 캡. 그 자체로 머리 뒤로 쓰거나, 다른 모자 아래 언더캡으로 쓰기도 한다.

슬래시 SLASH 15-17세기. 안감이나 속옷을 드러내기 위해 옷의 일부를 잘라내거나 불에 달구어 뚫은 좁고 기다란 구멍.

슬링 백 SLING BACK 20세기. 뒤꿈치를 가리는 부분이 없고 가는 스트랩으로 고정한 여성용 신발.

슬리퍼 SLIPPER 잠금 장치나 묶는 끈이 없는 단화. 발을 쉽게 밀어 넣을 수 있다. [74]

스모킹 SMOCKING 19-20세기. 잔주름이 잡힌 천의 올 사이사이로 자수용 실을 벌집 모양으로 꿰맨 장식적인 주름.

스누드 SNOOD 후두부를 느슨하게 갈무리하기 위한 헤어 네트(hair net, 머리 망). 반투명한 주머니 모양이다. [75]

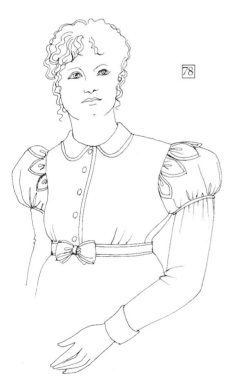

스패니쉬 브리치즈 SPANISH BREECHES 16-17세기. 높은 허리 부분에 개더(주름)를 넣고 무릎 아래까지 닿는 남성용 브리치즈. 끝단을 졸라매지 않고 리본으로 테두리를 장식했다. [76]

스패트(츠) SPAT(S) 19-20세기. 구두의 등 부분에서 발목까지 덮는 남성용 게이터(각반). 옆부분을 버튼으로 잠그고, 밑창 아래로 스트랩을 둘러 버클로 고정한다. 캔버스나 두꺼운 펠트로 만들며, 흰색, 회색, 엷은 황갈색인 경우가 많다. [77]

스펜서 재킷 SPENCER JACKET 18-19세기. 여성의 짧은 재킷. 야외용은 타이트하면서 기다란 소매가 달려 있고, 실내용과 이브닝 웨어는 민소매에 자수가 들어가 있다. [78]

스퍼 SPUR 박차. 구두 뒤축에 줄로 연결된 금속 스파이크로, 승마용으로 쓰인다.

스토크 STALK 모자에 붙이는 터프트(tuft, 실뭉치 장식), 혹은 태슬(tassel, 술)을 뒤집어 붙인 것.

스탠드 칼라 STAND COLLAR 19-20세기. 목둘레에 높게 세워 목 전체를 덮는 패브릭 밴드.

스테이스 STAYS 17세기 이후. 코르셋으로 불리기도 한다. 두 장의 속옷을 앞뒤로 조여 몸에 꼭 맞게 한다. 뻣뻣한 캔버스나 삶은 가죽으로 만든다.

스틸레토 힐 STILETTO HEEL 20세기, 특히 1950년대. 좁고 높은 여성용 힐로, 금속으로 만들어졌으며 플라스틱 코팅이 되어 있다. [79]

스톡 STOCK 17세기 이후. 목 둘레에 두르는 스카프, 크라바트, 넥클로스 등을 말한다.

스톡 핀 STOCK PIN 18세기 이후. 스카프 핀, 스틱(stick) 핀, 크라바트 핀으로도 불린다. 끝에 보석이 달린 장식적인 금속 핀으로 스톡을 고정하는 데 쓰인다.

스톨 STOLE 장방형 어깨걸이. 대부분 각종 섬유, 깃털, 모피로 만든다. 뜨개질로 만들기도 하며, 끝단에 프린지를 붙이는 경우가 많다.

스웨이드 SUEDE 무두질하지 않고 살짝 보풀을 일으켜 벨벳처럼 가공한 새끼양, 새끼소의 가죽.

서코트 SURCOAT 9-14세기. 머리에서부터 뒤집어쓰는 헐렁한 겉옷. 소매가 있는 것과 없는 것이 있으며, 길이도 다양하다.

서플리스 SURPLICE 넓은 소매가 달린 기독교의 제의(祭衣). 대개는 흰색 리넨이나 론(lawn)으로 만든다.

스왈로우테일 코트 SWALLOWTAIL COAT 19-20세기. 연미복. 제비의 꼬리처럼 옷자락의 뒷부분을 두 개로 갈라 늘어트린 남성용 코트. 일반적으로 남성의 야간 정장을 의미한다.

스위트하트 네크라인 SWEETHEART NECKLINE 두 개의 하트 모양 반원형으로 재단한 여성용 네크라인. [80]

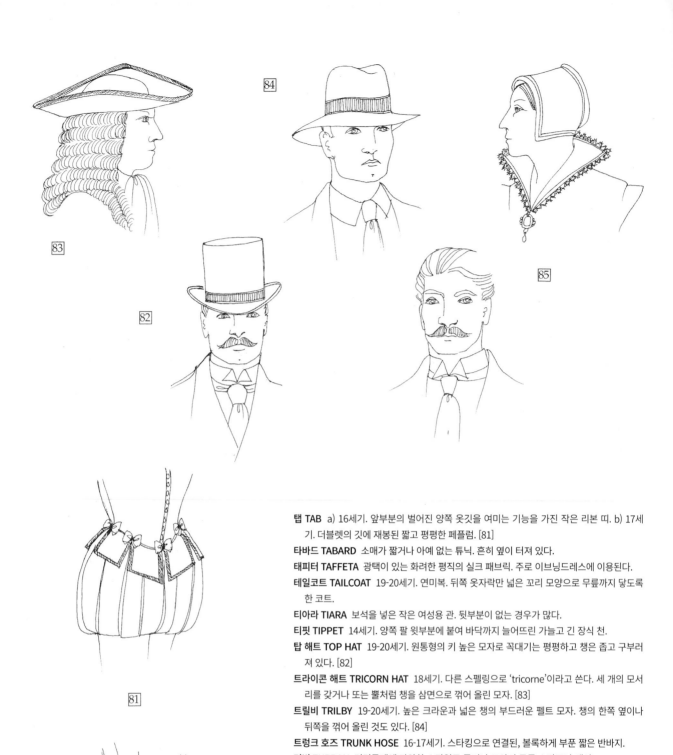

탭 TAB a) 16세기. 앞부분의 벌어진 양쪽 옷깃을 여미는 기능을 가진 작은 리본 띠. b) 17세기. 더블렛의 깃에 재봉된 짧고 평평한 페플럼. [81]

타바드 TABARD 소매가 짧거나 아예 없는 튜닉. 흔히 옆이 터져 있다.

태피터 TAFFETA 광택이 있는 화려한 평직의 실크 패브릭. 주로 이브닝드레스에 이용된다.

테일코트 TAILCOAT 19-20세기. 연미복. 뒤쪽 옷자락만 넓은 꼬리 모양으로 무릎까지 닿도록 한 코트.

티아라 TIARA 보석을 넣은 작은 여성용 관. 뒷부분이 없는 경우가 많다.

티핏 TIPPET 14세기. 양쪽 팔 윗부분에 붙여 바닥까지 늘어뜨린 가늘고 긴 장식 천.

탑 해트 TOP HAT 19-20세기. 원통형의 키 높은 모자로 꼭대기는 평평하고 챙은 좁고 구부러져 있다. [82]

트라이콘 해트 TRICORN HAT 18세기. 다른 스펠링으로 'tricorne'이라고 쓴다. 세 개의 모서리를 갖거나 또는 뿔처럼 챙을 삼면으로 꺾어 올린 모자. [83]

트릴비 TRILBY 19-20세기. 높은 크라운과 넓은 챙의 부드러운 펠트 모자. 챙의 한쪽 옆이나 뒤쪽을 꺾어 올린 것도 있다. [84]

트렁크 호즈 TRUNK HOSE 16-17세기. 스타킹으로 연결된, 볼록하게 부푼 짧은 반바지.

터번 TURBAN 머리둘레에 다양한 스타일로 묶거나 꼬아서 두른 스카프나 새시.

트위드 TWEED 거칠게 짠 모직물. 체크나 줄무늬가 많다.

어퍼 호즈 UPPER HOSE 15-16세기. 허리께까지 올라간 긴 스타킹.

벨벳 VELVET 촘촘하게 짠 직물로, 짧은 솜털이 빽빽이 들어가 있다. 솜털의 고리(loops)를 잘라낸 경우가 많다. 실크, 목면을 소재로 하며, 오늘날에는 합성섬유로 만들기도 한다.

보일 VOILE 얇고 반투명한 평직 직물. 실크, 목면, 합성섬유 또는 혼방사로 만든다.

웰트 포켓 WELT POCKET 19-20세기. 좁고 길게 자른 천을 가장자리에 겹친 주머니. 주로 남성용 재킷의 브레스트 포켓으로 사용된다.

윙 칼라 WING COLLAR a) 16세기 이후. 보디스와 한 조각으로 재단된 뾰족한 여성의 칼라. 앞부분이 떠 있으면서 뒷목에 따라 꼿꼿이 서 있는 모양이다. b) 19-20세기. 목 둘레에 서 있는 뻣뻣한 남성용 밴드. 앞부분이 벌어져 있고 양 끝이 아래로 접혀 있다. [85]

Anderson Blac, j., and Mage Gland, *A History of Fashion*, 1975

Arnold, Janet, *Patterns of Fashion*, 1964

Battersby. Martin, *ART of Deco Fashion*, 1974

Blum, Stella, *Victorian Fashions and Costumes*, 1974

———(ed.), *Every Fashions of Twenties*, 1981

Boucher, François, *A Hisotry of Costume in the West*, 1965

Bradfield, Nancy, *Historical Costumes of England*, 1958

Brook, Iris, *A History of English Costume*, 1937

Bruhn, Wolfgang, and Max Tilke, *A Pictorial History of Costume*, 1955

Byrne, Penelope, *The Male Image*, 1979

Contini, Mila, *Fashion*, 1965

Cunnington, C. W., and P., Handbook of Chales Beard, 'A Handbook of English Costume' Serise, 1960

Cunnington, C. W., and P., Handbook of Chales Beard, *A Dictionary of English Costume*, 1960

Cunnington, Phills, *Costume of Household Servants*, 1974

Cunnington, Phills, and Cathrtine Lucas, *Occupational Costume in England*, 1967

Doner, Jame, *Fashion in the Twenties and Thirties*, 1973

Drake, Nicholas, *The Fifties of Vogue*, 1987

Ewing, Elizabeth, *Fur in Dress*, 1981

Fowler, Kenneth, *The Age if the Plantagenet and Valois*, 1967

Gaunt, William, *Court Painting in England*, 1980

Gorsline, Douglas, *What People Wore*, 1978

Hall-Dunacan, Nancy, *The History Fashion photography*, 1979

Hamilton-Hill, Margot, and Peter A. Bucknell, *The Evolution of Fashion 1066 to 1930*, 1967

Hansen, Henny H, *Costume Cavalcade*, 1956

Harrisom, Michael, *The History of Fashion Photography*, 1979

Harald, Jacqueline, *Renaissance Dress in Italy*, 1400-1500, 1981

Hermitage Museum, *The Art of Costume in Russia*, 1979

Holland, Vyvyan, *Hanf Coloured Fashion Plates*, 1770-1899, 1988

Huston, Mary G., *Medival Costume in England and France*, 1939

Howell, *Georgina, in Vogue*, 1975

Kelsall, Freda, *How we Used to Live*, 1981

Kohler, Carl, *A History of Costume*, 1928

Langley-Moore, Doris, *Fashion through Fashion Plates*, 1971

Laver, James, *Costume Thtough the Ages*, 1961

———, *Costume*, 1963

———, *Costume and Fashion*, 1982

Lee-Potter, *Charlie, Sportswear in Vogue*, 1984

Lynam, Ruht, *Paris Fashion*, 1972

Mulvagh, Jane, V*ogue History of 20th Century Fashion*, 1988

O´Hara, Georgina, *The Encyclopaedina*, 1986

Peacock, Jhon, *Fashion Sketchbook*, 1920-1960, 1977

———, *Costume 1066-1966*, 1986

Polhemus, Ted, and Lynn Proctor, *Fashion and Anti-Fashion*, 1978

Pringle, Margaret, *Dance Little Ladies*, 1977

Ribiero, Aileen, *Dress and Memorality*, 1986

Sansom, William, *Victorian Life in Photographs*, 1974

Scott, Margaret, *Late Gothic Europe*, 1400-1500, 1980

Stevenson, Pauline, E*edewardian Fashion*, 1980

Strong Roy, *The English Icon*, 1969,

Waugh, Norah, *Corset and Crinolines*, 1954

———, *The Cut of Women's Clothes*, 1600-1930, 1968

Wilcox, R. Tuner, *The Mode in Costume*, 1948

———, *The Five Century of American Costume*, 1963

Winter, Gordon, *A Country Camera*, 1971

———, *A Cockney Camera*, 1971

———, *A Golden Years*, 1903-1913, 1975

Yarwood, Doreen, *English Costume*, 1951

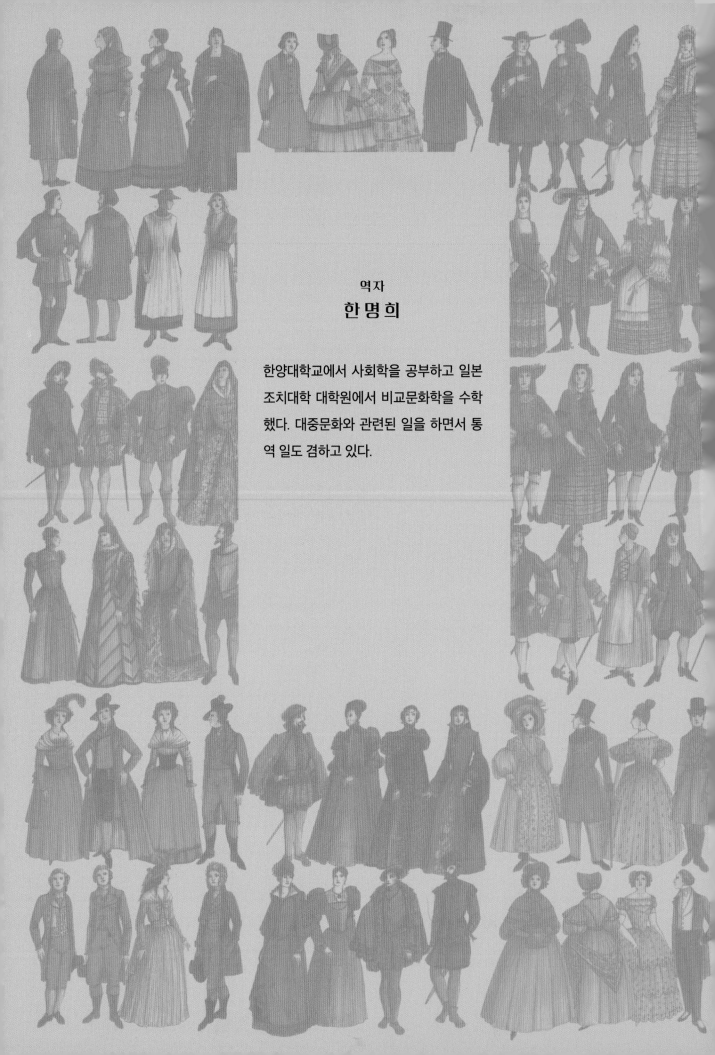

역자

한명희

한양대학교에서 사회학을 공부하고 일본 조치대학 대학원에서 비교문화학을 수학했다. 대중문화와 관련된 일을 하면서 통역 일도 겸하고 있다.